KB178941

月田隨想

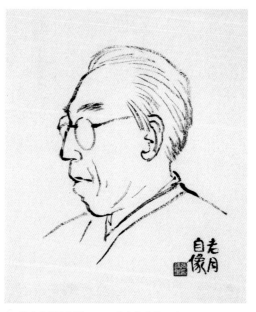

〈노월자상老月自像〉 1999. 한지에 수묵. 26×22.5cm.

月田隨想

월전 장우성의 수필과 소묘

열화당

일러두기

· 이 책은 1999년 발행된 월전月田 장우성張遇聖 수필집『화실수상畫室隨想』(예서
원)에서 미술 관련 글들을 위주로 선별하고, 이 책에 실리지 않았던 그 밖의 미술
관련 글들을 찾아내어 보완한 것으로, 여기에 저자의 미발표 스케치들을 더해 새
롭게 편집했다.

· 각각의 글이 발표된 신문, 잡지 등의 지면은 책 말미의 '수록문 출처'에 밝혀 놓았
다.

· 1부는 주로 저자의 화업畫業과 관련한 수필 성격의 글들로, 2부는 예술과 문화에
관한 담론적 성격의 글들로, 3부는 다른 예술가들에 관한 회고나 평론 성격의
글들로 구성했다.

· 스케치는 글의 내용과 직접적 연관성 없이, 화훼화花卉畫, 풍경화, 영모화翎毛畫,
정물화, 인물화의 순서로 적절히 묶어 배치했다.

· 원문 그대로 수록하는 것을 원칙으로 삼았으나, 다만 현행 맞춤법에 맞지 않거나
명백한 오자誤字로 보이는 것은 바로잡았고, 독자의 이해를 돕기 위한 편집자 주
註 마흔여섯 개를 새로 달았다.

· 새로 찾은 글들 중 상태가 좋지 않아 판독이 불가능한 경우, 글자 수만큼 'ㅇ'로
표시했다.

『월전수상月田隨想』을 발간하며

1999년 미수전米壽展 때 화집을 발간하면서 월전月田 선생께서 틈틈이 쓰신 수필, 시평, 기행문 등을 모아 『화실수상畵室隨想』을 펴낸 지 어언 십 년이 지났습니다. 이번에 펴내는 『월전수상』은 『화실수상』의 개정판인 셈인데, 다시 책을 내면서 초판에 실린 소소한 글들과 제화시題畵詩, 한시 등은 지우고, 화업畵業과 관련한 잔잔한 수필, 예술과 문화에 관한 소고小考, 그리고 여러 예술가들에 관한 글들로 재편하면서, 화단의 선구자로서 한국화단에 던진 메시지가 담긴 글들을 찾아 수록했으며, 주석, 출처 등 글에 관한 상세한 정보를 최대한 찾아서 보충했습니다.

이 책에 실린 가장 이른 글은 1939년 10월 『조선일보』에 두 차례에 걸쳐 투고한 「동양화의 신단계」입니다. 또한 「국전」 (「대한민국미술전람회」의 약칭) 초기인 1950년대의 글에는 「국전」에 관한 전체적인 평가와 장차 한국화단을 끌고 갈 유망주인 당선 작가들의 작품에 대한 평론이 실려 있습니다. 더하여 1955년 『조선일보』에 다섯 차례에 걸쳐 연재한 '고화감상古畵感想'은 한국과 중국의 역대 명작들을 평한, 선생의 서화골동書畵骨董에 대한 감식안을 엿볼 수 있는 글입니다. 가장 늦은 것으로는 2000년대 초반의 글이 있으니, '화단 풍상風霜 칠십 년'

의 세월이 이 책에 담겨 있다고 해도 지나치지 않습니다.

내용적인 면뿐만 아니라 시각적인 면도 고려하여, 이 책에는 그간 접하기 어려웠던 선생의 스케치들을 실어 또 다른 느낌으로 선생의 작품세계를 엿볼 수 있게 하였고, 이렇듯 편안한 스케치를 통해서만 접할 수 있는 선생의 온기를 전하고자 했습니다. 더불어 초판과는 다소 달라진 이 책을 서지적書誌的으로 구별짓기 위하여 '월전수상'이라는 새로운 제목으로 선보입니다.

월전 선생은 당신의 얼이 담긴 작품들과 애장품들을 고향에 기부하셨고, 이러한 선생의 정신을 기리기 위해서 이천시립월전미술관이 건립된 지도 삼 년이 지났습니다. 선생이 유명을 달리하신 지도 벌써 오 년이 지났고, 2012년은 선생의 탄생 백주년이 되는 해입니다. 이를 앞두고 선생이 남기신 거의 모든 글을 묶어 새로이 발간하게 되어 참으로 감개무량합니다.

월전 선생을 기리는 기념관적인 성격으로 태어난 이천시립월전미술관은, 선생의 예술정신을 되살리고 작품세계에 대한 연구 작업을 계속함으로써 한국화단에 다시 희망의 등불을 밝히고, 더 나아가 한국뿐만 아니라 세계에 한국화를, 한국 예술가를 알려 나가고자 합니다. 이 책이 그 시작의 한 걸음입니다.

끝으로 생전의 인연을 선생 사후에 책을 통해 맺을 수 있도록 열정을 다해 주신 열화당 이기웅李起雄 사장님과 이수정李秀廷

기획실장, 조윤형趙尹衡 편집실장, 그리고 편집실 여러분께 감사의 말씀을 올립니다. 또한 이 책을 기획한 이천시립월전미술관의 정현숙鄭鉉淑 학예연구실장과 학예실 여러분들의 노고도 치하합니다. 그들이 있었기에『화실수상』이 새로운 모습의『월전수상』으로 탄생할 수 있었기 때문입니다.

2011년 5월
이천시립월전미술관장 장학구張鶴九

자서自序

지난 여름 미수전米壽展 때 화집을 출간하면서 조그만 문집도 하나 만들어 볼 생각이었으나, 모아 둔 원고들이 정리가 안 된 상태여서 보류할 수밖에 없었다. 요즘 틈이 나서 구고舊稿들을 점검하면서 문득 덧없는 세월의 흐름을 실감하였고 아쉬운 추억들이 되살아나서 새로운 감회를 느낀다.

수필, 시평, 기행, 제화시題畵詩 등 닥치는 대로 쓴 글들이라 일관된 문맥이나 화려한 문장도 없는 아마추어의 서투른 여기餘技여서 보잘것없는 내용이지만, 나름대로 살아온 흔적들을 담담하게 서술했고 프로 문사文士의 손을 빌리지 않은 순수 자필自筆이란 점을 자부하고 싶다.

고서古書에 계륵鷄肋이라는 것이 있다. 닭의 갈비 이야기인데, 닭갈비란 빈약해서 먹잘 것은 없고 그렇다고 버리기는 아깝다는 이야기다. 나의 이 문집이 계륵과 같은 경우는 아닌지 두려운 생각이 앞선다. 독자 여러분의 해량海諒과 질정叱正을 바란다.

1999년 기묘己卯 중추仲秋 한벽원寒碧園에서

장우성張遇聖

* 이 글은 1999년 『화실수상』을 처음 발간할 때 수록했던 저자의 서문임.

차례

『월전수상月田隨想』을 발간하며 장학구 · 5

자서自序 장우성 · 9

화실수상畵室隨想

합죽선슴竹扇 17 ｜ 사연 많은 목필통 22 ｜ 돌 25 ｜

내 작품 속의 새 26 ｜ 학鶴 30 ｜ 쫓기는 사슴 31 ｜

수선화 32 ｜ 진달래 33 ｜ 분매盆梅 35 ｜ 장미 42 ｜

선친께서 지어 주신 '월전' 43 ｜ 내가 받은 가정교육 46 ｜

이사단상移徙斷想 53 ｜ 참모습 59 ｜ 개인전을 열면서 62 ｜

나의 제작습관 64 ｜ 여적餘滴 68 ｜ 회사후소繪事後素 71 ｜

흑과 백 73 ｜ 추사秋史 글씨 76 ｜ 완당阮堂 선생님 전 상서上書 80 ｜

명청明淸 회화전 지상紙上 감상 82 ｜ 장승업張承業의

〈영모도翎毛圖〉 84 ｜ 오도현吳道玄의 〈석가삼존도釋迦三尊圖〉 87 ｜

목계牧谿의 〈팔가조도叭哥鳥圖〉 89 ｜ 양해梁楷의

〈출산석가도出山釋迦圖〉 92 ｜ 이용면李龍眠의 〈오마도권五馬圖券〉 93 ｜

멋과 풍류가 담긴 동양화의 추상세계 95 ｜ 표지화 이야기 97 ｜

책과 나 100 | 워싱턴의 화상畵商 105 | 구주기행歐洲紀行 114

예술과 문화에 관한 소고小考

한국미술의 특징 151 | 동양화의 신단계新段階 163 |
믿음직한 표현력 170 | 동양문화의 현대성 176 |
현대 동양화의 귀추歸趨 184 | 건설, 정돈 위한 고난의 자취 190 |
예술의 창작과 인식 203 | 무비대가無比大家 무비권위無比權威의
난무장亂舞場 212 | 미국인과 동양화 219 | 왕유王維의
시경詩境 226 | 내일을 보는 순수한 작풍作風 234 |
심장에서 솟아나는 나만의 표현을 찾자 236 | 동양화의 현대화,
그 참된 거듭남을 위하여 247 | 진정한 한국미를 구현하라 262 |
문인화文人畵에 대하여 289 | 나와 「조선미술전람회」 296 |
우리 화단의 병리病理 305

내가 만난 예술가

내가 마지막 본 근원近園 313 | 한마디로 고암顧菴은
무서운 사람이다 324 | 청전靑田 선생 영전에 334 | 곡哭 소전素荃
노형老兄 336 | 나의 교우기交友記 338 | 일중대사一中大師
회고전에 362 | 백재柏齋 유작전에 부쳐 366 | 우재국禹載國

화전畵展에 부쳐 368 | 이윤영李允永 화전畵展을 위하여 370 |

향당香塘 화집畵集 발간에 372 | 청당靑堂 재기전再起展에 부쳐 374 |

목불木佛 화전畵展에 부침 376 | 일사一史 문인화전文人畵展에 379

편집자 주註 · 383

수록문 출처 · 389

월전 장우성 연보 · 394

찾아보기 · 424

화실수상

畵室隨想

합죽선 合竹扇

아마도 세계 어느 나라고 사람 사는 곳이면 부채가 없는 곳은 없을 것 같다. 더운 지방은 더 말할 나위 없겠고, 심지어 추운 지방인 북방 나라에서도 부채는 사용되고 있을 줄 안다. 그들 북방에서는 더위를 식힐 필요가 없으니까 불을 피울 때라든지 먼지를 날리기 위해 사용될지도 모른다.

그런데 이 부채를 애용하기는 서양인들보다 동양인들이 앞선 것일 줄 안다. 우리네는 여름이면 거의가 부채를 지니고 살다시피 하는 데 비해 저네들은 아무리 더워도 흐르는 땀이나 닦아낼 뿐 부채를 좀처럼 사용하려 들지 않는다. 서부활극西部活劇이나 서양 영화를 보더라도 부채질하는 장면은 거의 눈에 띄지 않는데, 여기에도 동서양인의 기질과 풍습의 차이가 나타난다고 보아도 좋을 것 같다. 어떻게 생각하면 부채를 이용한다는 것이 일없이 게으름 피우는 사람들의 나태스러운 습성이라고 볼 수도 있기 때문에, 이것이 유교식儒敎式 선비사상으로 말미암은 노동 천시 관념과 일맥상통하는 문제로 생각할 수도 있다. 부지런히 일하고 있는 사람이 어느 시간에 부채질을 하며 땀을 식힐 수 있겠는가 말이다.

그러나 부채 없는 여름을 생각할 수 없듯이 우리는 조상 때부터 이를 애용해 왔다. 이 까닭에 경제적으로 가난하고 문화적으로 뒤질지는 몰라도, 세상을 그렇게 조급히 생각지 않고 살아온 것이 우리인 것이다. 시대가 온통 배금사상拜金思想으로 물들어 만사萬事의 가치평가를 부富에 두게 된 현대의 불행 때문에 순박하기만 한 이 민족이 못난 것으로 되고 말았지만, 지금같이 정신 못 차리게 바삐 돌아가 인간 자체를 상실하고 있는 판국에는 오히려 마음의 여유를 갖고 살았던 옛날에의 향수가 아쉽다. 시詩와 벗하며 자연을 즐기는 생활 속에서 남을 사랑할 줄 알고 생生의 조화와 질서를 찾는 일이야말로 하늘의 뜻이고 사람의 길일 터인데, 모든 것을 다 아끼고 싸우는 식의 생존경쟁에서 시달리다 보면 하나하나 이런 벗들이 지난날의 꿈인 양 아득해진다. 이렇게 향수에 젖어 보는 매력 때문인지 여름이 되면 손그릇을 뒤져 작년에 쓰던 손때 묻은 부채를 어루만지게 된다.

　　동양인의 풍류가 한 자루 부채에 담겨 때로 한 폭의 그림이나 한 수의 시가 되어 선비들의 청아한 격조를 돋우는데, 이쯤 되면 부채의 역할이 한갓 바람을 일으키는 것에 그치지 않고 보다 차원 높은 정신생활의 청량제 구실을 한다고 볼

수도 있겠다.

지금은 생활이 달라져서 옛날의 그런 멋도 찾아보기 어렵게 되었지만, 그래도 여름만 되면 여전히 우리 가정에서 애용되는 부채는 친밀하기만 하다.

이렇게 오랜 역사를 두고 우리 생활 속에서 삼복三伏을 함께해 온 부채의 모양도 시대의 흐름에 따라 다양하게 변해 와서 현대식으로 디자인된 것들이 많이 눈에 띄나, 나는 역시 재래식 합죽선合竹扇에 보다 더 친근감을 느낀다. 산뜻한 모양의 최신식 부채의 멋을 모르는 게 아니나, 대나무를 얇게 다듬어 서로 배합시킨 부챗살에 순백의 한지를 붙여서 만든 합죽선은 그 바람도 시원할뿐더러 이놈을 어루만지노라면 구수한 정감에 잠기게도 된다. 거기에다가 아취雅趣 있는 한 폭의 그림이라도 곁들여 놓으면 그야말로 풍류가 솟아나고, 이럴 때면 으레 "한산 모시 적삼이 어울릴 텐데…" 하는 아쉬움도 갖게 되어 옛날에 입던 모시옷을 찾아보라고 말하게 된다. 현실적으로 잔손이 많이 가고 비경제적이라 그렇지, 모시보다 더 시원하고 정이 드는 옷을 어디에서도 찾지 못하는 나로서는 다만 마음으로나마 기분을 내 보자는 생각에서다. 이렇게 하고 강화 화문석花紋席에 앉아 합죽선을 펴

들고 부채질하노라면 괴롭고 무더운 여름도 한때나마 견딜 만하게 되고, 옛날같이 심산유곡深山幽谷이나 백사청송白沙靑松을 한가로이 찾아다니지는 못할망정 답답한 서울의 복중 생활伏中生活을 그럭저럭 넘기게 된다.

선풍기가 빙빙 돌고 에어컨이 웅웅거리는 현대 환경 속에 살면서 합죽선의 매력을 못 잊는 것 자체가 벌써 한가로운 생각일지 모르나, 기계문명의 해독이 날로 늘어나서 우리의 마음과 몸을 피곤케 하는 오늘날, 우리가 살고 있다는 유일한 숨구멍은 이와 같은 마음의 여유를 찾는 한가함이 아닌가 한다. 더욱이 소음과 인파와 오염된 공기로 뒤범벅이 되는 도시의 여름을 잊기 위하여 옛날부터 우리 조상들의 체온이 깃든 합죽선의 바람과 그 위에 곁들인 그림이나 글을 음미하는 풍류를 마음에 지닌다면 정신 위생상 이 얼마나 행복한 일이겠는가.

이렇게 한 자루 부채로 여름을 달래고 그 마음의 여유를 찾으려 하는 친구들이 의외로 많아 해마다 여름철이 되면 수월치 않은 일거리가 내 앞에 밀어닥치기도 한다.

그것은 고풍古風의 합죽선을 애완愛玩하는 일이 아니라 애장애호가愛藏愛好家들의 소청所請을 못 이겨 반월형半月形 편면

片面을 펼치고 그 위에 화필畵筆을 적시는 일이며, 그것 또한 자신의 감회를 달래는 이상으로 가까운 친지들의 욕구를 충족시켜 주고 그로 인하여 또 다른 낭만과 고열苦熱을 잊는 방담放談과 환소歡笑의 즐거움을 맛보는 일이니, 작년이나 금년, 그리고 언제까지나 여름이면 계속될 거라고 믿는다.

사연 많은 목필통

이 목기木器는 일본 근대 삼대 전각가篆刻家인 가와이 센노河井
筌廬, 나카무라 란다이中村蘭台와 함께 아주 유명한 마츠우라
히로시松浦洋의 걸작품이다. 통나무 속을 파고 표면을 거칠게
다룬 다음 전면에 걸쳐 정교한 도법刀法으로 수백언數百言의
도덕윤리 문자를 예서체隷書體로 새긴 필통이다. 그 세련되고
우아한 수법이 누구도 흉내 낼 수 없는 순수미를 자랑하고
있다.

나는 멀리 일정日政 때인 1935년경에 어느 일본인 수장가
집에서 이 필통을 보고 놀랐던 것을 기억하고 있다. 그 후 까
맣게 잊어버리고 있었는데, 육이오 후 부산 피란지에서 뜻
밖에 재회하고 또 한 번 놀란 적이 있다. 서울미대가 송도 가
건물에서 수업을 하고 있을 때인데, 어느 날 남포동 길거리
에서 잘 알고 지내는 공예 하는 친구를 만났다.

오랜만이고 객지여서 반갑게 대했는데, 이 친구가 멀지
않으니 자기 집에 가서 막걸리나 한잔 하자는 것이었다. 따
라가서 술기운이 약간 도니까 이 친구가 궤짝 속에서 신문지
로 아무렇게나 싼 물건 하나를 내놓으면서 이것이 무엇인지

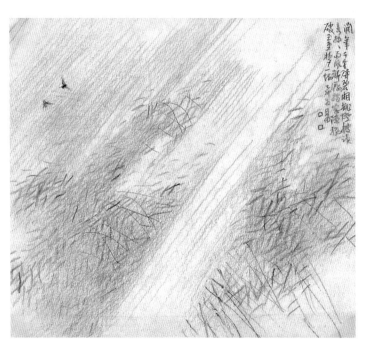

蘭華千金詩芸相挑撥起來
主孫、而風斯馬紉別趣意旋撲
破王孫性了一格主孫看明口口

1975. 종이에 연필. 19.3×21.7cm.

보아 달라고 묻는다. 풀어 보니 그것이 다름 아닌 그 목필통 아닌가.

옛 추억이 되살아나서 나는 크게 놀라면서 그 물건의 유래를 설명했더니, 이 친구가 덩달아 깜짝 놀라면서 이제부터 자기네 가보家寶가 생겼다고 기뻐했다. 소장하게 된 경위를 물으니, 팔일오 해방 직후 청계천 길가에서 돌아가는 일본인 보따리 장수에게서 무엇인지도 모르고 헐값에 사 두었던 것이라 했다. 그 후 서울에 환도還都해서도 가끔 이 친구를 만나면 으레 그 필통의 안부를 묻고, 그 친구는 우리 가보 잘 있다고 대답했다.

그 뒤 어느 해던가 그 친구가 작고했다는 소식을 듣고 나는 문득 그 필통의 안부가 걱정스러웠다. 또 잊어버리고 지내던 1987년 어느 날 어떤 고미술품 중개하는 친구가 찾아와서 이런 거 필요하지 않느냐고 하면서 보자기를 푸는데, 천만 뜻밖에도 그것이 바로 그 필통이 아닌가! 나는 또다시 크게 놀라면서 무조건 받아들이기로 했다. 이 필통과 나는 무슨 천정연분天定緣分이라도 있는 것이 아닌지 비상한 애정을 느끼며 항상 연상硯床 위에 올려놓고 애지중지하고 있다.

돌

나는 돌이 좋다. 그림의 소재로서 좋을 뿐 아니라 정취情趣로서도 돌을 무척 사랑한다. 그러기에 우리 집에는 몇 개의 아름답고 정든 돌이 있다.

고산운수高山雲髓건 남포수정南浦秀晶이건 뭉수리 곰보 할 것 없이 그렇게 고요하고, 그렇게 천진하고, 그렇게 무뚝뚝하고, 또 그렇게 소박한 것은 없다. 불멸의 생체生體인 듯 우주의 파편인 듯, 하나같이 아득한 역사와 전통을 간직한 채 풍풍우천우만겁風風雨千雨萬劫에 아무 말이 없다.

나는 살며시 손을 펴서 체온을 가늠해 본다. 소물소물 이끔듬 낀 살膚이 싸늘하기만 하다. 가만히 귀를 기울여 본다. 가느다란 무슨 속삭임이 들리는 듯도 하다.

무심한 친구들은 나의 이 기벽奇癖을 웃기도 한다. 그러나 나는 돌과의 대화를 그만둘 수는 없다. 미인 같은 꽃보다는 장부丈夫 같은 돌이 더한층 믿음직하다. 이놈들은 앞으로도 또 새로운 영겁永劫을 약속하며 태연하다.

무한한 그 침묵, 나는 몇 번이고 붓에 먹墨을 고쳐 찍어도 점점 어렵기만 하다.

내 작품 속의 새

그동안 여러 종류의 새를 그려 왔지만, 특히 학, 백로, 까마귀 등을 그 중 흥미있는 소재로 삼았다. 이들 세 종류의 새를 비중 있게 생각하는 데는 남다른 이유가 있다.

학은 가장 좋아하는 새로서, 몸이 희고 머리에 단정丹頂이 곱고 다리가 훤칠하여 그 외모가 뛰어나기 때문이다. 그러한 잘생긴 모습이 우선 내 마음에 든다. 게다가 주변 사람들이 내 모습이 학을 닮았다 하여 더욱더 좋아진지도 모른다. 학은 십장생十長生에도 들어가 있는 장수하는 새로서, 잡새들과 휩쓸리지 않고 고고한 자세를 지니고 있다. 몇 해 전 내 화집을 발간할 때 문학가 김동리金東里 씨가 서문을 썼는데, 그는 나를 백학과 같은 화가라고 비교해 말했었다. 그리고 기타 내 주변의 여러 사람들에게서도 종종 그런 말을 듣는다. 스스로 생각할 때 비관하지 않는 내 체질과 번잡한 것을 싫어하는 성격 때문에 그런 말을 듣는 것이 아닌가 싶다.

나는 항상 세속을 벗어난 고귀한 경지와 상서로운 기분을 표현할 때 학을 그린다. 몇 해 전 어느 그린 하우스¹ 벽화로 학을 그렸는데, 아침 해가 솟는 하늘로 네 마리의 학이 날아

오르고, 땅에는 푸른 잔디가 깔린 희망스러운 정경을 표현해 보려 했다. 이 그림은 나의 역작 중의 하나다.

그 다음이 백로인데, 백로는 몸 전체가 순백이고 형태와 성격이 학과 비슷하여 이 새 역시 결벽의 상징으로 평가된다. 백로를 소재로 한 내 작품 가운데 〈오염지대汚染地帶〉라는 것이 있다. 이 그림의 내용은 농약에 오염된 고기를 잘못 먹고 죽어 가는 백로의 모습을 그린 것인데, 현대문명의 비극을 백로의 죽음을 통하여 설명해 보려 했다.

세번째로는 까마귀인데, 이 새는 예부터 흉한 새로 일러 왔다. 왜냐하면 예전에는 전염병이 크게 유행해서 많은 인명을 앗아갈 즈음, 까마귀들이 떼 지어 울고 그 소리가 음산해서 사람들이 공포를 느끼고 까마귀는 귀신을 보는 새라고 해서였다. 그러나 나는 이 새가 흉한 일을 경계하라고 예고하는 길조吉鳥라고 생각하고 가끔 작품의 소재로 삼는다. 〈절규絶叫〉란 나의 작품은 까마귀 세 마리가 공중을 날며 울부짖는 내용이다. 내 생각은 이 까마귀들이 전염병 귀신을 보고 우는 게 아니라, 이 세상의 종말의 위기를 바라보며 경고의 절규를 하는 듯하여 그려 본 것이다. 이 작품은 현대미술관에 수장돼 있다. 까마귀 소재의 또 다른 작품은 〈일식日蝕〉인

데, 이 또한 유년시절의 경험에 영향받은 작품이다. 동네 골목에서 놀고 있을 때 갑자기 천지가 캄캄해지고 지척의 물체가 희미하게 변하자, 세상이 뒤집히는 줄 알고 엄청난 공포에 사로잡힌 적이 있다. 그래서 환상을 현실과 결부시켜 재현해 본 것이다. 점점 사라지는 태양, 갑자기 우주를 덮쳐 오는 암흑, 이것은 마치 불의의 큰 재앙이 다가오는 듯한 기분이어서, 급히 날아가는 까마귀를 등장시켜 의인화해 본 것이다.

종래 우리나라의 동양화는 대개 화조, 인물, 산수화가 주조主潮를 이루어 왔고, 현재도 마찬가지다. 화조화의 경우 대부분이 글자 그대로 꽃과 함께 새를 그리는 경우가 많고, 예쁘고 아름다운 표현을 하는 것이 보편적인 경향인 데 비하여, 나같이 검고 볼품없는, 남들이 흉조라는 새를 소재로 하는 화가는 드물지 않나 생각한다. 또 죽어 가는 백로를 그리는 작가도 별로 없을 줄 안다.

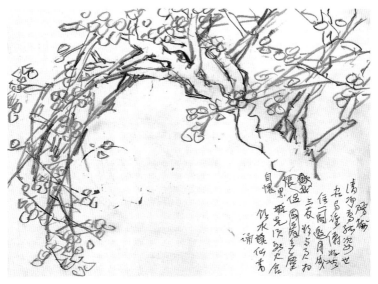

1991–2005. 종이에 연필. 19.5×26.6cm.

학鶴

학은 선금仙禽이라 일러 왔고 또 장생長生의 동물이라 한다. 그러나 내 그러한 것은 알 바가 아니요, 다만 그 성큼한 다리와 눈빛 같은 몸차림에 선연鮮娟한 단정丹頂이 마음에 든다. 그리고 십리장주十里長洲 갈밭 속에 한가로운 꿈길과 낙락장송落落長松 상상上上가지에 거침없는 자세로서 그 무심한 듯 유정有情한 듯한 초연한 기품이 한없이 정겹다. 내가 즐겨 이 새를 그리는 이유가 바로 그 고고한 생애를 부러워하는 데 있는지도 모른다.

쫓기는 사슴

나는 사슴이 좋아서 사슴을 즐겨 그린다. 그 헌칠한 몸매가
좋고 그 결벽한 성품이 좋아서다.

　가을철 단풍 든 고산지대나 눈 덮인 평원을 달리는 사슴들
의 수려한 모습은, 평범한 야수라기보다는 옛 시인이 말한
동물 중의 귀족이요 선자仙子의 벗이라는 찬사 그대로다.

　그러나 이 선량한 밀림의 서수瑞獸 사슴도 난폭한 강적 앞
에서는 허약하기 이를 데 없다. 쫓기는 사슴!

動物心性無慈悲	동물들의 심성은 무자비해서
強食弱肉茶飯事	강한 놈이 약한 놈 잡아먹기
	보통이더라
猛者暴者跋扈處	사나운 놈, 포악한 놈 설치는 곳에
瑞獸吉禽受侮多	착한 짐승 순한 새는 쫓기며 산다

　이것은 읽기 힘든 한시漢詩지만, 나의 작품 〈쫓기는 사슴〉
의 화제畵題다. 쫓고 쫓기는 비정한 힘의 각축이 어찌 동물계
에 국한된 일이겠는가. 이른바 그레셤 법칙Gresham's law이 용납
되는 인간사회도 예외는 아니리라.

수선화

수선水仙은 겨울에 핀다. 빛깔은 녹색, 하양, 노랑 등이 있는
데, 수선 애호가들이 그 중에서도 사랑하는 것은 하양이다.
그 새하얀, 청초한 꽃 모양새가 그들이 찾는 고결함을 유감
없이 표현해 주고 있어서일 것이다.

그래서 이 꽃은 옛 사대부들에게도, 소녀들에게도, 동양
사람에게도, 서양 사람에게도 두루 사랑과 아낌을 받았고,
나르시스Narcisse의 전설 같은 애절한 이야기를 만들어내기도
했다.

신선한 선형線形을 특색으로 지닌 채 수반水盤 위에 담은 이
수선도 족히 새해의 새 기분을 꽃잎에 품고 고결한 마음으로
새해를 맞아들이자는 이야기를 조용조용 하고 있다.

진달래

막 붓을 뗀 나의 최신작이 바로 이 〈진달래〉다.

진달래는 즐겨 내가 그리는 꽃이다. 모란이나 작약을 그리는 심정과는 다른 독특한 기쁨을 주기 때문이다. 진달래는 이른 봄, 초록이 아직 찾아오기도 전에 우리나라 야산의 어느 곳에서나 흐드러지게 불타는 듯 피어, 가히 온 민족의 사랑을 받는 꽃이라 할 수 있다.

진달래는 한문으로 두견화杜鵑花. 옛날 중국의 임금이 적국에 포로로 잡혀가 고국을 그리다가 죽어 그 원혼이 두견새(소쩍새)가 되었다고 한다. 이 두견새가 이른 봄이 되면 고향을 그리며 우는데 울다 울다 지쳐 피를 토했고 그 피가 두견화가 되었다는데, 이 전설을 자꾸 생각하게 된다.

나는 꽃이나 새 등의 자연을 많이 그리는 편이다. 피카소P. R. Picasso가 스페인의 폭정에 항거하여 〈게르니카〉라는 대작을 완성한 것과 비교해 보면 나는 소극적인 작가라고나 할까. 젊었을 땐 인물을 많이 그렸으나 사람의 얼굴은 세월 따라 거칠고 복잡하게 변해서 염증을 느꼈다.

세월이 흘러도, 세상이 바뀌어도 보석처럼 제빛을 잃지

않고 반짝이는 자연의 아름다움만이 나를 심취하게 만드는 가보다. 앞으로도 이런 내 심경은 변하지 않을 것이며, 내 그림 경향도 변하지 않을 것이라 여겨진다.

분매盆梅

지난 동지冬至 다음다음 날, 부산에 있는 가까운 친구가 매화 한 분盆을 보내 왔다. 천 리 먼 길에 일부러 꽃나무를 보내 준 우정도 고마우려니와, 기괴한 묵은 등걸에 초록색 굵고 가는 가지들이 제법 멋있게 얼크러진 매화분을 상 위에 올려놓고 조석朝夕으로 바라보는 마음은 마치 귀빈이라도 맞아들인 듯한 흐뭇한 기분인데, 그것이 또 장차 눈송이 같은 꽃을 피우고 그 맑은 향기가 온 방 안에 가득히 풍길 것을 생각하면 미리부터 가슴이 설레기조차 한다.

우리 집에 매화를 가꾼 것이 이번이 처음은 아니다. 지금으로부터 십여 년 전에 나는 백매白梅 한 분과 홍매紅梅 한 분, 그리고 건란建蘭 몇 분과 오죽烏竹 두어 그루를 기르면서 철따라 애완愛玩했었다. 혹 눈 오는 밤에 다정한 친구들을 불러 매화음梅花飮을 즐기기도 했고, 비 오는 아침에 혼자 그윽한 난향蘭香에 취하여 명상에 잠기기도 했었다. 그러던 것이 지금으로부터 약 오 년 전, 그러니까 1963년 여름에 외유外遊 길을 떠나 한 삼 년 동안 미국에 머무는 사이에 그 애지중지 기르던 화초들이 모두 없어지고 말았다. 처음 집을 떠날 때

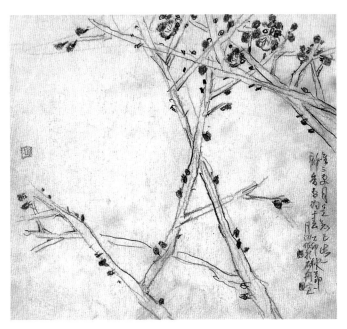

1975. 종이에 연필과 채색. 19.3×21cm.

집 사람들에게 무엇보다도 이 매화와 난초분만은 특별히 보살펴 줄 것을 신신당부했었고, 객지에 있으면서도 간간이 편지를 쓸 적마다 난초와 매화 안부는 빼놓지 않고 물었던 터인데, 그 까다로운 생리의 소유자인 매화와 난초는 나의 가족들의 극진한 보호와 보살핌에도 보람없이 마침내 전멸하고 만 것이다.

분재盆栽에 관해서 다소라도 경험이 있는 사람이면 누구나 다 알고 있는 바이지만, 분에 심은 꽃나무란 무엇보다도 급수와 채광, 그리고 시비施肥와 기온조절 등의 세심한 관리가 필요하며, 특히 매화나 난초의 경우에는 워낙 유별난 수종樹種이 되어서 여간한 성의만으로는 관리가 힘들고 항상 따스한 애정과 간절한 대화가 없어서는 안 된다. 마치 말 못하는 어린 아기를 기르듯, 배가 고픈지 아닌지, 추운지 더운지, 그리고 그늘이 짙은지 햇빛이 강한지 하나하나에 신경을 쓰지 않으면 안 된다.

이러한 작업이 얼핏 생각하면 바쁜 세상에 쓸데없는 부담감으로 느껴질지 모르지만, 만일 배양과 관리가 제대로 들어맞기만 하면, 그 보람찬 결실에서 다른 어떠한 식물에서도 찾아볼 수 없는 고귀한 영화와 청신淸新한 유열愉悅을 맛볼

수 있는 것이다.

매화는 음력으로 섣달과 정월 사이에 걸쳐서 아침 창밖에 눈발이 휘날릴 무렵, 어느새 부풀어 오른 꽃망울이 방긋이 입을 벌린다. 철골鐵骨의 묵은 등걸에 물기조차 없어 보이건만, 그 싸늘한 가지 끝에는 눈빛 같은 꽃이 피고 꿈결 같은 향을 내뿜는다. 그것은 마치 빙상氷霜의 맹위猛威에 저항하려는 듯 의연하고 모든 범속凡俗한 꽃 종류와 동조를 거부하는 듯 초연하여, 그 기개가 마치 고현지사高賢志士를 대하는 듯 엄숙하다. 난초 역시 그 소박한 자질이 너무도 청결해서, 잎 한 줄기, 꽃 한 송이가 수정처럼 투명하여 진계塵界를 벗은 듯한 고고한 모습은 그 드높은 향기와 함께 구름 위에 솟은 선녀의 자태를 방불케 한다.

옛날부터 동양 사람들은 매란梅蘭과 함께 국죽菊竹을 더하여 사군자四君子란 칭호를 붙여 왔다. 식물에게 인격을 부여해서 애중愛重을 표시한 것은 세속적인 관점에서는 이해가 가기 힘들 것이다. 그러나 이 네 개의 식물이 간직하고 있는 특이한 성정性情과 높은 격조를 실제로 접하고 보면, 고인古人들의 유별난 대우에 이유가 있음을 알게 될 것이다. 장미나 모란, 달리아나 카네이션이 지극히 화려하고, 백합과 라일

락, 히아신스나 아카시아 꽃 등이 강한 향기를 자랑한다. 그러나 그 향과 화려는 어딘지 시정적市井的인 요염이요, 속기俗氣에 찬 번화繁華에 지나지 않는다.

매梅와 난蘭은 또한 전형적인 동양의 화초라 할 수 있다. 그 정적靜寂, 단순의 미는 선禪의 경지를 연상시키고, 수묵화와 한시의 소재로서 풍류와 멋의 정신적 정토淨土이기도 하다. 고인古人의 시에 나타난 매란절창梅蘭絶唱 몇 수를 소개해 본다.

雪壓技頭花肥鮮　　눈 덮인 가지에 꽃이 피니
雪香花白春無邊　　눈인지 꽃인지 분간키 어려워라
謫仙老去少知己　　이백李白은 돌아가고 알아줄 이 없으니
市上醉倒唯孤眠　　저자市가에 봄꿈 외롭기만 하구나

且呼明月成三友　　달을 청해 벗을 삼고 매화 짝해
　　　　　　　　　　　살아가니
好共梅花住一山　　산중山中의 내 생애가 즐겁기만 하구나

이것은 모두 매화의 격조 높은 자세를 노래하고 인간이 매

화와 더불어 갖는 교섭이요, 대화의 한 토막이다.

난초에 관해서도 무수한 절창들이 있지만, 여기에 두 구句만 소개한다.

蘭生空谷無人護 　난초가 산중에 혼자 피니
荊棘縱橫塞行路 　가시덤불이 앞을 가리네
幽芳憔悴風雨中 　맑은 향이 비바람에 흔들리며
花神獨與山鬼語 　산신령과 가만히 속삭이네

峭壁參天 　깎아지른 석벽 아래
流水潺湲 　시냇물이 흘러간다
欲渡無船 　건너려니 배는 없고
但聞花香 　어디선가 꽃향만이

동양예술이 일찍이 종교적이요 철학적인 관조에 의하여 생성, 발달하였고 초현실적인 표현 수단으로 여운과 함축의 미를 중시했음은 시나 화畵가 마찬가지이며, 모티프를 자연 속에서 구하되 산수풍월山水風月과 매란국죽梅蘭菊竹 등 기화요초기花瑤草를 대상으로 했음은 우연한 일이 아니다. 요즘 과학

문명의 혜택으로 인공에 의하여 교배되고 생산되는 혼종混種식물과, 온실이나 비닐하우스 속에서 계절의 감각이 죽은 조화造花들을 대할 때 자연은 질식하고 정서는 고갈하는 비극을 본다.

　이제 겨울도 깊어만 가고 소한小寒, 대한大寒을 지나면 우수雨水, 경칩驚蟄도 머지않아서, 뜰 앞에 서 있는 매화나무는 새 봄을 맞으려는 고요한 생명의 움직임이 역력하다. 가지가지에는 윤기가 넘치고 기괴한 묵은 등걸에는 어느덧 늠렬凜烈한 신기神氣가 감돈다.

장미

장미薔薇는 시인詩人의 꽃이다.

장미는 이름부터가 시인들이 사랑할 수밖에 없었던 꽃이다. 인류에게 언어가 생긴 이래, 아니 언어 이전부터 장미는 인간의 영혼 속에 순수의 이미지로 노래되었으며 사랑받아 왔다. 그만큼 아름답고 요염하고 귀엽기 때문에, 자신을 보호하기 위해서 장미는 뾰족한 가시를 가지고 있다. 그 가시로 인해서 세계적인 문호 릴케R. M. Rilke가 죽었다. 그만큼 장미 속에는 인간의 지혜로선 풀 수 없는 신비한 신화가 있다. 그것도 겉으로 드러나 있는 것이 아니라 안으로 숨고 숨어서 찾아볼 수 없을 정도이다. 그래서 장미는 더욱 인간의 사랑을 받고 있는지도 모른다.

선친께서 지어 주신 '월전'

내가 '월전月田'이라는 아호雅號를 쓰기 시작한 것은 약 사십여 년 전의 일이라고 생각된다. 한 스무 살 때에는 다른 호를 쓴 적도 있으나, 어쩐지 마음에 내키지 않았다. 그런데 한번은 선친께서 작품에 써 놓은 낙관落款을 보시고, 이름이나 호란 무슨 근거가 있어야 하는 것이고, 특히 호는 예부터 정서와 관련이 있는 법인데, 이것은 별로 신통치 못하니 다른 것으로 바꾸는 것이 좋겠다고 말씀하셨다.

당시 우리 이웃에는 한말韓末에 고관高官을 지냈고 한문에 석학碩學인 한 노인이 살고 있어 선친과는 막역한 문우文友였다. 이 두 분께서 아마 나의 아호에 관해서 의논이 있으셨던 모양이다. 하루는 두 분이 함께한 자리에 나를 부르시고 호를 월전月田이라 쓰는 것이 좋겠다고 말씀하셨다.

연유인즉, 달月은 어두운 밤을 대낮같이 비춰 주는 광명을 가졌고, 그 빛이 정감에 넘쳐 시인, 화가 등 예술인들과 항상 친근한 벗이 되어 왔을 뿐 아니라, 그 청아淸雅한 밤의 정취가 누구에게나 즐겁고 반가운 존재이니 화가의 아호로서는 더할 나위 없는 것이고, 밭田은 꼭 농경지를 뜻하는 밭이 아

연도 미상. 종이에 연필. 42×13.5cm.

니라 넓은 땅, 펼쳐진 들녘을 의미하는 것이니, 달과 밭을 곁들여 생각할 때 이 호가 갖는 풍류는 높이 평가할 만하다고 말씀하셨다.

듣고 보니 마음에 흡족하였다. 그리고 달과 무슨 기연奇緣이라도 있는 게 아닌가 하는 생각이 들었다. 소년시절부터 나는 달을 너무도 사랑했기 때문이다. 농촌에서 성장한 나는 자두꽃 핀 동산의 봄밤과 베짱이 울어 새는 가을밤, 사람들은 모두 잠들고 달빛만이 고요한 뜰에서 혼자 거닐던 생각이 지금도 기억에 생생하다.

그뿐인가. 지금의 나의 작품소재에도 또한 달이 주요한 몫을 차지하고 있다. 나는 달과 내가 전생에 무슨 인연이라도 있는 듯하여 '명월전신明月前身'이라는 도장까지 새겨서 유인遊印으로 쓰고 있다. 나는 낙관을 쓸 때마다 선친을 추모하고 감사한다.

내가 받은 가정교육

선대先代의 나의 조부님과 부친은 한학자셨다. 일평생을 학자로만 사시다 돌아가셨다. 당시 우리 집에는 한문서적이 수천 권을 넘을 정도였다. 집에서 학문을 닦는 데만 전념하신 그분들도 배일사상排日思想은 누구보다 강했다. 직접 나서서 독립운동을 하시지는 못했지만 의병장들에게 남몰래 독립운동 비용을 대면서 나라사랑의 뜻을 피우셨다.

이렇듯 강한 항일정신과 학문에 주력하는 가정 분위기 속에서 나는 태어났다. 위로 누님이 네 분에 내가 다섯번째 맏아들로 태어난 것이다. 지금도 다소 그러하지만 당시는 아들 선호사상이 유독 강했다. 나는 그야말로 금지옥엽金枝玉葉의 귀한 아들이었다.

그러나 그러한 귀애貴愛함이 요즘 부모들이 자식 귀여워하는 것하고는 사뭇 달랐다. 무조건적인 사랑이 아니라 부모와 자식 간에 엄격한 선을 둔 사랑이었다. 그렇기에 나는 어려서 아버님 앞에 서면 두 다리가 벌벌 떨릴 정도로 아버님을 어려워했으나 또 그만큼 존경했다.

다섯 살 때부터 집안 어른들의 가르침을 받아『천자문千字

文』『소학小學』 등을 익혔다. 그 후 서당에 다니면서 십 세 초반에 사서삼경四書三經을 다 읽었다. 아버님은 일본인들이 지어 놓은 신학교를 거부하셨다. 그래서 자식들은 전부 학교에 보내지 않으셨다.

아버님이 내게 바라는 것은 출세가 아니었다. 재산도 어느 정도 있었으니 돈을 많이 벌어 오는 것도 그리 달가워하지 않았다. 오직 한학자가 되기만을 바라셨다. 아버님은 당시 우리나라의 유명한 국학자인 위당爲堂 정인보鄭寅普 선생과 친분이 깊으셨다. 그래서 나를 위당 선생 같은 한학자로 만드는 것이 유일한 꿈이셨다.

그런데 우리 집안에 화가가 있었던 것도 아닌데 나는 어려서부터 서화書畵에 관심이 많았다. 돌이켜 보면 나는 천부적으로 화가의 소질을 타고난 것 같다. 집안 벽에 붙여져 있는 그림이나 글씨 혹은 족자簇子 같은 것을 보면 그것을 보고 그대로 따라 그렸다. 내가 그린 그림을 보고 여러 사람들이 어떻게 그렇게 똑같이 그리느냐고 놀랐다.

내가 자꾸 그림을 그리려고 하니까 하루는 집안 어른들이 "아, 그때 지관地官이 이야기하던 게 맞는가 보다" 하고 말씀하시던 기억이 난다. 할머니 묘소를 잡아 준 지관이 이 자리

를 잡아 주면서 몇십 년 뒤면 우리 집안에 아마 유명한 서화가書畵家가 나올지도 모른다는 이야기를 했다는 것이다.

그러나 집안 어른들은 내가 그림을 그리는 것을 못마땅하게 생각했다. '환쟁이'가 돼서 무엇을 하겠느냐는 것이었다. 정인보 선생한테 편지를 써 주며, 서울로 그분을 찾아가 한학을 계속할 것을 요구했다. 그러나 그렇게 완고한 분이셨지만 자식이 원하는 것을 끝까지 막지는 않으셨다. 대신 그림공부와 한문공부를 병행해서 하는 것을 조건으로 그림 그리는 것을 허락하셨다.

사람들은 나를 시詩, 서書, 화畵에 모두 일가一家를 이룬 화가라고 평한다. 그것은 모두 집안 어른들의 올바른 가르침에서 연유한다. 내 재능을 막지 않으면서도 아버님이 꼭 필요하다고 느끼던 한문공부를 함께 하게 해서 내가 한쪽으로 치우치지 않게 이끌어 주신 것이다. 두고두고 생각할 때마다 어른들께 고개 숙여 고마움을 표현하고 싶다.

어렸을 때부터 아버님이 내게 강조했던 교육은 '올바른 인간관을 지닌 사람이 되라'는 것이었다. 그러기 위해서 첫째는 신의를 지켜야 하며, 둘째는 남을 사랑하는 마음을 항상 간직하라고 강조하셨다. 그것이 가훈으로 씌어져 걸려

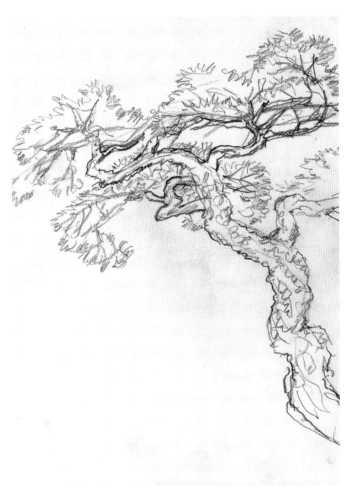

연도 미상. 종이에 연필. 35×26.5cm.

있는 것은 아니었지만, 늘 말씀하시고 또 손수 실행에 옮겨서 행동했기 때문에 내 머리에 깊이 뿌리박혀 있다.

나는 시간 약속은 무슨 일이 있어도 지킨다. 조금이라도 늦으면 상대방에게 마치 죄를 짓는 것 같기 때문에 안 지킬 수가 없다. 어렸을 때부터의 교육이 이제는 완전히 몸에 밴 것이다.

나이가 드니까 주변에서 종교를 가질 것을 권하는 사람들이 많다. 죽어서 좋은 세계에 가기를 바라는 마음에서일 게다. 그러나 나는 바쁘게 할 일이 많아서 종교를 가질 여력이 없다. 교리나 성경을 굳이 읽지 않아도 나는 거기에 어긋나는 행동은 한 번도 해 본 적이 없다.

적어도 나는 어떤 사람이 대문이나 방문을 활짝 열어 놓고 자도 거기에 들어가 물건을 훔치지 않을 자신이 있다. 길가에 보석이 떨어져 있어도 주위 갖지 않을 것이다. 사람들이 모두 나쁜 일 안 하고 착한 일만 한다면, 그곳이 바로 천당이 아니겠는가.

내 자식들도 모두 이런 정신을 가지고 키웠다. 성공에 힘쓰기보다는 먼저 정직하고 착하고 바르게 살아갈 것을 가르쳤다. 다행히 자식들은 나의 이런 뜻을 저버리지 않고 문제

일으키는 일 없이 바르게 살아가고 있다. 다만 아들 중에서 내 업業을 이어 갈 사람이 나오기를 은근히 기대했으나, 부친이 내게서 뜻을 이루지 못했듯 나 역시 자식에게서 그 뜻을 이루지 못했다.

딸 둘이 미술을 하긴 했는데, 둘째 딸은 전공이 공예라 나와는 멀고, 막내딸이 홍대 미대에서 동양화를 전공했다. 그런데 이 녀석이 결혼을 하더니 살림에 재미를 붙여 손을 놓아 버렸다.

어머님은 전형적인 한국 부인이셨다. 말소리도 나직나직하고 보통 여성의 가느다란 체구에 모습도 고우셨다. 자식에게 손찌검 한 번 해 본 일 없었고 큰소리로 야단치시는 일도 없었다. 잘못하면 아버님이 따끔하게 꾸짖으시고 그 후에 어머님이 부드럽게 위로해 주셨다.

요즘 가정교육을 보면 이것이 완전히 거꾸로 됐다. 아버지들은 오히려 쩔쩔매고, 그나마 소리치고 야단하는 것은 어머니들이다. 가장의 위엄이 서야 집안이 바로 선다. 나도 근 이십 년을 학교 교단에 선 사람이지만 요즘 교육에는 문제가 너무나 많다. 사는 데 바쁘고 쫓기다 보니 부모들이 아이들의 교육을 학교로 미루는 수가 많은 것이다.

그러나 학교에서 인격교육까지 해주면 바람직하겠지만 그게 그리 쉬운 일은 아니다. 맡은 강의만 하기에도 벅찬 것이 오늘의 교육 실정이다. 그래서 내가 늘 주장하는 것이 어머니라도 가정을 지키라는 것이다. 돈을 벌고 자기를 계발시키는 것도 좋지만, 자식을 올바로 교육시키는 것은 그 어느 것에도 우위하는 중요한 것이다.

어른이 별 게 아니다. 결국 아이가 큰 게 어른이다. '참교육'의 중요성, 다시 한 번 심각하게 생각해 볼, 우리네 어른들의 과제다.

이사단상 移徙斷想

얼마 전에 이사를 했다. 원래 삼선동 쪽에 살고 있었지만 복잡한 주택가라 답답하기란 이루 말할 수 없어서, 항상 조그마한 집이나마 풀냄새도 나고 새소리도 가끔 들을 수 있으며, 집 근처로 나서면 시냇물 흐르는 것도 구경할 수 있는 곳으로 갈 수 없나 하는 꿈을 꾸어 왔다. 요컨대 회색 하늘과 콘크리트로만 둘러싸인 곳이 아닌 처소로 옮기고 싶었던 것이다.

그러던 차에 우연히 수유리로 집을 옮길 기회가 생긴 것이다. 그러나 남의 집 이층을 빌려 쓰는 것이고, 애초에 수유리 근처로 간다고 해서 별로 기대도 하지 않았다. 장마철로 접어든 7월 초하룻날 이삿짐을 옮기는 귀찮은 일을 마쳤다. 그러나 나는 그날 밤 이상한 감동에 사로잡혀서 이리 뒤척 저리 뒤척 잠을 이루지 못하고 말았다.

무심코 밤에 잠자리에 들었는데, 근처에서 개구리와 맹꽁이 우는 소리가 마치 합창하듯 들리는 것이 아닌가. 고요한 밤에 이 생각 저 생각할 때 아련히 들리는 개구리와 맹꽁이 울음소리는 문득 포근한 정회情懷를 불러일으킬 수가 있는

것이다. 그래서 밤새도록 어린 소년시절의 즐거운 향수에 사로잡혀서 잠을 이루지 못했다. 어린 시절을 경기도의 시골에서 자라난 나는, 소년시절 자연에 묻혀 지내던 건강한 추억을 잊을 수가 없다.

사계절을 통해서 자연은 아름답지 않은 때가 없는 것 같다. 봄, 가을은 말할 것도 없고 여름의 녹음은 더할 수 없이 싱싱하다. 여름철에는 나무, 풀, 곡식 들의 자라는 소리들이 이 구석 저 구석에서 들리는 것 같다. 가을의 소담스러운 결실을 위해서 여름은 풍성하고 힘차게 자라는 것 같다.

그래서 이사를 한 7월 1일은 나에게 매우 큰 즐거움을 안겨다 주었다. 수유리는 서울시에 속하는데도 매우 향토색 짙은 감이 있다. 밤이 이슥하도록 빗소리와 개구리, 맹꽁이 울음소리의 합창을 듣고 있노라니, 처음에는 즐거움이 충만했었는데 차츰 이상한 생각이 들기 시작했다. 그 소리는 마치 도시인들이 살려고 아우성치는 각박한 소리로 변해 가는 듯했기 때문이다. 정당하게 사는 사람, 불의를 저지르면서 사는 사람, 남을 끌어내리고 자신이 그 위를 딛고 올라서는 사람 등등, 세상에 들끓는 인간축도人間縮圖의 아우성이 들리는 듯한 것은 웬일인가. 도시의 공해, 소음을 피해서 멀리 떨

어진 곳으로 나왔더니, 아직도 그 악몽이 따라다니는 듯했다.

우리 집 아이들은 대학을 졸업했지만 도회지로만 돌아다니다 보니 맹꽁이 울음소리 한번 제대로 듣지 못했다. 그래서 아이들은 맹꽁이 한 마리가 '맹꽁맹꽁' 하고 우는 줄 안다. 그러나 가까이 가서 들으면 한 놈은 '맹' 소리만 연달아 내고, 다른 한 놈은 '꽁' 소리만 계속 낸다. 그래서 듣고 있노라면 '맹꽁맹꽁' 하고 들리는 것이다. 그러니까 그놈들은 암놈, 수놈이 서로 화답하는 소리를 그렇게 내는 것이다. 맹꽁이들은 암수놈이 소리로 화답을 하는 금슬 좋은 놈이라고나 할까. 동양화를 그린 지가 사십여 년 되었지만, 한국은 어디까지나 동양화적東洋畵的으로 산수山水가 되어 있다는 느낌이 있는 것은 지나친 얘기가 아니겠다.

연전年前에 미국에 갈 기회가 있어서 웅대한 개척의 역사를 가진 나라를 구경할 수 있었다. 그러나 과연 사람이 '살 만한 곳'이냐 하는 데는 줄곧 회의를 품고 있었다. 국민들의 생활수준이나 과학문명은 우리나라와는 비교할 바가 아니고 세계 어느 나라도 따라갈 수 없지만, 과연 인간미가 얼마나 있는 곳이냐 하는 것은 또 다른 문제인 것 같았다. 나는

1963년 이전. 종이에 수묵. 17.1×26.2cm.

그 거대한 기계와 같은 국가에서 적막하고 재미없는 생활만 하다가 돌아왔다.

일본을 비롯한 현대화한 국가와 우리 서울만 해도 이런 비인간적인 증세가 나타나기 시작한 지 오래다. 그러나 미국과 같은 초현대국가에 비하면 서울은 아직 덜 기계적이고 살맛이 조금은 남아 있는 것 같다. 우리나라가 경제적으로는 뒤떨어졌지만, 인간적인 따뜻한 감정과 친밀감은 어느 구석엔가 도사리고 있는 듯하다.

얼마 전에 나라에서 주는 어떤 상을 타게 되었다는 통고가 왔다. 오랫동안 그림을 그려 온 내게는 기쁨이 컸지만, 한편 송구스러운 마음이 앞선다. 그래서 한편으로는 좀 더 인간적이고 사람에게 따뜻한 분위기를 풍겨 줄 수 있는 그림을 그려 보려고 마음먹어 본다.

내 화가생활을 통해서 가장 기뻤던 때는 「선전鮮展」[2]에서 연속적으로 네 번 특선하고 추천작가가 되었을 때이겠다. 그 후 시대적인 기복에 따라 어려운 시대를 살면서도 그림에 대한 정열은 잃지 않고 계속되어 왔다. 내 생애에서 가장 힘들여 그린 그림은 1950년 로마 교황청의 어떤 기념제[3]에 출품한 작품일 것 같다. 현재 바티칸에 소장되어 있는 〈성화聖

畵 삼부작〉[4]이 그것인데, 실로 온 정열을 기울여 완성한 작품이다. 또 다른 것으로는 아산 현충사顯忠祠의 충무공忠武公 영정과 행주산성幸州山城의 권율權慄 장군 영정이 힘들여 그린 그림이다. 이 그림들이 장래에 다소나마 가치있는 그림으로 남아 있게 된다면 그보다 더 큰 다행이 없겠다.

최근 주위에 여러 가지 변화를 겪으면서 일상생활에서나 그림에서나 따뜻한 인간미를 추구해 볼 수 없을까 하고 생각해 본다.

참모습

요즘처럼 강자의 위세가 세상을 지배하는 판국에서 작고 가난한 자들이 자주自主를 부르짖어 보았자 별것이 아니겠지마는, 근래 우리 주변에는 너무도 분수를 못 차리는 의타依他, 배타주의가 판을 치는 것 같아 메스꺼운 생각을 느끼는 경우가 한두 가지가 아니다. 우선 비근한 예로 거리를 지나면서 살펴보면, 앞을 다투어 '내 여기 있다'고 얼굴을 내미는 상점 간판들이 장관이다. 뉴욕, 워싱턴, 파리, 런던 등 서양 대국大國들의 수도 이름을 따서 상호를 만들고, 거기에다가 꼭 영자英字를 곁들여서 되도록 양취洋臭를 발산시키려고 애를 쓴다. 또 요즘 젊은 층의 유행 옷차림을 살펴보아도 마찬가지다. 세상의 유행을 구태여 외면할 필요야 없겠지마는 사회환경과 생활조건이 다른 처지에서 미니mini나 맥시maxi를 걸치고 거리를 활보하는 것을 보면 어쩐지 처량한 느낌이 든다.

외국의 도시 이름을 빌려서 상점 간판을 만들든, 미니, 맥시를 걸치고 다니든, 자유세상이라 관여할 바가 못 되겠지마는, 그 사대주의적인 사고방식이 한심스럽고, 그 추운 영하의 겨울날에 달달 떨며 육체를 노출하는 허영심과 연탄재

가 뒹구는 길 바닥을 비질하듯 쓸고 다니는 만용蠻勇이 어떻게 생각하면 우리 전체의 철없는 민도民度를 방증하는 듯 싶어 일말의 비애를 느끼게 한다.

그러나 이러한 외형적인 것은 오히려 그런대로 보아 넘길 수도 있다. 요즘 심심치 않게 말이 오고 가는 예술계의 모방, 표절 문제는 참으로 불쾌한 이야기가 아닐 수 없다. 일부 영화, 미술, 문학 등 창작을 생명으로 하는 일들이 자주적인 우리의 것이 못 되고 외래의 것을 흉내 내고 있다고 한다면, 그 결과는 어찌될 것인가.

다른 부문은 어쨌든 미술계를 살펴보자.

최근에도 말썽이 있었던 모 서양화가의 외국작품 표절 문제가 있었지마는 일부 동양화가의 경우, 체질적으로나 표현 기법상 고유한 우리의 장점을 무시하고 구태여 서양화의 추상을 흉내 내면서 이것이 가장 새로운 예술이라고 과장하는 것은 우리가 깊이 반성할 일이라고 생각한다.

문화의 범세계성이 운위云謂되는 요즘, 동양이니 서양이니를 말하는 것이 일견 좁은 견해일 듯하나, 우리의 역사, 우리의 체질, 우리의 습관, 이러한 특유의 주어진 여건을 정직하게 나타내는 것이 우리의 참모습이 아닐까. 우리는 허영

심에 가득 찬 눈으로 이른바 강자強者, 대자大者의 눈치를 살펴며 흉내를 내려는 태도부터 고치고, 좀 더 진정한 의미의 주관적이고 자주적인 자세를 가다듬어야겠다고 생각한다.

개인전을 열면서

요즘 각 화랑에서는 연중무휴다시피 각종 전람회가 계속 열리고 있다. 얼마 전만 해도 미술 인구는 그다지 많지 않았고, 또 발표라는 것이 그렇게 쉬운 일이 아니라고 생각해서인지 기성작가라 할지라도 개인전을 열기까지는 매우 신중했었는데, 최근에 와서는 붐이라도 일어난 것처럼 마치 경쟁을 하듯 너도나도 전시회가 많아지니 어떤 문화적인 분위기의 조성이라고나 할까, 미술계의 활기를 보는 것 같아 흐뭇한 생각도 들지 않는 것은 아니다.

그러나 양보다 질을 중시하는 것이 예술이고 보면 풍성한 양의 과시보다는 충실한 내용이 항상 문제가 아닐까 하고 곰곰 생각하게 된다.

이번에 별로 예정에 없던 전시회를 갑자기 하기로 마음먹었을 때 현대화랑 주인의 끈질긴 꼬임이 크게 작용했지만, 막상 결정을 하고 나니 새삼 전시작품의 질 문제가 머리에서 떠나지 않고, 속담에 '남이 장에 가니 나도 시래기 갓 따 들고 장에 간다'라는 말이 생각나서 심경이 착잡하다.

구작舊作, 신작新作 할 것 없이 있는 대로 통틀어서 내놓기

로 하면서도 항상 그러했듯 뭔가 미진한 느낌을 금할 길 없고, 선인先人들의 '공부는 많이 하고 발표는 적게 하라'는 계명誡命이 자꾸만 가슴에 되새겨진다.

나의 제작습관

작품을 제작한다는 것은 창작행위이기 때문에, 첫째 정신을
집중시켜야 하고, 정신이 집중되려면 우선 주위가 조용해야
한다. 나는 작품을 할 때 별난 버릇 같은 것은 없지만 조용한
분위기는 절대 필요하다. 조용하고 밝고 깨끗한 환경 속에
서 마음에 드는 종이와 붓과 먹 같은 것을 갖추어 놓고 고요
히 상想을 다듬으면 곧 무엇이 튀어나올 것만 같은 환상에 빠
져든다.

그러나 도심에 화실을 갖고 있는 나는 반드시 조용한 환
경에서 작업을 하게만은 되지 않는다. 오히려 반대로 항상
소음 속에서 일한다고 하는 편이 옳을 듯하다. 시끄러운 생
활환경에 익숙해져서 이제 면역이 된 탓도 있겠지만, 일단
화상畵想을 가다듬어 작업에 들어가게 되면 웬만한 소음 따
위는 전혀 귀에 들어오지 않아서 구태여 신경을 쓸 필요는
없다.

작품을 생각할 때 우연한 동기에서 뜻밖에 수확을 거두는
경우도 가끔 있다. 어느 저녁 모임에서 유쾌하게 술이라도
들고 흥겹게 돌아오는 차중車中에서 전혀 상상도 하지 않았

1998. 종이에 펜. 22×25cm.

던 생각이 떠오를 때는, 나 자신이 신기할 정도이다. 그리고 막막하게 구상이 잡히지 않아 고심하는 저녁, 끝내 단념하고 잠자리에 들었다가 불현듯 머리를 스쳐 가는 섬광 같은 것을 만났을 때, 이것을 정리하느라고 잠을 놓치고 나중에 이런 것이 우연히 신선한 소재가 되는 수도 있다.

사람들은 나의 화제畵題나 화실이 매우 정돈되어 있다고 말한다. 이것은 아마 나의 성격 탓이겠고, 나의 작품 경향도 그러한 것이 아닌지 모르겠다. 화우畵友들의 제작습관을 들어 보면 각양각색이어서 참 재미있다. 어떤 노화백老畵伯은 내객來客과 한담閑談을 교환하면서 그림을 그리고, 어떤 친구는 술 한잔을 들고 얼큰해서 붓을 잡으며, 또 어떤 친구는 음악이나 방송을 들으면서 제작을 한다고 한다. 모두 습관 나름이겠지만, 어쨌든 정신을 집중시켜서 몰입의 경지에 들어가는 방법이 문제일 것 같다.

나의 경우 성격 자체가 동적動的이기보다는 정적靜的이고, 이성적이기보다는 감정에 치우치는 편이어서, 항상 낭만을 사랑하고, 그리하여 꽃과 새와 달 같은 것을 즐겨 그리는 모양이다. 아마 한평생 고담청초枯淡淸楚한, 그리고 고요한 작업만을 하게 될 것 같다. 혹 집안에서나 외부에서 신경에 걸

리는 일이라도 생기면 며칠씩 작품이 되지 않아 방황할 때가 있다. 그만큼 신경줄이 약하고 날카로운 모양이다. 그 대신 기분이 즐겁고 유쾌할 때는 일에 능률이 오르고, 또 뜻하지 않은 쾌작快作이 나오기도 한다.

요즘은 애써 정에 좌우되고 세속사에 흔들리지 않는 훈련을 공부해 보고 있다. 옛날 철인哲人들이 말한 명경지수明鏡止水, 무념무상無念無想의 세계, 즉 선禪의 경지는 과연 도달할 수 없는 피안彼岸일까. 생각건대 동양예술의 궁극점은 필경 종교와 철학 사이에서 찾아야 되리라. 이러한 것을 생각하는 것도 나이 탓인지 모르겠다.

여적餘滴

제작을 끝내고 붓을 놓을 때 항상 미련이 남는 것이 나의 작업과정의 감회다. 이번에도 삼 년 만에 갖는 전시회라 나름대로 무던히 생각하고 또 열심히 지었지만, 막상 결과를 살펴보니 언제나 마찬가지로 한 가닥 아쉬움이 남는다. 이것은 어디까지나 충족시키기 어려운 나의 욕망 때문이겠으며, 이러한 곤혹은 아마 작가로서 끝없이 되풀이해야 할 방황일지도 모른다.

요즘 화랑가에는 전시회가 풍성해서 미술계가 활기가 있다고 말한다. 그러나 예술이란 외화外華보다는 내실內實, 양보다는 질이 문제라고 생각할 때, 엄격한 의미의 활기는 아마 눈에 뜨이지 않는 곳에 있으리라 믿는다. 좋은 작품의 좋은 전시회야 많을수록 좋다. 하지만 그게 그리 쉬운 일인가. 그래서 나는 전시 초청을 받을 때부터 몇 번이나 주저했고, 결국 조츰조츰 흐름 속에 빠져들었지만, 전시 날짜가 다가옴에 따라 일말의 불안 같은 것을 느낀다.

동양화의 특징이자 중대요소라 할 수 있는 화畵와 시詩의 관계에 대하여 이번 전시작의 경우 나름대로 종전보다 한층

연도 미상. 종이에 연필. 34.5×25cm.

배열에 신경을 썼는데, 평가는 관람하는 여러분의 몫이라 조심스럽게 하회下回를 기다린다.

회사후소繪事後素

나는 비단옷을 입고 밤길을 걷는 사람이다. 하는 일을 내세우지 않고, 알아주기를 원하지도 않는다. 내 스스로 비단옷을 입었으니 만족이다.

요즘은 손끝으로 그림을 그리는 작가들이 많다. 하지만 화가란 기술이 아니라 마음으로 우주를 그리는 사람이다. 교양과 사상이 쌓여 있어야 참그림을 그릴 수 있다. 월전미술관을 세우고 젊은 동양화가들을 교육하는 것도, 그림이 실기에서만 나오는 것이 아니기 때문이다. 월전미술관의 강좌는 각 분야의 전문가들이 맡는다. 미술 실기는 전혀 없다. 실기는 이미 대학 동양화과에서 충분히 배웠기 때문이다.

나는 일제시대, 운보雲甫 김기창金基昶과 나란히 이름을 세상에 알렸다. 해방 후 내가 서울대 교수로 발탁된 것은 운보보다 잘나서가 아니라, 학생들을 가르치는 데 조건이 더 좋았기 때문이다.

나와 월북 화가 김용준金瑢俊이 벌인 수묵화 운동은 일제시대 채색화가 참 우리 그림이 아니라는 자성自省에서 나왔다. 묵선墨線을 살려 깊은 맛을 주는 수묵화는 한국적 동양화의

깊이를 잘 드러내 준다.

　요즘 동양화가 보여 주는 다양함은 반갑지만, 그림 그리기에 앞서 마음 바탕이 먼저 제대로 되어야 한다는 회사후소繪事後素[5] 정신을 잊지 말아야 할 것이다.

흑과 백

흑과 백은 절대 상반의 두 개의 원색이다. 즉 빛깔로서 백은 명도明度의 극치이고, 흑은 암색暗色의 절정이다. 그래서 이 두 원색은 어떠한 경우에도 혼동이나 착란을 일으킬 수 없다. 그러기에 옛날에서 현재까지 뚜렷한 대조를 표시해야 할 경우에 항상 흑백을 인용한다. 예를 들면 사물을 기록하는 데 백지와 묵 또는 칠판과 백묵을 사용하고, 아리송한 경우를 따지는 데에도 흑백을 가린다고 말한다.

그런데 요즘 사람들은 그러한 색상감각의 표준의식이 흐려졌거나 비뚤어져 버린 것 같다. 번연히 흰 것을 검다고 우기는 사람이 있는가 하면, 옻빛같이 검은 것을 눈빛같이 희다고 억지 쓰는 친구들도 있다. 이것은 색맹이나 정신병 환자를 이야기하는 것이 아니고 주로 개인이건 집단이건 이해관계가 얽혔을 때에 나타나는 현상인데, 여기에는 아주 편리한 방편인 다수결 원칙이라는 요술이 작용하는 것은 물론이다. 진실이든 허위이든 간에 과반수의 주장이면 까마귀가 백로로 변할 수 있고, 백로가 까마귀로 둔갑할 수 있다는 말이다.

그런데 기묘한 것은 방관자들의 애매한 태도다. 처음에는 의아해하고 다음에는 분노하다가도, 시간이 지나고 보면 차차 까마귀가 백로로 보이고 백로를 까마귀라고 동조하게 된다. 이것은 지능적이고 음성적陰性的인 경우이지만, 양성적陽性的이고 노골적인 경우도 있다. 무심코 복잡한 길거리를 지나가다 사람들끼리 어깨를 부딪치거나 발등을 밟았을 경우 고의가 아닌 바에는 말없이 지나치면 그만인 것이다. 그러나 어느 한편이 의도적이었을 때에는 시비가 벌어진다. 왜 사람을 치고 다니느냐고 걸고 덤비면 당하는 편이 아무리 항변해도 소용이 없다. 주먹이 날고 멱살을 잡힌 수세에 몰린 자가 어딘가로 끌려가고 나면 방관자들은 말없이 흩어지고 수지오지자웅誰知烏之雌雄6 격으로 이 사건의 시是와 비非, 즉 흑과 백은 묻혀 버리고 마는 것이다.

이것은 시정市井의 조그만 아주 하찮은 사건을 예로 든 것뿐이지만, 소위 지도층, 세상을 좌지우지하는 집단에서도 이러한 경우는 없지 않다. 옛날 중국『사기史記』에 보면, 지록위마指鹿爲馬라는 고사故事가 있다. 상고上古의 어느 전제군주 시대의 이야기인데, 아부하는 간신이 폭군의 비위를 맞추기 위하여 사슴을 말이라고 아첨했다는 이야기다. 사슴과

말은 맹인이 아닌 바에는 분명 별개의 동물인데, 아부도 이
쯤 되면 애교가 아니라 금상金賞감이라 할 만하다. 요즘 우리
주변에서 유사한 흑백도착黑白倒錯 증후군을 체감하면서 씁
쓸한 기분으로 몇 줄 적어 본다.

추사秋史 글씨

추사, 즉 완당阮堂 김정희金正喜 선생의 글씨가 우리나라 서예 사상書藝史上 최고의 명필로 손꼽히는 것은 누구나 다 아는 사실이다.

생존 당시에 이미 명성이 천하에 떨쳤고, 세상을 떠난 지 백수십 년이 지난 오늘날에도 그의 유품들은 한결같이 모든 사람들에게 존중의 대상이 되고 있는 것이다.

시공時空을 초월하여 이렇듯 불멸의 성가聲價를 지니는 추사의 글씨는 과연 어째서 그토록 유명한가. 어떤 점이 그토록 위대하단 말인가. 구체적으로 무엇 때문에 천만금과 맞바꾸는 보물이란 말인가. 한번 다시 생각해 볼 문제인 것 같다.

이 추사 글씨의 진가眞價에 대하여 평가 기준은 사람에 따라 다를 줄 안다. 그러나 대부분의 사람들은 그저 남들이 좋다 하고 남들이 명필이라 하니까 따라가는 경우일 게고, 혹은 추사 글씨는 필력이 세차고 구조가 기발하여 특이한 서체이기 때문에 명필이라고 생각하는 정도가 고작일 줄 안다.

물론 서書든 화畵든 시각예술이기에 외형적인 획이나 구성

1991–2005. 종이에 연필. 26.5×9.5cm.

이 일차적인 평가의 조건임엔 틀림이 없다. 그러나 예술이란 가시적인 면보다 비가시적인 데 중요한 의미가 존재하는 것이며, 추사 글씨의 경우에는 더욱이 표면적인 형태보다는 형이상학적인 내용, 즉 눈에 보이지 않는 정신세계가 절대적인 배경을 이루고 있는 것이다.

점 하나, 선 하나가 인간의 습기習氣를 벗고 순수에 도달한 경지, 그리고 능숙을 넘어 고졸古拙에 귀착한 상태, 이러한 추사의 예술은 자연의 법칙과 질서가 그대로 융합된 천의무봉天衣無縫의 세계라고 말해도 무리가 아닐 줄 안다. 어떤 서예가가 이렇듯 천진난만하고 기발청고奇拔淸高한 심상을 표현했던가. 그러나 글씨를 말하기 전에 모름지기 그 사람의 품성과 환경, 학문과 교양 등 예술가로서의 배경을 살펴볼 필요가 있다.

한 인간의 대성大成은 우연이 아니고 요행도 아니며, 몇 가지의 조건이 복합되었을 때 비로소 이루어지는 것이기에, 위대한 완성은 참으로 희귀한 것이다.

추사의 경우 명문대가의 집안에서 생래적生來的으로 비범한 재질才質을 타고났고, 그 후에 연마를 쌓아 학문이 높았을 때 선진 대륙 문물에 접할 수 있는 행운을 얻었으며, 다음 자

신으로서는 액운으로 받아들여졌겠으나 십이 년간의 긴 유배생활은 결정적으로 예술에 전념할 수 있는 기회가 되었음에 틀림없다. 이러한 추사의 필적이 불세출의 걸작이 되어 오늘날 무상無上의 중보重寶로 추앙되는 것은 당연한 일이 아닐 수 없다.

얼마 전 「추사 서거 백 주년 기념전」이 덕수궁에서 열렸을 때 전시회장에서 만난 어느 저명한 서예가가 관람을 마치고 나오는 길에 "추사 글씨를 모두들 명필이라 하는데, 나로서는 딱히 어떤 점이 좋다고 수긍이 가지 않는다"고 소감을 말한 일이 있다. 참으로 솔직한 고백이라고 생각했다. 추사의 세계는 간단히 이해하기 어려운 것이다. 그날 그와 나는 넓은 고궁 뜰을 걸어서 대한문大漢門 밖까지 나오면서 이와 같은 대화를 나누고 헤어진 것을 지금도 기억하고 있다.

완당阮堂 선생님 전 상서上書

유명幽明이 다르고 세대가 현격한데 어찌 글월을 올릴 수 있 겠습니까마는, 평소 선생님의 높으신 인격과 학문, 그리고 위대한 예술을 흠앙欽仰하여 항상 무언의 대화를 나누고 있 는 저로서는 어쩌면 지척에 계신 것 같고 또 어쩌면 머나 먼 하늘나라에 계신 듯하여 간절한 추모의 말씀을 삼가 서자書 字로 영전에 사뢰나이다.

먼저 예산 용궁리에 있는 선생님의 구택舊宅이 그동안 많 이 퇴락되었으나 얼마 전 중수重修 복원되어 이제는 말끔히 보존되었고, 또 선생님의 걸작품인〈세한도歲寒圖〉가 수년 전 에 국보로 지정되어 선생님의 절세絶世의 예술이 후생만대後 生萬代에 길이 숭앙되도록 모셨습니다. 뿐만 아니라〈계산무 진谿山無盡〉〈유천희해游天戲海〉〈부작란화도不作蘭花圖〉등 선생 님의 대표급 작품들도 모두 다 잘 보존되어 있는 것을 알려 드립니다.

다만 선생님의 유작들을 후생들이 다투어 존중하는 나머 지 응품贋品이 범람하여 자칫 옥석玉石이 혼동될 염려가 있으 나, 오늘날에도 선생께서 하신 금강안金剛眼 혹리수酷吏手7를

80

갖는 감식가鑑識家는 있습니다. 안심하십시오.

끝으로 선생께서 생전에 애용하시던 보인寶印 몇 방房과 소당小棠[8]에게 써 주신 선면扇面, 그리고 제주 정포靜浦에서 완읍完邑 김서방에게 주신 간찰簡札 등 몇 점의 귀중한 진적眞蹟이 저에게 진장珍藏되어 있음을 아울러 알려 드립니다.

난필亂筆을 용서하십시오. 선생님의 영원한 명복을 빕니다.

명청明淸 회화전 지상紙上 감상

김농金農의 화훼도花卉圖

김농은 청조淸朝 건륭乾隆 때의 이색적인 화가로, 자는 수문壽門, 호는 동심冬心 · 계류산민稽留山民 · 곡강외사曲江外史 등 여러 가지 별호를 썼다. 그는 회화뿐 아니라 시문, 서예, 전각 등에도 기발한 솜씨를 보여 타고난 결벽성을 그대로 작품에 투영시킨 소박, 고졸미古拙美의 예술가로 유명하다.

당시 양주揚州를 중심으로 화단에 새 바람을 불러일으킨 김농, 왕사신汪士愼, 이선李鱓, 황신黃愼, 고상高翔, 정섭鄭燮, 이방응李方膺, 나빙羅聘 등 일단의 화가들을 '양주팔괴揚州八怪'라 지칭한 것은 결코 우연이 아니다.

이 발랄하고 괴벽스런 팔인의 예술가들은 제각기 짙은 개성을 지니고 중국 전통회화의 기존 틀을 벗어나 독자적이고 혁신적인 창조활동을 벌였는데, 김농이 그 대표적 존재로 손꼽힌다.

화훼도 속의 그림들도 기법 면에서 쌍구법雙鉤法, 몰골법沒骨法을 자유롭게 구사해 격조높은 화경畵境을 보여 주었고, 기타 파격적인 많은 작품들과 함께 김농은 중국 회화사상繪畵史

上 걸출한 화가로 기록될 만하다.

　화책畵冊 십 면 중 난죽도蘭竹圖의 신선한 구도와 세련된 필선, 그리고 〈초림청서도蕉林淸暑圖〉의 혼성기법은 화가 김농의 진면목을 나타낸 정품精品들이며, 작품마다에 곁들여진 즉흥적인 장문長文의 화제畵題와 고집스러우리만큼 정제된 글씨도 그만의 특징이라 하겠다.

장승업張承業의 〈영모도翎毛圖〉

모든 사물에 제도와 법칙이 있다. 그러나 이 소중한 법칙이나 제도로 그것을 묵수墨守하거나 그것에 구니拘泥되어서는 안 될 것이다. 운용運用의 묘妙와 변화의 공功이 적중한 때에 비로소 그 자체의 생명이 빛나는 것이니, 이것은 정치나 법률로 그러하려니와 예술에 있어서 더욱 그러하다.

육요六要9와 팔기八忌가 화법畵法의 부동의 원칙이기는 하지마는, 이 질곡에 얽매여 얼마나 많은 화가들이 고루한 형식에 희생되었던가.

오원吾園 장승업 선생은 조선조 오백 년간에 가장 뛰어난 자율의 화가다. 호방뇌락豪放磊落한 성격과 자유자재의 화경畵境은 광전절후曠前絶後의 불멸의 광채를 발하고 있다. 때로 감흥의 도가 높았을 때 형식은 부서지고 자연은 개조되어 새로운 창조의 세계를 꾸몄던 것이니, 신운神韻의 묘와 파격破格의 미는 오원 선생만의 독자獨自의 경지다. 여기에 보이는 영모도가 선생의 대표작은 물론 아니다. 그러나 표묘縹渺한 필치와 늠렬凛烈한 기백은 오원 선생 독자의 신기神機가 절절하게 몸에 핍박逼迫해 옴을 느끼게 한다.

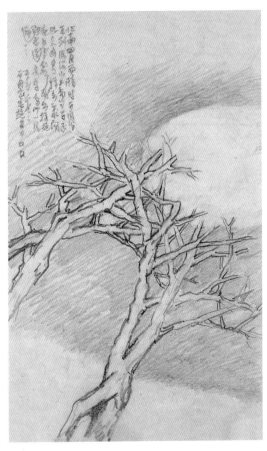

연도 미상. 종이에 연필. 31×19.5cm.

오원 선생은 조선조 헌종憲宗 9년 계묘생癸卯生으로, 관官이 감찰監察에 이르렀고 향년 오십오 세였다.

오도현吳道玄의 〈석가삼존도釋迦三尊圖〉

이 그림은 당唐 오도현의 작품으로 전한다. 강한 압찰壓擦과 빠른 속도가 정의情意에 의하여 구사된 선미線味는 문자 그대로 활달하고 준예俊銳하고 근엄하다. 회화가 공리성功利性을 떠나서 예술로 발전하기 시작한 역사는 육조六朝 이후부터이며, 이러한 운동의 선구자요 혁명가는 성당盛唐의 오도현 바로 그 사람이다.

서방의 불교가 동전東傳된 이래 중국의 문화는 변모하였고 불교미술의 발흥勃興은 진부한 상형의식象形意識 속에 확실히 새로운 영혼을 불어넣었으니, 이것은 엄정한 의미에서 동양화의 새로운 차원의 시초인 동시에 예술과 종교가 정신적인 면에서 불가분리不可分離의 관련성을 맺고 있는 하나의 실증이다. 철선묘鐵線描[10]나 고고유사묘高古遊絲描[11]의 변화 없는 선법線法을 지양하고 선 자체가 살고 움직이는 독자의 성격을 갖추었을때 이것은 얼마나 아름다운 예술일 것인가.

오도현에 의하여 설정된 필선筆線의 새로운 단계는 동양미술의 깊은 근거의 하나로서, 금후今後에도 연구의 과제가 아닐 수 없을 것이다.

초명初名이 오도자吳道子인 오도현은 당 현종제玄宗帝의 총애를 입어 공봉내교박사供奉內敎博士가 되고 제帝의 애칭으로 도현이라 일렀다. 〈석가삼존도〉는 그의 불화의 대표작일 것이며, 이 화폭은 삼부작 중의 오른편 보현보살상普賢菩薩像이다.

목계牧谿의 〈팔가조도叭哥鳥圖〉

화조화花鳥畵는 동양화만이 가지고 있는 특수 분야다. 공리功利와 타산打算을 초월하여 자연을 관조하고, 자연을 애무하고, 자연을 영탄詠嘆하는 것이 동양인의 정서이기에 수묵산수화水墨山水畵와 더불어 사의화조도寫意花鳥圖는 한 개 구상具象의 시요 낭만의 풍류다. 목계의 그림이 어느 것이나 신취횡일神趣橫溢 하는 것이 그 특징이지마는 이 노송팔가조도老松叭哥鳥圖는 넘쳐흐르는 정취와 필흔筆痕이 한층 더 소쇄고고瀟灑高古하여 그 침정沈靜한 화면 속에 태고의 신비가 깃들었다. 여백餘白의 무한 함축과 필선의 생동하는 운율은 그야말로 절대표현의 미의 극치를 자랑한다.

　목계는 ○완법○完法을 떠나서 유상탈락有相脫落[12]의 기풍을 좇는 선종禪宗의 화승畵僧이기로 영상불기英爽不羈[13]한 성격이 그대로 화폭에 드러났으니, 반야般若 십륙선신十六善神, 백의白衣, 수월水月, 양류楊柳 등의 소탈한 불화佛畵와 함께 산수, 화목花木, 죽석竹石, 금조禽鳥의 자유자재한 화경畵境은 비굴鄙屈천속賤俗한 화장畵匠이 감히 도달할 수 없는 영혼의 정토淨土다.

연도 미상. 종이에 연필. 11.9×14.2cm.

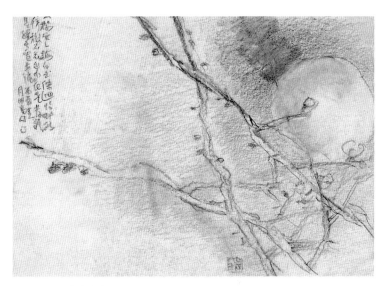

연도 미상. 종이에 연필. 13.4×19.2cm.

양해梁楷의 〈출산석가도出山釋迦圖〉

도道를 이루고 산 밖에 나오는 불용佛容이 초췌하고 엄숙하다. 달관達觀에 빛나는 듯한 눈동자와 비장悲壯하고 뚝 다물어진 입모습에 바야흐로 시설법지始說法地 녹야원鹿野苑14을 향하는 석존釋尊의 그림자가 완연하다. 상호相好15의 묘사와 의습衣褶의 준법皴法이 예리 간명하고, 통경通勁한 고목의 필치와 유수幽邃한 간협澗峽의 표현은 진실로 도석인물화道釋人物畵로서의 신치神致가 횡일橫逸한다.

양해는 전기傳記가 미상하나 명문名門 출신이라 전하며, 송宋 영종조寧宗朝에 화원畵院 대조待詔가 되어 금대金帶의 하사下賜를 받았으나 취하려 하지 않고 구태여 몸에 걸어 주었을 때 마침내 금대를 화원 기둥에 걸어 놓고 표연히 물러 나왔다는 일화가 유명하다. 천부天賦의 개결慨潔한 성정과 담백한 지조가 명리名利를 초월하여 예술에 빛났던 것이니, 그의 〈대설귀어도戴雪歸漁圖〉와 〈육조도六祖圖〉〈이태백도李太白圖〉 등은 이 〈출산석가도〉와 함께 동양회화사상東洋繪畵史上 불후의 일품일품逸品들이다.

이용면李龍眠의 〈오마도권五馬圖券〉

음영이나 색채를 무시하고 백묘白描만으로 물상物象의 진수를 파악하려고 의도했음은 옛 동양화가들의 뛰어난 지혜다.

선線이 경계를 따지는 구획선이 아니고 자체가 생명을 지닌 활선活線이고 보면, 필획의 태세강약太細强弱과 완급농담緩急濃淡의 해조諧調와 운율은 회화기법의 궁극의 요체要諦가 아닐 수 없을 것이다.

이 안마인물도鞍馬人物圖는 유려창달流麗暢達한 필치의 소묘로 이루어진 이용면[16]의 사생도寫生圖다. 그 생동하는 선조線條와 아카데믹한 표현수법이 박진한 실감을 나타내어 말馬의 특징, 즉 종류, 연령, 성질까지를 유감없이 드러내면서 천속賤俗한 사실寫實에 흐르지 않고 고상한 품격을 견지堅持한, 백묘화白描畵의 일품이다.

송宋 태조太祖의 쟁란평정爭亂平定에 뒤이어 태종太宗, 진종眞宗, 인종仁宗의 치정治政으로 문예의 진운進運을 크게 촉성促成하여 도석나한화道釋羅漢畵의 대두와 함께 미인화, 초상화, 화조화 등의 발전을 본 것은 송대 회화의 특징이라 할 것이다. 이용면은 안휘安徽 서성舒城의 대족大族으로 귀세유가貴世儒家

에 태어나서 문명文名이 일세에 드높았고, 한편 박고博古[17]에
조예가 깊어 종정鐘鼎, 규벽류圭璧類의 애장愛藏이 많았으며,
이 〈오마도〉는 건륭乾隆 이후 청실淸室 내부內府의 진장珍藏이
었다.

멋과 풍류가 담긴 동양화의 추상세계

『중국회화대관中國繪畵大觀 – 화훼화』 서평

회화에 있어서 화훼화花卉畵라는 양식은 동양화만이 갖고 있는 특이한 세계다. 서양화에서도 식물, 화초 등을 소재로 한 그림이 없는 것은 아니나, 동양의 남종문인화南宗文人畵의 사의적寫意的이고 표현주의적인 예술과는 그 성격이 근본적으로 다르다. 이른바 화훼화는 사군자四君子가 주축을 이루는 자유분방한 화법으로서, 작화作畵의 대상을 회화로 택했을 뿐 화가의 인격과 교양과 감흥이 그대로 투영되는 고도의 추상성과 주관성을 지닌 예술이라고 생각한다. 통칭 화훼화라고는 하지만 그 범위는 매우 넓어서, 사군자 외에도 송松, 석石, 소과蔬果, 어해魚蟹, 곤충昆蟲, 금조禽鳥 등이 모두 그 범주에 속한다고 볼 수 있다.

우리나라나 중국의 역대 화가들 중에 뛰어난 예술가들을 대개 북종계北宗系보다는 남종계南宗系에서 찾아볼 수 있음은 주목할 만한 사실이다. 우리나라의 경우 조선왕조 오백 년간에 많은 훌륭한 화가들이 등장하였지만, 따지고 보면 단원檀園, 완당阮堂, 겸재謙齋, 오원吾園 등 몇 분의 낭만주의적 화

가들이 절정을 이루었고, 중국 오천 년의 회화사 가운데도 남종문인화가인 청대말淸代末의 조지겸趙之謙, 임백년任伯年, 오창석吳昌碩, 제백석齊白石 등이 절세의 예술가로 꼽히는 것은 결코 우연이 아니다.

이번 경미문화사庚美文化社에서 발간하는『중국회화대관』가운데 제23권째인 '화훼花卉'편을 보면 운수평惲壽平, 조지겸의 작품이 많고, 조지겸보다는 오창석 작품이 단연 많이 실렸다. 혹 유작의 다과多寡와 관계가 있는 것인지 아니면 작품 내용의 우열을 가늠한 것인지는 모르겠으나, 오늘날 오창석과 제백석의 예술이 동양권에서는 물론 서구에서까지 높이 평가되고 있다는 사실을 생각할 때 동양미술의 고차원적 내용이, 그리고 그 독특한 화훼 화법이 그대로 조형예술 사조와 감각적으로 상통하는 일면을 보는 듯하여 매우 흥미롭다. 오늘날 일부 젊은 화가들이 서구식 유행을 그대로 모방하려는 경향을 볼 때, 전통 동양화의 멋과 풍류가 담긴 고답적인 추상세계에 눈을 돌려 보라고 권하고 싶다.

표지화 이야기

책 표지화에 손을 대기 시작한 것은 『현대문학現代文學』지가 창간된 직후라고 기억된다. 그 이전에는 표지 장정裝幀이란 그 방면 전문가의 일이고 나같이 멋대로의 동양화나 하는 위인과는 거리가 먼 일이라고 생각해 왔기 때문에, 도대체 표지그림에 대해서는 관심도 흥미도 갖지 않고 지내 왔었다. 그러던 것이 어느 날 현대문학사의 조연현趙演鉉 선생이 수화樹話 장정으로 된 창간호를 한 권 보내고 제2호 표지화를 하나 부탁한다고 청탁해 와서 뜻밖의 일이라 당황도 하고 주저도 하다가 마지못해 손을 댄 것이 차츰차츰 끌려들어 가서 그 후 된 것 안 된 것, 책껍데기를 더럽혀 왔다. 그런데 이를 계기로 몇 군데 다른 출판사에서도 청탁이 오기를 "거 요전번 『현대문학』 표지가 괜찮던데 그따위로 하나 부탁한다"든가, 또 "그 표지화의 말이 그럴듯하던데 그런 이야기도 꼭 곁들여서 해 달라"고 하는 데는 실로 당혹하지 않을 수 없었다.

경험해 본 이는 다 아는 일이지만 책 표지그림이란 실상 어려운 작업 중의 하나다.

1963년 이전. 종이에 수묵. 24.6×13.5cm.

우선 책 내용에 따른 특수성과 화면 스페이스가 대개 정사각형이어서 조화를 생각하지 않을 수 없어 이래저래 골칫거리인 데다가, 인쇄 사정도 여의치가 않아 나온 책을 보내 왔을 때 표지가 엉망일 경우 얼굴이 화끈거려서 목차를 훑어볼 의욕조차 잊어버리는 때가 있다.

앞으로는 제발 이 방면에 조예가 깊은 이들이 전문적으로 다루어서 아름다운 장정으로 독서인들의 호기심을 한층 높여 주었으면 좋겠다.

책과 나

장서藏書 수천 권의 선비집안에 태어난 나는 유년시절부터 책과 더불어 자란 셈이기에 도리어 서책書冊의 귀중함을 모르고 살아왔는지도 모른다. 다섯 살 무렵에 할아버지의 무릎에 앉아 『천자문千字文』을 배우기 시작하여 열예닐곱 살 때 사서삼경四書三經을 떼고, 성년이 되면서 미술의 길로 들어선 이래 필묵筆墨과 서권書卷 속에 파묻혀 오늘에 이르렀지만, 나 스스로 특별히 애서愛書를 했다고 생각해 본 적은 없다. 다만 내가 하는 일이 정서를 중시하는 예술인지라 당송팔대가唐宋八大家의 작품과 같은 명문장名文章이나 우리나라의 절창사가시絶唱四家詩, 그리고 중국의 두보杜甫나 백향산白香山,[18] 왕우승王右丞[19] 같은 차원 높은 명시집들을 읽으며 밤새워 책장을 넘기는 것이 애서라면 혹 애서인지 모른다. 그러나 이런 정도로 내가 감히 애서가로 불리는 것은 분에 넘치는 일이라 생각한다.

이제 돌이켜 생각해 보니 나의 선친은 정말 훌륭한 애서가였던 것 같다. 내가 이삼십대 때 우리 시골집, 선친의 서재인 수사재壽斯齋에는 한서적漢書籍이 꽉 들어차 있었다. 경전經典,

사서史書는 물론이고 역대 선현들의 문집과 제자백가서諸子百家書, 그리고 의서醫書, 병서兵書, 감여서堪輿書, 명필진적첩名筆珍蹟帖 등 그야말로 귀중한 장서가 수천 권에 달했는데 이 가운데는 필사본도 적지 않았다. 실제로 내가 글씨 공부를 한다고 붓글씨를 익히고 있을 때 선친은 책서冊書도 해야 한다고 빌려 온 진중본珍重本을 베끼도록 이르셨는데, 나는 세필細筆 연습을 겸하여 열심히 필筆했던 일을 지금도 기억한다.

그 당시 봄 또는 가을철에 한 번씩 향촌鄕村을 찾아오는 단골 보따리 책장수가 있었는데, 함경도 말씨를 쓰는 초로初老의 영감이 힘겹게 책짐을 지고 우리 고장에 오면 으레 우리 집에 들러 아래채 문간방에서 하룻밤을 묵곤 하는데, 그 책짐 속에는 별로 신기한 것도 없고 대개 그 당시 신간소설류와 국한문 혼용의 잡문들이 대부분이었다고 생각한다. 책장수가 짐이 무겁다고 엄살을 하면 필요 없는 책도 동정 삼아 몇 권 사 주곤 했다.

여름의 지루한 장마가 걷히고 가을이 되어 날씨가 청명하고 햇살이 눈부신 날이면, 넓은 마당에 멍석을 깔고 책들을 펴 널어 포쇄曝曬를 한다. 이것은 책을 상하게 하는 곰팡이와 좀벌레를 제거하려는 장서가의 연례행사의 하나다. 그때 우

리 이웃에는 조선 말기의 참서參書 벼슬을 지낸 전주이씨全州 李氏의 부유한 선비 한 분이 서울에서 낙향해 살고 있었는데, 대원군大院君의 근친近親인 이분은 문장과 명필을 겸유하고 또 많은 장서도 가지고 있어 수시로 왕래하며 선친과 교交했다. 서울의 위당爲堂 정인보鄭寅普 선생과도 교분이 있어 이따금 정 선생이 이 씨 댁을 찾아오면 반드시 우리 집에 들러 세 분이 고담준론高談峻論을 펴는 것을 옆에서 경청한 것도 지금껏 잊지 못한다. 그때의 인연으로 내가 서울에 와서 양근동 삼번지 위당 댁을 드나들며 공부할 계기가 마련되었다. 지금은 세상이 터무니없이 변해 이런 일들이 꿈결처럼 아련할 뿐이다.

우리 집의 귀중한 유산인 그 많은 장서들은 선친 하세下世 후에 관리 소홀과 육이오 동란을 겪으면서 어쩔 수 없이 풍비박산되어 생각하면 생각할수록 애석한데, 그 중 일부인 소수만이 서울 내 집에 와 있어서 화를 면하고, 지금은 그 후에 내가 모은 소장서와 함께 월전미술관 도서실에 보존되어 있다. 비록 유품은 산일散佚되었으나 미련은 살아 있어 지금도 어느 서사書肆에서 동류同類의 전적典籍을 발견하게 되면 무리를 해서라도 구입하곤 한다. 최근 나의 이러한 애정哀情

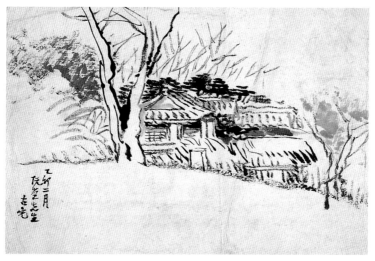

1975. 종이에 수묵. 17.1×26.2cm.

을 아는 한 친지가 중국에서 『순화각첩淳化閣帖』과 『삼희당법첩三希堂法帖』 전질全帙을 사서 나에게 보내왔는데, 이것들이 바로 잃어버린 책 중 하나여서 감회를 금할 수 없었다.

　이번 뜻밖에 한국애서가클럽으로부터 애서가 수상 후보로 추천을 받았을 때 나는 자격 부족을 이유로 고사固辭했으나, 주위 여러분들의 애정있는 권유로 수상의 영광을 안게 된 것은 내 생애의 더없는 영예이며, 이제부터 명실상부하는 애서가가 될 계기가 주어졌다고 생각하며 다시 한 번 애서가클럽에 감사한다.

워싱턴의 화상畵商

1963년 여름, 미국의 워싱턴에 가서 약 이 개월쯤 되던 어느 날의 일이었다. 내가 처음 그곳에 갈 때 나의 여행에 관한 모든 편의를 보살펴 주었고, 내가 그곳에 도착해서 아파트 방을 빌려 정착할 때까지 약 일 주일 동안을 자기 집에서 묵게 해주었으며, 나의 미국에서의 앞으로의 활동에 대해서 깊은 관심을 갖고 협조를 아끼지 않은 L[20]이라는 가까운 친구가 있었는데, 그 당시 워싱턴 주재 우리 대사관에 근무하는 간부급 외교관이었다.

이 친구가 어느 날 저녁 때 퇴근해서 집으로 돌아가는 길에 나의 아파트에 들러 말하기를, 오늘 볼일이 있어 시중에 나갔다가 시험 삼아 어떤 화랑에 들러서, 한국의 유수有數한 동양화가 작품을 가지고 이곳에 왔는데 한번 만나 볼 의사가 있느냐고 물어보았다는 것이다. 그랬더니 그 화랑 주인의 대답이, 그동안 숱한 자칭 유명 화가들이 다수 다녀갔지마는 열에 아홉까지는 별로 신통한 손님을 만나 보지 못했으니 작품을 가지고 왔다가 만일에 시원한 대답을 못 받게 되더라도 섭섭하게 생각하지 않으려거든 가져와 보라고 말하

더라는 것이다. 이때 나는 한편으로 국무성 갤러리와 가톨릭대학 등 몇 군데의 초대 전시회를 갖기로 약속이 되어 있었으며 워싱턴 아트 클럽 갤러리라는 화랑과도 전시계획이 진행되고 있을 무렵이었으나, 실상 그곳 화상畵商들의 일반적인 동태에 대해서는 전혀 백지 상태인지라 호기심에 우선 한번 부딪쳐 보고 싶은 충동을 느꼈고, 또 설혹 작품을 보여 보았다가 푸대접을 받는다 하더라도 그것이 나의 예술 자체와 무슨 상관이 있겠느냐 하는 생각에서 L씨와 함께 작품 몇 점을 가지고 그 화랑을 방문하기로 했다.

워싱턴 시내 가장 번화한 중심지에 자리잡은 그 화랑은 상상보다는 그리 크지 않고 또 훌륭해 보이지도 않았다. 문을 열고 들어서니 사면 벽에 온통 그림들이 가득히 걸려 있고, 방 한쪽의 안락의자에 쉰 살쯤 되어 보이는 주인인 듯한 중년남자가 뒤로 기대앉아 무슨 서류 같은 것을 뒤적이고 있었는데, 목이 짧고 뚱뚱한 체구에 안경을 낀 인상이 매우 거만해 보였다. 우리가 방 안에 들어서서 인기척을 하고 온 뜻을 말했는데도 점원인 듯한 젊은 친구가 겨우 아는 체를 할 뿐 그 주인 격의 남자는 거들떠보지도 않고 앉으라는 말 한마디 없이 한동안 저 할 일만 하고 있는데, 그 태도가 매우 기분에

연도 미상. 종이에 펜. 21.5×28cm.

거슬렸다. 그런데 같이 간 L씨가 가지고 간 내 작품을 내려놓고 포장을 풀려고 했다. 나는 그것을 멈추게 하고 L씨에게 말했다. "주인이 손님을 대하는 태도가 저렇게 거만할 바에야 어디 작품인들 친절하게 평가할 리 있겠는가. 우리가 잘못 온 것 같으니 차라리 그대로 돌아가는 것이 좋겠다"고 말했다. 이때 나는 가기 전의 생각과는 달리 우리가 확실히 인종차별을 받고 있는 것이라고 생각되어 몹시 불쾌했다.

그러나 L씨는 미국인의 생리를 잘 알고 대인관계에 능란한 외교관이라, 나의 성급한 분노를 달래면서 작품들을 잘 보이는 곳에 늘어놓았다. 이윽고 주인이란 자가 보고 있던 서류를 서서히 접어서 테이블 위에 놓고 의자에 기댄 채 대수롭지 않은 동작으로 앞에 놓인 작품들을 건너다보기 시작했다. 그러더니 갑자기 몸을 앞으로 당기면서 흥미있는 듯한 시선으로 작품과 우리를 번갈아 바라보면서 우선 친절한 말씨로 의자를 권했고, 작품이 모두 얼마나 있느냐고 다그쳐 물었다. 이때 나는 마음속의 불쾌감이 가시지 않아서 속으로 '네가 이제 항복을 하는구나' 싶은 승리감 비슷한 기분을 느꼈다. 주인은 계속해서 말했다. 자기네 화랑에서 전람회를 열어 주겠고 작품을 팔아 줄 수도 있으며, 그러기 위해

서 자기네 화랑의 단골손님들에게 초대장을 내는 것과 신문, 라디오, 티브이 등에 널리 선전할 것은 물론, 초대일에 칵테일 파티도 베풀어 주겠으니 정식 계약을 맺자고 수다스러우리만큼 호의를 보였다. 이때 나는 이 친구가 단단히 구미가 당기는 모양이라고 생각되어, 이번에는 반대로 우리 쪽에서 다소 퉁기는 기분이 되어 계약조건을 물어보았다. 그랬더니 그 주인은 인쇄된 계약용지를 서랍에서 꺼내 놓으며 몇 가지 조건을 제시하는데, 나로서는 모두 납득이 가지 않는 조건들이었다.

즉 첫째, 계약을 맺은 후에는 다른 화랑에서는 전시회를 해서는 안 될 뿐 아니라 일절 작품 거래를 해서는 안 되고, 둘째, 팔리는 작품에 대해서는 작품 대금을 사륙제四六制로 분배할 것 등이었다. 나는 애당초 시험 삼아 가 본 터이라 도대체가 뜻밖에 당하는 일이라서 어리둥절했을 뿐 아니라, L이나 나는 그곳 화상의 내막에 관해서 아는 바가 없어 주저할 수밖에 없었다. 그뿐인가. 앞으로의 나의 계획은 워싱턴에서뿐만 아니라 뉴욕, 보스턴 등 미국의 주요 도시에서 계속 전시회를 가질 예정으로 있어 한 화랑에 발을 묶일 수는 없는 형편이라 그 제의를 즉석에서 거절하고 돌아왔다. 그

1963년 이전. 종이에 연필. 22.8×30cm.

1963년 이전. 종이에 연필. 22.7×29.7cm.

후 화랑에서는 몇 번이나 우리 대사관으로 전화를 걸어 L씨에게 예의 계약을 성립시키자고 졸라 왔었다.

　나중에 안 일이지만 그 화랑의 이름은 피셔 갤러리라는 워싱턴에서도 가장 유명한 화랑으로서, 미국 일류화가들의 단골 화상임은 물론 유럽의 거장들인 마티스H. Matisse, 피카소P. R. Picasso, 루오G. Rouault 등의 오리지널 작품을 취급하는 호상豪商으로서 삼대째 워싱턴의 듀퐁 서클Dupont Circle 중심가에서 화랑을 경영하는 유태계의 부자인 동시에, 그 자신 일찍이 조각을 전공한 바 있는 예술상인이었다. 그로부터 삼 년 후 나는 귀국을 앞두고 이번에는 나의 필요에 의하여 다시 그 화랑에 찾아갔다. 가지고 있던 작품들을 처리하기 위해서였다. 그동안 그곳 화랑들의 생리나 관습도 어느 정도 알았기에 내 나름대로의 계산을 가지고 그 화랑 문을 두드렸다. 사무실에 들어서서 새삼 용건을 설명하기가 쑥스러웠으나 꾹 참고 여전히 그 거만한 듯한 주인에게 나를 기억하느냐고 물어보았다. 그랬더니 그는 한 번 힐끔 쳐다보고 이내 당신이 한국인 화가가 아니냐고 하며 삼 년 전 그때와는 달리 의자를 권하면서 친절하게 대해 주었다. 그동안 국무성 화랑 전시를 비롯해 워싱턴에서 있었던 나의 몇 차례 개인전과 뉴욕

에서 있었던 국제전 초대작품 등 나의 작품활동을 모두 지켜보았노라고 말하면서 자기네 화랑과 손잡을 생각이 없느냐고 넌지시 물어 왔다. 이번에도, 나 같으면 처음에 비싸게 거절하고 간 사람에게 한 번쯤 거만하게 나올 듯도 했으나, 전혀 그러한 기색 없이 흔연히 사무절차를 의논하자고 하며 예의 그 계약용지를 책상 서랍에서 꺼내 놓았다. 그리하여 1966년 8월 어느 몹시 덥던 날, 마침내 그 화랑에서 체미濟美 삼 년간의 결산이라고도 할 도미掉尾의 작품전 테이프를 끊었다. 그리고 그 유태인 화상이 계산했던 만큼의 성과도 거두었다.

지금 이 조그마한 지나간 이야기를 회상하면서 그 사람들의 실리주의적 체질이 새삼 눈앞에 떠올라 고소苦笑를 짓는다. 그리고 오늘날 밀고 당기는 국제사회의 비정한 현실이 그 일과 마치 무슨 불가분의 연관이라도 있는 듯 워싱턴의 듀퐁 서클 근처 풍경이 눈앞에 선하게 떠오른다.

구주기행 歐洲紀行

희랍希臘은 서구문명의 발상지이고, 이탈리아는 로마제국의 역사와 유적의 고장이며, 세계를 주름잡던 대영제국大英帝國, 그리고 미술의 왕국이라 불리는 프랑스, 이 유럽의 주요 나라들은 정치적 경제적으로 또는 문화적으로 세계인들의 관심의 대상이며, 특히 서구문화가 세계를 풍미한 이후 거의 선망과 동경의 초점이 되어 왔다.

이번 우연한 기회에 이른바 유럽 일주여행을 떠나며 나는 마음속으로 몇 가지 계획을 세웠다. 즉 내가 가고자 하는 각 나라들의 미술관이나 박물관을 자세히 참관할 것은 물론이지만, 그 외에도 그 지방 지방의 사적史蹟과 풍속, 풍물 등을 되도록 차분히 살펴보리라 생각했다. 그리하여 김포공항에서 비행기에 올라 북극을 돌며 장차 눈앞에 전개될 미지의 세계에 대하여 기대와 환상에 부풀어 있었다.

1975년 10월 18일 아침, 파리 오를리공항에는 비가 내리고 있었다. 마중 나온 이와 함께 차로 시내를 향하면서 창밖으로 보이는 센 강과 그 위에 서 있는 자유의 여신상, 그리고 콩고르드 광장을 지나면서 왼편으로 멀리 개선문이 보일 때

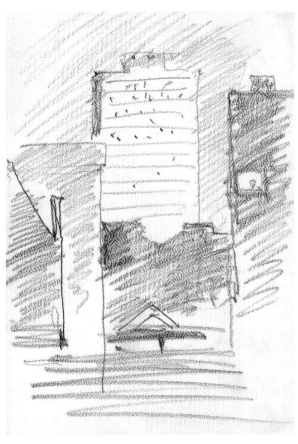

연도 미상. 종이에 연필. 18.5×13cm.

'아! 이제 파리에 왔구나' 생각했다.

　이날은 항공여행의 피로와 시차에서 겪는 신경의 혼선을 가라앉히기 위하여 푹 쉬기로 하고 호텔에 들어 휴식을 취했다. 이제부터 나의 여행 스케줄은, 파리에 왔지만 파리 구경은 최종으로 미루고 우선 다른 나라들을 먼저 들르기로 했다. 그것은 독일을 빨리 가야 할 사정도 있었지만, 이번 나의 여행에 있어서 가장 자세히 보아야 할 곳이 파리이기 때문에 다음날 아침 독일로 떠나기로 했다.

　독일 비행기인 루프트한자를 타고서부터 제일 먼저 언어의 장벽에 부딪혔다. 여태까지는 장장 이틀 동안을 대한항공 편으로 왔기 때문에 언어의 불편 같은 것은 하나도 없었지만, 이제부터는 서투른 영어조차도 통하지 않으니 답답하기 짝이 없다. 쾰른공항에 내려서 간단한 입국수속과 세관검사를 치를 때 영어는 도시 불통인 듯 서로 눈치로 때려서 넘기기는 했으나 앞으로의 일이 난감하기만 했다.

　쾰른공항에는 그곳 대학에서 박사학위논문을 준비하고 있는 딸아이 부부가 나와서 반가이 맞았고, 불편 없이 며칠을 지내면서 미술관과 박물관, 그리고 유명한 쾰른돔^{聖堂}과 아이들이 유학하고 있는 쾰른대학도 들러 보았으며, 수도인

본에서 우리 대사관도 방문했다. 며칠 묵는 동안 내가 받은 독일의 인상은, 그 말의 악센트에서부터 무뚝뚝한 감정이 엿보였고, 시가와 상점 등은 깨끗하게 정돈되고 여유가 흘러 넘치는 듯했으나 어딘지 친근하기 힘든 배타와 독선적인 싸늘함이 피부로 느껴지는 듯했다.

박물관에 들렀을 때 마침 그 박물관 주최로 동양고서東洋古書 전시회가 열리고 있었다. 주로 중국의 옛날 명필들의 글씨와 일본 고서 작품들이 진열 중이었는데, 관장이 내가 한국의 화가라는 것을 알고 특별히 친절하게 안내를 해주면서 한문 글씨를 원문 그대로 내려 읽으며 설명을 하는 데는 놀라지 않을 수가 없었다.

나중에 안 일이지만 관장 괴퍼R. Göpper 박사는 독일에서도 유명한 동양통의 학자로서 중국, 일본, 인도 등은 물론 우리나라에도 여러 차례 다녀갔으며, 경주와 해인사海印寺가 아름답더라고 말하기도 했다.

며칠 뒤 쾰른을 떠나 브뤼셀로 갈 때 독일과 벨기에의 국경을 기차로 넘으면서 참으로 이상한 감회에 사로잡혔다. 국경이라고는 하나 무슨 이렇다 할 국경다운 표지標識 하나 있는 것 같지 않고, 또 무슨 경계선 같은 것도 눈에 띄지 않

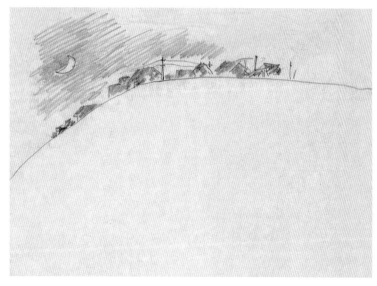

1991-2005. 종이에 연필. 19.2×26.5cm.

1991–2005. 종이에 펜. 12.4×23cm.

는다. 다만 어느 평범한 작은 역에 기차가 멈추었을 때 복장이 다른 승무원들(벨기에)이 교대하는 듯하더니 차는 그대로 떠나고, 조금 있다가 새 차장이 차표 검사를 하고, 이어 관리로 보이는 사복 차림의 남자가 여권 조사를 하는데 그 태도가 그렇게 부드럽고 친절할 수가 없었다.

이것이 나라와 나라 사이의 국경이란 말인가. 제 나라 안에 휴전선이라는 어마어마한 국경 아닌 국경을 가지고 있는 우리로서는 도무지 납득이 가지 않는 일이어서, 차가 브뤼셀역에 도착할 때까지 망연히 창밖만 바라보고 앉아 있었다. 가을이 짙어 오는 평화로운 들녘에는 어느 나라 소유인가 무심한 양 떼들이 한가로이 풀을 뜯고 있었다.

브뤼셀은 알뜰하고 정돈되고 비교적 윤택해 보이는, 짜임새 있는 도시인 듯했다. 시내 중심부에 위치한 그랑플라스La Grand-Place(옛날 상인들의 본부)의 고풍 어린 건물들과 몇 번인가 잃어버렸다 찾았다는 유명한 〈오줌 누는 동자상〉도 밤거리 관광이기에 조명이 휘황한 포도鋪道 위에 차를 세워 놓고 하나하나 자세히 살펴보았다. 다음날 왕립미술관에 들러서는 우선 깨끗하게 정돈된 진열실들과 방대한 수장품에 놀랐다. 현관에 들어서서 첫번째 큰 장방형 진열실에는 고대

에서 현대까지의 조각작품들이 규모 있게 진열되어 있고, 채광과 조명이 조화를 이룬 많은 방들에는 사실과 추상의 회화작품들이 균형을 취하면서 전시되고 있었는데, 벨기에 출신 화가들의 인물화 대작들이 중심을 이루고 있었다.

한 가지 요행이었다고나 할까. 마침 브뤼셀 공보관 전시장에서 특별기획으로 초대 전시되고 있는 프랑스 지방미술관 소장의 미발표 작품들과 마티스의 데생 특별전을 볼 수 있었던 것은 큰 수확의 하나였다.

브뤼셀공항에서 런던 가는 비행기가 두 시간이나 연발延發한 것은 런던의 짙은 안개 때문이었다. 그러나 안개가 걷힌 런던의 오후는 드물게 본다는 쾌청의 날씨여서 기분이 상쾌했다. 공항에서 입국수속을 할 때 언어가 상통하는 것은 우선 다행이었으나, 어딘가 영국인다운 깐깐함과 냉정함이 공항 직원들의 동작에서 실감되었고, 인도나 홍콩 등 식민지계의 유색입국자有色入國者에 대해서는 한층 까다로운 것같이 보였다.

런던에는 미리 호텔 예약 등의 사전 연락이 없이 온 터이라 공항 안내소를 찾아가 중급 정도의 호텔 소개를 부탁했더니, 안내양이 여기저기 전화연락을 한 끝에 주소 하나를 찍

어 주면서 조용한 호텔이니 찾아가 보라고 했다. 공항버스 시내 터미널 근처에 있는 그 호텔은 말이 호텔이지, 오래된 낡은 건물에 조금 큼직한 주택을 여관처럼 꾸며 놓은 엉성한 집이었다.

현관에 들어서서 살펴보니, 어설프기가 우리나라 지방도시의 삼류 호텔 정도같이 보였다. 실망하여 망설이고 있는 참에 주인인 듯 사무원인 듯한 허술해 보이는 한 중년 남자가 반겨 맞아 주었다. 우선 이 친구의 말의 발음이 아무래도 영국인 같지 않았고, 응대하는 태도 또한 털털한 데다가 유머러스한 데가 있어 처음의 실망과는 달리 약간의 흥미를 느꼈다.

안내원을 따라 방에 들어가 보고 또 한 번 실망했다. 첫째 실내 분위기와 침구 등이 청결해 보이지 않았고, 욕실과 세면대가 공동으로 되어 있어 불편하기 이를 데 없었다. 그러나 기왕 들어온 길이니 참고 하룻밤만 자고 옮기리라 마음먹었다. 그런데 이튿날 아침 식당에서 그 주인과 마주쳐 대화를 나눈 다음 생각은 달라졌다.

그 주인은 생각했던 대로 영국인이 아닌 이탈리아인이었다. 식탁에 마주 앉아 이야기를 나누는데, 그 구수한 화술과

남의 나라에 와서 살면서 겪는 고충과 향수 같은 것을 이야기하는데 그 부드럽고 여유있는 태도가 불현듯 정이 가고, 주문한 아침 식사가 나왔는데 객실 분위기와는 달리 깨끗한 식탁에 정갈한 음식이 아주 마음에 들어, 며칠을 그 집에 묵으며 다음 기회에 다시 런던에 오면 또 이 웨더비 호텔에 들 것이라고 생각했다.

런던의 우리 대사관에는 전부터 친하게 지내던 최종익崔鍾益 공사公使가 있어 수일 동안 폐를 끼쳤다. 마침 주말이어서 차로 런던 시내의 이곳저곳을 구경시켜 주었는데, 매주 토요일에 있다는 버킹검궁 앞의 의장대 분열행진과 국회의사당, 웨스트민스터사원, 런던타워, 대영박물관 등 주요한 곳을 모두 구경할 수 있었다.

대영박물관은 상상했던 그대로 세계적인 대大박물관이었다. 그 규모가 너무나 커서 이것을 좀 자세히 보려면 적어도 몇 주일은 걸려야 될 듯싶었다. 그 방대한 수장량收藏量에 우선 놀랐고, 내부진열에 있어서 얼핏 보면 잡다한 인상을 받기 쉬우나, 조용히 관찰해 보면 몇 갈래로 체계를 세우고 또 정리를 해 가면서 전체를 종합시키는 방법을 채택하여 인류 문화사의 포괄적 파악이 가능하게끔 용의주도한 진열 효과

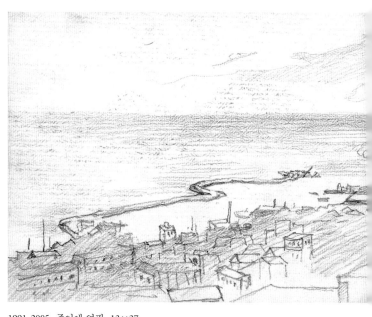

1991–2005. 종이에 연필. 13×37cm.

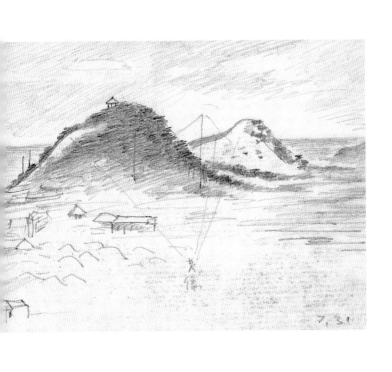

를 살린 것은 역시 어디까지나 영국적인 치밀성을 보여 주는 것이라고 감탄했다. 그 중 이집트와 그리스실에서 그 나라들의 엄청난 유물들을 대할 때, 한때 세계를 지배한 영광스러웠던 대영제국의 위세가 한눈에 보이는 듯, 이 세계적인 대박물관을 소유했다는 자랑과 함께 힘을 배경으로 한 탐욕의 심벌인 양 느껴지는 것을 어찌할 수 없었다.

런던의 번화가 피커딜리 서커스를 중심으로 샤프츠버리가街 좌우에는 많은 갈림길이 있고, 그 근처에는 영화관, 술집, 상점, 음식점 등 크고 작은 가게들이 총총히 늘어서 있다. 이곳이 런던 제일의 환락가라 한다. 밤의 이 지대는 히피풍의 젊은 남녀들의 난무장亂舞場이 되고 무질서와 폭력과 범죄가 자행되어, 어느 삼류국의 뒷골목과 다를 바가 없다고 한다.

한때 세계를 주름잡던 신사의 나라 영국! 거리를 걷고 오고 가는 사람들을 대하면서 무심코 느껴지는 것은, 어쩐지 젊고 씩씩한 활기가 없고 사양斜陽에 기우는 권위를 애써 버티려는 초라한 허세가 실감되는 듯했다.

런던에서 아테네까지는 비행기로 약 일곱 시간이 걸렸다.

밤 열시경에 아테네공항에 내리니, 공항의 규모로 보아

우선 독일이나 영국의 그것과 비교가 안 되리만치 빈약했다. 버스 편으로 시내에 들어와 호텔을 정한 것이 열한시 삼십분경, 다시 거리로 나와 식당을 찾아 들어간 것이 열두시. 통금이 없는 것을 신기해하며 저녁 식사를 치르고 호텔에 돌아와 잠자리에 들었다.

다음날 아침 일어나니 쾌청의 날씨여서 기분이 상쾌했다. 관광버스 편으로 아크로폴리스의 신전을 보러 떠났다. 곳곳에 소철나무와 종려 등 온대식물들이 울창한 것을 바라보며 '남구南歐에 왔구나' 하고 실감했다.

허다한 신화와 전설을 안고 있는 아크로폴리스의 신전, 표고標高 백오십육 미터의 바위 언덕 위에 웅장한 모습으로 시내를 굽어보고 있었다. 이곳은 옛날에는 요새, 또는 종교의 중심지로 사용되어 왔다고 한다. 안내자의 설명에 따르면, 그 당시 사람들의 숭배의 대상은 아테네의 여신守護神이었고, 그 여신에게 바친 거룩한 신전이 이 아크로폴리스 언덕에 세워졌던 것이라 한다. 그 중에 가장 훌륭한 건물이 바로 파르테논, 에렉테이온 등 신전인데, 이 신전들은 당시의 대정치가 페리클레스Perikles를 장長으로 해서 기원전 5세기 후반에 건립되었다 한다.

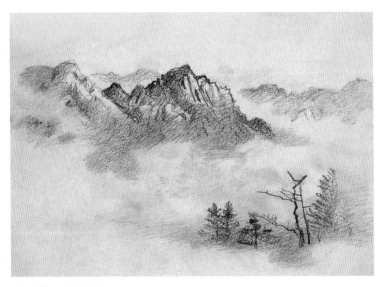

연도 미상. 종이에 목탄. 20.7×28.1cm.

아크로폴리스 언덕 가장 높은 곳에 자리잡은 파르테논신전은 고대 희랍건축 중에서도 가장 주목의 대상이 되고 있으며, 희랍역사의 황금시기로 불리는 페리클레스 시대의 상징으로 손꼽히기도 한다.

당시에 뽑힌 건축가와 조각가의 두뇌와 기술에 의하여 완전미完全美를 자랑하는 이 신전은 아테나Athēna 여신에게 바쳐졌던 것이다. 지금 현재는 무참할 정도로 파손되었으나, 이 신전 앞에 섰을 때 그 장대한 구성과 완벽한 조형미에 우선 머리 숙이지 않을 수 없었다. 이 신전을 건조했을 그 당시의 사람들의 종교와 신앙에 대한 순수한 자세가 눈앞에 어리는 듯하여, 석양의 햇빛을 받고 우뚝 솟은 대리석 아름드리 원주를 어루만지며 아득한 외경畏敬의 마음을 금할 길 없었다.

이 신전 마당에는 크고 작은 무수한 돌들과 대리석 파편이 널려 있다. 관광객들의 발끝에 차이고 밟히는 이 돌멩이 하나하나가 역사의 증인인 듯 생각되어 그 중의 파편 한 개를 주워 손에 들고 돌아오니 고대 희랍 사람들의 따스한 체온을 느끼는 듯했다. 이 나라는 양질의 대리석이 풍부하게 산출되어 건축가나 조각가들은 천혜天惠에 힘입은 바 크다고 생각한다. 오늘에 있어서도 희랍, 이탈리아 등 남구지방南歐地

方에는 대리석이 흔해서 웬만한 건물에는 계단 층계까지 모두 대리석을 쓰고 있고, 심지어 어느 관광지에서는 비탈진 곳의 옥외 화장실을 오르내리는 경사진 계단을 대리석으로 깔아 놓아, 고급 석재가 귀한 우리나라의 사정을 생각하며 부럽기 한량없었다.

다음날 다시 아테네의 서북방 백육십 킬로미터 거리에 자리잡은 델포이를 보기 위하여 버스 편으로 떠났다. 이곳은 바위산을 등에 업고 해협을 감상할 수 있는 절정에 위치해 있다. 유적으로는 고대극장, 스타디움, 박물관 등이 있다. 편도 약 사백 리의 아스팔트 길을 달리며 '이 나라의 토질이 그다지 비옥하지는 못하구나' 하는 것을 느꼈다. 길 주변에는 줄곧 메마른 개천 바닥과 붉은 진흙밭이 연속되어 황량한 인상을 자아냈고, 좌우의 산들은 뿌연 석탄질 자갈돌로 뒤덮여 나무 하나 제대로 자란 것이 없었다. 겨우 눈에 띄는 것이 띄엄띄엄 있는 초가집들과 빈약해 보이는 목장 정도인 것 같고, 도중에 있는 상점마을에는 관광객을 상대로 하는 편물과 모피 정도였다. 그리고 군데군데 벌을 치는 것이 생업의 수단인 듯 늦가을철인데도 벌통을 산모퉁이에 수십 통씩 늘어놓고 있었다.

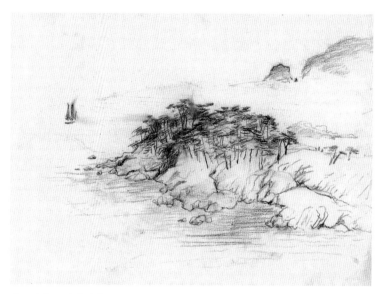

연도 미상. 종이에 연필. 24×35cm.

아테네 시내에 있는 박물관은 그 규모로나 시설 면에 있어서, 차라리 대영박물관 희랍실을 먼저 보지 않았더라면 하는 아쉬운 생각을 할 정도였다.

다음날 정오경 택시로 아테네 국제공항에 나갈 때 오른편 종려나무 가로수 사이로 망망한 바다가 펼쳐졌다. 그 바다 저편이 아프리카 대륙이라고 운전수가 일러 주었다.

약 세 시간 뒤 로마공항에 내렸다. 이번 내 여행의 주요 목표지의 하나인 로마는 여러 모로 나의 관심의 대상인 것이다.

공항에서 입국수속을 끝낸 다음 공항버스로 시내로 들어오면서, 지난날의 찬란한 역사를 가진 이 나라가 현재에는 어려운 처지에 있구나 하는 것을 직감할 수 있었다.

시내 중심가를 달리는 차창 밖으로 보이는 수많은 고적古蹟, 유물遺物들이 그대로 방치되어 허물어져 가고 있는 듯했고, 중고차들이 무질서하게 달리는 지저분한 거리, 일없이 방황하는 듯한 사람들 등 어딘지 안정되어 있지 못한 인상을 받았다.

진작부터 관광국 이탈리아 여행에는 각별히 조심해야 된다는 경험자의 말을 기억하는 나는 버스에서 내리면서부터

긴장했다. 아니나 다를까 택시를 잡아 타고 지인 댁을 찾아가는데, 운전사의 어물쩍하는 태도를 주의 깊게 살폈으나 역시 외래객인 나에게 바가지를 씌우고 말았다. 나중에 알았지만 가까운 거리를 일부러 돌아서 먼 것같이 속이고 과다한 요금을 요구했을 뿐 아니라, 공항 환전소에서 잔돈을 못 바꾸었기 때문에 큰돈을 주고 거스름돈을 달랬으나 무언가 알아듣지 못하는 말로 수다를 떨며 그대로 달아나 버렸다. 이곳 역시 말의 장벽은 마찬가지였다.

우리 대사관의 후의厚意로 로마 사정에 밝은 교포 안내원 한 분을 소개받아 로마의 중요한 구석구석을 차분히 볼 수 있었던 것은 참으로 다행이었다. 나를 안내해 준 이는 전문 안내원이 아니라 로마에서 신학을 전공하여 박사학위를 받은 독실한 천주교 신자로서, 로마를 보고 로마를 알기 위하여는 다시없는 훌륭한 친구였다.

바티칸제국이 자리잡고 있는 로마는 어디까지나 그리스도교 문명의 중심지이고, 이곳에 있는 주요한 고적들은 대부분이 교회사敎會史의 전개라고 보아야 할 것이다. 레오나르도 다 빈치Leonardo da Vinci나 미켈란젤로Michelangelo B. 같은 위대한 예술가들의 찬란한 업적도 결국은 순화된 종교정신의 한

개화요 결실이라고 보아야 할 것이다.

　먼저 바티칸박물관에서 미켈란젤로와 라파엘로Raffaello S.의 벽화, 천장화를 보고 우선 그들의 절륜絶倫한 정력에 압도되었다. 이 거대한 벽화들의 구상과 묘사가 초인적인 능력을 밑바탕으로 하지 않으면 안 되었을 것이다. 미켈란젤로의 시스티나성당 벽화인 〈십이사도상十二使徒像〉과 〈일월日月의 창조〉〈노아의 홍수〉〈아담 · 이브의 낙원 추방〉 등 거작들은 인간 능력의 무한을 과시하는 듯 실로 세기의 일대위관一大偉觀이라고 아니할 수 없었다.

　세계적으로 유명한 대성당을 꼽는다면 파리의 노트르담, 런던의 웨스트민스터, 독일의 쾰른돔 등을 들 수 있겠으나, 그 건축의 규모로나 내부의 호화함에 있어 단연 로마의 성베드로대성당을 제일로 치지 않을 수 없을 것 같다. 레오나르도 다 빈치의 설계로 된 이 성당은 장장 이백 년에 걸쳐 완성되었다 하니 그 웅대한 계획과 줄기찬 지속력에 감탄할 뿐이며, 한번 이 성당문에 들어서면 우선 그 장중하고 엄숙한 분위기에 압도될 뿐이다.

　성당 안 요소요소에 안치된 성신제상聖神諸像들의 조각과 벽화, 드높은 궁륭穹窿을 가득 메운 정채精彩 어린 천장화, 아

름드리 통 대리석 열주列柱들, 정교무비精巧無比한 모자이크로 뒤덮은 밑바닥 등 어느 한구석 소홀한 데가 없는 구조와 호화찬란한 장식은 과연 사원으로서 세계 제일급이라고 보아야 할 것이다. 그러나 한편 바오로성당에 발을 옮겼을 때 이와는 대조적으로 지극히 장중하고 엄숙한 기상이 감돌아 여기가 정말 신성神聖의 전당이로구나 하는 위압감을 느낄 수 있었다.

그 외에도 수많은 유적과 크고 작은 성당들을 보았으나, 옛날 기독교가 박해받을 당시에 교도들이 숨어 살았다는 땅굴 성당 겸 묘지 카타콤베와 베드로가 변절하여 이탈했다가 예수를 만나 되돌아왔다는 쿼바디스성상, 그리고 예수가 십자가를 메고 세 번 넘어졌다는 헤로데의 계단, 실물 십자가와 형관荊冠의 파편이 안치된 베네딕트성당 등은 비신자非神者인 나로서도 가장 인상 깊은 곳이었다.

로마에 가서 유적을 살피고 성당들을 참관하고 보면, 기독교의 생생한 사실史實들이 눈앞에 떠올라 기독교의 신앙을 갖지 않은 사람들이라 할지라도 숙연한 감회를 갖지 않는 이는 없을 것 같았다.

세계 각지에서 몰려드는 끊이지 않는 순례자들과 성당 마

당에 줄을 잇는 교인의 행렬들을 바라볼 때, 그래도 아직 세상은 완전히 타락하지는 않았구나 하는 안도감 같은 것을 느꼈다.

베네치아로 떠나기에 앞서 로마에서는 끝으로 보르게세 박물관을 보기로 했다. 이 박물관에는 라파엘로, 보티첼리S. Botticelli, 반 다이크A. Van Dyck 등의 널리 알려진 원작들과 이탈리아가 낳은 유명한 조각가 베르니니G. L. Bernini의 작품 등 우수한 명작들이 수장되어 있었다. 규모는 그리 크지 않았으나 짜임새 있는 알뜰한 박물관이었다. 여기에서 베르니니의 사실 조각을 보며 문득 베드로성당에서 본 다 빈치의 〈피에타상〉을 생각했다. 다 빈치의 청년기 작품인 피에타는 다 빈치의 사인이 들어 있는 유일한 걸작으로서, 아마도 〈밀로의 비너스상〉과 함께 절세의 명작임에 틀림없을 것이다.

쾌청한 이날 오후 기차 편으로 로마를 떠나 밤 여덟시경에 베네치아에 도착했다. 이곳에는 다만 관광을 위한 일박이었는데, 밤이었지만 수상도시水上都市답게 물 비린내가 코를 스쳤고 발동선發動船들의 모터 소리가 밤새껏 요란하게 들려 왔다. 다음날 아침 수상버스(발동선)를 타고 잠깐 관광길에 나섰다.

연도 미상. 종이에 연필. 26.5×35cm.

알려진 대로 수중도시 베네치아는 온통 습기에 젖어 있는 듯했고, 이 고장 주민들의 생활방식이 새삼 궁금했다. 모두 뱃길로 연결되는 집과 집, 골목과 골목, 오리나 갈매기처럼 물에 떠서 사는 그 생활양식이 관광객의 눈에는 그저 신기하기만 했다.

하룻밤 한나절을 베네치아에서 보내고 제네바로 향했다. 밀라노에서 갈아탄 기차가 이탈리아와 스위스의 국경을 향해 완만한 고갯길을 달리고 있었다.

약간의 비가 내리고 갠 오후, 이 일대의 경치는 그야말로 한 폭의 그림 같은 절경이었다. 차츰 산협山峽을 끼고 골짜기로 접어들면서부터는 터널의 연속이었다. 왼편은 기암절벽, 누렇고 붉은 단풍이 장관을 이루었고, 오른편으로는 작고 큰 호수들이 거울처럼 펼쳐져 정말로 희한한 풍경화를 보는 듯했다.

여기가 알프스의 길목인 듯, 문득 우리나라 설악산의 가을을 연상하며 잠깐 향수에 젖었을 때 기차는 어느덧 이탈리아와 스위스의 국경 역 도모도솔라에 멈추었다. 차창 밖 상록수 숲 사이로 바라다보이는, 만년설을 정상에 이고 우뚝 솟은 몽블랑의 연봉連峯들 산허리에 걸쳐 오고 가는 구름들

은 태고太古의 정경 그것이었다. 역시 세계적인 대경관임에 틀림이 없다고 생각했다.

제네바는 깨끗한 도시였다. 그동안 여러 나라의 도시들을 들러 보았지만 그렇게 잘 정돈되고 깨끗한 곳은 처음 보는 듯했다. 거리에 늘어선 빌딩들이나 쓰레기 하나 없는 보도, 그리고 시가를 달리는 차량들까지도 유난히 청결해서 길거리에 담배꽁초도 함부로 버리기 미안할 정도였다. 더구나 시 중심부에서 지척에 있는 레만 호湖는 그야말로 관광국 스위스의 면목을 한층 돋우어 주는 정취 넘치는 존재였다. 백조와 갈매기가 떼 지어 노니는 잔잔한 레만 호, 가로수의 낙엽들이 소리 없이 내려앉는 초겨울의 제네바, 안정과 평화를 마음껏 누리고 사는 영세중립국永世中立國 스위스, 이 나라 사람들의 생활은 얼마나 행복할까. 거리 거리마다 활기에 차 보이는 시민들의 모습을 바라보며 부럽기 그지없었다.

최종 목적지 파리에 가기 위하여 마음이 급해지고, 그리하여 스위스와 독일의 국경도시 바젤과 쾰른은 잠깐씩 들르기로 했다. 바젤은 상업도시이긴 하지만 유명한 미술관이 있고, 도시의 분위기는 스위스 땅이면서도 독일 냄새가 더 풍기는 재미있는 곳이었다. 바젤미술관에는 세계의 명화와 조

연도 미상. 종이에 연필. 26.5×35cm.

연도 미상. 종이에 연필. 26.5×35cm.

각들이 고대에서 현대에 걸쳐 막대한 양이 진열되어 있었다.

이곳에서 일박, 쾰른을 거쳐 파리에 온 것이 11월 7일. 우중雨中에 기차 편으로 쾰른역을 떠나 저녁 일곱시에 파리에 도착했다. 일 개월여에 걸친 강행군의 여행은 파리에 오자마자 쌓인 피로가 한꺼번에 몰아닥치는 것 같았다. 그도 그럴 것이 그동안 거의 하루도 쉬지 않고 매일 평균 줄잡아 이십 리를 보행했다고 칠 때, 약 육백 리 길을 걸었다는 계산이 된다. 돌이켜 생각해 보건대, 미술관, 박물관 등을 참관할 때와 명승 고적지를 찾을 경우, 그리고 각 도시의 시가지를 걸어서 다닌 것을 생각할 때 실제 보행거리는 훨씬 많을 것이 틀림없으며, 이러한 휴식 없는 장기 여행은 나로서는 지나친 고역이었다.

파리에 오니, 또 집에 돌아갈 생각이 총총해서 별로 쉬지도 못하고 밤낮 없이 거리를 돌아다녔다. 파리에는 몇몇 가까운 친지들이 있어 매일같이 미술관, 박물관, 화랑 등에서 시간을 보냈다.

맨 먼저 인상파미술관[21]에 들렀다. 음산한 날씨에 강한 바람이 불어 코트 자락을 여미면서 전시실에 들어섰다.

지하까지 삼층으로 된 이 미술관에는 문자 그대로 유럽의

명장名匠과 대가大家들의 걸작품들이 가득히 채워져 있었다. 세잔P. Cézanne, 고갱P. Gauguin, 마네E. Manet, 모네C. Monet, 드가E. De Gas 등등의 이미 세상에 널리 소개된 원작들이 대부분이었고, 그 외 작가의 작품들도 역작, 쾌작들이어서 전前 시대 화가들의 창작태도가 얼마나 진지하고 성실했는가를 직감적으로 느낄 수 있었다.

작품 하나하나에 작가의 얼이 응결되어 있는 듯 약동하는 생명감에 부딪힐 때 전위前衛라는 이름의 현대미술을 재검토, 재평가해 보아야 하지 않을까 생각해 보았다. 문화의 시대성을 긍정적으로 계산한다 하더라도, 감흥의 고도한 순화와 기교의 박진한 추구가 예술 창조의 기본 요건이라 생각할 때 시대를 초월하였던 일관된 논리는 견지되어야 하리라고 생각한다.

루브르박물관에 들어가서는 취해 버리고 말았다. 우선 첫째, 미술관 건물의 엄청난 규모에 압박감을 느끼었고, 둘째, 너무도 많은 수장량에 진력을 느낄 정도였다. 가도 가도 끝이 없는 진열실, 보아도 보아도 한이 없는 수장품, 그저 시장바닥처럼 들끓는 관람객들 틈에 끼어 어리둥절하는 형편이다.

인상파미술관에서와 마찬가지로 루브르에서도 전 시대

연도 미상. 종이에 연필. 26.5×35cm.

예술가들의 그 성실성과 진지성, 그리고 생명을 걸고 덤벼든 듯한 정력적인 창작태도에 다시 감탄할 수밖에 없었으며, 그 신기神技에 가까운 구상과 구도와 사실寫實 역량은 회화기법의 극치라고 아니할 수 없을 것이다.

그 다음 현대미술관,[22] 로댕박물관, 기타 미술관들과 화랑가 구석구석의 작고 큰 갤러리들을 돌아보며 다시 한 번 파리 화단의 변천상을 한눈에 볼 수 있었으며, 예술도 역시 시대 사조와 함께 기복부침起伏浮沈할 수밖에 없는 것이로구나라고 느꼈다.

대부분 추상 경향의 작품들과 간혹 구상풍의 그림들이 섞여 전시되고 있는 많은 화랑들은, 화랑 자체가 의외로 초라하고 좁은 데 놀랐다. 물론 호화판 화랑이어야 한다는 말은 아니지만, 상상했던 대大파리의 갤러리로서는 너무도 빈약한 데에 의아할 뿐이었다. 화랑의 외형뿐 아니라 그 속에 진열되어 있는 작품들도 나의 안목으로는 그다지 감탄할 만한 것이 별로 눈에 띄지 않았다.

연말이 가까워 전시 시즌이 지나가고 파장 풍경을 본 탓인지도 모르겠으나, 이런 것이 현재의 파리 화단의 수준이라면 실망하지 않을 수 없다고 생각했다.

어쨌든 한마디로 방향감각을 잃고 갈팡질팡하는 듯한 인상이었다. 어떤 승화된 정열의 연소燃燒도 세련된 감각의 표현도 찾아보기 힘들고, 다만 포화상태를 벗어나 보려는 안간힘과 그와 정비례로 일반의 호기심을 자극, 영합하려는 들뜬 기분이 넘쳐흐르는 듯했고, 그것은 만용이요 탈선이어서 마치 설익은 과일을 씹는 것과도 같이 풋내음이 물씬 풍기는 듯했다.

물론 짧은 기간에 주마간산走馬看山 식으로 일부만을 보고 단정적인 평가를 할 수는 없는 일이지만, 앞서 현대미술관에서 근대에서 현대에 걸친 큐비즘cubism, 포비슴fauvisme 시대를 전후한 기라성 같은 작가들의 열광적이고 찬란한 향기를 발산하는, 그러한 감동적인 고조된 분위기와는 너무도 대조적이었다.

루오, 마티스, 피카소, 브라크G. Braque 등의 작품 앞에 서면 각기 특이한 개성을 보이면서도 한결같이 융화된 정서와 음률이 감도는 농축된 조화를 맛볼 수 있는 것이다. 프랑스의 미술도 영광의 황금시대는 끝난 것이 아닌가 하는 적막한 감회를 가져 본다.

현대의 방황과 고민은 비단 미술계만의 것은 아니다. 그

리고 모순과 갈등으로 뒤엉킨 현대 인간사회의 난기류는 또 어느 한 나라, 한 민족, 한 사회에 국한된 병폐만도 아닌 것이다. 파리의 명소라는 몽마르트르와 피갈, 마들렌 사원 근방과 샹젤리제 거리, 이곳의 밤과 낮은 사치와 허영과 윤락과 허탈과 범죄가 엇갈리는 활무대活舞臺인 것 같다.

월여月餘에 걸쳐 일고여덟 개 낯선 나라를 돌고 다시 오를리공항에서 칼KAL 기에 올라 서울로 향할 때 기상機上에서 북극의 빙원을 굽어보며 느낀 것은, 역시 가장 정겹고 가장 순박하고 가장 허물없는 곳이 조국이로구나 하는 것이었다.

예술과 문화에 관한
소고小考

한국미술의 특징

우리의 전통미술은 처음부터 중국 대륙문화권에 속하면서 우리 나름의 특성을 키워 온 것이므로, 우리 미술을 얘기하기 전에 먼저 중국미술의 성격을 고찰해 볼 필요가 있다.

흔히들 말하듯이 중국의 미술은 한마디로 정신주의적인 것이라고 할 수 있다. 서양의 그것이 현실주의적이고 합리주의적인 데 비해, 동양의 그것은 사유적이고 이상주의적인 것이라고 하겠다.

이는 동양의 종교인 불교나 도교, 그리고 유교의 정신이 그러하고 노자老子와 장자莊子의 철학이 바로 이러한 성격을 띠고 있기 때문에, 이와 같은 사상을 배경으로 한 문화 또한 그렇게 될 수밖에 없었다.

이렇게 형성된 동양의 미美는 선禪이라든지 허虛, 소素, 졸拙, 박撲과 같은 형이상학적인 말로 형용할 수 있는 고답적인 경지의 것이었다. 이러한 것을 노경老境의 세계라고도 하는데, 이는 인본주의와 실험주의를 근간으로 하는 서구의 문화와는 완전히 성격을 달리하는 유심주의적唯心主義的 경지이다.

한국미술의 특성도 중국미술의 그것과 동양미술이라는

테두리 안에서 내용이나 양식이 일치한다고 생각한다. 한국 미술의 특성은 논자論者에 따라 여러 가지로 규정지어진다. 단아端雅, 소박素朴, 청초淸楚 등이 그것이다.

그래서 우리는 석굴암石窟庵의 불상만큼 한국인의 조형미를 잘 나타낸 것도 드물며, 단원檀園 김홍도金弘道의 그림만큼 한국인의 성정性情을 잘 나타낸 그림도 역시 드물다고 말한다. 사실 중국 화보畵譜를 모방하는 것으로 만족했던 조선조 사회에서 단원이나 겸재謙齋 등 화가는 한국의 자연이나 풍속을 애정을 갖고 그려 나간 훌륭한 화가라고 할 수 있다.

이들의 그림에서는 한국 풍토의 고유한 아름다움이 너무나 흥겹게 표현되고 있어서 당시의 시속화가時俗畵家들과는 매우 다른 것을 발견한다. 이들은 한국 고유의 자연과 생활의 풍정風情을 개성적인 필법으로 양식화하여 한국의 그림으로 정착시켰다.

그러나 그와 같은 모처럼의 국화화國畵化한 조선조 회화가 제대로 계승 발전되지 못한 점은 실로 유감이 아닐 수 없다. 이것은 처음에 이미 말했듯이, 당시 사회의 순조롭지 못한 정치 운명과도 크게 관련되는 것으로 생각한다.

우리 민족은 춘하추동春夏秋冬 사계四季의 변화가 뚜렷하고

맑게 갠 날씨가 오래 계속되는 기후와, 꾸불꾸불 곡선미를 자랑하는 산하山河의 아름다움, 그리고 천연의 산물이 풍부히 산출되는 반도에 자리잡았다. 그리하여 우리의 미술품들에서는 우리의 자연풍정을 볼 때와 같이 가냘픈 선, 맑은 색채, 깨끗한 형태의 아름다움을 볼 수 있다. 이런 섬세한 아름다움이 신석기시대에는 돌칼石刀, 석촉石鏃 같은 기구에 나타났고, 삼국시대에는 고구려의 고분벽화와 신라의 석조미술품 등에 보인다. 그리고 고려 도자공예품에서, 조선조에는 회화에 나타났다.

이러한 아름다운 조형造型의 밑바탕에는 순박한 감정이 흐르고 있으며, 그러한 정신적 배경은 다름 아닌 종교와 철학의 유구한 전통이다. 그러나 한편 이러한 한국미술 내지 동양미술의 정신적 전통이, 과학 위주의 서구문화가 오늘의 세기를 지배하면서 극도로 물질화, 기계화로 치닫는 것은 그 한계성을 드러낸 것이라고 비판되기도 한다.

여기에서 제삼의 문화의 창조가 역설되는데, 그 길이란 동양의 재래미술, 즉 전통예술의 부활에 기대야 한다는 것이다.

한국의 미술 분야, 특히 동양화단에 있어서 그 전통의 문

제점은 다음 몇 가지로 집약될 수 있다.

첫째, 우리 동양화에서 전통이란 어떤 것인가. 둘째, 동양화의 전통을 현대는 어떻게 계승하고 발전시켜야 할 것인가. 셋째, 동양화, 서양화라는 이원적인 양식과 내용을 어떻게 조화 발전시켜 새로운 예술로 승화시킬 것인가 하는 문제들이다.

우리 동양화 고유의 정신과 기법, 다시 말해서 한국미술의 특성을 묻는 첫째 물음이나, 전통 계승의 방법을 묻는 둘째 물음, 그리고 새 시대의 미술창조의 가능성을 묻는 셋째 물음은 모두 제 나름의 중요한 문제점을 지닌 것들로서, 간단히 해답이 나올 성질의 것은 아니다.

그러나 이상의 물음들은 한결같이 한국미술의 미래를 전망할 때 전통을 어떻게 소화할 것이며, 현대문화의 흐름을 어떻게 정확하게 파악하여 형식보다도 내용에 있어서 융합점을 발견할 수 있을까, 또는 이에서 더 나아가 오늘의 교착膠着을 극복하고 새 문화 창조에 참여 내지 공헌할 수 있느냐 하는 문제들이다.

인류 역사상 미술을 발전시킨 민족은 모두 그들 나름의 종교를 가진 민족이었다. 인류는 온갖 정책을 기울여 그들의

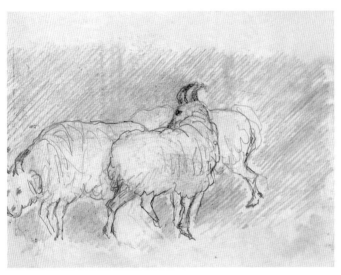

연도 미상. 종이에 연필. 20.3×26.1cm.

신앙심을 표현하는 미술품을 만들어냈다. 이집트나 그리스, 유럽과 동양이 그들의 종교와 신앙이 다른 만큼 각각 다른 내용의 미술품들을 창조한 것도 이 때문이었다.

그러므로 우리 미술의 전통을 올바르게 인식하는 데는 그 전통 형성에 직접적인 요인이 된 우리의 종교에 대한 이해가 얼마나 중요한 것인가를 새삼 강조하게 된다. 그러므로 현대인에게서 볼 수 있는 정신적 혼란 상태는 종교적 가치체계의 혼란을 의미하며, 이의 반사작용으로 미술의 혼란을 초래하고 있다고도 볼 수 있다.

오늘날 서양은 지나치게 과학화, 물질화되어 거의 인간 부재의 상황으로 치닫고 있는 인상을 주며, 거기에서 오는 권태와 공포까지 느끼고 있는 듯하다. 반면 동양은 지나치게 일찍 깊이 들어간 정신주의 문화에 회의와 공허를 느끼고 있다.

이 시점에서 인류 모두에게는 새로운 질서에 의한 새로운 가치관의 정립이 절실히 요구된다. 동양이나 서양이라는 지역이나 인종의 차이를 초월해서 서로의 경험과 장점을 교환하는 것이 필요할 것이다. 자기가 자신을 어떻게 만들어 갈 것인가 하는 문제는 오직 자기 스스로에게 달려 있다고 나는

늘 생각해 왔다. 성실하게 살고자 하는 사람은 자기 자신을 성실한 인간으로 만들어야 할 것이고, 자기가 목적하는 바가 되고 싶을 때는 또한 스스로가 그 목적 수행을 위해 필요한 인간으로 되어 있어야 할 것이다.

요즘 우리 주변을 살펴보면, 좀 형편이 괜찮은 집의 자제들은 삶에 대한 뚜렷한 목적을 스스로 개척해 나가겠다는 신념이 지극히 희박한 것을 느낀다. '부모님들이 어떻게 해주겠지' '정 안 되면 집에 돈도 있는데 그 돈으로 어떻게 하면 안 될 게 뭐 있으려고' 하는 어리석은 생각을 하는 사람이 많다. 또 반대로 가난한 집의 자제들은 '우리 집엔 돈도 없는데 내가 재주를 가지고 있다손 치더라도 별 수 있으려고' '이 세상엔 환경도 좋고 뛰고 나는 사람들이 얼마나 많은데' 하고 쉽게 자기 인생을 자포자기해 버리는 사람을 흔히 본다.

젊은이들의 이런 생활태도에 대하여 나는 몹시 불쾌감을 느낀다. 한 사람의 인생을 육십 년으로 잡을 때, 이 육십 년은 자신에게만 주어진 일종의 유예기간이 아닐까. 이 육십 년 동안 생각에 따라선 일국一國의 재상도 될 수 있고, 또 하찮은 비렁뱅이도 될 수 있다. 다만 그 주도권을 쥐고 있는 스스로가 어떻게 자신의 인생을 요리해 나가느냐에 달려 있는

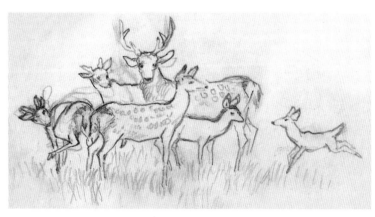

연도 미상. 종이에 연필. 13.5×21.3cm.

것이다. 인생은 누구를 위해 사는 것이 아니다. 오직 자기 자신을 위해 사는 것이며, 누가 자기 대신 살아 줄 수도 없는 것이다.

나는 비교적 유복한 가정에서 태어나 어린 시절을 보냈으며, 아버님의 엄한 교육 밑에서 자랄 수 있었다. 완고하다면 완고한 유학자 출신인 아버님이 얼마나 무섭고 어려웠던지, 나는 그분 앞에서 어린애다운 재롱 한번 부려 보지 못하고 자랐다.

방 안에는 낡은 한서漢書가 수천 권이나 쌓여 있던 그런 가정에서 아버님은 나에게 다섯 살 때부터 한문공부를 시키신 것으로 기억된다. 당시는 일제가 우리 땅을 짓밟고 있던 때여서 곳곳에 신식교육을 하는 학교가 있었음에도 불구하고, 나를 집에 가두어 놓고 열다섯 살 때까지 한문공부만 가르친 그분의 뜻을 그때는 몰랐다. 그러나 지금 생각하면 그분이 얼마만큼 일제를 증오했는가를 짐작할 수 있다. 아버님은 단발령이 일제 침략의 상징이란 이유로 돌아가실 때까지 상투를 자르지 않았던 것으로 미루어 지독한 배일排日 사상가였다. 나는, 비록 이 시대에 뒤떨어진 유학자儒學者였지만 그러나 무슨 일을 하려면 초지일관의 신념으로 목숨을 아끼지

않았던 아버님의 인품 속에서 나의 인생이 부화孵化되었음을 고백하지 않을 수 없다.

나는 아버님의 성격을 닮아 뭐든지 하나를 붙들면 포기하지 않는다. 둔하고 미련하다는 평을 받으면서도 기꺼이 외곬으로 빠진다. 내가 예닐곱 살 때부터 장난 삼아 그리기 시작한 그림이 평생의 직업이 된 이면은 나의 아버님을 닮은 미련한 성격이 아닐까.

아버님이 돌아가시고 무수하게 격랑이 일며 세상이 변화하는 가운데, 나는 몇 번이고 '사내 대장부가 한가하게 앉아 그림을 그리고 있을 수 있는가' 하는 생각에 빠지곤 했다. 그래서 붓대를 꺾어야겠다는 결심을 한 적도 한두 번이 아니었다. 그러나 나에게 심경의 변화가 생길 때마다 나는 아버님을 생각했고, 무슨 일이든 한 우물을 파라는 그분의 가르침을 조심스럽게 받아들였다. 물론 지천명知天命을 넘어선 나의 생각들은 지금 많이 달라졌고, 내가 평생 붓을 꺾지 않고 살아온 나의 고집과 신념에 대해 무한히 감사할 뿐이다.

지금에 와서 돌이켜 보면, 나에게 화가 이외에 더 적합한 직업이 없었던 것으로도 생각된다. 자연을 배우며 그 자연 속에서 자기 자신의 인생을 창조해내고, 그 창조하려는 의

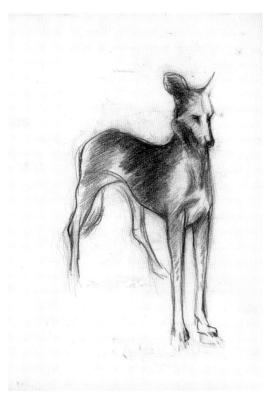

연도 미상. 종이에 연필. 35×24cm.

욕으로 인생을 한 걸음 한 걸음 조심스럽게 내딛는 그런 생활태도, 나는 이것을 무엇보다 소중하게 받들고 싶고, 이것을 알고자 노력하는 사람만이 인생의 승리자가 될 수 있다고 확신한다.

요즘의 젊은이들이 안일한 생각 속에서, 피상적인 절망과 방황의 울타리 속에서 벗어나지 못하고 방황하는 것을 나는 이 시대적인 특성이라고는 보고 싶지 않다. 그런 사람들은 어떤 시대에도 무수하게 많았다. 그리고 신념을 가지고 자기 자신을 개선하고 창조해 나가는 사람도 많았다. 그러나 어느 쪽이 더 보람된 인생인가는 지극히 자명하다고 하겠다.

동양화의 신단계新段階

제2회 「후소회전後素會展」을 열면서

후소회後素會 창립 제1회 기념 동인전同人展을 연 뒤로 어느덧
두 해가 바뀌었다. 이 동안의 침침駸駸한 간격은 실로 주위의
정세와 여러 가지 간난艱難의 소치였거니와, 방금 새로운 의
기意氣와 정열을 모아 동인들의 신작新作 수십 점으로 그 제2
회전을 열며 다시 감개가 깊다.

돌아보건대, 이미 소화昭和 10년(1935)경에 낙청헌絡靑軒
화실에 필연筆硯을 갖추고 나란히 모인 동지들이 은사 김이
당金以堂23 선생의 지도 아래서 각각 그 경륜에 일야근고日夜勤
苦해 왔거니와, 바야흐로 우리 젊은 화학도畵學徒들의 발랄한
욕망은 끝없이 그 어떤 여명의 새 단계에 나가려는 이상에
불타고 있었다. 이리해서 마침내 우리들의 화업畵業의 진실
한 성취과정에 있어 더한층 상호의 면려勉勵와 돈목敦睦을 꾀
하고, 나아가 동양화 본령의 진취進取 발양發揚과 예술가로서
의 함양을 확충하려는 의도에서, 진실로 금란적金蘭的 계회契
會의 필요를 느끼는 우리 후소회는 소화 11년(1936) 1월 18
일 야夜, 이당以堂 김 선생의 낙청헌에서 탄생되었다.

우선 한 개 숙전塾展24의 형식으로 고고呱呱의 소리를 올렸거니와, 실로 우리들의 새로운 포부와 약속은 보다 더 원대하고 비장했다. 살피건대, 화가로서 우리의 숙명적인 불운한 입장과 그 위에 거세게 흐르고 있는 도도한 조류潮流 가운데 첫걸음을 내어 딛는 이 어린 후소회를 과연 어떻게 해서 유감 없이 건실한 성장을 시킬 것인가. 우선 이것만이 우리들에게 부과된 당면의 문제일 것이나, 그러나 동시에 한 걸음 나아가 크게 우리의 화단畫壇 특히 동양화의 현실을 살필 때, 그 정세는 곧 우리로 하여금 보다 더 중대한 사명과 절실한 각오를 스스로 느끼게 하는 바가 있다.

떳떳한 교도기관敎導機關 하나를 갖지 못하고 고달피 자라난 우리 동양화의 금일은 거리의 고아와 같이 그 생존과 발육이 전혀 눈물겨운 기적일 뿐이다. 여기에서 우리는 먼저 저 형극荊棘의 길 위에서 빛나는 희생을 쌓아 오신 선배 제위諸位의 위대한 공효功效에 충심으로 감사를 드려야 하리라고 생각한다. 이에 우리에게는 후진後進으로서의 전승의 책임과 진일보한 고양高揚의 의무가 무거운 것임을 잊어서는 안 된다.

이러한 견지에서 금일 우리들 후소회의 모임이 비록 일천

日淺하고 또 비재소능非才小能들이나, 그러나 오직 진실한 의지적 출발만으로 그 의의가 큼을 스스로 느끼며, 또 일단一團의 정열로 분발을 각오하면 반드시 고난을 이기고 이상에 달할 수 있으리라고 믿는다.

일찍이 우리 예원藝苑 전역에 걸치어 많은 집단이 있었음을 우리는 기억하거니와, 모르건대 단일 동양화만으로의 모임은 우리 후소회가 실로 효시嚆矢인 줄로 생각한다. 대저 회화예술로서의 동양화가 그 동양적인 역사와 전통이 이미 스스로 빛나고 있음은 물론, 최근 신문화新文化의 발달이 날로 나아감에 따라 다시 오늘의 동양화로서의 새로운 감각과 형태를 갖추고 순수 회화예술로서의 특수한 의의와 사명이 바야흐로 선진 화단에 고조되고 있음은 극히 자연스럽고도 유쾌한 현상이라 하겠다. 그러나 이 커다란 시류적時流的 기운機運 속에 처한 우리 화단의 분위기와 일반의 인식은 아직 너무도 생소하고 냉담한 실정에 있다.

지나간 오백 년간 조선의 전 예원은 어떤 부문을 물을 것 없이 쇠퇴의 일로를 밟으며 겨우 잔맥殘脈을 보전한 데 불과하고, 혹 심한 자는 모멸과 박해의 울분 속에 신음했었으니, 그 이유나 원인이 무엇이었는가를 구명究明함과 같은 것은

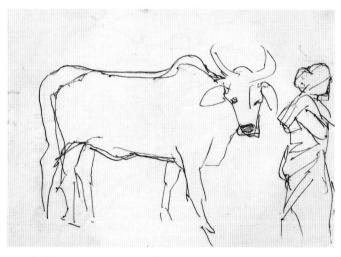

1963년 이전. 종이에 펜. 8.7×12cm.

여기에서 필요를 느끼지 않거니와, 적어도 오늘 우리 화단 생활의 곤비困憊와 간난艱難도 역시 한 개 전통적 기축基築을 받지 못한 비애에 틀림없다.

세인世人에게 회화가 한낱 벽간壁間의 장식물로 취급되고 화가가 경멸을 받던 것이 그리 오래지 않은 우리의 과거인가 하면, 아직도 일부에서 이러한 인습因襲이 존속되고 있는 것이 또한 우리의 부끄러운 현실이다. 물론 여기의 책임은 세인에게만 돌릴 것도 아니요 모름지기 화가 자신들에게 도리어 그 반분半分 이상의 책責을 돌리지 않으면 안 될 것이니, 여기에서 우리는 지금까지의 회화예술가들의 의욕이 애오라지 목가적牧歌的인 독선에 만족하고 엄정한 사회인적社會人的 입장에서 받는 세련과 투쟁이 부족했다는 것을 지적할 수 있다.

무릇 문화적 현상에서 인간의 정서와 감격과 평화와 법열法悅, 때로는 시대나 현실까지도 초월할 수 있는 그런 최고의 감정을 우리들로 하여금 향수케 하는 행복과 명예가 오로지 현란한 예술의 정화精華에 힘입는 것이 사실이라면, 곧 이 최고 예술 자체의 기동적機動的 위치에 있는 예술가의 사명이란 사회인적 자격에서 그 얼마나 중대한 것일까. 진정한 예술가

의 생명이 마땅히 여기에 있을 것이고 고민과 투쟁도 또한 이 점에 있는 것이니, 이제 우리들의 미숙한 역량과 배포, 그러나 심혼心魂을 담은 우리의 업적을 거두어 거리로 들고 나와 대중의 앞에 비판을 청하며, 우선 우리는 행동에 만족하는 동시에 비록 미력微力으로나마 우리의 이 빈약한 현실이 스스로 강조하고 있는 어떤 새로운 힘의 요구에 대하여 자신自信과 성의誠意로써 만일이라도 갚을 것을 공약하는 바이다. 후소회가 겨우 이회의 전람회를 가졌다는 짧은 열력閱歷과 동인 대개가 신진新進이라는 점에서 혹은 세간의 이해가 아직 얕을지 모르나, 그러나 원래 화업이란 어느 의미에서 도리어 열력과 시일의 문제를 초월할 수 있는 것이니, 모름지기 우리들의 담박한 태도만을 기대해 주기 바란다.

이제 개전開展 전 일일一日 동인들의 신작을 모두어 놓고 일고一考함에, 모두가 대작大作, 명작名作을 찾기 전에 먼저 족히 장래를 기약하려는 노력과 건실과 그리고 순박미淳樸味가 전폭全幅에 횡일橫溢해 있음은 우리 후소회의 구원久遠을 약속한 동인들의 일치한 심리적 반영이라고 믿어 스스로 안도와 긍지를 느끼는 바이다.

우리들은 이미 이 자각과 자신으로 제삼第三, 제사第四의 부

단한 진발進發을 뜻하고, 다시 새로운 필진筆陣을 향하여 매진하려 한다. 이 구극究極 목적의 완수에 있어서는 다시 사회의 절대한 이해와 성원과 지도와 편달을 기다려 비로소 달성될 줄 믿는다.

믿음직한 표현력
제3회 「국전」 동양화 평

제3회를 맞이한 「국전國展」은 이제 차츰 자리가 잡혀 가고 있는 것 같다. 피난살이에서 돌아온 직후인 작년 제2회전만 해도 안정되지 못한 환경 속에서 어설픈 감을 가릴 수 없었던 것이 사실이다.

그러나 이번 3회를 맞이하여 각부各部를 통한 작품들의 질과 양이 현저한 증장增長과 향상을 보여 주고 있음은 차츰 작가들의 고조高調하는 제작열을 반영하면서 「국전」으로서의 권위와 면목을 시현示現하는 것으로서, 민족미술 수립이란 당면과제를 돌아보며 우선 마음 든든한 바가 있다. 성장하는 대견스러운 회화들을 거두어 보는 연례의 이 행사가 전관展觀이라는 호화스러운 행사로서만 그치지 않고, 필연적으로 총결산이 가져오는 반성과 전진을 꾀하여 무제한의 발전을 기약하는 것일진대, 우리는 세 돌 맞이 「국전」을 앞에 놓고 모름지기 냉엄한 검토와 비판이 있어야 옳을 것이다. 불건실한 잔행殘滓의 청산이나 새로운 싹의 배양 등 발전을 촉진하는 노력은 절대 필요한 것이라고 생각한다.

역사와 전통을 짊어지고 보수적 타성惰性과 혁신적 고민의 두 개 조류가 가장 심각하게 혼효착종混淆錯綜되고 있는 것이 동양화부東洋畵部일 것이다. 연래로 그러했던 것과 같이 금년 역시 일부 형식주의 잔행殘滓과 장의적匠意的 호도취미糊塗趣味가 지속하는 반면에, 청신한 이성과 감각을 띤 새로운 경향이 눈에 띄고, 천편일률로 작년이나 금년이나 판에 박은 듯한 모습이 꾸준한 대신 발랄한 의욕에 찬 변화있는 표현층表現層이 차츰 대두되는 것을 볼 수 있다.

이러한 신질서와 구질서가 대적하는 과도적 현상은 비단 미술분야에만 국한된 문제는 아닌 것이며, 시일이 경과됨에 따라 합리적인 것의 존립, 불합리한 것의 자연도태가 필연적 숙명적으로 귀결되고 마는 것이다.

동양화부면東洋畵部面의 이러한 신진대사작용도 일부 청년 작가들의 점진적인 자각과 관람층의 자연스러운 욕구에 의하여 이미 현저한 동향을 보여 주고 있음은 가릴 수 없는 사실이다. 뿐만 아니라 현대예술의 과제인 지성 문제에 있어서 타락한 형식주의의 말로는 이제 시운時運과 함께 막다른 골목에 다다르고 있는 것이다.

발라 마치는 수작이나 기공技工 위주의 관성은 이제 용납

될 단계는 아니다. 안이한 회고주의나 도피적 고전 표방도 반성 없이는 인정될 수 없는 것이다. 현대미술이 가지는 시대성과 정신성, 이것은 조형행동에 있어서 우리가 추구하는 절대 목표가 아닐 수 없을 것이다. 이러한 관점에서 제3회 「국전」 동양화부를 살펴볼 때 몇몇 새로운 문제를 던져 주는 청년작가의 작품을 대할 수 있어 침체한 분위기 속에서 일종의 서광을 발견하는 듯한 믿음직한 생각을 금할 길이 없다.

본시 작품 개개에 대하여는 논평을 가할 의사가 아니었으나, 몇 개 인상에 남는 일반출품작을 적기摘記하여 「국전」 동양화부의 귀추를 살펴보기로 한다.

나상목羅相木 작 〈산길〉은 많은 산수화 가운데 가장 품品이 있는 작품이며, 창윤蒼潤한 묵색과 유려한 필치는 이른바 신남화新南畵의 일면을 보여 주어 흥겹다. 다만 전경이 조금 어두운 것과 구도로 보아 원산遠山이 평행된 것은 섭섭하다.

장운상張雲祥 작 〈추일秋日〉은 가을의 정서가 서려 있는 애련한 작품으로 숙련된 수법으로 인물에 성공하였으나, 전체에서 오는 박력이 불응하고 코스모스와 하늘빛은 좀 더 경쾌한 세련이 요구된다.

박인경朴仁景 작 〈계림鷄林〉은 활달한 포치布置와 웅건한 필

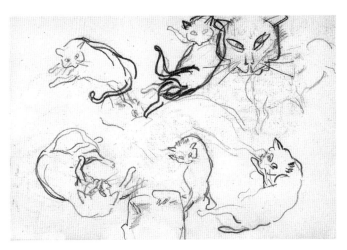

연도 미상. 종이에 연필. 13.5×20.8cm.

치가 따분한 재래식 산수화의 영역을 떠나 본격적인 풍경화로서 신경지를 보여 준 것이 유쾌하며, 지평선의 처리와 전경 수목에 좀 더 악센트가 필요할 것 같다. 신영복辛永卜 작 〈조무朝霧〉란 작품은 그 표현상의 초점을 어디에 두었는지 모르겠다. 안개나 구름이나 연기 같은 것이 아니면 그림이 되지 않는 그러한 기법은 이제 한번 버려 보아도 좋지 않을까. 회화 예술은 염직공적染織工的 말기末技와는 거리가 멀다

권영우權寧禹 작 〈조소실彫塑室〉은 세련이 부족하나 관점이 새롭다. 건실한 태도와 수식 없는 표현은 금일의 문제보다 명일明日의 기대가 크다. 동양화부의 앞으로 주목할 작가임을 말해 준다.

서세옥徐世鈺 작 〈훈월暈月의 장章〉은 아름다운 작품이다. 대상의 충실한 묘사만을 능사로 아는 동양화의 관념적 기법을 박차고, 함축과 여운과 암시가 충만한 표현에 성공한 것은 실로 괄목할 사실이다. 현대미술이 추향趣向하는 지성 문제에 있어서 추상과 리얼리티의 복합조절은 새로운 우리의 과제가 아닐 수 없다. 서세옥 군의 이번 노력은 침체한 「국전」 동양화부에 한 암시를 던졌고, 3회 「국전」의 수확임을 말해 준다.

박노수朴魯壽 작 〈아雅〉는 청초한 작품이다. 전체의 구도와 연꽃과 인물의 비례를 좀 더 고려했었으면 한다.

이현옥李賢玉 작 〈안남비雁南飛〉는 꾸준한 노력의 작가 이 씨가 원숙한 기교를 보여 주었다. 이 외에도 말하고 싶은 작품이 있으나 지면 관계로 여기서 줄이고, 「국전」 동양화가 3회를 맞이하여 확실히 새로운 전기轉機가 태동하고 있는 것을 단언한다.

동양문화의 현대성

생각하면 우리는 오랫동안 자아에 대한 인식을 등한시해 온 것이 한두 가지가 아닌 것 같다. 긴 역사와 전통 속에 참으로 버리기 아까운 것이라든지, 또는 우리가 아니면 향유할 수 없는 독특한 장점이나 미점美點까지도 우리는 차츰 무관심 내지 자포自暴해 온 경향이 많다.

현대문명의 특수한 성격과 정치, 경제, 사회 등 현실적 조건이 우리의 생활양식과 사고방법에 변화를 가져온 것은 필연의 사실이겠지만, 우리는 풍조風潮에 쏠리고 시류時流에 부딪혀서 우리 본래의 모습이 점차로 변모 또는 상실되어 온 것 또한 가릴 수 없는 사실이다.

물론 현대의 변천과 인문人文의 추이에 따라 보다 더 이상적이고 현실적인 문화의 향상 발전을 추구함에 있어서 건전한 취사선택과 확충보족擴充補足을 꾀하는 것은 당연한 노력이겠지만, 만일 진정한 자아의 위치를 몰각하고 외화外華에 부동附同되어 비승비속非僧非俗의 기형畸形에 전락하는 경우가 있다고 하면 그것은 허용될 수 없는 일일 것이다.

과거의 역사를 통해서 보더라도 종족문화種族文化의 교류

나 변천은 항시 어떤 개체를 주축으로 한 영향이거나 변화였고, 결코 무비판적인 모방이나 맹목적인 종속은 아니었던 것이다.

인도의 불교사상이 중국, 조선, 일본 등지에 전래되어 각각 그 주체에 적응한 종교로 발전한 것이라든지, 희랍의 영향을 받은 간다라의 미술이 독특한 간다라 양식으로 완성된 것은 저간의 사실을 증명하는 일례로서, 진리는 항상 영원의 생명을 갖는다는 사실을 알 수 있는 것이다.

현대 우리 동양화의 경우 일찍이 중국의 영향을 받아 온 것이 사실이다. 멀리 공맹노장孔孟老莊의 유교 도교적 사상을 배경으로 생성 발달한 동양회화가 중국의 당송대唐宋代에 융성을 보였고, 명청대明淸代에 이르러서 남종 문인화의 고답적 전진으로 유심문명唯心文明을 자랑하는 동양 회화예술은 절정적 단계를 이루었다. 그러나 근대 서구 과학문명의 대두로 현실주의 사조가 고조됨에 따라 차츰 쇠퇴의 기운을 나타내면서 인상파류 서양화의 사실 치중의 유풍流風으로 접근하여 물상관조物象觀照나 표현기법에 있어서 주관을 버리고 객관에 충실하는 순수 기교 본위에 경도되었으니, 그야말로 완전히 본말전도本末顚倒의 현상을 노정露呈한 것으로 볼 것이다.

중국의 현대화가 타락의 비운에 봉착한 원인이나 일본의 소위 신일본화新日本畫가 극단의 형식화에 타락한 사실은 이러한 무자각한 추축追逐에서 온 실증적 결과라고 보아 틀림이 없다.

이와 같은 현실에 처하여 우리는 현대 동양화 문제에 있어서 많은 과제에 당면하고 있는 것이 사실이다.

전통정신의 재인식!

현대성의 재검토!

우리는 바야흐로 새로운 자각과 실천을 통하여 보다 합리적인 전진을 시도하지 않으면 안 될 것이다.

원래 동양화는 사실주의가 아니고 표현주의와 인격과 교양의 기초 위에 초현실적 주관의 세계를 전개하는 것이 정신이다. 그리고 함축과 여운과 상징과 유현幽玄, 이것이 동양화의 미다. 사의적寫意的 양식에 입각한 수묵선담水墨渲淡의 선적禪的 경지는 사실에 대한 초월적 가치와 표상적 가치를 지니고 있다. 현대 미술사상美術思想의 주류가 되어 있는 추상주의 회화 이념에 있어서 그 주지주의적 정신과 유미적唯美的 단순화의 구성성은 인상파 이후 야수野獸, 입체立體, 초현실超現實 등 여러 각 파를 거쳐 오늘날 서양 회화예술의 새로운 전위

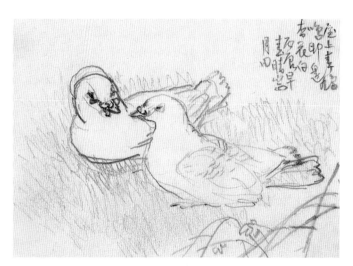

1976. 종이에 연필. 9.1×13.4cm.

적 모습으로 등장했거니와, 이 문화사적 관점에서 본 객관주의에서 주관주의로의 모방, 재현에서 창작 구성으로 변천한 현대 서양화의 발전 경로는 결국 현실주의에서 이상주의, 합리주의로 점진적으로 추향趨向해 가는 근대 인문사상의 일반적인 사조와 일치하는 것을 알 수 있다. 또한 동시에, 다시 이것은 고대 동양예술의 유심주의적 근본이념과도 접근하는 것으로서, 이러한 새로운 성격적 귀추는 현대 인류 문화의 범세계적 규모와 상응하여 동서 문물의 이원적 성격이 차츰 다른 시원始原에서 출발하여 같은 귀착점에 도달하려는 징후를 보이는 것은 아닌 것인가.

최근 『뉴욕 타임스The New York Times』지에 소개된 중국인 화가의 뉴욕에서의 동양화전東洋畵展 평을 살피면 그 논제부터가 흥미있는 것이라고 느껴진다. 몇 개의 동양화전이 동시에 미국의 도시에서 열린 점을 가리켜 미국의 평론가는 "동양 화가들의 예술적 침범Art Invasion of Oriental Painters"이라고 과장적인 제목을 붙였고, 평문評文의 요지는 대략 "동양화의 특징은 추상적인 데 있으며, 현대 미술사조의 가장 새로운 경향은 몇 세기 전 동양화가 이미 시도한 그것과 일치하는 것이다"라고 지적하여 우리의 관심을 끌었다.

한편 일본 미술계에서도 근래 이와 공통된 동향을 보이고 있으니, 즉 일본의 완고층頑固層을 제외한 가장 신예新銳한 중견 일본 화가들과 진보적 양화가洋畵家들 대다수는 입을 모아 고대 동양화에 보다 현대성이 존재함을 인식하고, 일본화의 재발견이라는 제하題下에 새로운 연구의 대상으로 도미오카 뎃사이富岡鐵齋의 예술을 높이 추앙하고 있다. 이러한 일련의 사실들은 동양화의 비현실성을 위구危懼하는 일부 층과 동양화의 골동화骨董化를 자처하려는 또 다른 일부 층에게 각성과 자제가 될 것이다.

요즈음 우리 동양화의 새로운 경향으로서, 타락된 매너리즘을 지양하고 급진적인 모방을 배제하면서 대담한 구성과 새로운 사실로써 동양화가 가진 바 근본정신을 구현하려는 운동이 대두되고 있음을 본다. 이것은 결국 현실에 대한 정확한 비판을 통하여 구경究竟 동양화의 본연의 모습을 회복하려는 노력에 불과한 것이고, 나아가 현대 동양화의 유일의 전진로가 될 것임은 의심의 여지가 없다.

혹자는 이러한 동양화의 새로운 면목에 대하여 비상징적(실實하지 않는 것)인 점과 초구성적인 점을 가리켜 유행의 모방이니 비동양적이니 하는 의혹을 던지고 있으나, 이것이

야말로 엄정한 의미에 있어서의 현실성에 대한 착각이고 자아인식의 결여를 폭로하는 편견인 것이다.

회화기법에 있어서 대상물을 여실히 묘사한다는 것 즉 사실寫實은, 물론 기본 목표가 아닐 수 없다. 우리의 생활의 실감을 표현하기 위하여 자연의 구체적인 형태에 기基해서 그 진상을 묘사하려는 태도는 확실히 중요하다. 그러나 그것은 표현의 한 수단이고, 결코 실물과 똑같이 그리려는 것이 목적은 아니다. 형태의 정리, 색조의 배합에 의하여 자연의 자태를 재구성하는 것, 그것이 조형의 질서이다. 다시 말하면, 자기를 표현하는 것, 사진기의 역할이 아닌 내적 요구에 기하는 것, 그것을 평면 위에 조형함으로써 한 새로운 우주를 창조하는 것, 이것이 회화예술의 기본 원칙이요, 불변의 철리哲理일 것이다.

최근 구미 학문계의 전하는 소식을 들으면, 일반적으로 동양문화에 대한 관심이 높아 가고 다각도의 연구가 진행되고 있다고 한다. 우리가 일찍이 외래 사조에 침잠되어 있는 동안 저들은 역으로 우리의 진수眞髓의 일면에 육박해 오고 있는 것이 아닌가. 발전도상發展途上의 현대문화는 바야흐로 세계일환世界一環의 단일 목표를 향하여 동서교류와 고금종합古

綜合의 미증유未曾有의 고도화 과정을 달리고 있는 것 같다.

앞으로의 동양화는 현실에 입각한 가장 합리적인 내용을 갖춘 세계회화로서 존재해야 할 것이다.

현대 동양화의 귀추歸趨

동양화라고 하면 의례히 구풍舊風의 것, 또는 진부한 양식의 그림으로 간단히 생각해 버리려는 것이 근래 우리네의 보편적인 경향인 듯하다.

예술에 대한 인식이 희박한 일반층이라든지 또는 풍조에 흔들리기 쉬운 청소년들이 이러한 견해를 갖는다는 것은 어떤 의미에서 오히려 당연한 일이겠으나, 종종 문화인, 전문가를 자처하는 일부 작가나 호사가豪奢家조차 관습적인 타성에서 동양화의 고루저속固陋低俗한 회고취미懷古趣味에 탐닉한다든가 골동사○骨董思○에 만족하려 함을 볼 때 그것은 진실로 개탄할 사실이 아닐 수 없다.

물론 서양문명이 세계를 풍미하고 있는 오늘날 그러한 현실주의 개념의 존재 이유는 충분히 긍정할 수 있을 뿐만이 아니라, 동양 정신문명의 유산으로서 동양화가 오늘에 직면하고 있는 객관적 비애는 실로 숙명적인 것이라고 보아 옳을 것이며, 더욱이 현대 동양화 자체의 현저한 타락이 대국적大局的인 환경과 상사相俟하여 자포자기적인 침체에 허덕여 왔음은, 이 또한 응분타당應分安當의 보과報果인 것으로 자인自認

할 수밖에 없을 것이다.

　그러나 소장휴척消長休戚의 표면적인 이유를 떠나서 주체가 지닌바 진리의 구원성久遠性을 돌아볼 때, 시대나 지역이나 종족을 초월하여 조형예술로서의 동양화의 내용과 형식이 도리어 현실적인 과제로서 당연히 재검토, 재평가되지 않아서는 안 될 것이다.

　청조淸朝 말엽 이후 한화漢畫의 쇠잔衰殘과 명치대明治代 이후 일본화의 탈선脫線, 국치國恥 이후 조선도朝鮮圖의 변모 등은 동양회화가 가지고 온 긴 역사와 전통을 결정적으로 타락시키면서 근자에 이르기까지 동아東亞 전역에 걸친 회화행동의 경향은 극히 피상적이고 또 변태적인 모습을 볼 수 있을 뿐이었다.

　당唐, 송宋, 원元, 명明의 백화난만기百花爛漫期를 지나고 청조에 이르러 임백년任伯年을 중심으로 한 오창석吳昌碩, 왕일정王一亭 등 광고절금曠古絶今의 위걸偉傑들이 가 버린 뒤에는 요요무문寥寥無聞 적막일로寂寞一路를 걷고 있는 것이 중국의 현대회화이고, 편협한 규모이나마 도족島族의 특성을 보여 주는 우키요에浮世繪가 메이지유신明治維新을 계기로 하여 정치적 전환과 더불어 외래사조의 무분별한 수입으로 마침내 양화

洋畵 모방의 기형아를 만든 것이 소위 신일본화新日本畵의 오늘의 모습이다.

그리고 우리나라의 경우를 살필 때, 조선조 연간의 유학儒學의 영향을 받은 회화는 위축될 대로 위축되었고, 이어 삼십육 년간이라는 장구한 시일 동안 일제의 기박羈縛에 속반束絆되어 이미 고유의 체취와 영혼이 거의 소멸상태에 직면했던 것이니, 진정한 의미의 동양화의 운명은 동양의 침체와 아울러 미증유未曾有의 위기에 봉착한 감感을 깊이 해 왔던 것이다.

그러나 한편 현대 인류문화의 ○○가 현실주의의 권태에서 차츰 이상주의에의 동경으로 전환하는 단계에 놓이고 있고, 더구나 이차전二次戰이 끝난 후 세계 정세의 변화는 국제문화의 급속긴밀한 교류를 도래하며, 바야흐로 범세계적 사조의 향방은 실로 급회전을 불가피하게 하고 있는 것이니, 가령 고토故土를 떠난 동양적 고민이 향수에 우는 반면에, 순석順席 있는 단계를 밟아 나가서 차츰 이상의 궁전에 도달하려는 서양적 여유의 대척적對蹠的인 경정徑程은 결국 현대문화의 지향목표가 현실적으로 일치점을 모색하는 증좌證左가 아닐 것인가. 대저 예술이란 정신활동의 구체적인 표현인 동

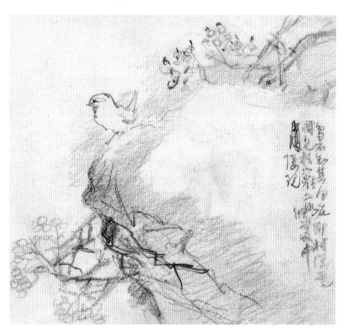

연도 미상. 종이에 연필. 13.4×14.3cm.

시에 시대사회의 솔직한 반영임은 췌언贅言을 요하지 않는다.

여기에서 앞으로의 동양화의 필연적인 ○○를 전망하기 위하여 서양화의 경우를 인례引例하면서 비교검토를 시도하려 한다.

현대 서양화가 포비슴을 거쳐서 추상주의에 도달한 사실은 확실히 조형정신의 현대적 전진을 의미하는 것이다. 추상 자체가 이미 정신활동의 표상인 것과 같이 구성의 주관적인 독자성은 예술의 절대적인 요소인 것이다. 따라서 표현주의에서 출발한 동양화가 그 본래의 초현실적 주지성主知性을 떠나서 옹졸한 관념유희觀念遊戱에 집착했던 사실은 과오의 지극至極이다.

현대 서양화의 전위사상前衛思想이 다름 아닌 동양 고전정신의 동원이류同源異流일 것이며, 신동양화의 현실적인 방향 또한 오직 자아환원自我還元으로의 노력 그 밖에 아무것도 아닌 것이다.

수세기 전 목계牧谿의 정물도와 석도石濤의 풍경화가 보다 우월한 조형미와 현대적인 감촉을 전해 주는 것은 순화된 정신의 빛일 것이고, 왕유王維의 수묵선염水墨渲染이 가진바 유

현幽玄의 맛과 후경後卿의 종횡필선縱橫筆線의 분방성은 무한함 축을 간직한 절대표현의 세계일 것이다.

형태를 초월하고 색채를 무시하여 주관의 세계를 전개하는 길! 즉 인간만이 가능한 창조의 일은 먼저 인격과 교양의 깊은 수련이 요청되는 것이며 연후에 비로소 기법 문제가 논의되어야 할 것이니, 앞으로의 새로운 동양화의 귀추는 주지主知 중심의 예지叡智를 통하여 전통의 정당한 재인식과 시대성의 올바른 포착으로 고금종합古今綜合의 밝고 건강하고 발랄한 의지의 결정체가 아니어서는 안 될 것이다.

건설, 정돈 위한 고난의 자취
해방 이후 미술계의 십 년

팔일오 해방 이래 십 년간 한국의 역사는 간단히 말하여 재건과 투쟁의 역사요 고난과 정리의 기록이었다. 삼십육 년 동안 일제의 식민지 정책에 희생되었던 우리들이 마침내 그 기반羈絆을 벗었을 때 감격과 흥분과 환희도 했지마는, 그 대신 적지 않은 혼란은 면할 수 없었던 것이니 정치, 경제 면이 그러하고 문화 면이 더욱 그러하였다.

물론 신구 질서가 교차되는 단계에서 혼돈과 착란이 수반되는 것은 불가피한 사정이겠지마는, 장기간에 걸친 이민족異民族의 압박과 착취에 신음하다 갑자기 해방된 한국의 특수 조건은 정히 부자연스러울 정도로 혼란을 유치誘致했던 것이며, 더구나 국토 양단兩斷이라는 외세의 지배를 통하여 우리가 일찍이 경험하지 못했던 사상의 대립투쟁의 과중過中에 휩쓸린 것은 숙명이라고나 할까. 어쨌든 결정적 비극의 연출이 아닐 수 없었던 것이다.

근대문화의 사상사적思想史的 의의는 고사하고 팔일오를 전기轉機로 하여 전체주의의 붕괴와 동시에 자유주의 사조의

급격한 대두를 맞이하여 창졸急卒과 미비의 상태로 미처 수습하기 어려운 혼란을 가져온 우리의 당시 실정은, 결론적으로 회전하는 현대 인류문화사의 현실적 귀추라고 볼 때 도리어 당연한 시련의 제일과第一課에 부딪힌 것으로 생각할 수 있으나, 막상 이러한 환경에 대하여 성급히 화려한 문화질서의 건설 확립을 기하려 함은 결코 용이한 일은 아니었던 것이다. 그러나 사실史實이 증명하듯, 투쟁 없이 건설이 있을 수 없고 각고刻苦 없이 발전이 있을 수 없다는 사실은 그대로 우리에게 산 교훈이었으며, 이제 회고해 볼 때 과오도 많았으나, 그러나 오늘이 있기 위하여 우리는 고가高價의 희생을 지불했던 것 또한 부인할 수 없는 사실일 것이다.

여기에서 고찰해 보려는 광복 이후 한국미술의 십년사十年史도 서상叙上의 환경에서 한갓 건설과 정돈을 지향한 고난의 자취였으며, 처지의 특이성에 따른 복잡한 진통과 모색의 기록이었다.

원래 우리 민족은 비교적 순박한 성정의 소유자이고 또한 고래古來로 우월한 예술적 천혜天惠의 소유자이었기에, 오랫동안 일제의 동화정책에 굴종했었음에도 불구하고 우리 미술인들은 해방과 함께 그 상처를 치유하는 데 과히 둔감하지

1963년 이전. 종이에 연필. 9.6×11.7cm.

않았으며, 뿐만 아니라 자성의 추구에 게으르지 않았음인지 길다면 길고 짧다면 짧은 십 년 동안에 보는 바 많은 성과를 거두고 있는 것은 현저한 사실이다. 물론 미○未○나 공소空疎가 없는 바 아니고 향하는 바 목표가 요원하지 않은 바 아니다. 회화, 조각을 비롯한 미술 전 분야에 걸친 오늘날의 실적은 우수하며, 부문에 따라서는 거의 국제 수준에 접근하려 하고 있음은 세평世評이 이것을 웅변하고 있다.

그리고 고등교육기관으로서 국립미술대학의 창설과 기타 미육기관美育機關들의 설치는 우리 교육사상教育史上 초유의 일이며, 나려羅麗의 후예로서 예술한국의 명일은 광명이 있을 것을 믿어 의심치 않는다.

너무 장황했으나 이것으로 서언緒言을 삼고 다음에 좀 더 구체적으로 근래 한국미술의 발자취를 더듬어 보기로 한다.

1.

서론에서 이미 논급論及한 바와 같이 4278년(1945) 8월 15일 해방을 전기로 하여 우리는 일제히 국가 재건에 착수하였다. 십 주년을 맞이한 오늘날 조용히 회고해 보면, 정치, 경제, 사회 등 전면에 걸쳐서 많은 건설과 믿음직한 정돈을 이

룩한 것이 사실이나, 그러나 모든 객관적 제약과 그 위에 육이오 사변이라는 참혹한 동란을 겪음으로 해서 우리는 다시 심각한 피로에 허덕이고 있다. 그리하여 실질상 재건부흥이란 오히려 이제부터라고 생각하는 것이 옳을 정도이며, 그러한 의미에서도 신생한국의 미술운동도 역시 아직 초창기에 있다고 보아야 좋을 것 같다. 십 년이라는 짧은 연륜으로서는 물론 건설에의 성급한 기대나 책망은 금물인 것이다. 그러나 실상 우리 민족이 가지고 있는 미술의 전통은 어제오늘의 것은 아니다. 조선조의 유업遺業을 계승하면서 일정日政 하에서 쇠퇴했으나마 오히려 민족혼의 사멸을 가져오지 않았던 것이며, 주권회복이라는 전환점에 이르러 회전운동의 속도는 다시 폭발적인 것이었다.

그러나 팔일오를 터닝 포인트로 한 우리의 미술운동의 방향은 다름 아닌 자성과 탈각脫却, 그리고 현대 세계 문화사조에의 새로운 접근과 인식을 시도하려는 것과 이러한 과제를 합리적으로 수행하기 위한 집단행동, 즉 단체 구성운동의 전개였던 것이다.

여기에서 한 가지 간과할 수 없는 섭섭한 사실은, 위에서 말한바 사상대립이 가져온 미술가 내지 미술단체들의 분열

과 갈등의 파동이다. 당시 개인이나 단체가 사상 노선에 입각한 상대된 주장과 고집으로 수화水火 상극의 분규를 일으킨 것은 예외 없이 정치와 예술을 혼동하려는 착각의 죄과罪過였고, 그 결과는 형제 ○○에까지 이른 문화사상文化史上의 오점을 남기었을 뿐인데, 이러한 부조화와 이데올로기의 ○○은 우리 초기 건설 미술에 한 지장이 아닐 수 없는 것이나 팔일오 직후의 사정을 돌아보면, 소위 중앙문화협의회회 산하에 미술건설본부를 두어 미술 부문의 대부분의 인사들이 관여하였고, 그해 11월에 「연합군 환영 겸 해방 기념전」을 덕수궁德壽宮에서 연 것은 해방 후 최초의 미술 전람회인 것이며, 같은 해 12월에 서화협회書畵協會의 후신後身인 조선미술협회朝鮮美術協會의 발족과 동시에 미술동맹의 조직, 그리고 익년 봄에 조형미술동맹의 결성 등은 부자연한 요인을 내포한 채 족생簇生한 미술단체 일련의 생태였다.

그 다음, 조선미협朝鮮美協이 대한미협大韓美協으로 개편되고 미술동맹이 지하 잠입과 동시에 조형미술동맹에서 분립한 미술문화협회의 조직, 그리고 1950년 미술협회의 출현 등은 민국民國 정부가 수립된 이후의 미술단체들의 동향으로서 각 단체들의 멤버 구성이나 이념의 표방 등 복잡다기複雜多岐한

이면은 여기에서 누累하고, 이러한 단체나 개인의 움직임이 한결같이 당시 창일漲溢한 신흥기분과 왕성한 의욕의 반영임이 사실이고, 한편 일부 합종合從과 권모權謀의 미묘한 성격을 내포하고 있었으므로 또한 생생한 사실인 것이다.

상기上記의 미술단체들이 현재에는 대부분 소산消散되었고 당시에 활동한 상당수의 미술인들도 종적을 숨기고 있음은 삼팔선 장벽이 굳어진 탓과 육이오 동란을 겪은 때문으로, 결정적인 적진에의 가담을 본 것이지만 순수한 의미에서 생각할 때 건설 도중의 한국 미술계를 위하여 애석한 일이 아닐 수 없다.

구이팔 수복을 또 하나의 경계선으로 하여 다른 모든 분야와 다름없이 미술단체와 미술인들에게도 또 한 개 파동이 닥쳐왔으니 적박敵泊 삼 개월을 겪고 난 미술계는 일부 작가들이 씻기 어려운 과오를 범함으로써 결국 피할 수 없는 변화를 초래했던 것이다. 부역자 자격 심사위원회의 구성에서부터 대한미협에의 회원가입 집단 신청 등 여타의 미술단체가 사실상 소멸되고 대한미협이 유일한 미술단체로 등장한 것은 이때부터이며, 비상非常한 동기로 대동단결을 얻은 대한미협의 존재는 여러 가지 의미로 흥미있는 사실이었다.

연도 미상. 종이에 연필. 22.7×15cm.

당시의 개개 미술인들의 동향에 관해서는 여기서 언급치 않겠거니와, 어쨌든 절조節操를 더럽히고 구차한 보전을 꾀한 일부층一部層이 있었다는 사실은 건설 도정途程의 한국 미술계의 순결을 위하여 섭섭한 일인 것이다.

민국 정부 수립 후 삼회에 걸쳐 열린 「국전」은 실질상 우리의 관전官展으로서, 일정 때 소위 「선전」이 23회전을 최종으로 끝마친 후, 우리 미술인들의 대망의 적的이었던 이 「국전」은 정부 수립 익년인 4282년(1949) 가을에 제1회전의 막幕을 열었던 것이다. 우리 미술가들의 전체 역량을 기울여 출발한 「국전」은 회를 거듭함에 따라 차츰 질이나 양에 있어서 충실한 성장을 보여 주어 명실하게 '대한민국 미술전람회'로서의 권위를 갖추어 가고 있음은 자타가 공인하는 바이거니와, 이 「국전」을 통하여 우리는 전통으로의 복귀가 어느덧 역연歷然한 모습으로 드러나고 있음을 본다. 「선전」이 이십삼회를 거듭하는 동안 우리는 부지불식간에 왜색倭色에 감염되었음이 사실이며, 해방과 동시에 우리 미술가들의 의식적인 노력이 이렇듯 단기간에 현저한 성과를 거둘 수 있었음은 우리의 노력도 노력이지마는 역시 민족적 체질과 감정이 결코 동화될 수 없다는 구체적 증거일 것이며, 특히 조형예술 행위에 있

어서 각자가 가지고 있는 개성은 결코 지울 수 없다는 활례活例를 보여 준 것이다. 표현방식상의 문제로서 일본색의 영향을 받은 점은 서양화나 공예나 조각도 그러하지마는 특히 동양화가 가장 농후했다고 볼 수 있는데, 중국을 발원처發源處로 하는 동양화는 사실상 그 체취와 규모가 다를 뿐 중국이나 한국이나 일본이 동궤同軌를 달린다는 점에서 일치하는 것이며, 더구나 동양이라는 입지적 조건과 재료의 동일성은 필연적으로 유형의 가능성을 내포하고 있는 것이다.

따라서 일시 피상적 접근의 시정이란 그리 곤란한 문제는 아닌 것이 아닌가 생각한다.

해방 후의 한국미술, 특히 회화의 변천상變遷相에 관하여 약간 고찰해 본다면, 동양화에 있어서 첫째로 우리의 고유한 모습으로 환원하려는 노력과, 둘째 동양화의 본질적인 문제를 추구하는 태도에서 청말淸末의 자유분방한 남화계南畵系의 정통을 탐색하여 집성集成을 도모하려는 경향이 보이며, 서양화에 있어서는 그동안 일본을 통한 간접적인 관련을 청산하고 자유롭고 직접적인 위치에서 구미歐美의 새로운 경향에 호흡을 맞추려는 노력 하에 역시 향토적인 개성을 살리는 한편, 점차 세계적으로 고조되고 있는 추상抽象 경향에

기울어지고 있음은 주목할 현상이라 하겠다.

아무튼 전진하는 한국미술의 모습은 씩씩한 것이 사실이며, 기중其中 믿음직한 또 하나의 사실은 젊은 세대들의 괄목할 진출들이다.

신진대사의 원활이 건강의 표적인 것과 같이 낡고 찌든 질서가 새롭고 건강한 질서와 대체되는 것은 극히 자연스러운 현상이며, 이것은 한국의 미술계가 점차 정돈내지 안정기로 들어가는 증후證候라고 생각된다.

2.

이상 여러 가지 사정으로 미루어 한국의 미술은 많은 변천과 발전을 본 것이 사실이다.

그러나 한 걸음 더 나가서 본격적인 향상을 기함에 있어서 우리는 보다 활발한 연구와, 보다 많은 단체와, 보다 많은 전람회를 가질 필요가 있는 것이다. 불란서나 미국이나 일본 같은 나라들의 미술계를 살펴보면, 그들은 놀라울 정도로 많은 연구기관과 많은 단체와 많은 전람회를 가지고 있다. 한국의 미술계도 차츰 안정된 분위기가 형성됨에 따라 근래 우리 미술인들은 보다 새롭고 보다 합리적인 발전을 욕구하

고 있다.

이러한 요청의 구체적 표현이 곧 최근 한국미술가협회의 결성이라고 볼 수 있다. 지금까지 한 개의 미술단체를 가지고 온 우리 미술계가 이제 차츰 성장하는 생리의 요구로서 보다 많은, 그리고 보다 청신한 단체의 구성을 통하여 어떠한 새로운 분위기의 조성을 갈망하고 있었던 것이다. 자칫하면 타성에 빠지기 쉬운 단일 분위기에서 몇 개의 집단이 형성된다는 것은 발전과정의 자연스러운 현상이며, 이념을 달리하는 개인이나 단체들의 분립은 필연적으로 선의의 투쟁의욕을 고무하고 그러한 의욕의 상승은 곧 전체적인 발전을 가져오는 결과가 되는 것이니, 그것은 다른 나라의 선례들이 이미 입증하고 있는 바다.

해방 열 돌이란 뜻있는 이 해에 발전의 표상인 미술단체의 신생은 의의 깊은 일이며, 더욱이 회화, 조각, 응용미술, 서예, 사진, 건축 등 미술 전 분야를 망라한 명실名實과 함께 한국 유일 최초의 종합단체로서 한국미술가협회가 결성된 것은 한국 미술운동의 일보 전진이라고 볼 수 있다. 그것은 첫째 우리의 염원인 보다 활발한 미술운동을 약속하기 때문이며, 둘째 신선한 또 하나의 환경을 조성하기 때문이다.

끝으로 우리는 한국미술의 십년사十年史를 회고하며 앞으로 우리 미술의 보다 융성한 발전을 염원하는 충정에서 단체의 신생新生 기존既存을 막론하고 각각 건실한 노력이 있기를 빌거니와, 정돈기에 들어온 우리 환경 속에 아직도 불필요한 모함, 훼손, 음해가 자행되고 있어 신생단체에 대한 시기, 질투, 방해와 외국 유학중의 우리 화가들에 대한 터무니없는 구허날조構虛捏造와 모략중상의 감행을 본 것은 극히 유감스러운 일이다.

예술의 창작과 인식

예술을 올바로 이해하고 인식하기란 예술을 창작하는 일과 함께 극히 어려운 노릇이다.

진정한 예술이 높은 인격과 교양을 가진 작가에 의해서만 이루어질 수 있는 것과 같이, 예술을 바르게 감식하고 평가하고 사랑할 수 있는 것도 문화도가 높은 민족사회에서만 가능할 것이다.

동양화는 동양 사람의 체질과 감정의 자연스러운 소산이며 우리들의 오랜 전통을 자랑하는 예술임에도 불구하고, 근일 우리들은 이 동양화에 대하여 거의 인식이 결여되어 있으며, 뿐만 아니라 동양화는 시대에 뒤떨어진 폐물인 것같이 무시하려는 경향조차 없지 않다. 그리고 혹 이해한다고 해도 겨우 골동품 비슷한, 하나의 회고 취미의 대상으로나 생각하는 정도인 성싶다. 가장 책임감을 가져야 할 자들이 자신들에 있어서도 그 주장은 일정하지 않아서, 혹 수세기 뒤떨어진 낡은 형식의 되풀이로 만족하는가 하면, 경박 저속한 시체時體의 모방으로 능사를 삼아서 건전한 동양화의 참모습을 망각하려 하고 있음은 진실로 유감스러운 일이다.

연도 미상. 종이에 수묵. 12.7×28cm.

분분한 세태 속에서 장님이 코끼리를 판단하는 것과 같은 편견이나 고집은 있을 수 있는 일이겠으나, 눈을 크게 떠서 현대 세계미술사조의 눈부신 동향이나 국내 미술계의 고동하는 신흥경향新興傾向을 통찰할 때 이러한 타성에 찬 고식주의姑息主義와 무사려無思慮한 모방 행위는 용납되어서는 안 될 것이다.

근대 이래로 외래 사조의 급격한 대두를 맞이하여 동양문화가 전반적인 퇴조를 보여 온 것은 주지의 사실이거니와, 만근輓近 세계문명의 새로운 귀추로서 정신 중시의 방향으로 전진하고 있는 현실은 필연적으로 동양문화의 새로운 검토를 요청하는 계기가 되고 있다. 따라서 우리 자신, 그 정신적 입장에서 자아의 새로운 반성이나 각오가 불가피하다.

이러한 단계에 있어서 우리는 진작부터 새로운 미술운동의 일익으로서 동양화의 재발견과 재인식을 강조해 왔거니와, 그 재인식이란 결국 예술정신의 새로운 비판과 전통성과 시대성의 정당한 파악에 불외不外하는 것이라고 생각한다.

조금 막연한 감이 있으나 작품의 '예술과 비예술의 한계성' '구식과 신식의 차이점' 등을 극히 상식적으로 비교 설명하여 동양화에의 새로운 인식을 위한 조그마한 참고에 이바

지하려 한다.

1.

그림이라고 다 예술품일 수 없고, 화가라고 저마다 예술가일 수는 없다. 극단적으로 말하여 초보의 미술학도나 간판 그림이 예술품이라거나 예술가일 수는 물론 없는 것이지만, 그보다도 화가라고 자타가 인정하고 일반이 명화名畵라고 일컫는 화가나 그림 가운데에도, 의외의 그림일지언정 예술이 아니요 환쟁이일지언정 예술가가 아닌 경우가 얼마든지 있는 것이다. 가령 대상물을 묘사했는데 그 대상물이 가지고 있는 정신, 즉 영혼을 포착하지 못하고 피상적인 외형만을 그리는 데 그쳤다면, 그 기술이 아무리 공교工巧하다 할지라도 그것은 한 개의 저속한 그림에 지나지 못할 것이며, 이러한 그림만을 능사로 아는 화가라면 제 아무리 명성이 알려진 화가라 할지라도 또한 보잘것없는 환쟁이에 지나지 않는 것이다. 바꾸어 말하면, 예술은 손끝의 기술로 되는 것이 아니고 필경 인격과 교양과 수련을 토대로 한 정신의 표상表象인 것이며, 예술가란 기술공이 아니고 원숙한 교양인이어야 할 것이다.

무릇 예술이 다 그렇지만 특히 동양의 예술은 사상의 심도深到를 반영하는 주관적인 표현 행동이기 때문에, 고래古來로 동양의 높은 예술가들은 대개 고현지사高賢志士들이며, 그들의 인격과 생애는 진실로 세속을 초월한 위치에 있었던 것이다. 저 중국 당대의 왕유王維를 비롯하여 송대의 목계牧谿, 원대의 예운림倪雲林,25 명청대의 팔대산인八大山人, 석도石濤 등 명가라든지, 우리나라 조선조 때의 단원檀園이나 오원吾園 등 여러 예술가들은 그들의 전기傳記를 통해서 본 인격이나 생애, 그리고 그들의 유작을 통해서 본 기개와 정신은 과연 옹졸하고 구차한 '기장技匠'의 티가 없을 뿐 아니라 한 점의 오류도 찾아볼 수 없는 고고청정高古淸靜의 경지 그것이었다.

왕유의 수묵한담水墨閒淡에 의한 〈강산설제도江山雪霽圖〉와 목계의 〈원학도猿鶴圖〉, 예운림의 〈평원산수도平遠山水圖〉, 팔대산인의 〈어금도魚禽圖〉, 석도의 〈황산팔승도黃山八勝圖〉 등은 함축성 깊은 위대한 예술품들이며, 단원의 신선도神仙圖와 오원의 화훼花卉 절지折枝 등은 그들의 개결介潔한 성정을 풍겨 주는 세대를 초월한 신품神品들이다.

이와 반대되는 경향으로 서희徐熙, 황전黃筌 같은 원체파院體派의 화조도花鳥圖나 낭세녕郎世寧의 양화풍洋畫風의 〈백준도百

駿圖〉 등 기타 사실 위주의 많은 그림들은 모두 정교한 기법을 구사한 일작逸作들이기는 하나, 위에서 말한 바 기운이 살아서 움직이기보다는 외형만의 형사形似를 위한 말기末技에 급급함 때문에, 이른바 동양화가 지니지 않으면 안 되는 초형사超形似의 생명력이 어려 있지 않은 적막감을 느끼지 않을 수 없는 것이다.

　회화의 내면성과 외형 문제에 있어서 혹자는 기교 없이 정신을 묘사할 수 없고, 동시에 우수한 기교는 정신성을 내포할 수 있는 것이라고 주장할는지도 모르나, 그러나 이상에 예거例擧한 정신적인 것과 외형적인 것의 대조는 어디까지나 예술 본질상의 문제로서, 실상 내용 없는 외형은 그림자일지언정 주관을 담은 표현은 아닐 것이며, 무용한 말초 기능은 붓끝은 유희일지언정 생명을 지닌 조형은 될 수 없는 것이다.

　요컨대, 모든 물상의 기민한 생태가 초자연의 창조의 자취인 것과 같이, 절세미의 예술의 표현은 고도의 자각을 갖춘 인간만의 창조의 세계인 것이다.

2.

　현재 우리나라 동양화계에는 신新, 구舊 두 개의 경향이 있

어 각자 다른 내용을 주장하고 있고, 한편 전문적인 감식안을 갖지 못한 일반층은 막대한 현혹을 느끼고 있다는 것은 위에서 이미 언급한 바이거니와, 여기에서 신, 구 두 경향의 특색을 일별하여 동양화가 가지고 있는 본래의 성격을 살펴보려 한다.

구식舊式, 즉 보수형의 특징은 시대가 바뀌었든 역사가 흐르든 오불관언吾不關焉의 정도로서 우리의 생활이나 현실에 하등의 연유도 없는 죽림칠현도竹林七賢圖나 보지도 못한 여산폭포도廬山瀑布圖, 당미인도唐美人圖 등을 그저 무기력한 필치로 판에 박은 듯이 그려 무지한 감상층의 갈채와 환호를 받는 것이 그것이다. 진보형 특색은 전통정신의 장점과 시대성의 특징을 살림으로써, 선과 공간 처리에 중점을 두고 어디까지나 순수 시각적인 조화를 찾되, 아는 사람만이 아는 고고한 존재가 그것이라 할 수 있다.

아무튼, 예술이란 솔직한 시대와 생활의 반영으로서 항상 새로운 앞을 지향하여 전진하는 것이고, 불변하는 이성과 함께 맑은 것과 청신한 것의 부단한 대사작용代謝作用을 지속하는 것이니, 가령 여기에 영원한 정체가 허용될 수 있다고 하면 그것은 감성도 지성도 마비된 한 개의 사물死物에 지나지

않는 것이다. 자동차나 기차가 발달된 세상에 사인교四人轎를 고집할 이유도 없는 것이며, 대포와 수폭水爆이 등장한 판국에 활이나 창을 무상無上의 무기로 생각할 수도 없는 것이다.

뿐만 아니라, 예술이 항상 대중을 선행하고 있다는 사실은 예술가의 지각이 늘 앞서 있다는 것을 의미하는 것으로서, 알기 어려운 것이 오늘날 우리 동양화의 새로운 경향이라고 비난하는 것은 그야말로 무지無知의 고백에 지나지 않는 것이다. 가령 천문학자가 아닌 농로農老가 성좌星座의 내용을 알 수 없다고 탄식하거나, 과학자가 아닌 상인이 원자原子의 물리를 모른다고 탄식하는 것은, 오히려 당연 이상의 당연이라고 할 수 있다.

흔히 형사形似와 추상抽象의 표현상의 문제를 가지고 회화예술의 상식적인 가치를 규정하려는 것이 오늘날 우리들의 낙후한 인식 기준인데, 이것이야말로 동양회화의 근본 성격을 이해하지 못하는 극히 한심스러운 현상의 하나다. 그림이 만일 어떤 물체를 그리는 데 대상물의 모습만을 여실히 나타내는 것이 목적이라고 한다면, 차라리 라이카Leica나 펜탁스Pentax 같은 우수한 사진기를 선택하는 것이 훨씬 더 효과적인 일이 될 것이다.

무비대가無比大家 무비권위無比權威의 난무장亂舞場

작가일지언정 평론가가 아닌 필자는 되도록 작품평이나 시평 같은 데에 신경을 쓰지 않으려고 노력해 왔었다.

그것은 필자의 불문不文 소치이기도 하지만, 그보다도 평이란 원래 엄정을 생명으로 하는 일인 동시에 항상 주관적인 훼예포폄毁譽褒貶이 수반되지 않을 수 없는 것이므로, 비교적 타협적인 필자로서는 평론이란 성격상 곤란한 노릇이었기 때문이다. 이번 새벽사의 의외의 청탁을 받고서도 여러 모로 주저한 것이 사실인데, 그것은 첫째 요즈음 혼란한 현실에 휩쓸리어 미술계 또한 부패의 증상이 드러나고 있으니, 이것을 예도銳刀로 해부한다면 결과적으로 세속적인 파동 같은 인상을 줄 가능성이 있으니 그것은 본의가 아니며, 둘째로 미술계의 부정이나 무능을 바로잡는 방법이 천만어千萬語의 평론이기보다는 한 점의 빛나는 작품활동이 작가로서 보다 효과적인 행동이라고 생각했기 때문이다.

그러나 거친 이 환경 속에서 고난을 감내하면서도 그래도 예술계만은 순결하기를 염원해 왔고, 전통과 역사를 긍지矜持하면서 성급한 발전을 기대했건만, 그것이 비록 국부적이

라 할지라도 부조리와 난맥亂脈이 극도로 팽창되어 가는 것을 볼 때, 이것은 참기 어려운 고통인 것이며 일종의 분노조차 느끼지 않을 수 없다.

이제 이 졸고拙稿를 초초抄하기로 한 것도 실상 이러한 감정의 표현임을 말해 두며, 다음 몇 가지 우리 미술계의 모순된 실상을 지적하여 참고에 이바지하려 한다.

우리나라 미술계는 해방 후만 치더라도 이미 십 년의 역사를 가졌다. 십 년이란 시일이 물론 오랜 것은 아니로되, 그동안 우리의 환경이 좀 더 순조로웠고 미술인들이 좀 더 순수했던들, 우리 미술계는 한층 더 영광스러웠을 줄 믿는다.

미술운동 면에 있어서 우리 미술계의 양적인 단체 구성의 부진상不振狀은 선진국에 비하여 말이 안 될 정도이며, 질적인 면에 있어서도 다소 향상되었다고는 하나 보편적으로 따져서 대체로 막연한 형편이다. 그러나 오늘날 건설도상에 있는 우리 미술계의 결정적인 약점은 실상 단체운동의 부진보다도, 작품수준의 저조보다도, 오히려 작가 자신들의 본질문제, 즉 한 예술가로서 또는 문화인으로서의 품격의 결여에 있는 것이다.

원래 학문이나 예술의 개화는 고도로 발달된 민족사회에

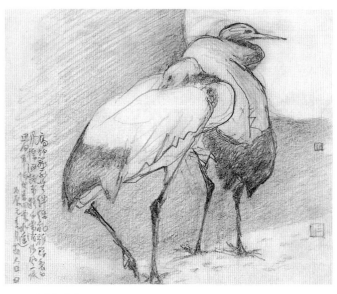

1976. 종이에 연필. 19.3×23cm.

서만 기대할 수 있는 것이며, 따라서 단체운동의 흥폐興廢나 창작정신의 앙양昻揚 여부도 결국 그 사회를 구성하는 인물 자체의 질적 향배向背에 귀일歸一하는 것인데, 오늘날 우리 미술계의 현실을 돌아다보면, 다만 황막荒漠하고 한심스러운 사태뿐이어서 실로 뜻있는 사람들의 개탄을 자아내는 것이다.

최근 우리 미술계에 가장 불순하고 또 가장 모순된 한두 가지 병적 사례를 들어 본다면, 첫째 남을 넘어뜨리기 위한 모략, 중상, 방해 등의 사실이 접종接踵하여 문화인으로서는 생각조차도 할 수 없는 시정 모리배적 저속행위가 자행되고 있다는 사실이다.

편파적인 이해와 야비한 질투 감정에 사로잡혀 어느 단체나 개인이 상대편을 해치는 데 있어서 수단과 방법을 가리지 않고, 심지어 근거 없는 허구 중상中傷으로 권력에 아부 또는 호소하는 등 비예술적인 파렴치 행위가 공행公行 되는 것은, 그것이 비록 일부 불순층의 소행이라고 할지라도 미술계 내지 문화계 전반에 끼치는 악영향이 얼마나 심대할 것인가. 빈약한 우리 문화계의 현실에서 보다 좋은 신인들이 성장하고 보다 많은 단체가 구성되어 풍성한 환경이 조성되기를 갈

망하는 것은 민족문화의 앙양을 원하는 모든 사람들의 선량한 욕구일 것이다.

그러함에도 불구하고, 우리는 근시안적인 사리사욕에 마비되어 새로운 그룹의 등장을 마치 기존 세력의 적인 양 신경질적 방해를 가하려 하고, 신경향의 작품활동이 구질서에 위협이 될까 하여 전시 기회를 수단 방법을 가리지 않고 가로막으려는 일이 무사려하게 자행된다. 이러한 사태는 구실 여하를 막론하고 민족문화의 파괴행동이 아닐 수 없는 것이며, 이 나라 미술문화의 앞날을 위하여 한심하기 짝이 없는 노릇이다.

눈을 돌려 선진 여러 외국의 경우를 살펴보더라도, 이념을 달리하는 미술단체의 수많은 파생과 거기에 따르는 수많은 그룹전이 있어 선의의 경쟁을 전개하는 성관盛觀을 나타내고 있으며, 결과로 눈부신 미술의 향상 발전을 이룩하고 있는 것이니, 이것이 정상적인 문화사회의 건전한 모습이 아닐 것인가.

다음 우리 미술계에는 후진 학대 및 망자존자대증妄自尊自大症에 허덕이는 계층이 있다.

해방 후 각계를 통하여 이와 유사한 경향이 대두되었던 것

인데, 특히 미술계에는 이러한 병폐가 점차 심화되어 오늘날 무비대가無比大家 무비권위無比權威의 난무장亂舞場 같은 인상을 주고 있다.

대가도 좋고 권위도 무방하되, 요要는 역량이나 내용이 문제가 아닐 것인가. 예술의 본질 문제는 연령도 경력도 초월하는 것이라고 생각한다. 가령 몇십 년의 열력閱歷을 가졌으나 예술이 무엇인지 캄캄할 수도 있고, 몇백 장의 포상을 받았으되 도리어 속인俗人일 경우는 얼마든지 있는 것이다. 툭하면 선배를 내세운다든가, 걸핏하면 후진을 경멸하는 폐습은 일종의 우리 민족의 혈통적 단점이거니와, 우리는 어찌하여 행동으로써 남이 추앙하는 대가나 권위가 되려하지 않고 권모술책權謀術策으로써 자존자대自尊自大를 꾀하려 하는 것일까.

필자가 생각하기에는 현재 우리 미술계에는 아직 엄격한 의미의 위대한 대가나 권위는 없다고 본다. 그것은, 첫째, 높은 천품과 깊은 교양이 표리表裏에 흘러넘치는 대인격의 완성자가 있는가. 둘째, 이러한 기반을 통한 천고불후千古不朽의 대창작이 나온 일이 있는가. 셋째, 백보 양보하여 겸허하고 진지하고 절조있는 노력의 실천자라도 있는가.

나는 불행히도 드물다고 생각한다.

물론 우리는 몇 분의 존경할 만한 선배를 갖고 있다. 그러나 우리는 보다 더 높고 넓은 세계를 바라보는 관점에서 항상 적막을 느끼고 있는 것이다.

끝으로 필자는 최근 어느 친구에게서 '상업정치가商業政治家'라는 새 용어를 들었다. 그것이 무슨 의미인가 물었더니, 그것은 다른 것이 아니라 요새 세상에는 상업하는 데도 정치적 수완이 있어야 된다는 말이고, 한편 보다 더 효율적인 상업을 하기 위해서는 직접 정치를 하지 않으면 안 된다는 말도 된다는 것이다. 이 기발한 이야기를 듣고 웃었지만, 가만히 생각하면 이러한 용어는 비단 상도商道에만 해당되는 말이 아닐 것이고, 그러고 보면 우리 미술계에도 근래 이러한 이理가 차츰 적용되는 징조가 있음은 웃을 수 없는 슬픈 사실이라고 아니할 수 없다.

미국인과 동양화

요즘 미국 사람들의 동양에 대한 관심은 매우 높은 듯하다. 종전 이후로 군사, 정치, 경제, 문화 등 모든 면에 걸쳐서 빈번한 교류가 이루어짐에 따라 그들의 동양에 대한 인식은 현저히 달라졌고, 근일에 와서는 심지어 동양 붐이 일어난다고까지 전언傳言되고 있다.

실제로 미국사회에서 중류 정도의 웬만한 가정이면 대개 한두 점의 동양 취미의 물건을 발견할 수 있으며, 그들은 이것을 큰 자랑거리로 생각하기도 한다.

인도의 요가를 소개하는 텔레비전 방송이 인기를 모으고, 일본식 꽃꽂이 클럽이 성황을 이루며, 불단佛壇을 만들어 향을 피워 놓고 중국풍의 남화南畵를 연구하려는 사람들의 수가 차츰 늘어 가는 실정이다.

이러한 현상은 물론 호기심 많은 미국인들의 일시적 풍조일 수도 있으나, 그러나 그 원인을 따져 본다면 그것은 일종의 현실 불만에서 오는 환상세계에의 동경을 충족시키려는 심리적 발로라고 볼 수도 있을 것 같다.

직선과 원색, 속도와 소음이 뒤범벅된 복잡한 환경 속에

서 노이로제에 허덕여야 되는 병적 현실은 실상 양洋의 동서를 막론하고 오늘날의 모든 사람들이 겪어야 하는 현세적現世的 고민이 아닐 수 없다.

퇴색한 동양의 유심주의唯心主義 사상이 기계문명의 극점에서 새로운 가치를 인정받게 된다면 그것은 결코 우연한 일이 아닐 것이며, 그것이 바로 현대문명의 최전선에서 이루어지고 있다면 그것은 더욱더 아이러니컬한 사실이 아닐 수 없다.

뉴욕에 살고 있는 존John이라는 한 중년의 친구는 일찍부터 동양의 서화書畵나 골동품 같은 것을 좋아해서 중국 및 한국, 그리고 일본 등의 그림과 글씨를 적지 않게 수집해 놓고 있었다. 그가 소중하게 간직하고 있는 작품들은 대개가 고서화이고 약간의 현대 작가의 것도 있었는데, 모두가 간결한 필치의 수묵산수화와 담채淡彩의 화훼화花卉畵 등 이른바 동양 정서가 짙은 일품逸品들이었다.

어느 날 존은 일부러 나를 초청해 놓고 다과茶菓를 권하면서 벽에 걸어 놓은 액자와 상자 속에 넣어 둔 족자들을 펼치며 의기양양하여 자기의 심정을 털어놓았다.

"나는 오늘 동양의 화가인 당신과 함께 나의 가장 아끼고 사랑하는 소장품을 감상하게 된 것을 무한히 즐겁게 생각합니다. 이 풍경화를 좀 보세요. 단 한 그루의 고목, 간단한 선으로 이루어진 바위와 언덕, 그리고 흔적 없이 펼쳐지는 바다와 하늘, 나는 저 시원한 공간에서 무한히 넓은 세계를 연상합니다. 나는 머릿속이 번거로울 때면 언제나 이 그림을 펼쳐 놓고 바라다봅니다. 그러면 나는 정신이 가라앉고 어느덧 복잡한 번뇌에서 벗어나 꿈의 나라에 들어갈 수 있습니다. 그리고 또 이 매화 그림도 보십시오. 단순한 수묵빛이 어쩌면 저렇게 변화가 많고 몇 번 가지 않은 붓끝에 가냘픈 꽃송이들이 어쩌면 저렇게 은은한 향기를 풍기는 듯할까요."

어느덧 열기를 띠고 이야기를 계속하는 그 친구의 얼굴에는 정말로 모든 잡념을 잊기라도 한 듯 고요함이 감돌았다.

이 친구의 미술 감상 실력은 그다지 높은 수준의 것은 아닌 성싶었다. 그러나 나는 예술을 즐기는 데 반드시 전문가적 소양이 필요하다고 생각지 않는다. 다만 예술에서 그 어떤 공감의 세계를 발견하고 유열愉悅에 몰입할 수 있으면 그것으로 족하지 않을 것인가.

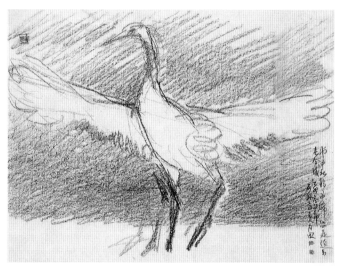

1975. 종이에 연필. 19.3×26.3cm.

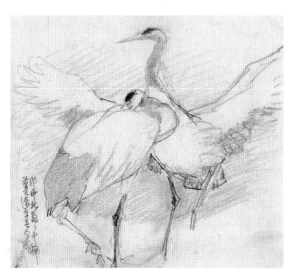

연도 미상. 종이에 연필. 19.3×21.3cm.

노장老莊의 유현사상幽玄思想과 불타佛陀의 해탈정신에 뿌리 박은 동양예술은 과학의 세계와는 거리가 멀다. 그러나 인간이 인간으로서의 존재의의를 생각할 때 정신 분야의 비중은 가볍지 않으며, 한편 상실되어 가는 정서와 낭만의 아쉬움을 생각하는 사람들에게는 시간과 공간을 초월하여 그대로 심령으로 상통하는 모양이다.

워싱턴에 개설한 동양예술학원에는 동양화와 서예를 배우기 위하여 많은 연구생들이 모여들었다. 이들의 대부분은 처음으로 대하는 동양 화구畵具에 적지 않은 곤혹을 느꼈다. 단순한 의욕만으로 덤벼든 이 미국인 연구생들에게 휘청거리는 양호모필羊毫毛筆과 번지는 화선지畵宣紙는 다루기 힘든 소재였다. 그러나 이 학생들의 끈기있는 학습태도와 단순 솔직한 자기표현에 도리어 나는 깊은 호감을 느낄 수 있었다. 한 획의 선이나 점도 열 번이건 스무 번이건 만족할 때까지는 멈출 줄을 모르고, 붓조차 처음 잡아 보는 그들인지라 그 어린이 같은 담백한 순수도는 차라리 천진天眞 그대로의 예술 요소를 지니고 있어 부러움을 느낄 정도였다. 그리고 호기심으로 가득 찬 그들은 때로 이런 질문을 하기도 했다.

"동양화는 어째서 사실寫實하지 않는가."

"어째서 묵墨을 주재료로 쓰는가."

"어째서 많은 공간(여백)을 남겨 두는가."

이러한 의문에 대해서, "동양화는 붓을 들기 이전에 정신의 자세가 중요하다. 물체의 외형을 묘사하는 것이 아니고, 그 내면을 관조하여 자기의 심상을 표현한다. 보라. 이 선은 함축을 지닌 점의 연장이다. 그리고 이 공간은 백지가 아닌 여운餘韻의 세계다. 먹빛 속에는 요약된 많은 색채가 압축되어 있고, 눈에 보이지 않는 테두리 밖에서 아름다움을 찾는다"라고 설명하면, 그들은 알아듣는지 아닌지 묵묵히 경청하고 한층 심각해진다. 그리고 현대 서양화의 추상세계와 이론적으로 어떤 차이가 있는가도 궁금해한다.

이들은 초보이면서도 어느덧 회화예술이 가지고 있는 본질 문제에까지 관심을 기울이며, 시험관을 다루는 과학자처럼 열심히 벼루에 먹을 갈아 놓고 붓대를 바로잡는다.

왕유王維의 시경詩境

당시유감唐詩有感

요즘같이 한서漢書가 극소수의 학자나 전공하는 이들을 제외하고는 거의 도외시되고 있는 현실에서, 더구나 시문詩文의 문외한인 내가 고전『왕우승집王右丞集』을 말한다는 것은 참 월僭越된 일 같기도 하고, 또 한글 전용專用을 권장하는 현실 사조現實思潮에 역행하는 듯한 느낌도 없지 않다. 그러나 내가 지금 읽고 있는『왕우승집』은 주지하는 바와 같이 남종화南宗畵의 비조鼻祖로 불리는 당나라 왕유의 문집으로서, 왕유는 문필가로서뿐만 아니라 화가 또는 화론가畵論家로서도 매우 무거운 비중을 차지하고 있기 때문에, 그의 저술은 비록 한 서요 또 고전에 속하지만 시대와 영역을 초월하여 참으로 희 귀한 가치를 지닌 문헌이라고 생각된다.

다음 풀어 보려는 그의 고시古詩, 근체시近體詩 가운데서 우 리는 우선 작자의 순수한 인간성과 고결한 정서를 보고 극명 한 회화성과 담백한 음률의 미를 느낄 수 있다. 전질全帙 당판 본唐版本 열두 권으로 된 이 책의 내용은 제1권에서부터 제7 권까지에 고시와 근체시가 실려 있고, 나머지 다섯 권 속에

부賦 표表 장狀 문文 서書 기記 서序 비명碑銘 제문祭文 화론畵論 시평時評 화록畵錄 연보年譜 등이 수록되어 있어 거의 삼분의 이가 시권詩卷이다.

전체의 문장이 간명곡진簡明曲盡해서 어느 것이고 명문 아닌 것이 없지만, 그 중에서도 특히 오언五言, 칠언七言 혹은 육언六言으로 엮인 시들은 편편주옥篇篇珠玉으로 광채가 찬란하여 그 투명한 상想과 담백한 표현과 고고한 격조가 읽는 이로 하여금 스스로 무아경無我境에 들게 한다. 후인後人들이 이르는 바 당음唐音이 가지고 있는 영롱한 기교, 절묘한 구성 같은 것이 문제가 아니라, 왕유의 시는 그 담담한 서술과 평명平明한 속삭임 속에 천진天眞이 깃들여 한 점 진루塵累를 찾아볼 수 없는 선禪의 세계를 눈앞에 열어 주는 것이 특징이라 하겠다.

다음 몇 개 예를 들어 새겨 보면, 먼저 오언사율五言四律로

一從歸白社 한번 고향에 돌아오니
不復到靑門 다시 청운에 뜻이 없네
時倚簷前樹 혹 뜰 앞 나무 그늘에 쉬고
遠看原上村 건너편 마을을 바라볼 때

青菰臨水拔　역귀풀 냇가에 멋대로 자라고

白鳥向山翻　흰 새 산을 향해 돌아가네

寂寞於陵子　어릉자[26]는 적막한데

枯槕方灌園　바야흐로 정원에 물을 댄다

다음 칠언사율七言四律에는

無才不敢累明時　둔한 이 몸이 어찌 세상에 누가 되리

思向東溪守古籬　동계 고향 땅의 옛 집이나 지켜 볼까

不敢尚平婚嫁早　상평 같은 이의 혼인잔치 즐겁고

却嫌陶令去官遲　도연명의 귀거래 심정도

　　　　　　　　이해가 가는구나

草堂蛩響臨秋急　초당의 벌레울음 가을이 총총하고

山裏蟬聲薄暮悲　산속 매미소리 저물녘에 서글프다

寂寞柴門人不到　오늘따라 벗조차 찾아오는 이 없으니

空林獨與白雲期　혼자서 조용한 숲 속의 구름과

　　　　　　　　거니를까

이 두 편은 왕유가 장안長安으로부터 망천별업輞川別業[27]에

228

돌아와서 읊은 서정시들이다. 조용한 향토의 풍물과 한가로운 작자의 모습이 눈앞에 어른거린다. 뿐만 아니라, 이때 왕유는 환로宦路에서 물러나 낙향한 시절이매, 그의 생활과 감정은 소산蕭散하여 투명한 시작詩作으로 심사心思를 달랬는지도 모른다. 한시는 원래 운韻과 염簾 같은 까다로운 제약이 있고 자구字句의 한정도 엄격한 글이지만, 실상 제대로 음률이 짜여지고 보면 그 설명하기 어려운 함축과 여운의 미는 신시新詩나 산문에서 찾아보기 힘든 특이한 세계가 있다. 우리나라에도 조선시대를 중심으로 이덕무李德懋, 유득공柳得恭, 박제가朴齊家 같은 훌륭한 시인들이 있고, 중국에도 당나라 시대를 전후해서 백향산白香山, 두공부杜工部,28 맹호연孟浩然, 위소주韋蘇州29 같은 명시인들이 많지만, 역시 왕유의 시에서 느낄 수 있는, 속기를 벗고 기교를 초월한 그런 담박한 맛은 다른 어느 시인의 시에서도 찾아볼 수가 없을 것 같다.

다음 다시 왕유의 절창이요, 많은 사람들에게 회자된 몇 수를 더 소개하여 한시가 갖는 특이한 표현미를 음미해 보려 한다.

獨坐幽篁裏 대밭에 홀로 앉아

彈琴復長嘯　거문고 벗을 하니

深林人不知　나 혼자 즐기는 뜻을

明月來相照　달만이 알아 줄까

人閒桂花落　계수꽃 떨어지는

夜靜春山空　밤 골짜기는 고요한데

月出驚山鳥　자던 새 달빛에 놀라

時鳴春澗中　때 아니 울어 댄다

이렇게 우리말로 풀어 볼 때 그저 싱거운 이야기 같지만,
한자漢字 스무 자 속에 압축된 뜻 속의 뜻, 말 밖의 말은 진실
로 설명할 수 없는 박진迫眞한 묘사와 동양예술만이 지닌 여
운의 맛을 느끼게 한다.

끝으로 근체시 중에서도 한두 수 적어 보면

凄凄芳草春綠　한없이 푸른 벌판

落落長松夏寒　솔밭은 우거지고

牛羊自歸村巷　소, 양 풀 뜯기는

童稚不識衣冠　아이들 가락도 한가롭다

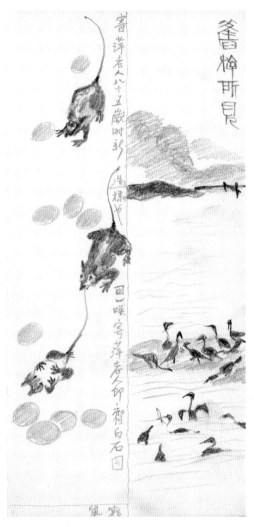

1997. 종이에 연필. 28×14cm.

桃紅復含宿雨	타는 듯 붉은 도화 밤비에 젖었구나
柳綠更帶春烟	실실이 푸른 버들 안갯속에 아련하네
花落家童未掃	낙화 흩어진 뜰에 아이놈은 간 곳 없고
鶯啼山客猶眠	손은 잠들었는데 산새들만 우짖는다

읽어 가노라면 복잡하고 살벌한 현실을 잊고 어느새 생각이 태고에 잠기는 듯하다.

왕유의 망천시輞川詩 중「전원락田園樂」이 엮일 무렵은 아마도 그의 수묵담채의 남화南畵도 무르익어 갔으리라 짐작된다. 그가 여태까지의 고식적姑息的인 동양화, 즉 북화北畵의 전통을 깨트리고 자유롭고 서민적인 남화의 세계를 개척할 수 있었음은, 전적으로 그의 높은 인격과 깊은 교양, 그리고 변화 많은 생애를 밑바탕으로 한 위대한 결실인 것이며, 한편 근대문화와도 멀리 연결되는 정신주의 예술사조의 눈부신 태동이라고 아니할 수 없다.

우승右丞은 그의 관직이고, 유維는 이름, 마힐摩詰은 자字다. 당나라 현종玄宗 때 명문 출신으로서 유명한 천보란天寶亂30을 당하여 억울한 부역자의 누명을 썼다가 풀려난 뒤, 세사世事가 허망하고 인생에 환멸을 느낀 그는 향리에 은둔하여 풍월

을 즐기고 시화詩畵로 자적自適하는 한편, 깊이 불교에 귀의하여 청정생활로 일생을 마쳤다. 후인들이 왕유의 예술을 찬讚하여 '詩中有畵 畵中有詩'[31]라 했다. 진정한 높은 예술이 고도로 순화淳化된 감흥의 산물일진대, 그의 시정詩情과 시화취詩畵趣가 일치상응一致相應하는 것은 필연적인 결과이며, 뿐만아니라 그 담담한 시경詩境의 배후에는 불교의 해탈정신이 뒷받침되었다는 것을 잊어서는 안 된다.

예술계뿐 아니라 시민생활 전반에 걸쳐서 정서와 낭만이 고갈되고 각박한 풍조만이 휩쓰는 오늘날, 우리는 명화나 명곡을 감상하듯 조용한 시간을 마련하여 정신을 가다듬고 명시를 음미하는 것은 참으로 유익한 일이라고 생각한다. 다만 필자의 한시漢詩 번역이 서툴러서 원작의 뜻을 제대로 전달하지 못한 것이나 아닌지 모르겠다.

내일을 보는 순수한 작풍作風

청토회青土會 구회전九回展을 보고

우리나라 중견 동양화가들의 모임인 청토회가 제9회전을 가졌다.

여러 가지 난관 속에서 이만큼 그룹을 키웠다는 것이 우선 어려운 일이라 하겠고, 작품 수준들 또한 비교적 고르고 높아서 보는 이들로 하여금 마음 든든한 감을 갖게 했음은 반가운 일이었다.

우리 주위의 여건들이 창작활동을 영위하기에 적지 않은 애로가 있음은 주지의 사실이지마는, 실상 보다 더 절실한 동양화단東洋畫壇의 문제는 객관적인 면에서보다도 주관적인 면에 더욱 심각성이 있지 않은가 생각된다.

유구한 전통을 지나고 격동하는 현대의 소용돌이 속에 처하여 주체성을 올바로 인지하고 시대감각을 적절하게 조화시키는 일은 그리 쉬운 작업이 아니며, 한 걸음 나아가 새로운 시대에 적응하는 우리의 본연의 자세를 구현, 정립하는 일이 우리 젊은 동양화가들의 오늘의 임무인 것으로 기대한다.

요즘 흔히 동양화는 시대에 뒤진 것이라고 말한다. 그러나 그것은 어디까지나 타락된 일면만을 본 속단이거나, 아니면 양풍만능洋風萬能의 편벽偏僻된 사고방식일 것이다.

 오늘의 우리 문화가 경박한 외래사조에 휩쓸려 무비판, 무제한으로 유행을 좇고 있는 동안 자주의식은 상실되고 가치기준은 전도되어, 많은 작가들이 미로를 방황하고 있다. 그러나 청토회원靑土會員들의 순수한 작풍은 확실히 내일을 바라보는 의지에 차 있고, 건실한 태도는 사술詐術로 얼버무리는 유행병에 걸려 있지 않아 좋다.

심장에서 솟아나는 나만의 표현을 찾자

1968년의 동양화단

1968년도의 동양화단은 종전에 비하여 아무런 변화 없는, 그저 답보상태의 연속이었다.

예년과 마찬가지로 많은 개인전과 몇 개의 그룹전과 초대전이 있었고, 그리고 연례행사인 「국전國展」이 횟수를 하나 더했을 뿐 별 다른 새로운 징후도 전망도 보여 주지 못했다.

우리의 오늘의 환경과 여건이 —예술과 여건이— 예술계로 하여금 비약적인 발전을 가져오게 하기에는 너무도 많은 난관이 있으나, 그 중에서도 특히 동양화계가 당면하고 있는 시련과 고충은 남달리 심각한 바가 있다고 본다.

첫째, 오랜 전통을 지니고 있는 동양화가 현대라는 격동하는 세대에 처하여 의당 정립되어야 할 주체의식과 적응태세를 완비하지 못하고 있으며, 둘째, 보다 건전하고 발랄해야 할 젊은 세대들이 퇴영적退嬰的인 보수주의 아니면 그릇된 전위의식前衛意識에 사로잡혀 지표指標 없는 미로를 방황하고 있고, 셋째, 혼돈한 사회풍조에 휩쓸려 많은 작가들이 예술가로서의 긍지를 잃고 공리욕功利慾과 사행심射倖心에 급급하여 호

도, 모방, 표절 등 안이한 기풍에 기울고 있다는 사실 등이다.

팔일오 해방을 전기轉機로 하여 자주문화를 지향한 지 이미 이십여 년, 성년기에 접어든 한국의 동양화는 이제 과도기라는 자위나 실용이 있을 수 없고, 마땅히 걸어온 발자취를 돌아보며 오늘의 상황과 아울러 내일의 전망을 분석하고 정리해야 할 단계라고 생각한다.

돌아보건대, 일찍이 조선조 시대에는 중국의 영향을 받았고, 일제치하에서는 다시 일본의 강압적인 동화정책에 희생되었으며, 해방 후로 현재에 이르기까지는 또다시 서구적 풍조에 경도되어, 우리 동양화의 역정歷程은 마치 바람에 쓸리는 갈대와도 같이 항상 외세에 흔들리면서 불안정 상태를 계속해 왔다.

무릇, 예술이란 지역적 민족적 특성을 바탕으로 하여 발생 성장하는 것이며, 시대의 추이에 따라 점차 변천되고 때로는 타계문화他系文化와의 접촉 교류를 통하여 또 다른 형태의 발전을 가져오는 수도 있으나, 그러나 우리 동양화의 지금까지의 사정을 살펴본다면 그것은 대개가 일방적인 압도 내지는 침식당해 온 서글픈 인상을 부정할 수 없는 것이다.

현재 우리 동양화단에는 크게 나눠서 두 개의 유파流派가

양극을 걷는 기현상奇現象을 볼 수 있다. 즉, 당송원명唐宋元明식의 구태의연한 산수화, 신선도, 미인도 등의 매너리즘을 고수하면서 그것만이 전통적 동양화라고 생각하는 보수파가 있는가 하면, 체질적 성격적으로 차원을 달리하는 구미歐美의 스타일을 아무런 필연성도 비판도 없이, 다만 새것에 대한 호기심에서 맹목적으로 추종하고 무작정 흉내내는 급진 모던파가 있다.

무감각한 보수주의의 진부성도, 내용 없는 시세 편승의 사술詐術도 다 함께 중도中道를 잃은 빗나간 자세임은 물론이거니와, 이러한 후진적 현상은 실상 동양화계에 국한된 문제는 아니고 오히려 사회, 문화 전반에 걸친 병리病理인 것이다. 따라서 오늘의 부조리를 진단하고 동양화단의 건강을 소생시키는 처방은 다름 아닌 전통정신의 재발견, 외래사조의 절제 있는 수입, 그리고 대중 속에 잠재한 사대주의 근성의 불식 등이라고 하겠다.

1968년 한 해 동안에 있은 각급 전람회의 세세한 내용에 대하여는 생략하겠거니와, 대충 그 총괄적인 인상만을 살펴본다면 과연 이렇다 할 만한 문제작은 거의 없었다고 보겠고, 고작 있었다면「국전」또는 기타 전展에서 비교적 성실한 묘

연도 미상. 종이에 연필. 13×37cm.

사에 의한 몇몇 노작勞作을 들 수 있는 정도라고 하겠다. 그 외에는 대개 타성적이고 습관적인 태작駄作들과 일부 잔꾀로 얼버무린 외지재탕外誌再湯의 소위 추상작들로 기억될 뿐이다.

편의상 각 월별로 있었던 전람회의 개관을 엮어 보면 다음과 같다.

3월에 조선일보사에서 주최한「현대작가 초대전」을 비롯하여 5월에「신인 예술전」, 6월에 중앙일보사와 신세계백화점 공동 주최의 제3회「한국동양화 십인전」이 있었고, 8월에 부산 동아대학 주최「동아국제미전」, 그리고「백양회白陽會 공모전」「청사회전淸士會展」「한국화회전韓國畵會展」「신수회전新樹會展」등 그룹전에 이어 제17회「국전」을 끝으로 도미掉尾의 전관을 이루었다. 개인전으로는「장선백張善栢전」「금동원琴東媛전」「김정현金正炫전」「박노수朴魯壽 소품전」「이춘성李春成전」그리고 중국인 화가「전만시田曼詩전」등이 있었으나, 일부 작가의 소수 작품 외에는 역시 화단에 문제를 던진 작품은 별로 없었다는 것이 일반의 여론인 듯했다.

한편,「현대작가 초대전」은 주최측의 초청 범위 제한으로 극소수의 동양화가만이 참여하게 되어 보다 더 유위有爲한 청년작가들의 등장이 아쉽고, 신인 예술전 역시 운영 면의

소홀로 많은 신인의 참가가 불가능했을 뿐 아니라 심사위원 구성에서부터 심사결과에 이르기까지 석연치 않은 후문을 남겼고, 백양회는 우리나라 동양화 단체 중에서 가장 오래된 것이고 공모전을 연차적으로 개최하는 유일한 그룹인데도 불구하고 이번 전시회의 규모나 내용은 비교적 한산한 편이었으며, 「한국동양화 십인전」도 벌써 3회를 거듭했으나 차츰 초대 멤버의 구성이나 전시작품 내용이 기력을 잃고 허탈감이 역연歷然하여 적막한 인상을 감출 수 없었다. 청사회와 한국화회, 신수회 등은 회원들의 질적 면으로나 구성원들의 연령, 능력 등으로 미루어 보아 장차 우리나라 동양화단을 이어받을 중추세력으로 촉망할 수 있겠으며, 이 집단들이 각자의 개성을 최대한 살리는 노력을 계속하고 순수한 의욕과 청신한 기개氣槪를 견지해 준다면 앞으로도 우리 동양화단은 밝은 전망을 기대해도 좋을 것 같다.

제17회 「국전」 동양화부는 반입작품 수는 예년과 대차大差가 없었으나 입선 점수가 전년에 비하여 감소된 것은 대작 경쟁의 계속, 벽면 제한의 가중 등 악조건 외에 심사방법의 OX식 채점제 시행에 기인한 바 크다고 보며, 입선된 작품의 수준 역시 예년과 대차 없었다고 본다. 다만 전체 출품 작

품들에서 작가들의 창작태도가 전보다 신중해진 것은 차츰 「국전」에 대한 인식의 변화라고 생각되어 바람직한 일이었다. 그 중 특선작과 입상작 들은 모두 성실한 노작들로서 현재보다도 장래를 기대할 만한 건강하고 무게 있는 작품들이었다.

이상 대략이나마 1968년도의 우리 동양화단의 현황을 살펴보았거니와, 여기에서 우리는 그룹이나 개인을 막론하고 자의식의 투철한 정비, 방향감각의 확립 등 내면작업의 긴요성을 절감하게 하며, 창작이나 발표에 있어서 양보다 질이, 행동보다 사고가 중요하다는 것을 생각하게 된다.

따라서 작가들은 우선 외부에 향하여 한눈을 팔기 전에 먼저 내 집안 사정을 알아야겠고, 말초적인 기교나 효과를 따지기에 앞서 예술가로서 기본교양과 인격수련에 보다 진지한 노력이 필요하겠다.

식자識者들은 우리 화단에는 재치있는 화가는 많아도 깊이 있는 예술가는 적다고 말한다. 그리고 고운 그림은 있어도 아름다운 회화는 드물다고도 말한다. 그것은 예술가는 환쟁이와 다르며 딱지그림은 예술품이 될 수 없다는 말과 같다. 여기에서 우리는 또 다른 흥미있는 사실을 본다. 즉 관조觀照

와 표현, 그리고 공간과 운율이라는 동양예술의 형이상적形而上的 세계가 의외로 현대 조형감각과 일치한다는 것과, 과학문명의 정점에서 물질만능을 구가하는, 이른바 선진사회에서 차츰 꿈과 환상의 세계에 짙은 향수를 느낀다는 사실 말이다. 20세기 후반기에 이르러 인류문화의 어떤 새로운 시사示唆가 아닌지 주목할 만하다.

눈에 보이지 않는 형상의 미, 귀에 들리지 않는 음향의 미, 즉 심령心靈의 미, 바꾸어 말해서 추상세계는 벌써 오랜 옛날에 동양인들이 발견한 사상의 정토淨土이며 동시에 기계문명의 질식 속에 허덕이는 현대인들이 동경하는 예술의 신천지가 아닐까.

근래 국제 미술 교류가 차츰 활발한 움직임을 보이는 이때, 우리 화단에서 동양화의 비중이 항상 경시되고 있음은 이해하기 어려운 일이다. 아무리 양풍洋風 일변도의 시대라 할지라도, 상대방이 외국이고 보면 의당 우리의 고유의 면목을 가다듬어 강한 체취로 정면대결을 시도해야 될 것이며, 하물며 우리의 우수한 문화유산들은 이미 세계인들의 관심과 흥미의 대상이 되고 있지 않은가. 지금까지 외국에서 열리는 여러 비엔날레들에 우리 미술이 초청을 받는 경

우, 대개 소수의 동양화만이 참여하게 되고, 그것도 전위예술이라는 이름의 어설픈 공작물들이 등장한 것이 대부분이라고 알고 있다. 비록 현대회화가 범세계적인 의미에서 광의廣義의 해석을 긍정한다손 치더라도 그것은 최소한 어떤 개성 뚜렷한 창작품이어야 하겠으며, 국제시합인 이상 지역 단위의 독특한 향기도 절대요건이 아닐 수 없을 것이다. 후진後進을 자처하고 남의 유행의 찌꺼기를 뒤쫓는 아류적亞流的 자세는 아무리 허장성세虛張聲勢를 가장한다 해도 결국 자기와 남을 함께 속이는 결과밖에 되지 않을 것이다.

혹자는 말한다. 동양화는 시대성이 없다고, 그리고 우수한 작가가 없다고. 그러나 일찍이 공평무사公平無私한 추천을 거쳐서 최량最良의 작품을 찾아본 일이 있는가. 그리고 엄격한 의미의 진짜 동양화를 당사자들은 생각해 보고 이해하고 평가해 본 적이 있는가 반문하고 싶다. 짧은 식견으로 한정된 일면만을 보고 단정을 내리는 것은 지극히 위험한 일이다.

요要는, 체질과 생활과 감정에서 우러나는, 즉 심장 밑바닥에서 솟아나는 자연스러운 표현만이 진짜 내 것이겠고, 내 것을 최대한으로 발양發揚하는 것만이 가장 효과적이고 떳떳한 자세가 아닐까. 이것은 배타주의와는 의미가 다르다.

연도 미상. 종이에 연필. 13.6×13.4cm.

끝으로 현재 동양화가들이 겪고 있는 심각한 애로 중의 하나로 재료난을 들지 않을 수 없다. 동양화의 기본재료인 지紙, 필筆, 묵墨이 국내에서 생산된다고는 하나 화선지를 제외하고는 쓸 만한 것이 거의 없고, 채색은 애당초에 생산되지 않을 뿐 아니라 수입조차 안 되고 있다.

국립 미대를 포함하여 미술대학이 적어도 예닐곱 개를 헤아리고 매년 배출되는 상당수의 미술학사美術學士를 합치면 한국의 동양화단 인구는 이제 막대한 수에 달하고 있다. 그럼에도 불구하고 창작의 원동력이 되는 재료 문제가 해결되지 못하고 있음은 모순된 일이며, 궁핍한 생활에 겹쳐서 재료난마저 심각하고 보면 정상적인 제작활동이란 생각할 수 없는 일이다. 따라서 오늘날 동양화가 부진상태에 있는 원인의 일부가 여기에도 있다고 생각된다.

앞으로 재료난에 대하여 국산화가 실현되기 어렵다면 정식 수입에 의하여서라도 하루빨리 해결되어야겠으며, 이 점 관계 당국의 조속한 조처가 있기를 바란다.

끝으로 9월에 동양화단의 중진인 고故 제당霽堂 배렴裵濂 씨가 급환으로 별세한 것은 미술계의 큰 손실로서, 애도해 마지않는다.

동양화의 현대화, 그 참된 거듭남을 위하여
1970년의 동양화단

미술만이 아니라 모든 문화가 그렇듯이, 하나의 시대적 타성惰性이 고착되어 유파流派 노릇을 할 때쯤이면 예술 자체로서의 가치성이나 생명력은 희박해지고 퇴색된 사조思潮 아래 범람하는 전시만이 눈에 띄게 마련이다. 무한히 새것으로 변천하여 창작으로서의 가치를 지녀야 하는 예술이 매너리즘이라는 고비를 못 넘기고 답보를 거듭할 때 현명한 관중은 이미 권태를 느끼고 마는 것이며, 작가도 어쩔 수 없는 한계감에서 활기를 잃게 되는 법이다.

1970년도의 한국미술을 총람總覽할 때 우리의 미술도 이제 어떤 고비에 다다랐다는 느낌을 갖게 되고, 이와 같은 상태에서 탈피하려면 새로운 방향의 모색이 요청된다고 말하고 싶다. 해방 이후의 여명기적 태동과정을 겪고 내외 문화의 상징적 혼돈으로부터 그런대로 자리를 정리하면서 발전해온 우리의 미술이 근래에 이르러서는 별로 의미 없는 전람회만이 물량적物量的으로 확대되어 나가는 느낌이고, 실제로 그 가치를 인정할 법한 내용을 지닌 것이 희귀하다는 것은 우리

에게 또 다른 문제점을 던져 주고 있는 것이다. 그리고 이와 같은 고착상태에서 하루 속히 탈피하려는 노력이 어떤 이슈로서 등장하지 않는 한 이런 현상은 당분간 지속될 가능성이 짙다.

물론 미술을 비롯하여 예술이라고 하는 것이, 타분야의 학문이나 과학 또는 산업계처럼 물리적인 반응을 눈으로 볼 수 있는 것들에 비해 그 발전현상이 매우 은연隱然한 것이어서 어떠한 의도와 목적대로 성과가 나타나는 것도 아니며, 또 인위적인 노력만 가지고 해결되는 문제는 아니다. 좋은 문화가 개화될 수 있는 사회환경 아래 이 면面의 준걸俊傑들이 배출되어야만 한다는 것은 문예부흥기의 서구 역사와 당송唐宋 시대의 문화를 살펴보면 알 수 있는 일이다. 그러므로 긴 안목으로 내다보는 예술육성책이 국가적인 시책으로 받아들여지고, 예술가들의 자각이 좀 더 순수하고 건전한 것으로 일깨워지지 않는 한, 참신한 창조적 미술에의 기대는 어렵다고 생각된다.

비교적 불우한 환경 속에서 악전고투惡戰苦鬪하며 사회적인 대우나 인식도 보잘것없는 현실에서 출혈적出血的인 인고忍苦를 겪고 있다는 이 한 가지 사실만으로도 이들의 노고를

1999. 종이에 연필. 12.4×11.5cm.

높이 평가하여야 마땅하다고 할 수 있겠으나, 예술작품에 대한 비평은 준엄한 것이어서 상식적인 동정론이 용납 안 되며, 오로지 작품 내용의 가치성만이 논의되게 마련인 것이다.

이와 같은 제반의 상황에서 1970년도의 한국 동양화계를 살펴보면 예년보다 활발한 작가활동, 즉 작품발표를 엿볼 수 있기는 하나, 동양화계 나름대로의 타성을 극복 못 한 감이 있다고 보겠다. 특히 동양화의 경우 늘 문제가 되는 전통과 현대성이라는 두 가지 난제難題를 동시에 용해할 수 있는 방법이 창출되어야 하는 과제가 해결 안 되고 있는 상태로, 이 두 가지가 이원적으로 괴리되어 심한 양극상을 빚고 있다고 말할 수 있다. 말하자면 고전적인 화풍을 그대로 재현시키는 전통파와 현대적인 것을 시도한다 하여 추상을 지향하는 일부 극단파의 이질적인 운동이 그것이다. 이에 대한 필자의 견해는 밑으로 미루고, 우선 1970년도에 있었던 각종 전람회를 일별一瞥하기로 한다.

개인전(회기순會期順)

「김은호金殷鎬 회고전」. 4월 21일-5월 1일. 신세계화랑.

「박지홍朴智弘 개인전」. 4월 29일-5월 7일. 예총화랑藝總畵廊.

「배렴裴濂 유작전」. 6월 23일-6월 28일. 신세계화랑.

「하태진河泰瑨, 강재순姜在順 부부전」. 7월 27일-8월 2일. 신문
회관화랑新聞會館畵廊.

「신명범辛明範 도미전渡美展」. 8월 1일-8월 6일. 중앙공보관화
랑中央公報館畵廊.

「홍석창洪石蒼 도중전渡中展」. 8월 7일-8월 12일. 중앙공보관
화랑.

「이현옥李賢玉 개인전」. 9월 1일-9월 6일. 신세계화랑.

「천경자千鏡子 남태평양 풍물風物 시리즈전」. 9월 2일-10일.
신문회관화랑.

「김정현金正炫 개인전」. 11월 6일-11월 12일. 신문회관화랑.

「박노수朴魯壽 개인전」. 10월 29일-11월 3일. 신세계화랑.

「김기창金基昶 개인전」. 11월 16일-11월 23일. 현대화랑現代畵廊.

「김영기金永基 개인전」. 11월 28일-12월 3일. 서울화랑.

「김진찬金振贊 개인전」. 12월 7일-12월 11일. 중앙공보관화랑.

「이용자李龍子 개인전」. 12월 8일-12월 15일. 미도파백화점
화랑.

「정숙향鄭玑香 개인전」. 12월 15일-12월 21일. 신문회관화랑.

단체, 공모전

「한국화회전」. 4월 1일-4월 7일. 신문회관화랑.

「신수회전」(8회). 5월 20일-5월 26일. 중앙공보관화랑.

「신수회전」(9회). 10월 19일-10월 25일. 신문회관화랑.

「백양회전」. 6월 16일-6월 21일. 신세계화랑.

1970년도의 문제점으로 지적할 수 있는 것은 그간 몇몇 작가들에 의해 시도되어 오던 비구상적非具象的 동양화가 「국전」에서 독립된 분과로 구별되어 있다는 점이다. 물론 한국일보사에서 주최한 제1회 「한국미술 대상전」에서도 서양화와 마찬가지로 동양화도 비구상이 우대를 받은 인상을 깊게 하고 있으나, 「국전」에서 서양화의 전례를 따라 동양화가 구상과 비구상으로 나뉘었다는 것은 새로운 변화가 아닐 수 없다. 좋게 말하자면 일대 혁신이라고 할 수 있겠으나, 엄밀히 따지자면 큰 난센스라고 하지 않을 수 없다.

본시 「국전」의 성격이 아카데믹한 미술 육성에 그 의의가 있다는 극히 상식적인 생각은 흐려진 지 오래지만, 서양화의 경우처럼 동양화도 비구상을 따로 독립시켜야 할 만큼 그 계통의 활동이 질과 양에 있어서 성숙해 있느냐 하는 것도

의문이지만, 동양화의 본질상 구상과 비구상의 분간이 어떻게 서양화 식으로 성립될 수 있느냐 하는 것도 문제가 아닐 수 없다.

원래 서양미술이 문예부흥 이후 사실적인 성격으로 발달해 왔던 것에 대해 동양미술은 사의적寫意的인 것으로 발달해 왔고, 20세기에 들어와서 서양미술에 추상파가 나타나면서 이들에게서도 사의적 미술이 대두되었던 것이라고 볼 때, 회화관상繪畵觀上의 비구상성은 동양이 훨씬 앞섰다고 보아야 할 것이다. 동양의 사대부들이 예부터 즐겨 그렸고 오늘날까지도 동양화의 진수眞髓 구실을 하는 사군자를 비롯한 문인화가 바로 이를 증명해 주거니와, 동양의 문화가 비사실적 초현실적인 정신문화로서 형이상학에 근거를 두고 있다는 사실은 우리가 다 알고 있는 바다. 그리고 이와 같은 동양의 특성이 가장 잘 반영된 것이 동양화이고, 따라서 동양화의 내용이 추상적인 것임은 두말할 여지도 없는 것이다. 예를 들어 팔대산인八大山人32의 작품을 두고 볼 때 그의 화면에 충일充溢하고 있는 것은 사물적事物的이기보다는 정신 내용에 호소하는 직감적인 미의 세계인 것이다. 비록 그가 그림 소재로서 산수山水나 화조花鳥를 빌렸다손 치더라도, 이와 같

연도 미상. 종이에 연필. 13×18.5cm.

은 사물을 달관한 뒤에 오는 고차원적인 정신세계를 표현하고자 하는 것이 그의 의도인 것이다. 그의 화면에는 기운생동氣韻生動하는 선과 묵적墨跡만이 남았을 뿐 이미 현실적 사물은 존재하지 않는 것이고, 이와 같은 의지의 필세筆勢와 청취淸趣한 묵색만이 어우러져서 담박淡泊한 미의 극치를 이루고 있는 것이다.

그런데 오늘날 「국전」 동양화의 비구상부非具象部에서 볼수 있는 것은, 이러한 동양이 추구하고 지향해 온 정신적인 승화로의 추상이 아닌 것에 문제가 있다.

동양화의 현대화가 진정한 의미에서 동양전통류의 현대로의 개발 내지는 요약 추출이어야 한다고 보는 필자의 견해로서는, 동양의 장점과 특성을 무시한, 즉 서양화적 작풍의 도입이라면 이는 동양화의 몰락을 뜻한다고 보아야 할 것이다. 비록 재료를 동양화의 것을 사용했다손 치더라도 조형개념상의 미의 박구迫求를 서양적인 방법으로 시도했다면, 엄밀한 의미에서 이는 동양화라고 할 수 없는 것이다. 작가의 작화의지作畵意志라고 할까 조형의식이 서양화적인 각도와 입장에 있다면 그 결과로 된 작품은 서양화로 보아야 할 것이다. 근래에 서양에서는 화선지에 묵으로 또는 수채화회

구水彩畵繪具로 그림을 추상적으로 그리는 경향이 유행하고 있는데, 이들이 그린 그림이 동양화라고 얘기할 사람은 없는 것과 마찬가지다. 물론 구태여 동서를 나눌 필요가 없다는 코스모폴리탄적 회화관을 내세운다면 이야기가 달라지지만, 「국전」에서 동서양화를 분리해 놓고 있는 이상 이 모순을 해결할 수 없는 것이며, 실제로 세계 조류潮流는 그렇게 가고 있는 것이 아닌 것이다. 현대미술이 세계적인 언어로서의 조형성을 지향하면서도 민족적인 개성을 내용으로 지니면서 공통의 광장으로 나아가고 있는 이상, 서양화적 아이디어와 서양화적 이미지, 그리고 서양화적 미술관을 좇는 현금現今의 비구상화 또는 추상화를 동양화로 용납하기는 곤란하다는 것이다.

서양미술의 경우 추상화의 본질은 순수회화론에 근거를 두고 있고, 순수회화론은 어떤 물상物象을 가장 순수한 것으로 요약하고 근원적으로 환원시키면 단순한 선과 면과 색으로 귀결된다는 사고 아래 이루어진 것이다. 그러므로 이는 이미 말한 정신적인 차원에서 추구한 동양회화관과는 달리, 시각효과상의 공간개념을 원천으로 하는 추론인 동시에 합리성을 지닌 유물적 회화관이다.(최근에는 다소 변질되어

예외적인 작가가 없는 것은 아니다)

그러나 동양화가 예부터 추구해 온 추상은 동양철학이 그렇듯이 유심적唯心的인 것이다. 노장사상老莊思想과 도道 불佛 양교兩教의 종교관에까지 연관이 되는 동양적 우주관과 인생관의 내적 표현인 것이다.

이런 점으로 미루어 볼 때, 1970년도 「국전」 동양화 비구상부에 전시된 작품은 거의가 서양화적인 가치관에 입각한 추상들이라고 단정할 수 있는 것이다. 이와 같은 난센스를 자아낸 이면을 살펴보면, 출품작가들이 투철한 자의식 없이 시대의 유행에만 편승한 결과라고 하지 않을 수 없다. 추상 미술의 본질이라든가 사상적인 배경 같은 것에는 별로 이해가 없이 부화뇌동하여 남이 하니까 나도 해 본다는, 즉 서양 사람이 하니까 나도 해 본다는 식의 건전치 못한 태도의 결과라 하겠다. 그리고 동양화를 한다면서도 동양 본래의 우수한 장점을 이해하지 못하고 있는 까닭에, 동양화의 현대화가 마치 서양 것에의 무비판적인 추종으로 전락해야 하는 것으로 오인하는 무지의 소산이라고 보아야 할 것이다. 그리고 일부 추상계抽象系의 작용에 의하여 동양화를 구상과 추상으로 갈라놓은 난센스를 계기로, 어제까지의 구상파 화가

가 이해관계상 갑자기 비구상부로 전향하는 등 웃지 못할 행위들이 이와 같은 신조 없는 작품을 낳게 한 원인이기도 했던 것이다.

이상과 같은 비구상에의 몰이해가 종내에는 비구상부에서 구상부에 속해야 할 그림을 특선으로 뽑아내기도 하며, 초대출품도 되었다는 과오를 빚음으로써 한국미술의 맹점을 드러내기도 했던 것이다.

바라건대, 동양화로서의 현대화는 우리의 선조들이 탁월한 예지로 이룩해 놓은 전통을 창조적인 혜안으로 연구 개발하여 현대적 조형예술로 승화시키는 작업이어야 하겠고, 우리만이 간직하고 있는 소박한 운치와 고상한 기품이 담박한 가운데 은근히 살아 있는, 노경老境 가운데서 엿보는 기운생동의 세계를 추구하는 것이어야 하겠다. 이미 세계 사조가, 서양제일주의 시대는 기울어지고 있는, 서구문명의 몰락을 느끼고 있는 현재인데(아놀드 토인비Arnold J. Toynbee의 말), 서양식 사고방식에 의한, 서양식 회화관에 기준을 둔 동양추상화를 한다는 것은 시행착오라는 것을 깨달아야 할 것이다. 같은 동양에서도 이웃의 중국이나 일본은 동양화를 자기들 것이라 하여 더욱 육성하고 지켜 나가는데, 제 것을 업

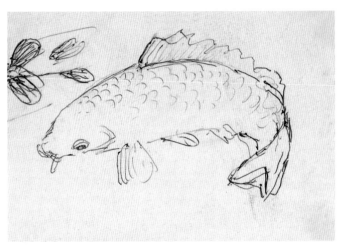

연도 미상. 종이에 펜. 8.8×12.8cm.

신여기고 남의 것에만 현혹되고 있는 우리의 처지를 부끄럽게 생각하지 않을 수 없는 것이다. 이는 비단 화가뿐만이 아니라 모든 문화인들이 각성해야 할 점으로서, 새로운 문화 창조에의 돌파구도 여기에 있다고 본다.

한편 동양화의 구상계具象系는 어떠한가. 구태의연한 반복이 아닌가. 처음에 말했듯이 창작으로서의 예술이 어떤 유파에 고착되고 말면 가치가 없는 것이므로, 무엇보다도 중시해야 할 것은 작가들의 창작적 노력일 것이다. 이런 점에서 볼 때 구상계의 대부분이 예년과 별 다름없는 답보 상태 속에서 방황하는 느낌이다. 물론 개중에는 자기세계를 구축함으로써 뚜렷한 개성과 독창성을 지닌 작가가 없지 않으나, 많은 수의 그림이 재래식 표현을 고수하는 산수山水로 일관되어 있고, 그것도 한 지도자의 솜씨가 여러 작품을 통해 유사하게 나타나 있어서, 보는 이로 하여금 진부함을 느끼게 했다면 무엇인가 잘못되어 가고 있음을 뜻한다.

이와 같은 현상 역시 고루한 전통을 맹목적으로 추종 계승하는 것으로서 바람직한 것이 못 됨은 물론, 「국전」의 어떤 매너리즘적인 타성을 형성하는 구실밖에 안 된다고 볼 수 있다. 따라서 이와 같은 일련의 작품을 당선시킨 심사위원 측

에도 반성이 촉구되는 것이다. 현재 동양화가 가장 범하기 쉬운 문제도 바로 이와 같은 재래식 화풍의 답습이고, 이런 저류低流가 「국전」의 십구 년이 되는 오늘에까지 불식할 수 없는 것으로 되어 있다면 크게 개혁하여야 할 숙제인 것이다.

결론적으로 1970년도의 동양화계는 양적 풍요에 비해 질적 발전이 신통치 않았다고 보고, 우리 사회 속에 도사리고 있는 모순, 즉 권위주의로 말미암은 안이성安易性과 파벌의식으로 인한 배타성 등이 화단 내부에까지 침투되어 있어서, 작품 위주의 실력 본위적本位的 풍토가 하루 속히 형성되어야 하겠다는 생각이다. 이런 것이 해결되지 않는 이상 좋은 작가의 배출이나 좋은 작품을 기대하기 어려울 것이며, 국제 무대상에서도 낙후됨을 못 면할 것이다.

그간의 경험을 토대로 이제는 모두가 반성하고 자각해서 발전하는 미술계를 만드는 데에 이바지해야 할 것이라는 생각 간절하다.

진정한 한국미를 구현하라

1971년의 동양화단

한 나라의 문화예술은 그 나라의 국력과 정비례한다는 사실은 역사를 통해 알 수 있는 상식인 것이다. 경제적으로 사회가 윤택해지고 정치적으로도 국민이 고무적인 안정을 지닐 때 비로소 문화 전반에 걸쳐 활기를 띠고, 따라서 우수한 인재들이 출현하게 마련인 것이니, 이는 고금古今을 통한 사회역학적社會力學的 귀결임은 두말할 여지가 없는 것이다.

중국의 찬란한 문화가 한대漢代의 국세國勢를 비롯하여 당송唐宋의 복지사회를 배경으로 한 영구비적永久碑的 문화 소산이었다는 것은 너무도 당연한 것이며, 우리의 삼국시대의 문화 또한 그 어느 왕조 때 것보다도 알차고 격조가 높은 것은 그 시대의 나라 살림이나 일반 백성들의 생활상태가 그만큼 풍족했었다는 연유임을 부인하지 못할 것이다. 이는 비단 동양뿐이 아니라 이집트의 고대문화가 나일 강가의 기름진 옥야沃野에서 발생한 것이라든지, 그리스의 찬란한 예술이 지중해에 발을 담근 화창한 반도의 자연과 기걸氣傑한 도리아인들에 의해 세워진 아테네의 영광 속에서 탄생되었다

고 하는 것들이 모두 그 범주에 속한다고 하겠다. 그러기에 예술문화는 그 시대의 사회상의 반영이라는 사실은 어쩔 수 없는 진리인 것이다.

근래 흔히들 우리의 예술이 침체상태에 있다고들 한다. 이와 같은 말들을 부인할 수 없는 실상을 먼저 유감으로 생각하지 않을 수 없으며, 그리고 이런 상황에 대하여 우리는 많은 반성을 해야 될 것은 물론, 나아가서 작금의 사회상과 오늘의 예술계의 풍토를 냉정하게 살펴볼 필요가 있다고 본다. 사회적인 불안과 경제적인 불황과 당국의 예술육성책의 미비라고 하는 현재의 여건하에서는 예술의 발전을 기대한다는 것부터가 욕심일 수밖에 없다고 보아야 할 것이다. 오늘의 불합리한 숱한 여건들이 예술 발전의 저해요소가 아닐 수 없으며, 이를 극복하기란 초인적 능력이 아니고서는 불가능에 가깝다고 할 수 있다.

솔직히 말해서 1971년도의 우리 화단은 침체의 해였다고 하지 않을 수 없다. 이는 비단 동양화계뿐만이 아닌 문화계 전반의 현상인 듯한데, 이를 상술한 바와 같이 사회적 부조리가 그 원인이라고 한다면 지나친 책임전가라고 나무랄 일인가.

해방 후 어려운 환경 속에서도 우리 민족의 예술문화를 창건하여야 되겠다는 의욕과 신생국가의 초창기에 처한 예술가들의 사명감 같은 것이 그런대로 정신적 근간이 되어, 비록 완만하나마 점진적인 발전을 거듭해 왔다고 볼 수 있다. 이와 같은 움직임은 연륜을 쌓으면서 이 땅에 하나의 화단畵壇이라는 사회를 형성시키기에 이르렀고, 미력하나마 이 나라 문화 발전에 일익을 담당해왔던 것이다. 그래서 아세아에서도 비교적 불운한 입장에 놓여 있는 우리이면서도 미술 수준이 아세아에서 상위권에 속하게 되어 국제적인 체면을 유지하고 있는 셈이다. 이는 오로지 미술인 개개인의 각고刻苦의 노력의 결정結晶이라고 치하해 마땅할 줄로 안다.

우리에게 만약 스포츠와 아울러 이만한 정도의 문화 건설이 없다고 생각해 보라. 무엇으로 국제사회에서 문화민족으로서의 우리의 존재를 외칠 수 있을 것인가. 이렇게 생각해 볼 때 정부나 사회는 좀 더 적극적인 예술진흥책을 구하여야 될 줄로 믿는다. 필자의 소견으로는 정부가 체육 진흥을 위해 투자하는 예산과 열성의 십분지 일만 예술 육성을 위해 사용한다면 국위선양 면에서나 문화발전이라고 하는 역사적 과업 면에서 보다 더 큰 성과를 거두리라고 본다.

생각해 보면, 예부터 문화예술에 천부의 재능을 가진 민족으로서 조선조 연간의 실정失政과 빈궁, 그리고 일제 식민정책의 유린 등으로 말미암아 예술에 눈 돌릴 기력을 잃었고, 더욱이 실용주의적인 미국문명의 잘못된 도입으로 물질숭배의 사상만이 높아지게 되어 우리의 미감각美感覺과 정서는 흐트러졌고 예술에의 취향마저 희미해지고 만 기막힌 상황 속에서 다시 기사회생하여 수치스러웠던 역사 위에 우리의 문화를 정립시킨다는 일은 여간 힘든 일이 아닌 것이다. 이 어려운 역사적 대업大業은 하루아침에 이루어질 수 없는 것이고, 오랜 세월과 공을 들여 결실되는 것이다. 이런 벅찬 일이 사회적인 뒷받침 없이 작가들의 노력만으로 이루어지리라고 기대할 수는 없는 일이다.

해방 후 이십여 년 간의 태동기를 거쳐서, 1970년에 들어와서는 성년 한국의 예술 창달이라는 캐치프레이즈를 내걸고 화단은 화단대로 무엇인가 새 활기의 싹이 엿보이는 듯하였다. 또 이와 같은 기대에 다소 부응이라도 하듯, 1970년도의 화단은 그런대로 생기가 있었고 많은 의욕적인 전람회를 비롯하여 창작활동이 시도되었다. 그때의 화단이 다소 활발하였던 데에는 그럴 만한 사회적 호조건好條件이 크게 자극한

점도 있다고 본다. 우선 경제 면에서 해방 후 그 어느 때보다도 경기가 좋았던 해였다고 생각할 수 있기 때문이다. 월남에서 외화를 벌어들였다든지, 동남아와 구미로의 수출무역이 증가된다든지, 또 비록 외채이긴 하나 많은 외화가 도입되어 국내에 돈의 유통이 원활하였고, 따라서 상공업계가 제법 호경기好景氣같이 보였으니까 자연히 예술계도 직접 간접으로 이의 영향을 받아 미술시장이 비교적 전보다 활기를 띠었던 것이다. 화가들의 생계가 나아지면 연쇄반응적으로 제작활동에 의욕이 상승되는 것이므로, 전체 화가들이 상호 자극하여 결과적으로 화단의 발전을 가져오게 되는 것이다.

물론 작품이 팔리는 화가가 많은 숫자는 아닐지라도, 중견 이상의 작가들이 이렇게 형세가 좋아지는 것을 적지 않이 보게 될 때 청년작가들에게도 고무적인 결과를 가져오게 되는 것이다. 그래서 시중에는 화랑이 늘고 전람회가 늘고 미술인구가 늘어 갔던 것이다.(물론 미술인구의 증가가 반드시 바람직한 현상은 아니지만)

그러나 1971년도에 들어서면서 월남전이 휴전 상태로 되고 미국을 위시하여 모든 나라가 근래에 드문 불경기를 만나 국제간의 교역이 중지 상태인 데다가 국내의 업체들이 부실

로 도괴倒壞되기 시작하니 경제 질서가 자연 혼미하게 되었다. 설상雪上에 가상加霜 격으로 1971년은 정치적으로 선거의 해라 사회가 혼란하고 불안하여지니, 전해에 있었던 모처럼의 서광曙光은 사라지고 민감하게 화단의 생기는 위축되고 말았다. 이것은 어쩔 수 없는 결과다.

생활이 어려워지면 예술품은 사치품시되고 말게 마련인 것이니까 작품의 매기賣氣는 매우 저조한 상태에 떨어지고, 따라서 화가들의 제작의욕은 상실되고, 그래서 개인전을 위시한 단체적인 활동도 많이 줄어들게 된 것이다. 어려운 생활 가운데서 좋은 작품이 나오기를 바란다는 것은 전세기前世紀에서나 바랄 수 있는 낭만인 것이다.

혹자는 말하리라. 예술은 물질을 초월하는 데서 나오는 정신의 산물이라고. 그러나 이 말은 20세기의 오늘에는 통하지 않는 감상적인 생각으로 들릴 수밖에 없게 된다. 물론 단체적으로 볼 때 빈곤 속에서 훌륭한 작품을 내놓는 작가도 없지 않다. 하지만 이것으로 한 나라의 문화예술계를 기름지게 한 예는 역사상 한 번도 없다. 언제나 건전한 상식이 새 역사를 만드는 바탕인 것이다.

우리 화단은 원래부터 매우 어려운 조건하에서 성장해 왔

연도 미상. 종이에 연필. 13.5×20.8cm.

다고 볼 수 있다. 그런 까닭으로, 마치 영양실조로 자란 사람과 같이 튼튼한 체력을 못 지닌 것이 우리 화단의 생리이기도 한 것이다. 그러기에 종종 허약체질에서 오는 환부患部를 드러내기도 한다. 가령 근래 화단에서 설왕설래되는 표절이니 모방이니 하는 시비가 그런 한 예겠고, 화가들이 창작에보다도 정치적 감투에 입맛을 더 들이는 풍조도 그런 것이겠다.

각설하고, 이제 1971년도의 동양화단만을 따로 떼어놓고 그 낙수落穗를 살펴보기로 하겠다. 원래가 동양문화는 중국이나 인도나 한국이나 모두가 고대에 이미 그 절정에 달하는 꽃을 피웠다고 볼 수 있다. 중국의 당송대唐宋代에, 한국의 삼국시대에, 인도의 쿠샨 왕조 때에 동양미술은 각기 그 기법이나 내용이 완벽에 가까운 전성기였고, 그 후로는 전래의 고도화된 문화를 계승 보존하는 소강상태를 유지해 왔다. 그러니만큼 그 발전도라는 것은 매우 더디고도 눈에 잘 보이지 않는 희미한 것이 아닐 수 없다. 서양문화가 시대를 달리하면서 눈에 띄게 변천되고 발전하는 그런 것과 매우 대조적인 현상인 것이다. 이것은 동양인의 정신과 체질이 전통을 중히 여기는 온고적溫古的인 보수성에 기인함을 뜻하는 것이

고, 외적인 형성보다도 내적인 사유를 더 귀하게 여기는 데서 생기는 필연적 결과라고 할 수 있다. 그러기에 수세기를 두고 양식상의 변화는 찾기 어렵다고 볼 수 있고, 그보다도 화가 개개인이 도달한 노경세계老境世界에서 완숙한 예술의 극치를 발견하게 되는 것이다. 동양화의 소재는 예나 지금이나 산수山水거나 인물人物, 화조花鳥, 아니면 문인화文人畵라는 한정된 것인데, 이를 통한 화가들의 사의寫意는 다양하며 그 정감의 세계는 무궁한 것이다.

그러므로 동양미술을 외적 형식으로만 살핀다면 늘 유사한 범주 속에서 맴돌고 있기 때문에 침체 속에서 헤어나지 못하는 것으로 볼 수밖에 없는 것이다. 또 여기에 동양화의 모든 문제성을 지니게 되는 것이다. 즉 미술이 사회에 대한 발언 내지는 저항으로써 직접 현실참여의 구실을 해 온 서양미술과는 달리, 은둔적이고도 초현세적인 수도적修道的 성격을 띠게 된 것이 동양미술의 근본정신인지라, 추구하는 바 미의 세계가 형이상학적인 것이 되고 양식의 개발보다는 심정의 고답적 승화에 주안을 두어 온 것이다.

문자가 뜻하듯이 양식樣式이라고 하는 말에는 외형적이고도 현실적인 의미가 강하게 함축되어 있다. 따라서 동양미

술이 표현양식에 변천이 없다 함은 외적 세계보다 정신세계를 추구하는 데 가치를 설정하고 있다는 것이겠고, 미적 쾌락의 표준을 시각의 즐거움을 넘어선 심혼心魂의 쾌락에다 두고 있음을 말한다. 그러므로 그 최후의 도달점은 지선至善인 것이다. 다시 말하면, 동양미술의 극치는 선善인 것이다. 진선미眞善美가 하나로 묶이는 경지에 이르는 것을 목표로 한 동양철인東洋哲人들의 사상을 여기에서도 찾아볼 수 있는 것이다. 이것이 동양미학이다.

1971년도의 한국의 동양화계는 작품 면에서 별로 발전이 없던 해이다. 그러나 그것은 흔히 오류를 범하고 있듯이 표현양식상 변천이 없어서라기보다는, 전술한 바 표현의도상의, 즉 동양미학적인 지선의 표현에 있어서 아무런 발전이 없었다는 이야기다.

필자의 생각으로는 우리 동양화의 새로운 방향 모색이 근간에 흔히 보는 바와 같은, 표현양식상의 방향 전환으로 말미암은 서양화가 아니라 진정한 한국미의 개발이라고 본다. 그 방법이 추상이건 구상이건 간에, 우리가 간직하고 있는 순수미를 감각적인 것에만 의존하지 않고 정신적인 것으로까지 구현시키는 일이다. 이런 뜻에서 우리는 모두가 답보

상태인 것이고, 현실생활에 쫓겨 창작의 겨를을 잃고 있는 것이다.

1971년 동양화 전시회 중에서 이목을 크게 끌었던 것은 두 개의 중국작가 작품전이다. 하나는 「자유중국 대표작가 십인전」이고, 또 하나는 「황군벽黃君璧 개인전」이다.

「자유중국 십인전」은 주한 중국대사관 주최로 국립공보관國立公報館에서 가졌다. 이것이 우리의 호기심을 불러일으킨 것은 우리나라에서 갖는 원작原作을 통해 중국 동양화의 근황을 직접 볼 수 있었다는 점에서다. 평소에 외국에 나가 볼 기회가 적은 우리 화가들로서는 이웃나라들의 화풍과 그 동향 등에 대해 늘 궁금한 마음을 지니고 있기 마련인데, 이번 전시회는 그런 면에서도 의의가 크다고 본다.

전시된 작품은 모두가 소품들인데, 이는 아마도 원거리의 운반상 부득이한 형편인 것으로 안다. 이들의 대부분이 중국의 정통을 갖고 대만으로 건너간 화가들이라, 작품에서 풍기는 기풍이 대체로 대륙적인 것이고, 역시 중국적 성정性情이 표현된 것들이라고 보았고, 그들도 젊은 층에서 새로운 방향의 화풍을 모색하느라고 부심하고 있다는 흔적을 역력히 엿볼 수가 있었다. 개중에는 서양화와의 절충을 의도하

고 있는 것 같은 인상의 작품도 눈에 띄었다. 이와 같은 현상은 현대라고 하는 국제화되어 가는 시대에 처한 아세아 작가들의 공통된 고민이 아닐 수 없다고 본다. 즉 전통과 신문화(서구문화)를 어떻게 조화하여 서로 모순되지 않는 새로운 미학을 창출해내느냐 하는 문제들이다.

「황군벽 초청 개인전」은 동아일보사 주최로 덕수궁미술관에서 가졌다. 황씨는 자유중국의 최고의 대가라는 명성을 갖고 있는 화가이기 때문에 우리에게 더 큰 관심을 샀고, 현존하는 중국 대가를 직접 초청하여 갖는 첫 전시회라는 점에서도 의미 깊은 것이라고 할 수 있다. 멀리 세계 여러 나라를 순방하면서 개인전을 갖는 황씨라 그 명성도 국제적이어서, 주최측인 동아일보사에서도 특별한 예우와 최고의 찬사로 지상에 대서특필한 것으로 안다. 또 이런 기회가 늘 똑같은 범주 속에서 타성 속에 맴도는 우리 국내 화단에게는 별미의 자극제 구실을 하기도 하는 것이다.

웅장한 자연풍경, 특히 폭포를 호방한 필치로 묘사해 놓은 작품 등, 역시 대륙적 기운을 느낄 수 있는 동시에 대자연의 위용威容을 감동을 갖고 사생寫生하는 데 성공한 그의 경지를 보여 주는 좋은 전시회였다고 본다.

1963년 이전. 종이에 연필. 9×13cm.

연도 미상. 종이에 연필. 9×13cm.

한편, 이런 것을 통해 우리 국내 산수화가들의 실력을 재인식할 수 있는 좋은 기회가 될 수 있었다고 본다. 비록 그다지 장엄하지는 않으나 우리 나름대로 청순하고도 고아高雅한 격조 높은 국내 몇몇 대가들의 수준은 동양의 어느 산수화가에 견주어도 손색이 없다는 자부심을 이런 기회에 갖게 된다는 것이 식자識者들의 느낌인 것이다. 그런 뜻에서 우리네 일부 언론계와 지식인들이 사대주의적 관념에서 국내 작가는 경시하고 외국 작가를 실력 이상으로 과찬하는 풍토를 적지 않이 못마땅하게 여기고 있는 화가들이 많다는 것을 말해 둔다.

1971년에 가졌던 국내 동양화 전시회는 대략 하기下記와 같다.(서울에서 전시된 것에 한함)

개인전

「월전月田 장우성張遇聖 작품전」. 3월 24일-30일. 현대화랑.

「하태진河泰瑨 미술전」. 6월 15일-20일. 신세계화랑.

「창전蒼田 이진실李鎭實 동양화전」. 10월 7일-11일. 신문회관 화랑.

「석정石丁 남궁훈南宮勳 동양화전」. 10월 23일-28일. 서울은행 이층 화랑.

「이왈종李日鍾 동양화 개인전」. 11월 8일-12일. 국립공보관.

단체전 (순서는 회기순임)

「청사회전」. 4월 18일-23일. 신세계화랑.

「한국화회전」. 6월 1일-7일. 신세계화랑.

「신수회 10회전」. 11월 5일-11일. 명동화랑.

「홍대 동양화과 동문전」. 11월 22일-26일. 예총화랑.

「백양회전」. 11월. 국립현대미술관.

서울신문 창간 20돌 기념 「동양화 여섯 분 전람회」. 12월 1
 일-7일. 신문회관화랑.

공모전

제20회 「국전」. 국립현대미술관.

「한국미술 대상전」(한국일보 주최). 국립현대미술관.

「백양회 공모전」(백양회 주최). 국립현대미술관.

고화전古畵展

「겸재謙齋 산수화전」(간송澗松 수장품). 10월 17일-23일. 간
 송미술관澗松美術館.

외국작가전

「자유중국 대표작가 십인전」.

「황군벽 초대 작품전」.

이상 열거한 각 전람회를 간단히 소개하기로 한다.

「장우성 작품전」은 필자의 졸작전拙作展으로서 평소 필자가 즐겨 그리는 남화풍南畵風 화조花鳥, 풍물風物 들을 모아 본 것이다.

「하태진 미술전」은 홍대 출신인 젊은 작가 하씨의 비교적 대담한 필치와 파묵법破墨法을 산수화에 적용시켜 본 작품들로서, 윤기있는 먹색이 도는 특색있는 경향을 지니고, 구도나 기법에 있어서 현대감각을 느끼게 한다.

남궁훈은 서울미대 출신으로 산수를 주로 다룬 작가인데, 이번에도 남화풍 산수를 윤활한 필치로 다룬 작품을 내고 있고, 구상으로부터 추상으로 이행하여 가는 과정을 소개라도 하는 듯 변모되어 가는 작품을 전시해 놓았다. 그러니까 동양화의 비구상을 추출해내는 소재로서 그는 산수를 기점으로 하고 있는 셈이다. 이와 같은 변화과정은 마치 몬드리안P. Mondrian의 나무 그림을 보고 있는 것 같은 느낌마저 든다.

이진실은 홍대 출신의 여류로서, 산수화가 김옥진金玉振 씨에게 사사師事하고 있다는 경력이 말해 주듯이 김씨의 영향을 많이 느낄 수 있는 작품들로써 처녀 개인전을 열었다. 우리나라의 경우 여성의 나약성 때문에 화단의 진출이 힘든 터에 이와 같은 노력은 높이 사 주어야 되겠으나, 앞으로 얼마나 꾸준히 계속할지가 무엇보다 중요한 과제라고 본다.

이왈종은 서라벌예대 출신으로 역시 신인이라, 어느 나라나 마찬가지이지만 신인들의 앞길엔 많은 가시길이 가로놓여 있어서 좀처럼 성공하기가 힘든 것인데, 오로지 진지한 연구와 노력만이 대성의 길이라는 것을 이런 신인전을 대할 때마다 이야기해 주고 싶다. 로마는 하루아침에 이루어질 수 없듯이, 예술도 또한 장구한 세월을 두고 쌓아 올려야 되는 성城인 것이다.

1971년도의 단체전은 전기前記한 바대로 우리 동양화단의 네 개 단체가 모두 발표전을 가졌던 셈이다.

비교적 전통을 존중하면서 새로운 화풍을 각 작가의 체질과 개성에서 찾아보려고 노력하는「청사회전」을 필두로 소위 동양화단의 전위라고 일컬어 마지않는 젊은 추상작가들로 구성된「한국화회전」이 있었고, 홍익대학 출신으로만 결

속된 신수회가 다양다색한 그림으로 회원전을 가졌고, 동양화 단체로서는 가장 오랜 역사를 지녔고 그리해서 전통화파적傳統畵派的 성격을 지닌 노장화가들이 많은「백양회전」이 있었다. 이렇게 네 단체의 회원전이 연례행사로 매해 열리고 있는 데에 의의는 있으나, 모두가 별반 큰 진전 없이 전시를 위한 전시회로 끝나고 마는 아쉬움을 공통적으로 안고 있다고 말할 수 있겠다. 그러나 이와 같은 전시회가 화가 개인의 입장에서 볼 때는 꾸준히 공부할 수 있는 계제가 되어 조금씩 발전하여 나아가는 것도 확실한 것이다.

화가에게 가장 바람직한 것은 개인전인데, 현실적인 제여건이 개인전을 갖기란 매우 어려운 것이고 또 개인 능력도 문제가 되는 것이라, 아쉬운 대로 이와 같은 단체전에 의존하여 자기를 키워 보는 수밖에 없는 것이다. 물론 개중에는 이와 같은 단체를 통해서 정치적으로 세력행사를 꾀하는 우행愚行도 더러는 볼 수 있으나, 오로지 작품만으로 이야기가 되는 순수한 풍토가 오리라고 믿는다.

그리고 색다른 그룹전으로는 서울신문사가 주최한「동양화 여섯 분 전람회」를 들겠다. 우리나라 원로 여섯 분, 의재毅齋 허백련許百鍊, 이당以堂 김은호金殷鎬, 심향深香 박승무朴勝武,

연도 미상. 종이에 연필. 10.2×11cm.

1976. 종이에 연필. 15.5×13cm.

청전青田 이상범李象範, 심산心汕 노수현盧壽鉉, 소정小亭 변관식卞寬植의 작품을 한자리에 모아 후진後進과 일반에게 보여 준 좋은 기회였다. 이분들은 모두가 칠순 이상의 고령들로서 조선조 말기 이후의 한국화단을 이어 온 선배이고, 이 중에는 안심전安心田[33]과 조소림趙小琳[34]의 화풍을 계승 발전시킨 분들이 대부분이니, 말하자면 우리나라 동양화의 명맥을 이어 온 근세 회화사적 존재인 것이다.

또한 이분들은 한결같이 노령임에도 불구하고 계속 제작 생활을 유지하고 있어서 신진 후배들에게 좋은 의표儀表가 되고 있으며, 그 중 몇 분의 화격畵格은 오늘의 외국 어느 동양화가들 특히 산수화가들보다도 우월한 위치에 있다고 믿는다.

1971년도의 「국전」 동양화부를 보고 몇 가지 생각할 수 있는 것은 20회에 이르는 「국전」의 연륜에 따른 발전상과 「국전」의 내용을 이루고 있는 화풍, 그리고 비구상의 분리가 던져 주고 있는 문제 등이다.

첫째, 동양화의 경우 이십 년을 통한 발전을 소재 면에서 볼 때는 별로 이렇다 할 변화가 없는 것으로 안다. 예나 지금이나 산수화가 출품작의 과반수를 차지하는 점을 비롯해 인

물과 동물을 소재로 한 작품이 대개 유사한 것 등이 그러하다.

산수화의 경우 현존하는 몇몇 선배 대가들의 화풍을 답습하는 몇 가지 경향이 있을 뿐 독창적인 세계를 개척하려는 작가는 드물다. 대부분은 재래형식의 모방이 아니면, 아직 체계화되지 않은 시행적試行的인 것이라고 볼 수 있다. 인물화도 우리 눈에 늘 보아 오던 여인상들이 많다. 20회 때는 전에 비해 인물화의 수가 매우 적은데, 심사 시에 수작秀作이 적어서 낙선을 한 결과인지 모르겠으나, 넉 점만이 입선한 것으로 볼 때 그 어느 해보다도 적은 것이다. 산수화가 스물석 점이 입선하고 동물화가 열 점 입선한 것으로 미루면, 일반적으로 화가들의 취향이 보수적인 것이거나, 아니면 실사구시實事求是의 천착이 아니고 스승에 의존하는 교육방식의 결과가 아닌가 한다.

그러나 질적인 면에 있어서는 횟수가 거듭함에 따라 서서히 발전하고 있는 것은 사실이다. 서두에서도 말했듯이, 본래 동양문화는 어느 분야나 그 발전도가 완만한 것이기 때문에 우리 동양화의 경우 일반으로부터 늘 진부하다는 평을 듣는데, 이와 같은 세평世評은 우리 화가들의 자성을 촉구하기

도 한다. 안일한 제작태도와 보수적이고 고루한 사고방식의 불식이 크게 요망되는 것이다.

20회「국전」동양화 구상 부문에서의 특선작을 소개하면 아래와 같다.

〈사향思鄉〉– 김흥종金興鍾

〈상풍霜風〉– 이영찬李永燦

〈길일吉日〉– 주민숙朱敏淑

〈호심湖心의 여름〉– 이완수李浣洙

〈취우驟雨〉– 곽남배郭南培

동양화 비구상非具象은 19회 때 첫선을 보였고 이번이 두번째인데, 19회 때도 많은 문제점이 있는 것으로 논의가 되었던 바와 같이 이번에도 적지 않이 이야기가 오가고 있었던 것으로 알고 있다.

무엇보다도 지금과 같이 비구상의 화풍이 서양화의 비구상과 다를 바 없는 경향으로 나아간다면, 차라리 그 소속을 동양화부에 두지 말고 서양화 비구상부로 귀속시킴이 합당하다는 것이다. 동양화 비구상의 출발부터가 상파울루 비엔

날레와 파리 비엔날레에 출품하는 것을 계기로 비롯되었다는 것을 알고 있는 사람들은 더욱 상기上記와 같은 의견이 강한 것 같다.

즉 국제전, 특히 전위작품으로 일관된 국제전에 동양화가도 출품작가로 선정이 되니 부랴부랴 추상 계통의 작품을 만들어 이를 서양 심사위원에게 선을 보였던 것이다. 이러한 아이러니가 바로 오늘의 동양화 비구상이라고 하는 기형아가 탄생된 동기고 보니, 그 작품의 성격이나 내적 의도가 서양화적 입장에 놓이게 된 것이다. 다만 재료가 화선지와 동양화 채색을 사용했다는 점만으로 동양화가 될 수 없다는 것은 너무도 자명한 사례인 것이니, 재료의 차이가 아니고 제작자의 정신자세와 의식구조가 문제되는 것이다. 특히 이번에는 삼차원적 공간을 마치 서양화에서의 오브제화畵에서처럼 취급하여 즉물주의卽物主義의 회화로까지 접근시킨 작품이 허다했던 점 등은 아무래도 회화의 식민성이라 하지 않을 수 없겠다. 앞으로 이 문제가 신중히 논의되기를 바라 마지않는다.

끝으로 간송미술관에서 주최한「겸재 산수화전」은 우리에게 많은 감명을 준 것이었다. 조선시대의 대가 겸재가 추

81. 1. 24日

1981. 종이에 연필. 13×37cm.

구한 실경세계實景世界가 한국적인 산수화였다는 점은 우리의 큰 교훈이 아닐 수 없다. 그의 독특한 필치와 구도 등은 확실히 자기를 발견하는 데 성공한 것이고, 당시 많은 화가들이 중국화풍에만 몰두하여 사대주의 사상에서 헤어나지 못할 때 겸재가 의도한 바는 마땅히 높이 평가되어야 할 일이다. 그리고 이와 같은 국보급 예술품들을 수집하고 소장한 고故 간송澗松의 업적에 경의를 표해 마지않는다.

문인화文人畵에 대하여

요즘 문인화에 대한 개념이 일반적으로 상당히 모호해지고 있는 듯하다.

즉, 문인화란 전문화가가 아닌 아마추어가 여기餘技로 하는 그림으로 착각하는 사람들이 있는가 하면, 기술 중심이 아니고 취미 정도의 선비 그림이라고 가볍게 생각하는 사람들도 있는 듯하다. 그리고 사군자四君子나 화조花鳥 같은 소재에 시문詩文이라도 곁들이는 그림이면 무조건 문인화라고 단정하는 경향이 없지 않다. 뿐만 아니라, 북화北畵도 남화南畵도 아니고 엄격한 의미의 문인화도 아닌 얼치기 붓장난까지를 문인화라고 지칭하는 예도 있다.

그러나 동양화의 한 유형이면서 독자적인 영역을 구축해 온 문인화는 그 생성과 발달과정, 그리고 그것이 지니고 있는 특유의 가치나 예술성으로 보아 그렇게 간단하게 말할 수는 없다.

동양회화의 발상지라고 할 수 있는 중국의 경우를 살펴볼 때 최초에 북종北宗 사실풍寫實風의 그림이 주류를 이루어 오다가 당唐나라 때에 와서 비로소 남종사의화南宗寫意畵가 싹트

기 시작했고, 그 뒤 명明나라 시대에 이르러 이른바 청담파淸談派에 속하는 문인묵객文人墨客 등 지성인들에 의하여 본격적인 문인화가 등장했던 것이다.

우리나라의 경우도 대륙문화권에 속하여 필연적으로 중국의 영향을 받았고, 또 변전變轉하는 사회풍조에 따라 화단도 많은 시련을 겪었다.

조선왕조 때의 유교사상은 사농우위士農優位 공상천시工商賤視의 사민의식四民意識[35]을 생성시켰고, 특히 화가는 환쟁이로 멸시하며 그림을 천민계급의 전유물처럼 취급하기도 했으나, 조선 중기 이후부터는 문인사대부文人士大夫와 학자들이 우리나라 특유의 문인화를 탄생시킨 것이다.

여기에서 한 가지 주목해야 할 것은 우리나라나 중국에서 다 함께 사실寫實에서 사의寫意로 발전하는 화풍의 흐름과 문인화를 주도한 주역들이 한결같이 학자, 문인 등 교양인이었다는 사실이다.

사회의 변천, 인문의 발달이라는 역사적 요인 앞에서 회화도 화원畫院이나 도화서圖畫署 같은 데에만 안주할 수 없었던 것 같다. 따라서 순수예술로 고양, 승화되는 것은 필연적인 추세였을 것이다.

문인화는 어떤 특징을 가지고 있는가. 문인화는 산수풍경을 주제로 삼는 남화南畵에 비하여 소재의 범위가 넓고 어떤 양식에 구애됨이 없이 작자의 주관과 이상을 추구하는 것이기에, 때로 형태도 색채도 무시되는 경우가 많다. 그러나 작가의 순수한 인격과 사상의 토대 위에 세련된 기법이 뒷받침되어야 함은 물론이다.

요약된 선, 투명한 공간은 평면 위에 전개되는 한 우주일 수 있고, 그것은 또 한 작가의 관조觀照의 세계이기도 하다. 옛날 사람들은 그러한 경지를 심수일여心手一如, 유희삼매遊戲三昧라는 말로 설명하기도 했다.

요컨대 문인화의 미美는 티 하나 없는 천진天眞의 발로여야 하며, 눈에 보이지 않는, 그리고 귀에 들리지 않는 형이상形而上의 아름다움(형이상의 미), 즉 함축과 여운의 미인 것이다. 이러한 미의식은 비단 문인화에 국한된 것은 물론 아니며, 어쩌면 동양인의 정신과 사상의 정토淨土인 노장의 허무주의와 불타의 해탈정신에 뿌리박고 있는 것으로 볼 수 있다.

지난날의 뛰어난 문인화가들과 그 대표적인 작품들을 찾아보자.

조선시대의 최북崔北, 완당阮堂, 오원吾園 같은 이들은 선천

적으로 타고난 천재 예술가이거나 위대한 학자, 교양인으로, 불우한 환경 속에서도 빛나는 업적을 남겼다. 서예가인 완당은 시문과 금석학金石學의 대가이며 생동하는 서획書劃을 그대로 그림에 옮겨, 그의 문인화는 글씨書인지 그림畵인지를 구분하기조차 어려울 정도이다. 최북과 오원은 천품이 기위奇偉하고 성격이 호방하여 무궤도無軌道한 생활과 자유활달한 행적을 보였고, 그것이 그대로 작품에도 반영되어 있다. 그들의 예술은 항상 기상천외한 파격의 미를 자랑하고 있는 것이다.

이 대예술가들의 작품이 보여 주는 공통된 특징은 역시 다름 아닌 인공적 기교를 초월한 천진무구天眞無垢의 구현이라고 말할 수 있다.

완당의 이른바 〈부작란화도不作蘭花圖〉와 〈세한도歲寒圖〉는 수묵갈필水墨渴筆만을 구사한 작품들로, 그 적막소산寂寞簫散한 맛과 담박고졸淡泊古拙한 필선이 마치 어린이의 자유화自由畵 같으나, 우리는 여기에서 극도의 세련과 함축이 깃든 선禪의 세계를 볼 수 있다. 최북의 〈산수도山水圖〉, 오원의 〈화조화花鳥畵〉도 대개 수묵담채水墨淡彩를 쓴 기발한 그림들인데, 그 자유분방한 필치 또한 추호의 '쟁이' 냄새도 찾아볼 수 없는,

연도 미상. 종이에 연필. 18×13.5cm.

완당의 예술세계와는 또 다른 멋과 풍류가 흘러넘치는 뛰어
난 문인화들인 것이다.

중국에서는 명청明淸 때에 많은 훌륭한 문인화가들이 등장
한다. 그 중 동기창董其昌, 팔대산인八大山人, 석도石濤 등의 수
묵화조水墨花鳥와 산수화들은 소재와 기법은 각각 다르지만
전통과 규범을 완전히 무시하고 직관에 의한 의지와 감정을
대담 솔직하게 표현한 점은 모두 공통되는 바다. 동기창은
상남폄북론尙南貶北論을 제창한 명서화가名書畵家이고, 팔대산
인은 명나라 왕실의 종친宗親으로서 종실宗室이 무너지고 주
씨朱氏 일가가 몰락하자 비분강개, 방랑생활을 하며 필묵과
함께 생애를 마친 사람이다. 석도는 장발승長髮僧으로 세상을
등진 채 명산대천名山大川을 돌며 뜻 가는 대로 마음 내키는
대로 풍자와 해학이 담긴 무수한 명작을 후세에 남긴 특이한
예술가다.

특히 오창석吳昌碩은 청淸나라 말기 사람으로 초기에는 시
와 서예전각書藝篆刻을 주로 했으나, 중년에 화필을 잡은 후
발군의 역량과 절세의 건필健筆을 휘둘러 중국 회화사상 전
무후무한 독창적 문인화를 개척했다.

현대 회화의 세계적 교류가 어느 때보다도 복잡 활발한 오

늘날, 문인화를 이야기하면서 우리 화단의 현황을 돌아볼 때 일말의 적막을 금하지 못하겠다. 앞에서 언급한 바와 같이, 예술에 대한 일반의 인식 박약과 아울러 화가 자신들의 자세는 어떠한가 한번 생각해 볼 일이다.

동양예술을 알려면 모름지기 먼저 동양의 정신과 동양의 감정을 알아야겠고, 그러기 위해서 최소한 동양의 고전에서부터 역사, 종교, 철학 등 일련의 동양문화와 그 가운데서 독특하게 성장한 우리 문화의 초보 정도라도 섭렵하지 않으면 안 될 줄 안다.

서양풍 일변도의 현실에서 반체질적 모더니즘을 뒤쫓는 오늘의 우리의 자세, 서양화의 추상을 흉내 내면서 진보적 동양화로 착각하는 오류 등은 반성되어야 할 것이다.

나와 「조선미술전람회」

「조선미술전람회」, 이른바 「선전鮮展」이 처음 발족된 것은 지금으로부터 오십여 년 전인 1921년 12월 27일의 일이다.

한일 강제병합 이래 무단정치를 통해 그들의 침략정책을 가혹히 수행해 오던 일제가, 거기에 대한 반동으로 삼일운동 등 거족적인 반발이 일어나자 그 회유책으로 소위 문화정치를 실시하게 된 것은 누구나 다 아는 사실이다. 그러니까 내가 지금부터 말하고자 하는 「선전」은 그러한 그들의 문화정책의 일단으로 나타난 것이라고 할 수 있다. 따라서 그 역사적 배경이나 창립 동기 내지는 그 목적이 문화예술을 창달하려는 순수성을 도외시하고 있었음은 말할 나위 없다. 다시 말해 그들의 침략정책을 온건한 방법으로 수행하려는 방법론의 하나로 태어난 것이 「선전」이라고 할 수 있겠다.

일제는 처음에 관립미술학교를 설치할 계획이었으나 여러 가지 사정으로 좌절되고, 결국은 순수한 민간적인 「서화협회전書畵協會展」에 자극을 받아 이것까지 포섭할 목적 아래 「선전」을 발족시켰던 것이다.

처음 발기는 정무총감인 미즈노 렌타로水野錬太郎, 학무국

장인 시바타 젠자부로柴田善三郎, 수석참사관인 와다 이치로和田一郎 등 삼인. 그들은 조선미술의 발전을 기한다는 취지 아래 서울에 있는 화가 및 감상가 백육십여 명을 총독부 회의실(예전의 남산 중앙방송국 자리)에 불러들여 의견 교환을 했고, 그 결과 동양화, 서양화, 서예의 삼부三部를 두고 이름을 「조선미술전람회」라 칭하기로 했다. 또한 개최는 1922년부터 하기로 하고, 실제 사무는 다카하시 하마요시高橋濱吉에게 일임하였다.

이야기의 순서상 「서화협회전」에 대하여 잠깐 언급해야 될 것 같다. 이것은 1918년 한국인들만으로 창설된 순수한 미술단체인 서화협회에 의하여 개최된 동인전同人展으로서, 그 저류에는 민족적 감정을 내재시키고 있었다. 화가로는 고희동高羲東, 이도영李道榮, 안중식安中植, 서예가로는 정대유丁大有, 오세창吳世昌, 강진희姜璡熙 등이 주축이 되어 창립된 이 협회는 「선전」이 탄생하자 거기에 저항하여 미술활동을 전개함으로써 한국 근대미술사상 중요한 업적을 남기게 되었다. 그러나 결국 1939년 일제의 탄압으로 해산되고 만다.

이러한 성격인 만큼 일제가 「선전」을 통해 눈의 가시인 서화협회를 흡수하려고 기도한 것은 당연하다고 할 수 있다.

그러나 적어도 초기에는 서화협회 회원들은 「선전」 참가를 전면 거부했다. 그들뿐만 아니라, 한국인이면 누구나 거기에 출품하는 것을 달갑지 않게 생각했다. 민족 감정을 생각할 때 아무래도 쌍수를 들고 뛰어들 수는 없었던 것이다.

그러나 '세월이 약'이라는 말이 있듯이, 세월이 감에 따라 「선전」에 대한 민족 감정도 차츰 바래져 갔고, 그래서 출품하는 한국인의 수도 늘어나기 시작했다. 나 역시 꺼리다가 1930년대 후반에 들어가서야 하나 둘씩 출품하기 시작했는데, 1941년부터는 사 년 동안 계속 특선을 하는 바람에 규정대로 「선전」의 추천작가가 되기까지 했다.

당시 「선전」은 매년 5월마다 국립도서관이나 경복궁미술관에서 열리곤 했는데, 일제가 정책적인 뒷받침을 한 까닭으로 입상자에 대해서는 각 언론기관에서 대대적인 선전을 해 주었다. 특선은 일석一席, 이석二席, 삼석三席으로 나누어, 일석은 '창덕궁상'이라 하여 윤비尹妃가 시상했고, 이석은 '총독상', 삼석은 '정무총감상'으로 불렸다.

나는 1941년에 〈푸른 전복戰服〉으로 특선 이석을 받았고, 그 다음은 〈청춘일기〉〈화실〉〈기祈〉 등으로 세 번 다 특선 일석을 차지했다. 상금은 특선 일석과 이석이 모두 일백 원

균일로서, 지금 돈으로 치면 백만 원가량 되는 금액이었다. 이때 나는 해마다 상금을 타는 바람에 용돈을 기분 좋게 쓸 수 있었다.

특선을 내리 네 번 한 사람으로는 동양화 부문에서 나 외에 김기창金基昶, 정말조鄭末朝 등이 있었지만, 사실「선전」의 성격은 고하간에 여기에서 특선을 차지하기는 그렇게 쉬운 일이 아니었다. 왜냐하면 심사위원들이 모두 일본인들이었기 때문에 으레 일본인 중심으로 시상을 하곤 했던 것이다.

그렇다고 일인日人들의 실력을 과소평가하려는 것은 아니다. 근대화가 일찍 이루어진 일본은 미술 부문에서도 놀라운 진전을 보여, 동양화만 하더라도 서구풍을 도입하여 그것을 자기 나름으로 소화시킨, 이른바 '일본화'라는 것이 등장, 크게 유행하는 바람에 당시의 한국 화가들도 많은 영향을 받았을 정도였다. 이 일본화풍의 영향은 급기야 해방 후에 말썽이 되어, 그것으로부터의 탈피운동이 벌어지기도 했던 것은 미술학도라면 누구나 다 아는 일이다.

각설하고, 심사위원을 일본인 중심으로 한 것은 눈에 거슬렸지만, 민족적인 문제를 떠나 객관적인 심사기준으로 볼 때는 비교적 공정했다고 볼 수 있을 것 같다. 해방 후 오늘날

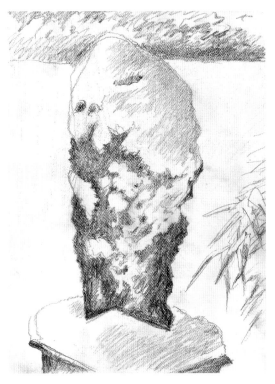

연도 미상. 종이에 연필. 35×26.5cm.

까지 우리는「국전」이 있을 때마다 정실情實이 얽혔느니 어쩌니 하여 불미스러운 소문이 나돌곤 하는데,「선전」에 대해서만큼은 적어도 그런 문제가 화제로 오른 적은 없었다. 왜냐하면,「선전」이 개최되면 총독부는 심사위원 선발을 본국 정부에 의뢰하고, 그러면 일본 정부 관계자는 심사 하루 전에야 심사위원을 선발하여 한국에 파견했기 때문에, 그 시일의 촉박 등으로 인하여 정실이나 부정이 개입할 여지가 없었던 것이다. 이러한 점은 우리가 본받아야 하지 않을까 하고 나는 가끔 생각한다.

「선전」에 참가하는 미술인의 수가 늘어나고, 여기에 대항한「서화협회전」등의 성과 역시 눈에 띄게 나타남으로써, 이 시기의 미술계는 비교적 활발한 움직임을 보였다고 할 수 있다. 당시 일인들과 대결하여 실력 면에서 우수한 활동을 벌인 국내 화가들을 보면, 동양화 부문에서는 장우성, 김기창, 정말조, 배렴裴濂, 이유태李惟台 등이 있었고, 서양화 부문에서는 김인승金仁承, 심형구沈亨求, 이인성李仁星 등이 있었다. 이와 함께「선전」이나「서화협회전」이나 나중에는 모두 그 성격을 뚜렷이 고수하려고 하기보다는 '그림을 그린다'는 순수한 예술성 쪽에 오히려 더 많은 관심을 두었기 때문에,

서로 경계할 정도로 선을 긋지는 않고, 불가피한 경우에는 서로간의 교류도 묵인하게 되었다. 나만 하더라도 서화협회의 정식회원이면서 「선전」에도 참가할 수가 있었고, 이러한 것은 일반적인 현상으로 받아들여졌던 것이다.

한국인들간의 이러한 이해와 협조뿐만 아니라, 한일 화가들간의 교류도 그렇게 딱딱하지는 않았다. 예술을 하는 사람들이기 때문에 감정을 초월하여 대화를 할 수 있었고, 작품을 통해 깨끗한 대결을 할 수가 있었던 것이 아닌가 생각된다. 작품을 놓고 한일 출신 화가들이 정치적 사상적 논의를 하지 않았다는 것은 지금 생각해도 퍽 좋은 일이었다고 사려된다.

화가에 대한 대우 역시 그렇게 파렴치한 것은 아니었다고 생각된다. 내 경우, 국내에서나 일본에서나 일인日人 형사들의 불심검문을 받은 일이 한두 번이 아니었는데, 그때마다 내가 화가임을 증명하면 그들은 깍듯이 인사를 하고 가 버리곤 했다. 근대화로 인하여 예술에 대한 인식이 그만큼 높았다고 할까. 아무튼 정치적인 면을 떠난 화가들의 움직임에 대해서는 그렇게 귀찮게 굴지를 않았던 것 같다.

그러나 전쟁이 막바지로 치닫자 일제의 미술정책은 그 본

색을 드러내기 시작했다. 한 예로 이른바 「성전미술전람회聖戰美術展覽會」가 그것인데, 그들은 침략전쟁을 '성전'이라 부르면서 그것을 미화시키기 위해 화가들로 하여금 어용적인 그림을 그리도록 강요했던 것이다. 예술이 정치적 도구로 이용되면 그것은 예술가에게는 끝장이나 다름없는 일이다. 따라서 이 시기에는 정상적인 미술활동이 완전히 봉쇄될 수밖에 없었다. 나는 그들의 요구를 거절하다 못해 〈부동명왕상不動明王像〉(손이 여럿 달린 전능한 불상)이라고 하는 불화佛畵를 그려 주었는데, 이것은 생각하는 데 따라 얼마든지 다르게도 해석할 수 있는 것이었다.

극소수지만, 일제의 요구에 적극 호응한 어용화가御用畵家도 있긴 있었다. 이름을 밝힐 수는 없지만, 어느 한국 화가는 일제가 전쟁수행을 위해서 금, 은, 패물이나 놋그릇 등을 거두어 가는 것을 긍정적인 장면으로 바꾸어 그려내기까지 했었다. 이러한 화가들은 해방 후 한때 지탄을 받기도 했지만, 모두가 쓰라린 민족사가 낳은 비극적 소산이기에, 한때의 불행으로 돌려진 채 현재는 정상적인 작품활동을 계속하고 있는 것으로 알고 있다.

1944년 「선전」은 마침내 23회전을 마지막으로 그 막을 내

렸다. 이때는 단말마적斷末摩的인 전쟁을 하던 때라 문화정책 같은 간접적인 방법에 손을 댈 여유가 없었고, 그래서 「선전」 따위도 아예 집어치워 버렸던 것이다.

돌이켜 보면, 「선전」의 정체가 아무리 예술이라는 미명하에 이루어졌다 하더라도 그 배후에는 한국문화의 말살이라는 일제의 식민문화정책이 숨쉬고 있었던 만큼, 비록 그것이 순수한 의미에서 한국미술의 발전에 기여했다 해도 민족사적 거대한 손실에 비하면 실로 보잘것없는 수확이었다고 할 것이다.

따라서, 「선전」에 대한 나의 회고는 우리들의 깊은 반성으로 귀일歸一될 수밖에 없을 것 같다.

우리 화단의 병리病理

1980년대에 접어들면서 정치, 경제, 사회, 문화 등 각계각층에 혁신을 외치는 소리가 드높게 일고 있다. 그동안 만연되어 온 비리와 타락의 풍조를 반성하고 사회기강을 바로 잡아 보자는 새 물결의 고동인 것이다.

1979년 이래 몇 고비의 충격적인 사태를 거치면서 우리는 냉철한 자각과 과감한 개혁 없이는 존립할 수 없다는 사실을 뼈저리게 느끼게 된 것이다. 그러나 누적된 타성이 하루아침에 바로잡혀지기란 그리 쉬운 일이 아니기에, 점진적으로 사회 전체와 그 구성원인 개개인이 오늘의 병폐를 정확히 판단하고 허심탄회한 마음으로 자체정화에 힘쓰지 않으면 안 될 줄 믿는다.

그동안 문화예술계, 그 중에서도 화단의 이른바 부조리에 대하여는 오래 전부터 많은 논란이 있어 온 것으로 알고 있다. 차제에 화단 자체가 안고 있는 몇 가지 병리를 내 나름으로 진단하여 화단의 새로운 좌표 설정에 참고자료로 삼아 볼까 한다.

첫째,「국전」문제를 생각해 본다.

「국전」이 30회 가까이 개최되는 동안 가지가지 착오를 거듭했고, 문공부文公部나 운영위원회가 몇 차례 개혁을 시도한 바 있으나 신통한 성과를 보지 못한 채 지난해 문공부에서 문예진흥원으로 운영이 이관되었다. 그리하여 새 체제로 새 출발을 한다고 서둘렀으나, 지난 가을 전람회를 치르고 나서 그 결과는 전이나 크게 다름이 없지 않았나 하는 것이 일반의 견해인 것 같다.

주무기관의 성의있는 노력에도 불구하고 일부 참여인사들의 구태의연한 자세와 심사위원 선정, 작품 심사, 수상작 결정 등 전시업무 진행과정에서 또다시 부실을 드러내어 많은 후문을 남기고 마침내 「국전」은 구제할 수 없는 것인가 하는 의문마저 남겨 놓았다.

결론적으로 「국전」의 이러한 악순환의 연속은 어떤 기구나 제도에 결함이 있어서이기보다 참획參劃하는 일부 사람들의 질과 능력에 문제가 있는 것이 아닌가 한다. 「국전」 운영에 미술인이 참여하는 것은 당연한 일이다. 그러나 그 참여하는 사람 가운데 단 한 사람이라도 공公과 사私를 혼동하고 이해에 집착하는 인사가 있다면, 건전한 「국전」을 기대하기는 백년하청百年河淸이라 해도 지나친 말은 아닐 것이다.

연도 미상. 종이에 연필. 각 28×7cm.

둘째, 예술인의 자질 문제이다.

예술가 특히 동양화가의 경우, 화가 이전에 먼저 어느 정도의 교양과 인격은 갖춰야 하겠다. 이것은 아주 초보적인 이야기이나 예술이 손끝의 기술이 아니고 심상의 표현으로 이루어지는 정신의 결정체이고 보면, 우선 사상이 뭔지, 그리고 역사나 전통이란 어떤 것인지, 전문가는 못 되더라도 조금은 알고 봐야 할 일이다. 그리고 유학儒學의 고전이나 노장老莊, 불타佛陀의 세계도 그 향배向背쯤은 짐작이라도 해야 될 줄 안다. 그런데 요즘 화가들은 노소를 막론하고 공부하는 사람은 극히 드문 것 같다.

그저 주먹구구식으로 붓끝의 재주를 능사로 삼아 선인들의 조박糟粕이나 답습하거나, 아니면 파리나 뉴욕 등지의 유행쯤 눈치보면서 가장 현대적이요 가장 훌륭한 작가로 허세를 부릴 수 있는 시대는 끝이 나야겠다. 그리고 몰아沒我의 경지를 지향하는 예술가로서의 구도자적 자세가 필요하며, 세속영합世俗迎合을 일삼는 사이비 예술가는 도태되어야겠다.

셋째, 미술평론의 문제이다.

현재 우리 평단에는 미술평론가가 도대체 몇 사람이 되지 않는다. 그러나 각 분야의 특성을 참작한다면, 평론의 전문

화, 분업화가 바람직하다고 생각한다.

예를 들자면 동양화, 서양화, 조각, 공예 등은 주지하는 바 그 성격과 배경이 전혀 다른 것이기에 그 분야의 전문적인 이론이 필요하고, 그리하여 개념적인 관찰이 아니라 철학적 미학적 논거에 대하여 보다 깊이있는 평론을 갈망하는 것이 작가들의 입장이다. 사람의 능력은 한계가 있기 때문에 어느 한 분야의 내면세계를 보다 깊이 천착하는 것은 학문상으로도 효율적인 성과를 거두기에 알맞다고 생각한다. 이러한 분업화, 전문화 현상은 외국의 평단도 대체로 예외는 아닌 것 같다.

넷째, 화가와 화랑의 문제이다.

작품 전시회는 많을수록 좋다. 그러나 공개 전시란 연구 발표라는 성격을 띠게 되므로 작가는 책임을 져야 하는 것이다. 연중무휴로 열리는 각종 전시가 화가든 화랑이든 나름대로의 사정이 있겠으나, 그 많은 가운데 혹 정력과 물자의 낭비는 없는지…. 예술가의 상업주의를 매도하는 소리가 요란한 작금, 우리 모두가 반성할 일이다.

다섯째, 매스컴의 자세에도 문제는 있다.

근년에 와서 사회 인식이 바뀌어 물질 위주에서 정신 존중

으로 풍향이 달라짐에 따라 신문, 티브이, 라디오 등 매스컴이 문학, 미술, 음악, 연예 등 문화계 쪽으로 관심이 증대되었고, 따라서 신문 문화면에는 화단 뉴스를 비롯하여 시론時論 등 미술 기사가 많이 등장하고 있다. 그러나 그 양이나 질에 있어서 적막을 느낀다. 이것은 현실적으로 어쩔 수 없는 일이겠으나, 화가 개인의 입장이나 또는 화단의 입장에서 생각할 때, 언론은 항상 냉정을 유지하면서 건설적인 비판과 애정있는 충고로써 자라나는 우리 문화예술계를 북돋워주기를 간절히 당부해 본다.

내가 만난 예술가

내가 마지막 본 근원近園

얼마 전 신문지상에서, 해금解禁된 월북 작가들의 명단 속에 근원 김용준金瑢俊의 이름을 발견했을 때 나는 불현듯 근 반 세기의 세월을 거슬러 올라가고 있었다. 거무스레한 턱수염 에 도수 높은 안경을 쓴 그의 모습, 북으로 넘어가 그곳에서 『조선미술사朝鮮美術史』란 책도 내고 한때 박물관에서 일을 하 고 있다는 소식을 바람결에 듣기는 했으나, 지금은 살아 있 는지 죽었는지 알 길이 없으나 그의 이름만 보아도 문득 그 가 살아 돌아온 것 같은 착각에 빠진다.

근원은 일본 동경미술학교에서 서양화를 전공하였다. 춘 곡春谷 고희동高羲東 씨가 서양화에서 동양화로 길을 바꾸었듯 이, 그도 서양화를 버리고 동양화가로 전신轉身하였다. 그것 은 그가 일종의 외래 예술인 서양화에 염증을 느끼고, 동양 화에서 보다 차원 높은 예술세계를 발견할 수 있다고 믿었기 때문이라고 생각된다. 이러한 그의 생각은 다음과 같은 글 에 잘 나타나 있다.

"끈적끈적한 유채와 모지라진 브러시로 헝겊쪽에 척척 칠

을 붙이는 마치 토역꾼이나 하는 작업 같은 유화만이 그림인 줄 아는 오늘날, 엷은 선지宣紙와 흥청거리는 양호장봉羊毫長鋒과 수묵과 담채로써 너무나 배시대적背時代的인 것 같은 시정적詩情的인 그림—동양 수묵화의 까무러져 가는 운명을 생각할 때, 민족과 풍토와 기질이 한꺼번에 암흑의 구렁텅이에로 여지없이 거꾸로 박히는 듯한 섬뜩한 전율을 금할 길이 없다.

수묵화의 운명을 애당초부터 무당의 굿이나 상투나 갓처럼 그렇게 쉽사리 박물관 장欌 속으로 집어넣어 버리고 말 것인가.

다시 한번 그놈의 본질을 구명하고 과학적으로 해부, 재음미할 필요는 있지 않은가.

여기에 우리 미술인, 특히 회화에 종사하는 화인畵人들의 큰 숙제거리가 남아 있었던 것이다."

　—「담채의 신비성: 월전 장우성의 개전個展을 보고」

이 글은 나의 개인전에 대한 평론 서두에 나오는 글이다. 이 글에서, 동양화 속에서 우리의 전통과 예술을 재발견하려는 그의 강한 의지를 볼 수 있다.

화가로서의 근원은 화필을 자주 들지 않았다. 지금「국전」의 전신이라고 할 수 있는「선전」에는 거의 참여하지 않았고, 서화협회書畵協會에서 주도한「협전協展」에 가끔 출품한 것으로 기억하고 있다.

내가 근원과 조석朝夕으로 얼굴을 맞대고 가까이 지낸 것은, 1946년 서울대학교가 국립종합대학으로 확대 개편되어 우리나라 최초의 예술대학이 창립되었을 때였다. 당시는 미술대학이 따로 독립되어 있지 않았고, 예술대학 안에 미술부와 음악부가 있었다. 이때 초대 미술부장으로 서양화가인 장발張勃 씨가 취임하였고, 동양화 교수로 필자와 근원, 서양화 교수로 길진섭吉鎭燮(월북), 김환기金煥基, 조각 교수로 윤승욱尹承旭, 김종영金鍾瑛, 응용미술 교수로 이순석李順石, 이병현李秉賢 등이 추천되었다. 이때 근원은 미술학부의 초대 교무과장을 겸임하였고, 동양화 교수로서 실기보다는 이론과 미술사 쪽을 주로 담당하였다.

당시는 해방 후의 혼란기였고, 공산진영의 국대안國大案 반대운동[36]으로 참으로 어수선한 때였다. 예술대학이 창립되기는 했으나 그 교육환경은 참으로 한심하기 그지없었다. 학생들의 데생 실습에 쓸 석고상 하나도 없어, 학장인 장발

교수가 자기가 전에 근무했던 휘문중학교에 가서 손수 석고 상을 빌려 오기도 했다.

교무실로는 문리대 미학부가 쓰던 연구실이 할당되어, 교수들은 그 비좁은 연구실의 서가 틈틈이 책상을 놓고 근무하였다. 그러한 속에서도 근원이나 나나 후진 양성을 통한 한국미술의 재건 의욕은 대단하였다.

원래 근원은 턱에 반 뼘만한 수염을 기르고 있었다. 이 수염으로 하여 그는 스스로 염소로 자칭하였고, 호도 근원 외에 검려黔驢(검은 나귀)를 즐겨 썼다. 그러한 그가 하루는 그 턱수염을 말끔히 깎고 나타났다. 그 사연을 물었더니, 그는 자못 분개하면서 이렇게 말했다. 거리를 지나가고 있는데 갑자기 미군 병사가 하나 나타나더니 그의 턱수염을 잡아 흔들더라는 것이다. 점령군으로 동양 땅에 처음 발을 디딘 그 서양 병사의 눈에는 근원의 턱수염이 몹시 기이하게 느껴졌던 모양이다. 그래서 장난 삼아 그의 턱수염을 만져 보고 잡아 흔들었는지 모른다. 이 철없는 장난에 몹시 인격적인 모욕을 느낀 그는 그 원인이 되었던 턱수염을 아무런 미련 없이 깎아 버리고 말았던 것이다.

그가 월북하였다는 소식을 들은 후로, 나는 가끔 그 이야

1973. 종이에 펜과 먹. 27.3×24.4cm.

기를 했을 때의 그의 이글이글 불타는 분노의 눈빛을 생각하
곤 했다. 이 조그마한 사건이 그에게 반미反美의 감정을 심어
준 것이 아니었을까. 그리고 공산주의자가 아니고 낭만적
사회주의자에 불과했던 그를 월북으로까지 몰고 간 잠재의
식으로 작용하지는 않았을까.

근원은 다재다능하였다. 어쩌면 그림보다는 글 솜씨가 더
승勝했는지도 모른다. 그는 당시의 미술평론가인 윤희순尹喜
淳, 정현웅鄭玄雄(월북), 김규택金奎澤 등과 어깨를 나란히 하
여 미술평론에 정열을 쏟았고, 당시의 문예지인『문장文章』
과 종합학술지였던『학풍學風』(을유문화사)에 많은 평론과
수필을 발표하였다. 또 이들 잡지의 표지 그림과 컷 등을 즐
겨 그리기도 했다. 이처럼 그가 문학 쪽에 많은 관심을 가진
것은 월북한 작가 이태준李泰俊의 영향이 컸던 것이 아닌가
생각된다. 당시 근원은 이태준과 같은 동네인 성북동에 이
웃하여 살고 있었고, 그들 문인들과의 교류가 많았다.

육이오가 일어난 1950년은 학기 변경에 따른 과도적 조치
로 5월이 신학기였다. 정부 수립의 혼란도 일단 수습되고,
국대안 반대를 둘러싼 좌우익 학생의 충돌도 차츰 고개를 숙
여, 대학가도 안정을 찾아 교수나 학생이나 면학에 정열을

쏟기 시작할 무렵이었다. 이러한 때에 일어난 육이오는 그야말로 청천의 벽력이었다. 서울은 삽시간에 인민군에게 점령되어 거리에는 붉은 깃발이 나부꼈다. 대학은 자연히 휴교 상태에 들어갔고, 당시 낙산駱山 밑 대학 관사에 살고 있던 나도 두문불출하여 사태의 추이를 지켜볼 수밖에 없었다.

그러던 어느 날, 학교에서 출근하라는 전갈이 왔다. 시국의 추이와 대학 일들을 궁금히 여긴 많은 교수들이 강당에 모여들었다. 물론 나도 예외는 아니었다. 교수들이 모이자 뜻밖에도 근원이 단상으로 올라왔다. 그는 인민군에 의해 예술대학 학장으로 임명되어 있었던 것이다. 평소 과묵하던 그가 어느새 열렬한 공산주의자가 되어 열변을 토하는 것을 나는 기이한 눈으로 지켜보았다. 그동안 국대안을 반대하는 좌익진영 학생에게 동조적이었던 그의 소행으로 미루어 그럴 수도 있겠구나 생각하면서도, 결코 철두철미한 공산주의자가 될 수 없는 그의 심정을 생각할 때 그의 열변이 공허하게만 느껴졌다.

내가 그를 마지막 본 것은 인민군의 패색이 짙어 가는 8월 하순의 어느 날이었다. 그때 모든 미술가들은 광목을 이어서 김일성金日成의 대형 초상화를 그리는 일에 동원되어 있었

다. 이 작업에는 주로 서양화가들이 동원되었으나, 그 불호령이 언제 동양화가들에게도 떨어질지 모르는 판국이었다. 집에는 먹을 양식이 떨어진 지 이미 오래였다. 나는 영양실조와 정신적 고통으로 몸이 몹시 쇠약해졌다. 병원을 찾아가 진찰을 받았더니 폐결핵이라는 진단이었고 ―사실은 아니었지만― 요양을 하라는 것이었다. 진단서를 떼어 받은 나는 이를 핑계로 자리에 눕고 말았다.

그러던 어느 날 근원이 찾아왔다. 전세戰勢가 불리해진 인민군들의 발악이 극심하여 시민들을 갖가지 근로 동원에 내모는가 하면, 젊은이들을 마구잡이로 붙잡아 소위 의용군으로 끌고 가던 때이다. 대문에 인기척만 나도 가슴이 덜컹 내려앉았다. 그래서 그가 찾아왔다는 집사람의 전갈을 받고도 반갑기보다는 두려움이 앞섰다.

방 안에 들어선 그는 피골이 상접한 내 얼굴을 한참이나 내려다보고 있었다. 한동안 그도, 나도 말이 없었다. 이윽고 그가 입을 열었다.

"지나가는 길에 들렀네. 얼굴이 몹시 상했네. 빨리 쾌차해서 일어나야지."

1991–2005. 종이에 연필과 펜. 31×21cm.

그리고 내 머리맡에 놓인 약봉지들을 쳐다보았다. '이런 난리통에 어떻게 약이라도 제대로 쓸 수 있겠나' 하고 그의 눈은 말하고 있는 것 같았다.

그는 호주머니를 뒤적거려서 메모지 한 장을 꺼내더니 뭐라고 적기 시작했다.

"이 한약재들을 구해서 이 처방대로 달여 먹어 보게. 전에 나도 몸이 쇠약했을 때 써 봤는데 효험이 있었네. 부디 몸 조심하게."

그리고 그는 나가 버렸다. 이것이 내가 그를 본 마지막 모습이었다. 지금 생각하면 그는 이미 그때 월북을 결심하고 있었고, 작별 인사를 위해 나를 찾아온 것이 아니었을까 생각된다.

그에게는 병약한 아내와 외동딸이 하나 있었다. 그 귀여운 딸의 이름이 성란聖蘭이었던가, 당시 열두어 살이었다고 기억된다. 함께 북으로 넘어갔는데, 지금은 어디서 어떻게 살고 있는지 궁금하기 그지없다.

지금 우리는 분단의 시대에 살고 있다. 이 분단은 국토와

민족의 분단일 뿐 아니라 문화의 분단이요 우정의 분단이다. 그러나 이 분단은 영원한 분단일 수는 없고, 언젠가는 하나로 융합되어야 할 분단이라고 믿고 있다. 이번의 납북 작가 해금도 통일과 융합을 위한 역사의 물줄기에 물꼬를 터주는 하나의 해빙解氷이라고 나는 믿고 있다.

이번 해금을 통해서 분단되었던 근원과의 우정이 새로운 추억으로 되살아나 그에 대한 그리움이 복받쳐 오르듯, 그의 사상과 예술이 민족문화라는 도도한 대하大河 속에서 올바르게 평가되기를 기대해 마지않는다. 그러한 뜻에서 1948년에 『근원수필近園隨筆』을 펴냈던 을유문화사에서 다시 그의 글들을 모아 수필집을 간행한다 하니 이보다 기쁜 일이 또 어디 있겠는가.

한마디로 고암顧菴은 무서운 사람이다

일제시대, 그러니까 초년부터 고암과 나는 제당霽堂 배렴裵濂, 소전素筌 손재형孫在馨, 목포의 남농南農 허건許楗 등 몇몇 친구들과 자별自別하게 지냈다. 고암은 손재형과 비슷한 나이로 나보다는 훨씬 위였고, 나는 배렴과 한두 살 차이가 났는데 나이와 상관없이 그렇게 어울렸다.

졸저 『화맥인맥畵脈人脈』에서도 썼지만, 우리는 고암이 독일에 가기 직전까지 며칠에 한 번씩 모여서 술도 마시고 농담도 하고 허물없이 지내던 친구들이었다. 이십대 후반, 삼십대 초반에 그렇게 즐겁게 지냈던 친구들이 이제는 한 사람도 남아 있지 않고, 고암마저도 가고…. 허전한 마음뿐이다.

고암이 1958년 서울을 떠난 이후 우리는 한 번도 만나질 못했다. 다만 고암이 박정희朴正熙 대통령 때 본국에 왔다가 동백림東伯林 사건[37]으로 고생을 하고 갔는데, 만약 그런 일이 없이 며칠 여기에 묵고 갔더라면, 그때는 우리 친구들이 다 살아 있을 때라 또 옛날처럼 다시 반갑게 만나 술이라도 한잔 먹고 환담을 나누었을 텐데…. 그때는 그럴 겨를도 없이 그저 불행한 일만 당하고 가 버렸다. 감옥에서 나왔다는 얘

기를 듣고, 나와 소전은 충남 쪽에 내려갈 일도 있고 감옥에서 나온 지 얼마 안 됐으니 수덕사 근처 부인이 경영하는 수덕여관에 있을 것 같아서 연락을 취해 보았다. 그곳에 있다는 것이다. 그래서 가 보니 벌써 떠나고 없었다. 하는 수 없이 수덕여관의 그 부인하고만 몇 마디 안부를 전하고 마당가 돌멩이에 새겨진 고암 작품만 보고 왔다.

1980년대 내가 세르누치미술관 초대를 받고 파리에 가서 전시를 하게 되었다. 그곳에서 한 달여 머무는 동안, 참으로 오랜만이기도 하고 내가 파리까지 갔으니 고암을 한번 만나보고 싶은 생각이 들었다. 그곳에 사는 한국 화가들에게 고암 집에 가고 싶으니 같이 가자고 부탁했다. 그런데 그 중 한 친구가 "가지 않는 게 좋을 것이다"고 했다. "왜 그러냐. 나는 옛날 가까운 친구다" 그랬더니, 자기가 얼마 전 고암을 만났는데, 고암이 무슨 얘기 끝에 한국에 있는 화가들의 이름을 하나하나 들면서 막 욕을 했다며 찾아가 봐야 반가워하지도 않을 것이라고 했다. 고암은 해외에 있고 나는 국내에, 이렇게 멀리 헤어져 있는 상태일 뿐 내가 고암을 비난한 적도 없는데…. 고암이 왜. 나는 점점 서운한 생각이 들고, 뭐하러 찾아가려 하느냐는 얘기에 가 보려던 마음을 접었다.

그래서 그때 만날 기회를 놓치고 말았다.

그때는 찾아가지 않았지만, 그 후 생각해 봐도 고암이 그럴 사람이 아니라는 생각이 들었다. 평소 고암은 소탈하고 좋은 친구였다. 고암이 서울을 떠나기 전까지 우리는 술 한잔 하면 합작으로 그림도 그리고, 집안 친척처럼 속 애기도 하며 가깝게 지냈는데…. 이상하게 그렇게 갈라져서 영영 한번 만나 보지도 못하고, 그 친구는 딴 세상으로 가 버리고만 것이다.

고암과 나는 일제강점기 시대 「선전」이란 전람회에 함께 출품했다. 한때 고암은 일본에 가 있었는데, 그때도 그는 「선전」에 출품해서 특선도 하고 그랬다. 고암은 특히 제당 배렴하고 각별해서 일본에 있을 때에도 연락도 하고 그랬다. 그 당시 제당의 집은 화동 정독도서관 아래편에 있었는데, 고암은 그 집에 같이 놀러 가면 문에 들어서자마자 큰소리로 "제당아, 술 가져와" 했다. 제당은 한 잔만 마셔도 얼굴이 빨개지고 숨이 차서 술을 못 먹는 친구였다. 그래도 친구의 청이라 두말없이 술상을 내왔다. 주인은 못 먹어도 소전이나 나나 고암은 둘러앉아 못 할 애기 없이 애기하며 술을 기울였다. 그때 고암이 "우리가 다 같은 그림 그리는 친구지

望鄕
懷鄕

연도 미상. 종이에 연필. 17.5×24cm.

만, 여기 화단에서 제일 무서운 이가 월전이야" 했던 애기는 지금도 기억한다. 그것은 사람이 무섭다는 것이 아니라 그림에 있어 적수라는 애기다. 그렇게 고암과 나는「선전」에서 선의의 경쟁자이기도 했다.

고암이 서울로 올라오기 전에 전주에 살았는데, 해강海岡 김규진金圭鎭 씨 문하에서 공부를 해서「선전」에서 사군자로 두각을 내기도 했다. 그때 내가 옆에서 본 고암은 의지나 생활력이 강한 사람이었다. 고암이 일본에 갔을 때 처음에 많은 고생을 했다고 들었다. 어떻게 개척을 해 가지고 일본의 어느 구역 신문 판매권을 잡아 국내의 친척들까지 다 불러다 기반을 잡았다. 그리고 그때「선전」에 작품을 보내 특선도 하고 그랬다. 나로서는 엄두도 못 낼 일이다. 파리 같은 데 가서도 그렇게 기반을 잡은 것을 보면 참 용한 사람이다. 그런데 성격은 또 그런 사람이 아니었다. 부드럽고 농담도 잘하고 술도 잘 먹고 놀기도 잘하던 사람이었다.

고암은 그림에서도 변화가 참 많았다. 처음에는 사군자를 그렸고, 나중에 일본에 갔을 때는 산수화, 풍경화로 바뀌었다. 어느 해인가「선전」에 특선한 작품이 산과 숲, 집이 있는 가을 풍경을 그린 것이었다. 사군자 하던 이가 풍경 하다, 파

리 가서는 문자文字, 군상群像 등 여러 번 화풍이 바뀌었다. 그만큼 의욕이 강한 사람이었다.

해방 직후, 고암은 일본 사람들이 살다 버리고 간 적산가옥敵産家屋에 머물며 밤에 잠도 안 자고 그림을 그렸다. 남산 밑에 있는 그 큰 이층 가옥에서 혼자 살았는데, 우리가 가끔 놀러 가 보면 그림을 그려 정리도 않은 채 옆에다 수북이 쌓아 놓고 있었다. 그때 고암이 말하길, 자기는 초저녁에 조금 자고 자정 지나면 잠이 오질 않아 불을 켜 놓고 밤새도록 그림을 그린다고 했다. 그러니 얼마나 많은 그림을 그렸겠는가. 또 밤새 그림을 그리다 날이 새면 밖에 나가 장작을 팼단다. 그러니 보통 사람과는 다른 체질인 듯했다. 그때 고암이 이화여대에 시간강사를 나갔는데, 그 집이 정원도 널찍하고 큰 집이라 학생들을 불러서 레슨도 하고 그랬다. 그때 이대 여학생이 많이 다녔다. 그렇게 고암은 적극적으로 사는 사람이었다. 능동적이고 활동적인 사람으로, 그냥 조용히 지내는 사람이 아니었다.

파리에 갈 때도 박인경朴仁京 씨하고 융세라고 어린 젖먹이를 데리고 세 식구가 갔다. 파리에 가기 전 고암은 독일 대사 헤르츠 씨의 도움으로 독일에 먼저 갔다. 헤르츠 씨는 한국

미술을 특히 좋아하던 사람으로, 내가 서울미대 재직 시 헤르츠 대사를 서울미대 강연차 초청하기도 했다. 헤르츠 대사가 독일 비자를 내주어 고암은 독일로 갔다. 그러나 목적지는 파리였다고 한다. 이러한 내막은 우연히도 나의 제자에게서 들었다. 그때 당시 독일에 주재하던 한국 대사는 손원일孫元一 제독이었는데, 그 손원일 대사의 부인이 나의 제자였다. 손원일 씨가 국내에 들어 왔을 때 그 부인이 하루는 나를 찾아왔다. 고암이 독일에 와서 고생을 많이 하고 파리로 갔다는 얘기를 했다.

그런데 놀라운 것은 고암이 독일에 올 때 빈손으로 왔다는 것이다. 주먹에 돈 한 푼 없이, 단신도 아니고 처자를 데리고…. 그렇게 고암은 수중에 무일푼으로 대사관에 찾아왔단다. 그래서 대사관에서는 본국의 유명한 화가가 왔는데 모른 척할 수도 없고, 임시로 방을 하나 얻어 주고 돈도 지니고 있지 않아 우선 전람회를 열어 주었다고 한다. 처음에는, 독일 사람들이 외국 작가를 알아볼 리도 없고, 교포, 대사관 사람들이 온정을 베풀었다고 한다. 고암은 꿈이 큰 사람이다. 국내 울타리를 박차고 큰 바다에서 해 봐야겠다고 나간 사람이다. 그리고 거기서 자신의 뜻을 펼쳤던 것이다.

고암은 작품에서도 항상 예측할 수 없는 변화성을 가진 사람이다. 해방 이후 극성스러울 정도로 밤잠을 안 자고 작품 제작하고, 장작을 패고, 학생들 모아 놓고 레슨하고, 보통 사람이 아니었다. 그래서 고암이 외국에 가서도 성공할 수 있지 않았나 싶다.

우리가 젊었던 시절, 목포에서 남농 허건 씨가 올라오면 으레 우리는 모였다. 여유있는 친지들이 좋은 선생들하고 저녁이나 하자고 스폰서 노릇을 했다. 지금은 화가들이 앞가림을 하고 살지만, 그때만 해도 형편이 어려웠다. 스폰서들이 그렇게 자리를 마련해 주면, 소전은 글씨 쓰는 사람이고 우리들은 화가들로, 그 당시 우리들이 「선전」에서 입선, 특선한, 세상말로 날리는 사람들이었다. 요정 주인들이 어떻게 알았는지 벌써 벼룻돌, 종이, 붓 다 준비하고 기다리고 있었다. 예로부터 술자리가 벌어지면 글씨 쓰고 그림 그리는 것이 상례常例였던 터라, 고암은 또 적극적인 사람이라 앞장서서 주도하곤 했다.

세상 사람들이 고암을 두고 이런 말 저런 말 하지만, 평소 그렇게 허물없이 어울리던 생각을 해 보면, 내 개인적인 느낌이지만 고암이라는 사람은 예술가적인 기질을 타고난, 그

1973년경. 종이에 연필. 18×13cm.

저 예술가일 뿐이다. 천상 낭만적인 화가지, 그렇게 극렬한 사상가는 될 수 없는 사람이었다. 그래, 고암이 동백림사건으로 여기 와서 고생하는 것을 보고 '알 수 없는 것이 사람의 일이구나'라고 생각했다.

이제 그때의 친구들은 다 가고 파리에서 고암을 만날 기회조차 놓친 후 항상 서운한 생각뿐이었다. 이제 서울에 이응노미술관李應魯美術館을 만든다니 반갑고, 새삼 옛 추억이 그립다.

청전靑田 선생 영전에

선생이 장기간 병환 중에 있어서 자연 문안도 자주 못 드리고 있던 차에 홀연 부보訃報를 접하게 되니, 새삼스럽게 유명幽明의 거리를 느끼는 듯하며 생전에 자주 못 찾아뵌 것이 한스럽기 그지없다.

선생은 주지하는 바와 같이 우리나라 화단의 원로 거장으로서, 일찍이 남화계南畵界에 새로운 기풍을 불러 일으켰고, 만년에는 선생의 유풍流風을 따르는 후진들을 배출하여 한국 화단에 한 조류를 형성하게 된 것은, 지금 선생이 떠나시었어도 예술가로서 이 나라 화단에 영생을 누린 것이라고 믿는다.

선생은 평소에 성격이 온화하고 자상해서 누구에게나 관후寬厚한 인상을 풍겨 주었지만, 저 유명한 베를린 올림픽 때의 일장기日章旗 말살사건의 주역으로서의 선생은 민족주의자로서, 항일 사상가로서, 그 의연한 존재가 역사의 증인으로서 충분하다 하겠다.

선생이 희수稀壽를 누리셨으나 좀 더 수壽하시어 보다 더 많은 작품을 남기지 못한 것이 유감스럽고 우자욕자愚者慾者

들은 모질고 건강하게 수壽하는데, 선생 같은 인자현자仁者賢
者가 빨리 가심은 신神의 작희作戲인가 저주스러울 뿐이다.

선생의 평일의 인자했던 모습을 추모하며 길이 명복을 누
리시기 축원한다.

곡哭 소전素筌 노형老兄

그예 가셨구려. 그 괴롭고 긴 병고를 끝내고 그예 가셨구려.

너무도 지루했던 투병생활. 총망怱忙 중에 살아가는 하루
하루를 지내면서 자주 문안도 못 했던 것을 이제 뉘우치면
무슨 소용이 있겠소. 생자필멸生者必滅, 누구나 다 가고 마는
것이지만 그 영명英明한 재질才質, 탁월한 업적을 마무리하지
못한 채 말 한마디 남기지 않고 가시다니, 그것이 한스럽구
려. 세검정에다 새집을 짓고 거기에다가 기념관을 차리겠다
고 늘 벼르더니, 그것도 실현하지 못한 채 쓰러져 끝내 가시
다니 참으로 한스럽구려.

돌이켜 생각해 보면, 우리가 서로 첫 대면한 것이 1933년
초겨울 어느 날, 을지로 입구 뒷골목 지금의 미국문화원 못
미쳐 개천가 기와집 성당惺堂 김돈희金敦熙 선생의 서숙書塾 상
서회尙書會였다고 기억하오. 성당 선생의 소개로 첫 인사를
나눌 때 소전은 흰색 한복에 옥색 마고자를 받쳐 입은 스물
아홉 살의 곱살한 청년이었소. 그때는 타관他官에서 만난 아
홉 살 연상의 선배이고 초면이라 서로 서먹하기도 했으나,
오십 년이라는 긴 세월 동안을 같은 길을 걸어오면서 막역한

사이가 되었고, 화단에서, 「국전」에서, 예술원에서 파란과 애환을 함께하는 사이가 아니었소. 일부 사람들은 굳이 단점만을 들추려고도 했지만, 단점이야 누구에겐들 없겠소. 이해득실을 떠나서 공정하게 평가할 때 서예가로서의 그 발군의 역량과 금석金石 박고博古에 관한 해박한 견식見識은 아마도 당대에 적수를 찾기 힘들 줄 생각되오.

그러나 이제 모든 것을 버리고 가셨소. 말 한마디 없이 홀쩍 가셨소. 장병長病에는 효자가 없다는 말이 있듯이, 너무나 오랫동안의 병고라 주위의 모두가 무심했던 듯하여 새삼 송구한 마음 가눌 길 없소. 그동안 평소에 가까이 지내시던 의재毅齋38도, 심산心汕39도, 월탄月灘40도, 설초雪蕉41도 다 떠났소. 아마 모두 천하泉下에서 다시 만나시겠지요.

지난 봄 북악北岳의 진달래는 여전히 피고 졌고, 진도珍島 앞 바닷물도 열렸다 닫혔지요. 자연은 유구하지만 인생은 허망한 것 아닌가요.

부디 차생此生의 모든 번뇌煩惱는 이제 떨쳐 버리고 명목瞑目하소서. 영생永生하소서.

나의 교우기交友記

팔십 년을 넘게 살아오는 동안 만났던 숱한 사람들 가운데는 이미 고인이 된 사람들도 많아 새삼 삶의 덧없음을 느끼게 된다.

그동안 살아온 삶을 내 나름대로 먼저 시골에서 자란 유년 시절, 열여덟 살 때 서울로 올라와 그림을 공부하던 시절, 해방 후부터 강의하기 시작한 서울대학교 교직생활, 미국생활, 그리고 이십여 년 전 예술원 회원이 된 이래 한벽원寒碧園을 세우고 지낸 지금까지의 생활 등으로 나눌 수 있다.

내 유년에 대한 첫 기억은 학교를 다니는 아이들에 대한 부러움으로 시작된다. 전통적 유교집안인 데다가 남달리 항일의식이 강했던 집안 어른들은 일본인들이 만든 학교에서 일본인들이 가르치는 신학문을 배울 필요가 없다고 생각하셨다. 일본인이 하는 것은 모든 것이 잘못됐다고 생각하고 최대한 거부했다. 그래서 나와 삼촌들, 집안 형제들 모두 소학교 취학통지서가 날아 들어 와도 입학을 시키지 않았다.

대신 나는 다섯 살 때부터 집안 어른들로부터 『천자문千字文』『소학小學』 등을 익혔다. 할아버지와 아버지 두 분이 모두

1973년경. 종이에 연필. 18.3×13cm.

한학자였는데, 아버지는 위당爲堂 정인보鄭寅普 선생과 친분이 매우 깊으셨다. 아마도 아버지께서는 나를 위당 선생과 같은 한학자로 만들고 싶어하지 않았는가 생각된다.

집에서 배우다가 나중에는 서당에서 글 공부를 했는데, 그때는 어른들이 시키는 대로 한문 공부를 하면서도 그것이 영 불만이었다. 공부하는 것이 힘들 뿐만 아니라 학교에 가는 아이들이 부러웠다.

그러나 지금 생각해 보면 한문 공부하길 참으로 잘했다는 생각이다. 미국, 일본뿐만 아니라 물밀듯 들어오는 서양문화는 도대체 기본도, 깊이도 없는 황폐함만을 갖고 있을 뿐이라는 게 내 판단이다. 나는 사람이 살아가는 데 기본이 되는 학문은 동양사상에서 비롯된다고 생각한다.

특히 동양화라는 게 유교사상, 한문 등에 대한 조예 없이는 깊이를 이룰 수 없는 것이라는 사실을 생각하면, 집안 어른들 덕분에 나는 좋은 환경에서 좋은 학문을 유감없이 배우게 된 것이다.

그림에 대한 소질은 타고났는지, 나는 예닐곱 살 무렵부터 집안 벽에 붙여져 있는 그림이나 글씨, 족자 같은 것을 보면서 그것들을 모방해서 그리곤 했었다. 사람들은 내가 그린 것

들을 보고 어떻게 그렇게 똑같이 그렸느냐고 놀라곤 했었다.

내가 그림을 배우러 서울로 올라온 것은 열여덟 살 때였다. 대문장가나 대명필이 되기를 바랐던 집안 어른들은 내가 그림을 좋아하고 그려 대니까 타고난 재주가 있다고 생각하여 본격적인 미술 공부를 하도록 해준 것이었다.

이당以堂 선생으로부터 사사했는데, 어떤 구체적인 가르침을 받은 것이 아니라 선생 댁에 찾아가 그림을 그려서 한번 보여 주는 정도였다.

서울에 올라온 직후 때마침 조선총독부에서 주최한「조선미술전람회鮮展」(지금의「국전」)에 작품을 출품했는데 입선을 했다. 그에 용기를 얻어 이듬해에도 출품, 입선을 하고 다시 특선을 하면서 추천작가까지 되었다. 지금이야 우리 한국 사람들끼리 하는 것이지만, 일본 식민지로 있던 그 시절, 한국 작가로서 추천작가가 된다는 것은 꽤 까다롭고 힘든 일이었다.

일본에서 살고 있는 저명한 작가가 문부성文部省 추천을 받아 우리나라로 건너와 잠시 머물면서 심사를 했는데, 일본인을 우대했음은 물론이다.

해방 초기에는 우리 사회 전반적인 분위기가 매우 혼란스

러웠다. 해방이 된 지 이 년 후 서울대학교가 출범했는데, 철수한 경성제국대학(지금의 동숭동 대학로)이 남기고 간 빈 건물에서였다. 그때까지만 해도 국내에는 예술대학이란 것이 없었다. 뿐만 아니라 음악, 미술 등 예능교육을 전문적으로 가르치는 기관조차 없었다. 그러니 서울대학교 미술대학을 설립하는 데 따른 어려움이란 이루 말할 수 없었다.

당시 미술대학장을 맡은 이는 장발張勃 씨였다. 당시 미 군정청軍政廳의 앤스테드H. B. Ansted라는 군인이 서울대 임시총장으로 있으면서 자신이 미국인이다 보니, 미국에서 공부를 하고 영어를 잘하는 학부장을 물색하다가 서울시 학무과장으로 있던 미국 콜럼비아대학 출신의 장발 씨를 발탁했던 것이었다.

하루는 김용준金瑢俊 씨가 날 찾아왔다. 면식도 없는 사이인데 삼선교 집으로 찾아와 장발 씨를 만나러 가자고 해서 함께 시청으로 갔더니 장발 씨가 나와 김용준 씨더러 동양화과를 맡아 달라고 했다. 김용준 씨는 동경미술학교 서양화과를 나와 동양화로 전공을 바꾼 사람이었다. 이렇게 해서 장발 씨가 학장을 맡고, 서양화 부문에는 김환기金煥基, 길진섭吉鎭燮, 조각과에는 윤승욱尹承旭, 김종영金鍾瑛, 공예부문에

는 이순석李順石, 이병현李秉賢 등이 교수직을 맡았다.

지금은 철거되고 자리만 남아 있지만, 현재 동숭동 문예진흥원 미술관 자리에 삼층짜리 건물이 있었는데, 그 건물 삼층에는 경성제대에서 쓰던 미학과 도서실이 있었다. 마땅한 미술대학 자리가 없었으므로 우리는 그 미학과 도서실을 미대 교수실로 썼다.

봉급도 제대로 나오지 않고 살기도 어려웠던 그 시절, 서울대학교 미술대학에서 함께 있었던 이들 중 살아 있는 사람은 장발 씨와 나밖에 없다. 아침저녁으로 머리를 맞대고 앉아 있었던 김용준 씨는 육이오 때 월북해서 활동한다는 소문을 들었는데 몇 해 전 죽었다고 하고, 길진섭 씨도 월북했는데 아마도 지금쯤 죽었을 것이고, 윤승욱 씨는 육이오 때 실종됐다. 김환기, 김종영, 이순석, 이병현 모두 저세상 사람이 되고 말았다.

허물없이 막걸리 타령을 하면서 참으로 인간적으로 가까이 지냈던 친구들이었다. 이기주의가 팽배한 요즘과는 달리, 그 시절 우리는 만나면 정을 통하고 기분 내키면 술 한 잔 놓고 밤새는 줄 모르고 이야기를 나누곤 했었다.

미술관을 지을 때 내 생각으로는 마음에 맞는 친구들과 즐

1973년경. 종이에 연필. 26.7×20.3cm.

거운 이야기나 나누면서 살자 싶었는데, 이렇게 집을 지어
놓고 기다려도 찾아오는 사람이 없다. 세상이 각박해져 친
구를 찾아다니며 환담을 나누는 여유가 없어지고 만 것이
다. 선조 혹은 선배들의 생활을 보면 그들은 인간을 초월한
신선과 같은 교유관계를 맺었다고 하는데, 이 절단난 세상
에선 도무지 사는 것이 숨찰 뿐이다.

사람이란 생명이나 유지하는 것으로 사는 것이 아니다.
풍류, 멋, 여유가 있어야 사람다운 생활을 하는 것이다. 인
간은 땅에 떨어졌고 사람이 아닌 동물의 세상이 되고 말았다
는 생각으로 도무지 요즘은 세상 살맛이 나질 않는다. 이런
각박한 세상살이 탓인지 한벽원에서의 지난 겨울은 유난히
도 추웠다는 생각이 든다.

1970년에 예술원 회원이 된 이래 지난 이십여 년 간 예술
원에서 참 좋은 사람들을 많이 만났다. 서양화니 동양화니
하는 한계를 떠나서 순수한 예술가와의 만남이라고나 할까.
내가 예술원 회원이 될 무렵 월탄月灘 박종화朴鍾和 씨가 회장
직을 맡고 있었는데, 월탄은 문단 원로인 데다가 인격도 고
매한 분이었다.

월탄이 예술원 회장직을 맡고 있을 때가 내 생각으로는 가장 예술원 분위기가 좋은 시절이 아니었나 생각된다. 모윤숙毛允淑, 이헌구李軒求, 청전青田 이상범李象範, 설초雪蕉 이종우李鍾禹, 손재형孫在馨, 김환기 등이 특히 기억난다. 생전에 여호걸女豪傑이었던 모윤숙 씨는 술 한잔 먹으면 밤 늦어지는 줄 모르고 이야기를 하곤 했었다.

죽은 이가 많은 것처럼 예술원도 많이 변해 예술원에도 세대교체가 되었다. 일부에서는 예술원을 '양로원'쯤으로 생각하는 경우도 있다. 예술원은 국가최고자문기관이다. 프랑스 아카데미나 한림원翰林院 등은 국가자문기관으로서 가장 권위 있는 원로를 모셔 놓는 곳이다.

이곳은 사업을 하는 기관이 아니다. 그런데도 요즘 일부에서는 세비만 받아서 쓰고 아무 일도 하지 않느냐는 비방의 목소리도 들린다. 심지어 예술원 회원 중엔 스스로도 본래의 성격을 인식하지 못하는지, 사업을 해야겠다고 생각하는 사람도 있다.

물론 예술원에서도 심포지엄이나 세미나, 출판 등의 일을 하기는 한다. 그러나 이런 일은 사무국을 통해 하는 것일 뿐 예술원 회원 자신이 직접 나서서 하는 것은 아니다. 정부에

연도 미상. 종이에 수묵. 13.5×35.5cm.

서조차 예술원의 성격 규정이 제대로 안 된 상태여서 예술원에 대한 인식이 잘못되어 가고 있는 것이 안타깝기 그지없다.

그러나 예술원은 순수한 좋은 기관이며 좋은 사람들이 모여 있는 것은 부인할 수 없는 사실이다. 예술원 회원을 맞이할 때 가장 염두에 두는 것은 똑똑하다거나 재주가 특출난 것보다는 인격과 학식이 뛰어난가를 먼저 본다. 권모술수에 능한 사람은 예술원에 들어와서는 안 된다는 생각인데, 좋은 사람 찾는 것이 좀처럼 쉽지가 않다. 한마디로 세상이 타락해서 꾀로만 살려고들 하기 때문이다. 이런 세상에 예술원만큼은 순수한 인격자가 들어와 예술원을 끌고 나가야 한다는 생각이다.

1982년 당시 서독 정부 초청으로 쾰른시립미술관에서 개인전을 가졌을 때 일이다. 당시 동양미술관장이었던 괴퍼 씨는 두고두고 생각나는 사람이다. 인격자였던 그는 그 무렵 오십대 초반으로, 한문 원서를 읽으면서 한자의 뜻을 새기는 동양통이었다. 그는 한국에서 온 나를 마치 절친한 친구를 대접하듯 했다. 손수 운전으로 쾰른 시 부근의 미술관

을 구경시켜 주고 자기 집에서 식사를 대접하는 등 사무적으로 만났음에도 불구하고 인간적으로 가까이 다가왔다.

이후 그가 한국을 방문했을 때 나 역시 그를 우리 집으로 초대했고, 그림 그리는 친구들 몇 명과 식사를 함께하기도 했다. 한동안은 서로 연락도 자주 나누곤 했는데, 요즘은 서로 소식이 뜸한 편이다.

또 잊지 못할 외국인 중에는 1988년 도쿄 세이부미술관에서 전시회를 가졌을 때 만났던 평론가 가와기타 린메이河北倫明 씨를 이야기하기 전, 그때 느낀 일본 사람들에 대해 한마디 해야겠다.

전람회 계약을 맺으면서 미술관장을 비롯한 예닐곱 명의 사람들이 날 찾아왔다. 그들과의 계약조건은 매우 흡족한 상태였다. 일본을 오가는 작품의 운반비용을 비롯, 파손됐을 경우를 대비한 보험, 전람회 동안 내가 도쿄에 머무는 체류비용까지 미술관에서 책임지겠다고 했다. 뿐만 아니라 포장도 본인들이 직접 하겠다고 했는데, 작품 운송일을 앞둔 며칠 전 세이부미술관에서 파견된 일본인 네댓 명이 내 작품을 완벽하게 포장해서 발송까지 하고 돌아갔다.

또 평론가도 미술관에서 추천했는데, 그가 바로 가와기타

린메이 씨였다. 그는 일본뿐만 아니라 세계적으로도 유명한 평론가로서, 나도 일찍이 이름자는 듣고 있는 사람이었다. 그런 사람에게 작품평을 쓰도록 했다니 나로서는 매우 기분 좋은 일이었다.

세이부미술관의 배려는 세심했다. 작품이 일본에 도착한 후 평론가가 보게 되면 팸플릿 제작에 시간이 늦어지기 때문에, 평론가를 한국에 파견해서 작품을 미리 보도록 하게 한 것이다. 그래서 한국에 온 린메이 씨에게 작품을 임시로 진열해 놓고 보여 주고 나서 작품을 포장했다.

그가 내 작품을 보던 날, 한국 친구 몇몇과 함께 저녁식사를 하면서 내내 좋아하던 그의 얼굴이 지금도 기억에 남는다. 전시회를 앞두고 나온 팸플릿에서 비로소 그의 작품평을 읽게 됐는데, 역시 대평론가다운 글이었다. 좋다고 이야기해서가 아니라, 문장이나 논리가 그의 이름자와 무관하지 않음을 느끼게 했다. 가와기타 린메이 씨는 내가 일생 동안 외국 사람과 교류한 중에 가장 인상 깊었던 사람이다.

외국 사람들 이야기를 하다 보니까 또 생각나는 사람이 있다. 1963년 나는 난생처음으로 미국을 갔었다. 아웅산에서 순직한 이범석李範錫 전 외무장관과 절친하게 지냈는데, 당시

그는 주미대사관에서 일등서기관으로 근무를 하고 있었다. 그는 자기가 미국에 있는 동안 한번 다녀가라고 초청을 해 왔다. 나는 미국에 잠깐 머물고 나서 런던, 파리 등을 다니면서 개인전을 열 생각을 하고 작품 몇 점을 준비해서 떠났다.

나는 이범석 씨가 살고 있는 버지니아 알링턴의 한 아파트를 빌려 미국에서의 생활을 시작했다. 막상 미국 땅에 도착해서는 전람회가 좀처럼 쉬운 일이 아니라는 것을 알았다. 생각해 보면 사전계획 없이 외국에 가서 전시회를 연다는 것이 얼마나 무모한 것인가. 나를 초청해 놓고 이범석 씨는 전람회를 열도록 해주려고 내게는 말도 않고 꽤 알아보러 다닌 모양이었다. 미국으로 간 지 한 달쯤 지난 8월 어느 날이었다. 이범석 씨가 퇴근해서 내가 살고 있는 아파트로 왔다.

"내가 대사관 근처에 있는 큰 화랑엘 들어가 한국에서 유명한 화가가 작품을 갖고 왔는데 전람회를 열 의도가 없느냐고 물었더니 신통찮은 반응을 보였습니다만, 밑져야 본전인데 한번 작품을 갖고 가서 얘기해 보면 어떨까요?"

그에 의하면 그 화랑 주인은 그동안 일본, 중국에서 유명

연도 미상. 종이에 연필. 13×18.3cm.

하다는 화가들이 많이 다녀갔는데 작품이 시원찮다고 했다는 것이다. 그러니 한국에서 유명하다는 화가의 작품도 보나마나 뻔한 것이라고 생각한 것이다. 이 씨가 어쨌든 작품을 보고 나서 결정하자고 하니까, 그 주인은 보는 건 어렵지 않지만 대접을 받지 못하더라도 섭섭하게 생각하지 말라고 했다는 것이다.

나는 기분이 썩 유쾌하지는 않았지만, 밑져야 본전이라는 친구의 강권에 못 이겨 작품 몇 점을 차에 싣고 갔다.

화랑 문을 밀치자 딩동댕 하고 벨소리가 났다. 화랑 주인은 벨소리를 들었음 직한데도 의자에 앉아 서류만 보고 있었다. 아예 아는 체도 하질 않았다. 세상에 어떻게 이런 법이 있나 싶어 나는 나갈 기미를 보였는데, 이범석 씨가 가만있으라며 눈짓을 했다.

얼마를 한참 서 있었을까. 주인은 우릴 언뜻 쳐다보면서 용건이 뭐냐고 물었다. 그때까지만 해도 나는 영어가 서툴었기 때문에 이 씨가 그와 이야길 나눴다. 나는 그가 지시하는 자리에 갖고 갔던 작품 두 점의 포장을 풀고 세웠다. 그는 몹시 거만했다. 등을 의자 깊이 묻고는 내 그림을 시큰둥한 표정으로 바라봤다.

그런데 아주 재미있는 일이 일어났다. 의자에 깊숙이 기대앉았던 그의 몸이 자꾸 앞으로 나오더니 마침내 벌떡 일어나 그림 앞으로 가서 자세히 그림을 들여다보는 것이었다. 그러고는 그때까지 서 있던 우리에게 비로소 앉으라는 말을 했다.

그때부터 거만하던 그 유태인 주인은 수다스러워지기 시작했다. 작품을 팔아 줄 수 있다는 둥 이야길 나누다가 서랍에서 서류를 꺼내면서 전람회 계약을 하자는 것이었다. 그런데 그가 내건 조건이 그리 좋은 조건이 아니었다. 다른 곳에서는 전람회를 해서는 안 된다는 것도 내겐 달갑지 않았고, 그림이 팔렸을 경우 화랑 쪽에서 갖는 비율이 한국에서보다 높다는 것도 그랬다.

이래저래 그쪽에서 내세운 조건이 맞지 않아 계약을 못 하겠다고 하자, 그는 내내 아쉬운 표정을 지었다. 그림을 싸 들고 다시 돌아왔는데, 그 후 한동안 그는 이범석 씨에게 전화를 걸어 전람회 열기를 희망했다.

나중에야 알게 된 일이지만, 그 미술관은 워싱턴에서 꽤 유명한 초일류 화랑인 피셔 갤러리였다. 그리고 처음엔 우릴 거들떠도 보지 않았던 그 주인은 유태인 조각가이고, 돈

도 많아 피카소, 마티스 등 세계적인 작가들의 오리지널 작품을 사러 다니는 사람이었다.

그러나 그곳에서 전람회를 여는 것은 나로서는 여러 가지로 불리했기 때문에 열고 싶은 마음이 없었다. 때마침 미국 국무부 갤러리에서 전시회를 열자고 초청이 와 전람회를 가졌다. 전람회를 마치니까 미美 농무부가 운영하는 대학원에서 동양화 코스를 신설할 테니 지도를 해 달라고 해 생각지 않게 미국에서 삼 년 삼 개월간 머물게 됐다.

귀국할 무렵, 갖고 간 그림들 하며, 삼 년간 미국에서 그린 그림들을 갖고 오려니까 번거로운 생각이 들었다. 그래서 피셔 갤러리를 찾아갔다. 문을 열자 딩동댕 하고 여전히 문에서 소리가 났고, 그 주인도 여전히 그 의자에 몸을 깊숙이 하고 앉아 서류를 보고 있었다.

나는 그가 나를 알아볼 수 있을까 생각했다. 그런데 내가 들어서자 그가 "헬로" 하는 것이 아닌가. 나는 별안간 할 말이 생각나지 않아 "날 기억하느냐"고 물었다. 그러자 "한국 화가 아니냐"면서 친절하게 대했다.

그동안 지낸 이야기들을 하는 중에 그 주인이 불쑥 "전시회를 열 생각이 있느냐"고 물었다. 마침 그 말을 꺼내려는

연도 미상. 종이에 색연필. 20.8×13.5cm.

연도 미상. 종이에 연필. 20.8×13.5cm.

참이었던 나로서는 기분 좋은 일이었다. 그는 댓바람에 예의 그 서랍에서 계약서류를 꺼내더니 계약을 하자고 했다. 그래서 워싱턴을 떠나기 직전에 전람회를 갖고 그림을 잘 처분하고 올 수 있었다.

나는 나이 칠십이 넘은 1983년에 골프를 시작했다. 그 이전까지만 해도 나는 골프를 별로 달가워하지 않았다. 유한객 有閑客들이나 하는 일쯤으로 치부했었고, 필요성도 전혀 느끼지 못했다. 그런데 친구 따라 강남 간다고 했던가. 친하게 지내는 친구인 대한교육보험 신용호愼鏞虎 회장이 건강뿐만 아니라 좋은 친구들과 만날 수 있는 자리라면서 적극 권했다.

두 달 정도 연습장에서 연습하고는 친구 따라 안양골프장에 갔다. 안양골프장은 고 이병철李秉喆 회장이 만든 곳으로서 수익성보다 미관을 강조했으며, 그분의 마음에 드는 친구들만을 회원으로 받아들였다. 그래서 다른 골프장처럼 회원권 제도가 아니다.

신 사장이 이 회장에게 내 얘길 했더니 좋다면서 한번 오라고 해서 가게 됐는데, 골프장 사무실에서 이 회장과 처음 인사를 나눴다. 곧 가까이 지내게 됐는데, 나보다 두 살 위인

이 회장은 참 좋은 분이었다.

그렇게 모인 모임이 '수요회'인데, 수요일마다 모인다고 해서 붙여진 이름이다. 이 회장은 나를 생전에 수요회 회원으로 입회시키려고 하다가 작고하고 말았는데, 그 후 나는 수요회 회원이 되어 매주 수요일과 일요일에 골프장으로 나가 친구들을 만나곤 한다. 지금 수요회장은 신현확申鉉碻 회장이며, 회원으로는 김준성金埈成 회장, 박태원朴泰元 전 삼성 고문, 김봉은金奉殷 장기신용은행장(전 국회부의장), 정진숙鄭鎭肅 을유문화사 사장, 안희경安喜慶 변호사, 권철현權哲鉉 연합철강 회장, 김진만金振晩 동부그룹 명예회장 등이다.

수요일, 일요일마다 모여서 골프를 치는 것도 중요하지만, 이들과 만나 세상 돌아가는 이야기도 나눌 수 있다는 것이 나로서는 여간 행복한 일이 아니다.

또 하나의 골프모임이 있다. '장춘회長春會'인데, 이 장춘회의 역사는 대단히 깊어 일제시대 때부터 있어 왔던 모임이다. 이 장춘회의 회원이 된 것은 불과 사오 년 전 일인데, 그 무렵 고 최규남崔奎南 박사(전 문교부 장관)가 회장직을 맡고 있었다. 현재 회장은 사업가였던 임창호任昌鎬 씨가 맡고 있으며, 회원으로는 이회림李會林 동양화학 회장, 송인상宋仁相

동양나일론 회장, 김인득金仁得 벽산 그룹 회장, 유창순劉彰順 씨(전 전경련 회장) 등이며, 정진숙 씨, 안희경 변호사는 수요회와 겹치기 회원들이다.

이 모임은 정기적으로 모이는 것이 아니라 봄부터 가을까지 매달 한두 번씩 부정기적으로 모인다. 이 장춘회 회원 자격은 칠십 세 이상이어야 한다. 그래서 몹시 덥거나 몹시 추울 때는 방학을 하는 것이다. 이 모임이 재미있는 것은, 모일 때마다 그 달에 생일이 든 사람이 모임을 주최하고 그날 저녁식사를 함께하고 돌아온다는 것이다. 그래서 서로의 생일도 챙겨 주게 되었는데, 참 따뜻한 사람들과의 만남이었다.

내가 가까이 지내는 친구 중 한 사람이 일중一中 김충현金忠顯 씨다. 그의 다른 형제와도 다 가까이 지내는데, 일중은 월전미술관 재단 이사를 맡고 있다. 재단법인인 월전미술문화재단은 잊혀져 가는 우리의 것을 바로잡자는 의미에서 출발했는데, '동방예술연구회' 강좌를 열고 있으며 격년제로 '월전미술상'을 수여하고 있다.

재단 이사를 맡고 있는 사람으로는 이열모李烈模(성균관대학장), 이영찬李永燦(화가), 박노수朴魯壽(화가) 등이다. 박노

수 씨는 서울대학교에서 내가 처음 가르친 학생이었는데, 같은 예술원 회원인 그도 벌써 나이 칠십을 바라보고 있다.

재단 이사를 지냈던 김원용金元龍(전 서울대 교수, 고고학) 교수도 참 좋은 친구였는데, 얼마 전 작고했다.

소년시절, 서울에 올라와 그림을 함께 공부했던 운보雲甫 김기창金基昶과의 기억도 참으로 숱하게 많다. 말을 못해서 답답해했는데, 집도 청주로 내려간 이래 멀어서 자주 만나지도 못하고 지낸다. 어디 기억에 남는 얼굴과 그들과 함께 지낸 시간들이 한둘일 수 있겠는가만서도 문득문득 생각난 이름들을 적다 보니 스러진 사람들이 많아 새삼 쓸쓸함을 느낀다.

일중대사一中大師 회고전에

붓 한 자루, 먹 하나, 벼루 한 개, 종이 몇 장이면 서예 입문이 가능하고, 누구나 붓에 먹을 찍어 종이 위에 점을 찍고 획을 그으면 글씨다. 그 다음 얼마 동안 습작을 한 다음 한자漢字나 한글을 서체에 따라 공들여 써 놓으면 서예작품이 된다. 얼핏 생각하면 서예란 참 간단하고 손쉬운 작업인 듯하다. 그래서인지 요즘 청소년, 주부, 직장인 등 많은 사람들이 서예를 배우기 위하여 서실書室을 찾고, 얼마 지나면 단체를 만들고 전시회를 여는 등 매우 활발한 움직임을 보인다. 요즘 같은 삭막한 세태 속에서 반가운 현상이 아닐 수 없다.

그러나 서예는 그렇게 손쉽고 간단한 것은 아니다. 과거 얼마나 많은 서예인들이 허무한 꿈을 안고 미로를 헤매다가 덧없이 가라앉았던가. 생각해 보면, 대부분의 사람들이 글씨는 스승의 지도 밑에 열심히 법첩法帖이나 베끼면 된다는 안이한 생각으로, 정작 보다 중요한 서사書寫 이전의 정신적 철학적 내면성을 소홀히 한 데 그 원인이 있지 않은가 생각한다.

요컨대, 정신문명의 소산인 동양의 예술, 즉 문인화나 서

연도 미상. 종이에 연필. 24×35cm.

예는 한마디로 기술이 아니고 심성의 표현이며, 형이상학적 추상세계이기에 작가는 쟁이가 아니라 선비여야 하고, 선비란 학식과 인격을 갖춘 지성인인 것이다. 그래서 실제로 옛 명인名人들의 명작을 대해 보면, 작품 속에 넘치는 흥과 멋이 있고 세속을 초월하는 철학과 풍류가 있다. 뿐만 아니라 작가의 근엄한 영상마저 아련하게 떠오르는 듯 작가의 혼령과 신기를 교감하게 되는 것이 동양예술만의 특이한 정서다.

이러한 고차원의 세계는 속물俗物, 범부凡夫로서는 도달하기 어려운 경지다. 그러나 사람에 따라 천부적 재질과 선택된 환경, 그리고 남다른 노력만 있다면 반드시 불가능한 것은 아니다. 예를 들어 추사秋史 김정희金正喜 선생의 경우, 그 비범한 천분天分과 빛나는 가문, 혜택 받은 기회, 타의에 의해 얻어진 긴 전수기간 등이 그의 예술을 그토록 대성大成시킨 것이 아닌가 생각된다.

이번 예술의 전당이 개관 십 주년 기념 특별전으로 일중一中 김충현金忠顯의 예술 일대기를 보여 주는 것은 여러 의미로 시의적절한 기획이라 하겠다.

일중은 우리나라 현대 서단書壇의 원로요, 대표적 서예가다. 그는 명문의 후예로 대대代代 문한가文翰家에서 태어나 일

찍이 사서삼경四書三經을 떼고 한문고전을 두루 섭렵했으며, 가학家學으로 서예에 입문하여 대방가大方家의 훈도薰陶를 거쳐 장년기에 이미 대가의 역량을 과시하였다. 그의 전서篆書, 예서隸書, 행서行書 등 대표작들은 고대 중국의 명류名流들의 유적遺跡에 손색이 없을 정도다.

일생 동안 정통서법을 준수하면서 개성 강한 독자의 세계를 구축한 일중은 침체 일로의 우리 서예계에 선도적인 역할을 다하였고, 근대 이후 일제의 통치시기를 거쳐 현재에 이르기까지 대소大小 서예가들의 성패부침成敗浮沈이 많았으나, 정도正道를 지켜 시류에 영합하지 않고 허세와 사술詐術을 용납하지 않았다. 그러기에 요즘 백화제방百花齊放, 백가쟁명百家爭鳴의 소용돌이 속에서 더욱 돋보인다.

세간에서는 일중을 그저 글씨꾼으로 보는 사람도 없지 않은 듯하다. 그러나 일중은 과묵한 인격자요 겸손한 지식인이며, 설치지 않는 도시의 은사隱士이고 문장력을 지닌 선비다.

이번 전시회는 그의 생애의 빛나는 업적을 조명함으로써 정통서예가 무엇이고 참 서예인書藝人의 위상이 어떤 것인가를 시범적으로 보여 주는 계기가 될 것으로 믿는다.

백재柏齋 유작전에 부쳐

내가 이헌재李憲梓 박사를 처음 만난 것은 지금으로부터 십오륙 년 전의 일이다.

어느 친지의 소개로 나의 화실을 찾아와 그림을 배우고 싶다고 했을 때, 나는 그저 흔히 있는 유한인사有閒人士의 소일을 위한 소청이거니 하고 가볍게 생각했다. 그 후 자주 만나게 되면서 차차 친숙해지고 보니, 그의 성격이나 언행이 매우 온화하고 자상하여 자칫하면 차갑고 딱딱하기 쉬운 과학자의 티가 조금도 없을 뿐 아니라, 자기의 전문 분야와는 거리가 먼 그림 공부에 열을 올리는 것을 보고 나는 내심 놀라 마지않았다. 언제이던가 세브란스 병원에 볼 일이 있어 갔다가, 간 김에 잠깐 이 박사 진찰실에 들렀더니 마침 한가한 시간이었던지 반색을 하면서 구내에 있는 자기 연구실에 가자고 했다. 그 방에는 지필묵紙筆墨이 가지런히 놓여 있고, 연습을 하다가 놓아 둔 그림들이 산적해 있었다. 그 바쁜 시간 생활 속에서 이렇듯 열심히 자기 취미를 살려 가다니, 나는 또 한 번 놀랐다.

우리나라 신경외과 분야에 일인자인 이 박사는 임상 외에

전문 연구센터를 세우는 것이 꿈이었고, 그 기금을 마련하기 위하여 고심하고 있었던 것을 나는 알고 있다. 그러나 어찌 뜻하였으랴, 하루아침의 참변을…. 이 박사의 부음을 듣는 순간 나는 우리 도규계刀圭界의 큰 별이 떨어졌다고 슬퍼했다. 그리고 숨은 훌륭한 문인화가가 한 사람 갔다고 애석해 했다.

이번 이 박사 회갑기回甲期를 당하여 문하생들과 유족들이 기념 유작전을 마련하면서 평생의 작품을 모아 놓고 보는 자리에서 나는 또 한 번 크게 놀라지 않을 수 없었다. 우선 그 방대한 제작량에 놀랐고, 재기才氣와 문기文氣가 흘러넘치는 질質에 놀랐다. 어느 전문화가가 이렇듯 멋과 풍風이 감도는 탈속한 화취畵趣를 보여 주었던가. 예술이 기교 자랑이 아닌 바에는 문인화가로서의 이헌재 박사의 예술은 높이 평가되어야 마땅하다고 생각한다.

평소에 이 박사는 나를 만나면 항상 빨리 화집畵集을 낼 것, 그리고 기념관을 마련할 것 등을 입버릇처럼 권해 왔다. 그러나 어찌된 일인가. 내가 지금 이 박사의 유작전에 글을 쓰다니….

인간사는 허망한 것이라고 다시 한 번 되뇌어 본다.

우재국禹載國 화전畵展에 부쳐

그 흔한 개인전 홍수 속에서 침묵을 지켜 오던 우재국 군이 그동안 연마를 거듭한 작품을 모아서 제1회 개인전을 연다.

우 군은 서울미대를 나와 교단에서 후배 양성에 진력하는 한편, 묵묵히 자기 완성을 위하여 끊임없는 노력을 기울여 온 것을 알고 있다. 이 수년 동안 제주대학에 있으면서 교수 작품전을 통하여 주목할 만한 제작 활동을 보여 왔다.

이번 전시작들도 대부분 제주도의 풍물을 사실적인 수법으로 처리한 것인데, 그 진지한 작화 태도와 건실한 표현 역량이 우선 보는 이로 하여금 마음 든든한 감을 갖게 하며, 요즘 유행에 들떠서 외래풍조나 흉내 내는 그러한 경박한 태態가 보이지 않아 믿음직하다. 하나하나 힘을 기울여 만든 작품들을 대할 때, 그 성실성과 진지성은 바로 다름 아닌 우 군의 순박한 인간성의 투영이라고 생각되어 다시 한 번 흐뭇한 마음을 갖는다.

예술은 손끝의 재주놀음이 아니요 정신에서 우러나는 심상의 표현이기에, 우 군은 한층 더 차원 높은 인간 수련을 쌓아 가기 당부한다.[42]

1963년 이전. 종이에 목탄. 26.2×19.6cm.

이윤영李允永 화전畵展을 위하여

많은 사람들이 허영과 공리에 들떠 돌아가는 동안, 이 군은 묵묵히 구도자와 같은 자세로 자기의 길만을 걸어왔다. 서울미대를 나온 지 이십삼 년, 일체의 외부 유혹을 뿌리치고 학원에 재직하면서 오직 자기 연마에 정열을 기울인 것이다. 그동안 기회 있을 때마다 전국의 명산대천名山大川을 두루 편답遍踏하면서 자연에 대한 새로운 해석과 실경實景을 다루는 창의적 역량을 키워 마침내 독자적 경지를 개척한 것으로 알려졌다.

외골수의 고집과 남다른 결벽성을 십분 발휘하여 수많은 습작을 거친 알찬 작품만으로 이번 첫 개인전을 마련하였다. 출전出展하게 되는 대부분이 사실적寫實的인 풍경화로서, 그 힘찬 필치와 임리淋漓한 발묵潑墨이 조화를 이루어 개성이 강한 전시 분위기를 이룰 것이 틀림없다.

근래 구태의연한 산수화 아니면 외화外畵 모방의 평범한 풍경화들이 많은 데 반하여, 이 군의 이번 전시회는 그 고집스럽고도 순박한 인간성이 작품에 투영되어 필경 괄목할 만한 결과를 보여 줄 것으로 믿어 의심치 않는다.

예술창작의 길은 결코 평탄하지 않다. 이 군은 모름지기 이제부터 출발이라는 신념으로 더한층 진력해야 할 것이며, 예술이 심령心靈의 결정結晶이라는 사실을 명심하여 앞으로 보다 차원 높은 인간 수련에 힘써 주기 당부한다.

향당香塘 화집畵集 발간에

예부터 훌륭한 재질을 타고났으면서도 후천적 장애 때문에 애석하게도 좌절된 학자나 예술가가 적지 않았다. 향당 백윤문白潤文 화백도 그러한 사람 중의 한 사람이라 생각된다.

향당은 일찍이 뛰어난 재주와 끊임없는 노력으로 이십대에 이미 화단의 주목을 받기 시작했고, 「선전」에 데뷔한 이래 계속 십여 회 입선과 특선, 그리고 최고상 수상을 기록했으며, 「후소회전後素會展」, 개인전 등을 통해 항상 우수한 작품을 발표하여 그의 화업畵業은 바야흐로 대성大成의 가로街路를 달리고 있었다.

그러나 향당은 뜻밖에도 병마의 침입을 받고 쓰러졌다. 하루아침에 기억상실, 언어장애라는 엄청난 재난에 빠져 암담한 투병생활로 어느덧 삼십육 년이라는 긴 세월을 보냈다. 처음에는 그를 아끼는 모든 사람들이 그가 병마에서 하루빨리 회복되어 재기해 줄 것을 바랐으나, 워낙 장기간의 정체가 계속되다 보니 차츰 관심이 희박해지는 듯했다.

그러나 향당에게는 또 한 번 뜻밖의, 정말 뜻밖의 일이 일어났다. 그것은 잃어버렸던 기억을 되찾고, 놓았던 붓을 다

시 잡게 된 것이며, 그것은 정녕 믿기 힘든 기적이라고 사람들은 놀라워했다. 좌절의 수렁에서 벗어나 광명을 얻은 향당은 원기를 회복하고 필력을 가다듬어 마침내 1979년 9월 신문회관화랑에서 재기 기념전을 열었다. 이 흐뭇한 인간 승리의 현장을 지켜본 많은 사람들은 한결같이 한 인간의 불굴의 의지력과 유위有爲한 예술가의 선종善終한 기회를 준 신의 섭리를 고마워했다.

이번 유가족들이 고인故人의 생애의 업적을 간추려 화집을 출간하려 한다. 이는 당연히 해야 할 일을 하는 것이며, 이 화집이 세상에 나오면 다시 한 번 많은 사람들을 놀라게 할 줄 믿는다.

나와 향당은 이십대 젊은 시절에 화탁畵卓을 마주했던 구교舊交의 사이였기 때문에, 그의 소박하고 파란 많은 인생을 되돌아보며 몇 줄의 글로 머리말에 갈음한다.

청당靑堂 재기전再起展에 부쳐

새봄을 맞이하여 움직이기 시작하는 화단 뉴스 가운데 한 밝은 소식을 접하게 되니, 그것은 청당靑堂 김명제金明濟의 작품전 소식이다. 누구의 작품전이든 반갑지 않은 것이 있으리오마는, 청당의 경우 긴 투병 끝에 재생의 환희를 안고 새 출발을 하는 첫 전시이기에 그것은 친지들의 박수 환호와 축복을 받아 마땅하리라고 생각한다.

평소 남다른 소탈한 성격과 진취적인 생활 태도가 많은 사람들의 공감을 얻었고 노력과 정진으로 예술이 원숙의 경지에 이를 무렵, 청당이 혈압병으로 쓰러졌을 때 모두들 놀라고 애석해 했으며 다시 붓을 잡기 어렵지 않을까 염려했다. 그러나 청당은 굳은 의지와 강한 집념으로 벅찬 시련을 극복하고 마침내 재생의 창작전을 갖는 것이다.

인생살이에는 누구나가 몇 차례의 고비가 있다고 한다. 어떤 험난한 고비에 부딪혔을 때 자칫 꺾이기 쉬운 것이 인간이다. 그러나 만일 그 시련을 이겨 넘기기만 하고 보면, 용광로를 거친 쇠붙이처럼 기질의 변화를 가져오게 마련이다.

그런데 청당은 그 시련을 딛고 일어섰다. 청당의 이번 작

품전은 건강, 예술과 함께 문자 그대로 재기의 첫 출전이기에 우리는 우선 그의 인간승리에 축하를 보내며, 승화된 불굴의 의지로 결정된 청당 예술이 한층 빛나고 있음을 주목한다.

목불木佛 화전畵展에 부침

새삼스러운 이야기 같지만, 작품이란 역시 작가의 체질의
반영이라고 생각된다.

삼십 년 전 서울미대가 제1회 신입생을 뽑을 때 우수한 성
적으로 입학한 목불[43]은 많은 학생들 가운데서 얌전하고 착
실하고 재주있는 학생으로 손꼽혔고, 이 년, 삼 년이 되어 교
내전校內展을 하게 되면 항상 인물화를 내는데, 그것도 대부
분 아름다운 여인상이어서 재학시절부터 미인화가美人畵家로
지목될 정도였다. 그 후 오늘에 이르기까지 목불은 흔들리
지 않고 꾸준히 한길을 걸어 이제 독자적인 인물화의 세계를
구축했으며, 그것도 자신의 모습을 그대로 투영이라도 하듯
온화하고 아담하고 영롱한 미인을 다루어, 마침내 우리 동
양화단에서 미인화 하면 목불을 생각하고, 목불 하면 미인
화를 연상할 만큼 확고한 위치에 이르렀다.

우리나라 역대 화가 가운데 미인화 또는 여인을 주제로 한
풍속화를 다룬 화가는 그리 많지 않다. 그 대표적인 작가를
꼽아 본다면, 혜원蕙園 신윤복申潤福, 단원檀園 김홍도金弘道, 그
리고 〈운낭자상雲娘子像〉을 그린 석지石芝 채용신蔡龍臣 정도가

1963년 이전. 종이에 펜. 20.4×26.6cm.

아닌가 생각된다. 도석신선道釋神仙 등 종교나 이상세계를 테마로 한 작품이나 작가는 많으나, 현실 인물을 사실적인 기법으로 묘사한 예는 근대에 와서의 일이며, 이러한 의미에서 오늘날 목불의 예술이 지니는 현실적 의의는 자못 크다고 하지 않을 수 없다. 하물며 현대예술이라는 미명 아래 주체성 없는 모방이나 엉뚱한 탈선 행위가 자행되는 오늘의 화단 풍토에서 원리 원칙에 입각한 정도를 지키는 예술가 목불의 자세는 우선 높이 평가되어야 하겠다.

끝으로, 내가 진심으로 아끼는 목불에게 한 가지 주문이 있다면, 그것은 그 세련된 화상畵想과 유려한 필치 위에 대담하고 호방한 기개를 불어넣어 목불 예술의 또 다른 일면을 보여 달라는 것이며, 목불의 역량으로 보아 그것은 충분히 가능한 것이라고 생각한다.

일사一史 문인화전文人畵展에

요즘 우리 화단에 서예와 문인화가 활기를 띠고 번창하고 있는 것은 참으로 반가운 현상이라 하겠다. 미협美協에도 문인화분과文人畵分科가 생겼고, 서書와 문인화를 위한 전문지도 나왔으며, 연구소와 그룹도 여럿이 있는 것으로 알고 있다. 그동안 외풍外風에 편향되어 전통문화가 스러져 가는 듯한 위기를 느낀 적도 있으나, 이러한 새로운 움직임은 확실히 자주의식의 소생所生이라고 생각되어 주목되는 바이다.

그러나 서예나 문인화가 일시적 풍조에 따라 유행처럼 번져서는 안 되리라고 생각한다. 전통예술인 서와 문인화는 기공적技工的인 일이 아니기 때문에 기技 이전에 먼저 작가의 인격과 교양이 전제조건이 되어야 하며, 이것은 일조일석一朝一夕에 이루어지는 것은 아니다.

다시 말해서, 문인화는 진정한 문인文人, 즉 선비만이 할 수 있는 일이고 범속凡俗한 쟁이의 필묵유희筆墨遊戲는 아니다. 이번 일사 구자무具滋武 화백의 문인화전을 보며 문득 느끼는 것은, 작품이 발산하는 청순한 분위기에 안도를 느끼며 획 하나 점 하나가 객기客氣나 만용蠻勇 같은 것이 보이지

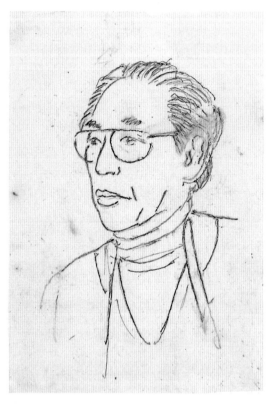

연도 미상. 종이에 펜. 20×14cm.

않아 그야말로 문인화의 생명이라 할 수 있는 탈속정한脫俗靜閑의 기품을 십분 구현했다고 생각한다. 다만 고담枯淡한 정서를 중시한 나머지 자칫 나약懦弱에 흐르지 않도록 유의할 것을 충고하고 싶다.

일사는 일찍이 월당月堂,[44] 연민淵民[45] 같은 문장가들에게서 한문 수련을 받았고, 일중一中에게서 서예를 배워 문인화가로서 기반을 다진 바 있기에, 세련된 글씨로 자작문자自作文字를 유창하게 쓸 수 있는 근래의 드문 중견 문인화가로 손꼽히고 있다.

끝으로 저 유명한 추사 선생의 "畫法有長江萬里 書勢如孤松一枝.(화법은 장강이 만 리에 뻗친 듯하고 서세書勢는 외로운 소나무 한 가지와 같다)"[46]의 명구銘句를 다시 떠올려 모든 문인화를 지향하는 후학들에게 무상無上의 규범으로 음미할 것을 당부한다.

편집자 주註

1. 어느 골프장 안에 있는 시설물을 가리킨다.
2. 일제 강점기에 식민지 문화정책의 일환으로 해마다 개최된 전국 규모의 미술 공모전으로,「조선미술전람회」의 약칭. 민족의식으로 조직된「서화협회전書畵協會展」을 의식한 조선총독부가 1922년 제1회 전람회를 연 이래 1944년 제23회를 끝으로 폐지되었다. 동양화, 서양화, 조각, 서예, 사군자의 다섯 개 부문으로 나누어 공모 시상했다.
3. 로마 바티칸 교황청이 전 세계적으로 벌인 국제 성미술전聖美術展.
4. 〈한국의 성모와 순교복자〉(1949)라는 제목의 석 점의 성화聖畵로, 각각 '여자 순교자들' '성모자상' '남자 순교자들'로 구성되어 있다.
5. '그림 그리는 일은 맑고 깨끗한 정신적 바탕이 있은 이후에 한다'라는 뜻으로, 본질이 있은 연후에 꾸밈이 있음을 비유하여 이르는 말.『논어論語』의「팔일八佾」에서 유래하였다.
6. '누가 까마귀의 암수를 구별하겠는가'라는 뜻으로, 까마귀의 암수를 구별하기 어려움을 시비나 선악 등을 가리기 어려움에 비유한 말.『시경詩經』의「정월正月」이라는 시에 실린 구절에서 유래했다.
7. '부릅뜬 눈과 혹독한 세리稅吏의 손끝'이라는 뜻으로, 김정희金正喜가 친구이자 재상이었던 권돈인權敦仁에게 서화書畵를 감상하는 자세를 이르며 비유한 말.
8. 조선 후기의 문신이자 서예가인 김석준金奭準(1831-1915). 호는 소당小棠으로, 북조풍北朝風의 예서隷書에 능했으며 붓 대신 손가락 끝으로 글씨를 쓰는 지두서指頭書에 뛰어났다.
9. 중국 오대五代의 화가 형호荊浩가 주장한 화론畵論. 형호는『필법기筆法記』에서 그림을 그리는 데 중요한 여섯 가지 요체를 주장했는데, 이를 육요六要라고 하여, 기氣, 운韻, 사思, 경景, 필筆, 묵墨이라고 열거하였다. 육요는 사혁謝赫의 육법六法과 함께 동양회화에서 가장 기본적인 법칙으로 여겨졌다.

10. 중국 인물화의 선묘법線描法의 일종으로 필치에 표출성이 없고 일정 속도, 같은 굵기로 붓을 놀린다. 묘선이 철사와 같이 딱딱하고 변화가 없으므로 이 이름이 붙었다.

11. 동양화의 인물화에 있어서 의문衣文 묘법의 일종으로, 예리한 붓끝을 활용하여 유연하게 물이 흐르듯이 이어지는 섬세한 필법이다.

12. 유상이란 형상이나 모습이 있음을 뜻하는 말로, 공空을 강조하는 불교에서는 이를 허위나 조작으로 인식한다. 즉 유상탈락이란 형상이나 모습을 떨쳐내었음을 뜻한다.

13. 풍채가 빼어나고 시원하며, 관습에 얽매이지 아니함.

14. 인도 중부에 있던 동산으로, 석가모니가 다섯 비구比丘를 위하여 처음으로 설법한 곳.

15. 부처의 몸에 갖추어진 훌륭한 용모와 형상.

16. 중국 송대宋代의 문인화가 이공린李公麟(1040-1106). 호는 용면산인龍眠山人으로, 시와 글씨와 그림에 능하였고, 가는 먹선으로 그리는 백묘화白描畫를 부흥시켰다.

17. 옛일古事에 통달함, 또는 옛 기물器物.

18. 중국 당대唐代의 시인 백거이白居易(772-846). 자는 낙천樂天, 호는 취음선생醉吟先生·향산거사香山居士로, 이백李白이 죽은 지 십 년, 두보杜甫가 죽은 지 이 년 후에 태어났으며, 동시대의 한유韓愈와 더불어 '이두한백李杜韓白'으로 병칭되었다.

19. 중국 당대의 시인이자 화가 왕유王維(699?-761?). 자는 마힐(摩詰)로, 자연을 소재로 한 서정시로 유명했으며 수묵산수화水墨山水畵에도 뛰어나 남종문인화南宗文人畵의 창시자로 불린다.

20. 제오공화국 시절 외무부장관을 지낸 이범석李範錫(1925-1983)으로, 이 글의 배경이 되는 1963년 당시 주미대사관의 일등서기관으로 일했다.

21. 오르세미술관Musée d'Orsay. 1804년 최고재판소로 지어진 오르세궁이 불에 타 버려, 1900년 개최된 파리 만국박람회를 계기로 오르세역으로 다시 지어졌으나, 1939년 문을 닫게 된 이후 방치되다가 리모델링하여 1986년 12월 미술관으로 개관되었다. 인상파 회화를 비롯한 19세기 미술

작품이 소장되어 있다.

22. 파리시립현대미술관Musée d'Art Moderne de la Ville de Paris. 1937년 파리 국제박람회를 위해 지어진 팔레 드 도쿄Palais de Tokyo의 동쪽 부속 건물을 전시공간으로 사용하고 있으며, 미술관은 1961년 설립되었다.

23. 조선 말기의 동양화가 김은호金殷鎬(1892-1979). 호는 이당以堂으로, 극채색의 공필인물화工筆人物畵에 뛰어났다. 자신의 낙청헌絡靑軒 화실을 통해 백윤문白潤文, 김기창金基昶, 장우성張遇聖, 이유태李惟台 등의 문하생을 배출하였다.

24. 같은 화숙畵塾에서 배우던 이들이 갖는 전시.

25. 중국 원말元末 명초明初의 산수화가 예찬倪瓚(1301-1374). 자는 원진元鎭, 호는 운림雲林 · 정명거사淨名居士 · 운림산인雲林散人 · 무주암주無住菴主이다. 오진吳鎭, 황공망黃公望, 왕몽王蒙과 함께 원말사대가元末四大家의 한 사람으로 알려져 있다.

26. 중국 전국시대戰國時代 제齊나라의 청렴했던 선비 진중자陳仲子를 가리킨다.

27. 왕유가 머물던 별장의 이름. 망천은 중국 섬서성陝西省 남전현藍田縣 서남쪽에 위치한 종남산終南山 북록北麓을 흐르는 물로, 그 흐르는 모양이 바퀴테輪輞를 닮았다 하여 붙여진 이름이다. 초당初唐 때의 시인 송지문宋之問이 이곳에 별장을 지었으나 그 자손들이 방치하여 버려져 있던 것을, 훗날 왕유가 다시 집을 짓고 살았다.

28. 중국 당대唐代의 시인 두보杜甫(712-770). 자는 자미子美, 호는 소릉少陵으로, 한때 사천성四川省 성도成都에서 공부원외랑工部員外郎을 지낸 바 있어 두공부杜工部라 불리기도 했다. 중국 최고의 시인으로 시성詩聖이라 불렸다.

29. 중국 당대唐代의 시인 위응물韋應物(737-804). 소주자사蘇州刺史를 지내어 사람들이 '위소주'라 불렀고, 마침내 '소주'는 그의 호가 되었다.

30. 안사安史의 난亂(755-763). 당나라 중기에 안녹산安祿山과 사사명史思明이 주동이 되어 일으킨 반란으로, 천보天寶 연간에 일어났기에 '천보대란天寶大亂'이라 부른다.

31. 중국 송대宋代의 시인 소식蘇軾(1036-1101)이 왕유의 시와 그림을 두고 "시 속에 그림이 있고, 그림 속에 시가 있다(詩中有畵 畵中有詩)"라고 평했다.

32. 중국 청淸나라의 화가 주탑朱耷(1624-1703). 호는 팔대산인八大山人으로, 간소한 필치로 파격적인 화풍의 탈속적인 작품을 주로 그렸다.

33. 조선 말기의 동양화가 안중식安中植(1861-1919). 호는 심전心田·불불옹不不翁으로, 중국 청진에서 관비 유학생으로 공부했으며, 1911년 창립된 조선 최초의 미술연구기관인 조선서화미술회朝鮮書畵美術會에서 후진 양성에 주력하다가 1919년 서화협회書畵協會를 창립하여 회장을 지냈다. 산수, 인물, 화조花鳥에 능했으며, 시詩와 서書에도 뛰어났다.

34. 조선 말기의 동양화가 조석진趙錫晉(1853-1920). 호는 소림小琳으로, 조선서화미술회와 서화협회의 발기인으로 참여했다. 산수, 인물, 화훼花卉, 기명器皿, 절지折枝, 어해魚蟹 등 여러 분야의 그림에 뛰어났다.

35. 사민四民은 사농공상士農工商으로 구분한 고려시대와 조선시대의 직업에 따른 사회계급을 일컫는 말로, 귀천은 선비士, 농민農, 공인工, 상인商 등의 순이다. 이러한 신분차별은 수백 년 동안 계속되다가, 1894년 갑오개혁甲午改革 이후 점차 그 질서가 무너졌다.

36. 1946년 6월 미군정 당국이 발표한 국립대학안國立大學案에 반대하여 일어난 동맹휴학 사건. 이로 인해 동맹휴학생 사천구백여 명이 제적되고 교수 삼백팔십여 명이 해임되었으며, 이후 학생 삼천오백여 명에 대한 복적이 허용되어 국대안 반대운동은 일 년 만에 일단락을 짓게 되었다.

37. '동베를린 공작단 사건'으로 일명 '동백림 사건'이라고 한다. 1967년 작곡가 윤이상尹伊桑, 화가 이응노 등 예술인과 대학교수, 공무원 등 백구십사 명을, 동독 베를린을 거점으로 대남적화 공작을 벌인 혐의로 처벌한 사건. 2006년 국가정보원 과거사진실규명위원회가 재조사한 결과, 박정희 정권이 1967년 6월 총선의 부정의혹에 대한 비판 분위기가 확산되자 이를 반전시키기 위해 무고한 사람에게까지 혐의를 확대, 과장한 것으로 밝혀졌다.

38. 한국 남종산수화의 대가 허백련許百鍊(1891-1977). 호는 의재毅齋로, 시

서화詩書畵에 두루 뛰어나 호남 서화계의 상징적 거봉으로 추앙받았다.

39. 동양화가 노수현盧壽鉉(1899-1978). 호는 심산心汕으로, 조선서화미술회에서 안중식安仲植과 조석진趙錫晋을 사사했고, 해방 후 서울대 미대에서 후진을 양성했다. 초기에는 사실적인 산수를 그리다가 후기에는 이상화된 내면을 구현한 독특한 영역을 개척하였다.

40. 시인이자 소설가인 박종화朴鍾和(1901-1981). 호는 월탄月灘으로, 1921년『장미촌薔薇村』동인으로 시「오뇌懊惱의 청춘」등을 발표하면서 데뷔했고, 1922년 홍사용洪思容, 이상화李相和, 나도향羅稻香, 박영희朴英熙 등과 함께『백조白潮』를 창간하면서 한국문단에 새로운 흐름을 만들었다. 이후 카프문학에 반대하면서,『금삼錦衫의 피』『전야前夜』등 민족을 주제로 한 역사소설을 잇달아 발표하여 일제에 항거했다.

41. 서양화가 이종우李鍾禹(1899-1981). 호는 설초雪蕉로, 동경미술학교에서 유학하고 중앙고보中央高普 교사로 있으면서「선전鮮展」에 출품했다. 1925년 한국인으로서는 처음으로 파리에 유학하여 슈하이에프 연구소에서 수학했다. 조선미술협회 회장, 홍익대 교수 등을 역임했다.

42. 저자는 이 글을『화실수상』초판에 재수록하면서 말미에 "우재국 군은 이전시회를 마지막으로 불행히 타계한 것을 애도한다"라는 추기追記를 첨가했다.

43. 화가 장운상張雲祥(1926-1982). 호는 목불木佛로, 초기에는 추상적인 화면구성으로 전통회화에 새로운 방향을 모색하는 그림을 그리다가, 1970년대 전후부터 전형적인 한국 여성상을 섬세한 필선과 선려鮮麗한 채색으로 묘사했다.

44. 서예가 홍진표洪震豹(1905-1991). 자는 기재起哉, 호는 월당月堂 · 산민山民, 당호는 황강고목재주인荒江古木齋主人이다. 염재念齋 조희제趙熙濟가 일제 치하에서 투옥된 의병이나 독립투사들의 재판을 찾아다니며 방청하여 생생한 재판기록을 모아 정리한『염재야록念齋野錄』의 편집, 교정에 참여했다. 동방연서회東方研書會, 대방고전연구원大邦古典硏究院과 여러 대학에서 한문을 강의하고, 꾸준히 서예작품을 선보였으며, 국내 최초의 서예지書藝誌『서통書通』의 편집위원으로 활동했다.

45. 한학자 이가원李家源(1917-2000). 호는 연민淵民으로, 정인보鄭寅普, 최남선崔南善, 홍명희洪命熹 등과 교유하며 청년 문장가로 이름을 알렸다. 『금오신화金鰲新話』『구운몽九雲夢』『열하일기熱河日記』 등 수많은 역주 작업을 통해 한국 고전문학의 기반을 다졌으며, 만년에 『조선문학사』를 집필하여 우리나라 문학사를 집대성했다. 또한 옛 대가들의 필법을 두루 익혀 서예에도 독창적인 경지를 개척했다.

46. 번역은 간송미술관 연구실장 최완수崔完秀가 한 것이다.—저자

수록문 출처

화실수상畵室隨想

합죽선合竹扇 『화실수상畵室隨想』, 예서원, 1999.

사연 많은 목필통 『나의 애장품전』, 가나아트센터, 2003.

돌 『동아일보』, 1961. 9. 5.

내 작품 속의 새 『대한교육보험』 통권 22호, 1987. 1–2 ; 『화실수상』, 예서원, 1999.

학鶴 『화실수상』, 예서원, 1999.

쫓기는 사슴 『화실수상』, 예서원, 1999.

수선화 『화실수상』, 예서원, 1999.

진달래 『조선일보』, 1973. 11. 10.

분매盆梅 「노매老梅」 『월간중앙』, 1969. 2 ; 『화실수상』, 예서원, 1999.

장미 『샘터』 2권 7호, 1991. 7.

선친께서 지어 주신 '월전' 『여성동아』 통권 127호, 동아일보사, 1978. 5.

내가 받은 가정교육 『라벨르』 3권 4호, 중앙일보사, 1992. 4.

이사단상移徙斷想 『월간중앙』 통권 41호, 1971. 8 ; 『화실수상』, 예서원, 1999.

참모습 「화가의 수상 : 참모습」 『조선일보』, 1972. 2. 4.

개인전을 열면서 『화랑』 1권 2호, 현대화랑, 1973. 12.

나의 제작습관 『화실수상』, 예서원, 1999.

여적餘滴 1976. 6 ; 『화실수상』, 예서원, 1999.

회사후소繪事後素 「그림이 있는 칼럼」 『동양라이프』 통권 10호,
동양일보사, 1996. 1.

흑과 백 『화실수상』, 예서원, 1999.

추사秋史 글씨 『서울신문』, 1981. 12. 25 ; 『화실수상』, 예서원, 1999.

완당阮堂 선생님 전 상서上書 『미술춘추』 8호, 한국화랑협회, 1981년 봄호 ;
『화실수상』, 예서원, 1999.

명청明淸 회화전 지상紙上 감상 『중앙일보』, 1992. 10. 14.

장승업張承業의 〈영모도翎毛圖〉 「고화감상 1 : 영모도翎毛圖—오원吳園
장승업張承業 화畵」 『조선일보』, 1955. 2. 23.

오도현吳道玄의 〈석가삼존도釋迦三尊圖〉 「고화감상 2 : 석가삼존도釋迦三尊
圖—당唐 오도현鳴道玄」 『조선일보』, 1955. 3. 4.

목계牧谿의 〈팔가조도叭哥鳥圖〉 「고화감상 3 : 팔가조도叭哥鳥圖—송宋
목계牧谿 필筆」 『조선일보』, 1955. 3. 10.

양해梁楷의 〈출산석가도出山釋迦圖〉 「고화감상 4 : 출산석가도出山釋迦圖—
송宋 양해梁楷 필筆」 『조선일보』, 1955. 3. 18.

이용면李龍眠의 〈오마도권五馬圖券〉 「고화감상 5 : 오마도권伍馬圖券—송宋
이용면李龍眠 필筆」 『조선일보』, 1955. 3. 31.

멋과 풍류가 담긴 동양화의 추상세계 「중국회화대관 서평(화훼화)」,
1978 ; 『화실수상』, 예서원, 1999.

표지화 이야기 『화실수상』, 예서원, 1999.

책과 나 『비블리오필리』 제6호, 한국애서가클럽, 1995년 겨울호.

워싱턴의 화상畵商 김기창 외, 『나의 조그만 아틀리에: 현대화가 15인

에세이집』, 세대문고사, 1978; 『화실수상』, 예서원, 1999.

구주기행歐洲紀行 『예술원보』 20호, 대한민국예술원, 1976; 『화실수상』,

예서원, 1999.

예술과 문화에 관한 소고小考

한국미술의 특징 『화실수상』, 예서원, 1999.

동양화의 신단계新段階 『조선일보』, 1939. 10. 5-6. (2회 연재)

믿음직한 표현력 「제3회 「국전」의 수확: 질적 향상과 정돈미整頓味」

『서울신문』, 1954. 11. 4.

동양문화의 현대성 『현대문학』, 1955. 2; 『화실수상』, 예서원, 1999.

현대 동양화의 귀추歸趨 『서울신문』, 1955. 6. 14.

건설, 정돈 위한 고난의 자취 「문화 십 년―미술」『경향신문』,

1955. 8. 10-11. (2회 연재)

예술의 창작과 인식 『경향신문』, 1955. 10. 12; 『화실수상』, 예서원, 1999.

무비대가無比大家 무비권위無比權威의 난무장亂舞場 「무비대가無比大家의

난무장亂舞場」『새벽』, 1956. 9; 『화실수상』, 예서원, 1999.

미국인과 동양화 『신동아』, 동아일보사, 1967. 3; 『화실수상』, 예서원,

1999.

왕유王維의 시경詩境 『현대문학』, 1967. 10; 『화실수상』, 예서원, 1999.

내일을 보는 순수한 작풍作風 『동아일보』, 1969. 4. 29.

심장에서 솟아나는 나만의 표현을 찾자 「동양화」『한국예술지』 4호,

대한민국예술원, 1969.

동양화의 현대화, 그 참된 거듭남을 위하여「동양화」『한국예술지』6호, 대한민국예술원, 1971.

진정한 한국미를 구현하라「동양화」『한국예술지』7호, 대한민국예술원, 1972.

문인화文人畵에 대하여「문인화의 아취雅趣」『월간중앙』통권 23호, 1970. 2;『화실수상』, 예서원, 1999.

나와「조선미술전람회」『독서신문』, 1974. 6. 16;『화실수상』, 예서원, 1999.

우리 화단의 병리病理「한국문화를 생각한다」『경향신문』, 1981. 1. 26; 『화실수상』, 예서원, 1999.

내가 만난 예술가

내가 마지막 본 근원近園 김용준,『풍진 세월 예술에 살며』, 을유문화사, 1988.

한마디로 고암顧菴은 무서운 사람이다 고암미술연구소 저,『32인이 만나 본 고암 이응노』, 얼과알, 2001.

청전靑田 선생 영전에『한국일보』, 1972. 5. 16;『화실수상』, 예서원, 1999.

곡哭 소전素荃 노형老兄「소전素荃 손재형孫在馨 선생 영전에」『경향신문』, 1981. 6. 18;『화실수상』, 예서원, 1999.

나의 교우기交友記『월간중앙』, 1994. 4;『화실수상』, 예서원, 1999.

일중대사一中大師 회고전에『일중一中 김충현金忠顯』(예술의전당 개관

10주년 기념 특별전 도록), 예술의전당, 1998;『화실수상』, 예서원, 1999.

백재柏齋 유작전에 부쳐 1981년 첫겨울;『화실수상』, 예서원, 1999.

우재국禹載國 화전畵展에 부쳐 1978년 가을;『화실수상』, 예서원, 1999.

이윤영李允永 화전畵展을 위하여 1981. 1;『화실수상』, 예서원, 1999.

향당香塘 화집畵集 발간에 1981년 여름;『향당香塘 백윤문白潤文—작품과 생애』, 백송화랑, 1981;『화실수상』, 예서원, 1999.

청당靑堂 재기전再起展에 부쳐 『화실수상』, 예서원, 1999.

목불木佛 화전畵展에 부침 『화실수상』, 예서원, 1999.

일사一史 문인화전文人畵展에 2002년 가을.

월전 장우성 연보

1912(1세)

6월 22일(음력 5월 23일), 충청북도 충주에서 부친 장수영張壽永(1880-1948)과 모친 태성선太性善(1874-1956) 사이에 이남오녀 중 장남으로 태어났다. 전하는 말에 따르면, 1907년 제천의 반룡산 정상에 조모의 묘소를 잡을 때 지관地官이 "후손 가운데 유명한 화가가 나온다"고 예언하였고, 그 오 년 후에 장우성이 태어났다고 한다.

1914(3세)

봄, 충주에서 경기도 여주군驪州郡 흥천면興川面 외사리外絲里 사전絲田마을로 일가가 이주했다. 이때 조부와 인연이 깊은 광암廣庵 이규현李奎顯의 가족이 함께 왔다.

1917(6세)

한학자였던 조부 만락헌晚樂軒 장석인張錫寅에게서『천자문千字文』『동몽선습童蒙先習』『소학小學』『명심보감明心寶鑑』등을 수학했다. 부친은 한학자가 되기를 원했으나, 장우성은 이때부터 글씨와 그림에 관심을 가지며 소질을 보이기 시작했다.

1919(8세)

이규현의 서당 경포정사境浦精舍에서 공부하기 시작하여 십 세 초반에 사서삼경四書三經을 다 읽었다.

1930(19세)

부친이 써 준 위당爲堂 정인보鄭寅普에게 보내는 편지를 들고 상경하여 찾아가, 이때부터 위당으로부터 한학漢學을 배우기 시작했다. 또한 부친은 이당以堂 김은호金殷鎬의 매부인 서병은徐丙殷에게 부탁하여 이당의 문하에서

그림 공부를 할 수 있도록 주선해 주어, 이때부터 이당의 화숙畵塾인 낙청헌
絡靑軒에서 동양화를 배우기 시작했다.

1932(21세)

5월 29일부터 6월 18일까지 경복궁 총독부미술관에서 열린 제11회「조선
미술전람회朝鮮美術展覽會」(이하「선전」)에서 〈해빈소견海濱所見〉으로 입선
했다.

1933(22세)

조선교육협회 부설 육교한어학원六橋漢語學院을 졸업하고, 성당惺堂 김돈희
金敎熙의 서숙書塾 상서회尙書會에서 서예를 수학했다.
4월 28일부터 5월 7일까지 휘문고등보통학교(이하 휘문고보) 강당에서 열
린 제12회「서화협회전書畵協會展」(이하「협전」) 서예부에서 행서로 쓴『고
문진보古文眞寶』의 〈이원귀반곡서李原歸盤谷序〉로 입선했다.

1934(23세)

5월, 경복궁의 옛 공진회共進會 건물에서 열린 제13회「선전」에서 〈신장新
粧〉으로 입선했다.
10월 20일부터 29일까지 휘문고보 강당에서 열린 제13회「협전」에서 〈상
엽霜葉〉과 〈딸기〉로 입선했다.

1935(24세)

5월 19일부터 6월 8일까지 경복궁 미술관에서 열린 제14회「선전」에서 〈정
물靜物〉로 입선했다.
10월 23일부터 30일까지 휘문고보 강당에서 열린 제14회「협전」에서 〈추
적秋寂〉으로 입선했다.(이때부터「협전」의 정회원으로 참가함)

1936(25세)

1월 18일, 서울 권농정勸農町 161번지에 위치한 이당 김은호의 화숙 낙청헌
에서 백윤문白潤文, 김기창金基昶, 한유동韓維東, 이유태李惟台, 조중현趙重

顯, 이석호李碩鎬 등과 함께 후소회後素會를 창립했다.

5월 14일부터 6월 6일까지 경복궁에서 열린 제15회 「선전」에서 〈요락搖落〉으로 입선했다.

10월, 서울 태평로의 조선실업구락부에서 후소회 동인인 백윤문, 김기창, 한유동, 조중현, 이석호, 이유태 등과 함께 제1회 「후소회전後素會展」을 가졌다.

11월 8일부터 15일까지 휘문고보에서 열린 제15회 「협전」에 출품했다.

이 무렵 부친으로부터 달月을 좋아하는 천성과 예전에 살던 마을 이름인 사전絲田에서 한 자씩 취한 '월전月田'이라는 아호를 받았다.(1982년 출간한 회고록 『화맥인맥畵脈人脈』과 2003년 발행한 두번째 회고록 『화단풍상畵壇風霜 칠십 년』에는 상경 직전인 십구 세 때 부친이 지어 주었다고 기록되어 있으나, 정확한 사실 여부는 확인되지 않았다.)

1937(26세)

5월 16일부터 6월 5일까지 경복궁에서 열린 제16회 「선전」에서 〈승무도僧舞圖〉로 입선했다.

여주 금사면 이포리에 있는 석문사釋文寺 후불탱화를 제작하기 위해 수원 용주사龍珠寺 소장 단원檀園의 후불탱화後佛幀畵를 모사模寫했다.

1938(27세)

6월, 경복궁에서 열린 제17회 「선전」에서 〈연춘軟春〉으로 입선했다.

석문사에 여래如來, 신중神衆, 산신山神 등의 탱화를 제작했다.

일본의 「신문전新文展」과 미술계를 돌아보기 위해 도쿄를 방문했다.

1939(28세)

6월 4일부터 24일까지 총독부 종합기념박물관에서 열린 제18회 「선전」에서 〈활엽闊葉〉으로 입선했다.

10월 3일부터 8일까지 화신화랑에서 열린 제2회 「후소회전後素會展」에 백윤문, 한유동, 김기창, 이석호, 조용승曹龍承, 정도화鄭道和, 장운봉張雲鳳,

오주환吳周煥 이유태, 조중현, 김한영金漢永과 함께 참여했다. 장우성은 〈현학玄鶴〉과 〈좌상座像〉을 출품했다.

1940(29세)

6월 2일부터 23일까지 총독부미술관에서 열린 제19회 「선전」에서 〈자姿〉로 입선했다.

11월 3일부터 9일까지 화신화랑에서 열린 제3회 「후소회전」에 〈좌상〉을 출품했다.

1941(30세)

6월 1일부터 22일까지 총독부미술관에서 열린 제20회 「선전」에서 〈푸른 전복戰服〉으로 특선하면서 조선총독상을 수상했다. 5월 30일자 『매일신보』와의 인터뷰에서 장우성은 "이번 특선은 오로지 김은호 선생의 지도에 있습니다. 화제는 옛날 무관武官의 전복戰服을 여자에게 입혀 놓은 것인데, 일부 무용에서 쓰고 있는 고전적인 전복을 현대화시켜 본 것입니다"라고 말했다.

11월 4일부터 9일까지 화신화랑에서 열린 제4회 「후소회전」에 〈여인과 선인장〉과 〈장미〉를 출품했다.

1942(31세)

5월 31일부터 6월 21일까지 총독부미술관에서 열린 제21회 「선전」에서 〈청춘일기靑春日記〉로 특선하면서 최고상인 창덕궁상을 수상했다.

1943(32세)

5월 30일부터 6월 20일까지 총독부미술관에서 열린 제22회 「선전」에서 〈화실畵室〉로 특선하면서 최고상인 창덕궁상을 두번째로 수상했다.

10월 20일부터 24일까지 화신화랑에서 열린 제6회 「후소회전」에 〈사자〉를 출품했다.

1944(33세)

3월 10일부터 24일까지 총독부미술관에서 열린 「결전미술전람회決戰美術展覽會」에서 〈항마降魔〉로 입선했다.

6월 4일부터 25일까지 총독부미술관에서 열린 제23회 「선전」에서 〈기祈〉로 특선했다.(연속 4회 특선함으로써 추천작가가 됨) 친구인 성천星泉 류달영柳達永의 권유로 작품 〈기〉를 개성 호수돈여고好壽敦女高에 기증했다.

1945(34세)

8월 15일, 해방을 맞이했다.

8월 18일, 조선미술건설본부朝鮮美術建設本部가 창설되어 동양화부 위원이 되었다.

9월, 이삼십대의 젊은 화가들인 배렴裵濂, 이응노李應魯, 김영기金永基 , 이유태, 조중현, 정진철鄭鎭澈, 정홍거鄭弘巨, 조용승 등과 함께 일본회화 배격과 수묵채색화의 새로운 지향을 내세우며 단구미술원檀丘美術院을 결성했다.

1946(35세)

3월 1일부터 8일까지 중앙백화점 화랑에서 열린 제1회 「단구미술원전」에 〈습작〉을 출품했다.

8월 22일, 정식 발족한 국립서울대학교 예술대학 미술학부 제1회화과(동양화과) 교수로 취임했다.

1947(36세)

11월 9일부터 21일까지 경복궁 근정전에서 열린 문교부 주최 「조선종합미전」의 동양화 부문 심사위원으로 위촉되었다.

1948(37세)

9월 1일, 향년 육십구 세로 부친 장수영이 작고했다.

1949(38세)

4월 5일부터 20일까지 충무로 대원화랑에서 열린 「동양화신작전」에 김기

창, 김영기, 김용준金瑢俊, 김은호, 노수현盧壽鉉, 박래현朴來賢, 배렴, 이상
범李象範, 이건영李建英, 이남호李南鎬, 이석호, 이유태, 이응노, 조중현, 정
종여鄭鍾汝 등과 함께 출품했다.

11월 21일 경복궁미술관에서 열린 제1회 「대한민국미술선람회」(이하 「국
전」)에 최연소 심사위원으로 위촉되었고, 추천작가로 선정되어 〈회고懷古〉
를 출품했다.

1950(39세)

로마에서 열린 「국제 성미술전聖美術展」에 〈한국의 성모와 순교복자殉教福
者〉 삼부작을 출품했다. 이 작품들은 성모자와 순교자들을 한국인으로 묘사
한 것으로, 바티칸 교황청에 수장되었다.

3월 14일부터 19일까지 동화백화점 화랑에서 소품 개인전을 갖고 〈춘신春
信〉〈추양秋陽〉 등 십여 점을 선보였다. 이 전시를 본 김환기金煥基는 "화선
지와 양털 붓의 생리를 체득한 재주를 넘어선 수준"이라고 평했고, 김용준
은 3월 18일자 『경향신문』에 기고한 「담채의 신비성」이라는 글에서 "월전
의 그림에서 우리는 오래간만에 선지의 묘미와 수묵과 담채의 신비성을 엿
볼 수 있다. …이러한 것은 월전이 아니면 될 수 없는 월전 자신이 체득한 리
얼의 세계요, 동시에 단조한 듯한 수묵담채화의 세계가 얼마나 무궁무진하
게 전개될 가능성이 있다는 것을 잘 보여 주고 있는 것이다"라고 평했다.

6월 20일부터 충무로 대충화랑大充畵廊에서 열린 「두방신작전斗方新作展」
에 이상범, 김은호, 이응노, 배렴, 이유태, 김영기, 김기창, 이건영, 임자연
林子然, 조중현, 이팔찬李八燦, 박생광朴生光, 허건許健, 김정현金正炫, 박래
현 등과 함께 출품했다.

6월 25일, 한국전쟁이 발발했다.

1951(40세)

1월, 일사후퇴 때 부산으로 피난 가서 공군종군화가단의 단원이 되었다.

2월, 국방부 정훈국장 이선근李瑄根과 더불어 피난 온 장발張勃, 이마동李馬

銅이 중심이 되어 대구에서 창설한 국방부 정훈국 산하 종군화가단에 합류하였다. 단원 가운데 김원金垣, 김흥수金興洙와 함께 경주에 있는 미美 제10군단 사령부 전사과戰史科에서 삼 주에 걸쳐 전쟁기록에 필요한 전문교육을 받고 전사관戰史官이 되었다. 이후 국군 제5사단(중부전선)에 종군하였다.

1952(41세)
임시 수도인 부산에 마련된 서울대학교 미술학부로 복귀했다.

1953(42세)
7월 27일, 정전협정停戰協定이 체결되었다.

10월 7일, 충무공기념사업회로부터 의뢰받은 충무공 영정의 제작을 완료하여 충남 아산 현충사顯忠祠에 봉안했다.

11월 25일부터 12월 15일까지 경복궁미술관에서 열린 제2회「국전」의 심사위원으로 위촉되었고, 추천작가로〈동백〉을 출품했다.

체신부遞信部의 위촉으로 스위스「국제체신기념관 기념전」에 출품했다.

1954(43세)
3월, 정기총회를 통해 대한미술협회大韓美術協會 위원이 되었다.

10월 5일부터 12일까지 한국주교회의에서 결정한 성모성년대회聖母聖年大會 축하행사의 하나로 미도파백화점 화랑에서 열린 제1회「성미술전람회」에 출품했다.

11월 1일부터 한 달 동안 경복궁미술관에서 열린 제3회「국전」의 심사위원으로 위촉되었고, 추천작가로〈무심無心〉을 출품했다.

〈성모자상聖母子像〉을 제작하여 성신고교聖神高校에 수장했다.

1955(44세)
5월 21일, 대한미술협회의 불법행위를 비판하면서 장발을 비롯한 열한 명의 회원과 함께 이 단체를 탈퇴하여, 한국미술가협회(이하 '한국미협')를 만들고 창립총회를 개최, 동양화부 대표위원이 되었다.

1956(45세)

3월, 한국 천주교회天主敎會의 위촉으로 교황 요한 비오 12세Pius XII(1876-1958)의 팔십 세 송수축하頌壽祝賀 병풍화를 제작했다.

8월 25일, 향년 팔십삼 세로 모친 태성선이 작고했다.

9월 21일부터 30일까지 휘문고보 강당에서 열린 제1회「한국미협전」에 출품했다.(이후 계속해서 출품함)

11월 10일부터 12월 5일까지 경복궁미술관에서 열린 제5회「국전」의 심사위원으로 위촉되었다.

서울특별시 문화재위원으로 위촉되었다.

서울대학교 강당에 벽화〈청년도靑年圖〉를 제작했다.

서울대학교 근속 십 주년 표창을 받았다.

1957(46세)

10월 5일부터 11월 13일까지 경복궁 국립미술관에서 열린 제6회「국전」의 심사위원으로 위촉되었다.

11월초, 샌프란시스코에서 열린「동양미술전람회」에 이유태, 허백련許百鍊, 이상범, 배렴, 고희동高羲東 등과 함께 출품했다.

1958(47세)

뉴욕 월드하우스 갤러리가 주최한「한국현대회화전」에〈묘도猫圖〉를 출품했다.

10월 1일부터 경복궁미술관에서 열린 제7회「국전」의 심사위원으로 위촉되었고, 초대작가로〈고사도高士圖〉를 출품했다.

1959(48세)

5월 15일, 미술문화 발전에 기여한 공로를 인정받아 제8회 서울시문화상을 수상했다.

10월 1일부터 30일까지, 경복궁미술관에서 열린 제8회「국전」의 심사위원

으로 위촉되었고, 초대작가로 〈호반〉을 출품했다.

11월 8일부터 14일까지 서울 중앙공보관中央公報館에서 서울대 동료 교수인 우성又誠 김종영金鍾瑛과 동양화, 조각 이인전을 가졌다. 장우성은 〈여름〉 등 스물두 점을, 김종영은 〈청년〉 등 열석 점을 선보였다. 미술평론가 이경성李慶成은 『사상계』 1959년 12월호에 발표한 글에서 이 전시에 대해 "두 작가 모두 침묵의 미술인들로 몸가짐이 몹시 조심성있고 고고하다"면서 매우 격이 높은 전람회라고 평했다.

1960(49세)

10월 1일부터 경복궁미술관에서 열린 제9회 「국전」의 심사위원으로 위촉되었다.

대한민국 홍조소성훈장紅條素星勳章을 수훈했다.

1961(50세)

7월 20일, 서울대 교수직을 사임했다.

11월 1일부터 20일까지 경복궁미술관에서 열린 제10회 「국전」의 심사위원으로 위촉되었고, 추천작가로 〈소나기(驟雨)〉를 출품했다.

문교부文敎部 문화재보존위원 및 문교부 교육과정 심의위원이 되었다.

1962(51세)

3월 31일부터 한 달간 필리핀 마닐라의 필리핀미술관에서 열린 「한국미술전시회」에 출품했다.

10월, 경복궁미술관에서 열린 제11회 「국전」의 심사위원으로 위촉되었고, 〈일민逸民〉을 출품했다.

이충무공 영정을 제작하여 전북 정읍 충렬사忠烈祠에 봉안했다.

1963(52세)

7월 18일, 미국으로 건너갔다.

1964(53세)

1월 20일부터 일 주일 동안 워싱턴의 미 국무성 화랑에서 개인전을 가졌다.

1월 22일자『워싱턴 포스트』는 1면에 장우성의 작품을 원색으로 싣는 등 대대적으로 보도하였다.

미국 농림성 부설 대학원에서 동양미술에 관한 강의를 했다.

워싱턴 가톨릭대학교 초청 개인전을 가졌다.

1965(54세)

9월, 워싱턴에 동양예술학교Institute of Oriental Arts를 설립했다. 교장은 장우성이, 이사장은 고고학자 유진 이네즈가 맡았으며, 장우성, 이열모李烈模, 이시야마石山, 알렌 등이 산수화에서부터 서예까지 광범위한 분야를 가르쳤다.

뉴욕의 워싱턴 스퀘어 갤러리가 주최한「국제초대미술전」에 한국 대표로 출품했다.

버지니아 주 윌리엄즈버그의 20세기 화랑에서 개인전을 가졌다.

1966(55세)

8월, 워싱턴의 피셔 갤러리에서 개인전을 가졌다.

10월, 삼 년여의 미국 체류를 끝내고 귀국했다.

1967(56세)

4월 11일부터 17일까지 신세계백화점 화랑에서 귀국전을 가졌다.

10월, 경복궁미술관에서 열린 제16회「국전」의 심사위원으로 위촉되었고, 〈추사秋思〉를 출품했다.

1968(57세)

6월 26일부터 7월 2일까지 중앙일보사 주최로 신세계백화점 화랑에서 열린 제3회「동양화 10인전」에 김기창, 김화경金華慶, 박노수朴魯壽, 배렴, 서세옥徐世鈺, 이상범, 이유태, 천경자千鏡子, 허건 등과 함께 출품했다.

10월, 경복궁미술관에서 열린 제17회 「국전」의 심사위원장으로 위촉되었고, 〈사슴〉을 출품했다.

1969(58세)

3월 8일, 교육회관에서 열린 한국미술협회 정기총회에서 부이사장으로 선출되었다.

5월 1일부터 4일까지 하와이에서 열린 제8회 「연례미군예술제年例美軍藝術祭」에 출품했다.

10월 1일, 「국전」 심사위원을 뽑게 될 국립현대미술관 운영자문위원으로 선정되었다.

10월, 국립현대미술관에서 열린 제18회 「국전」에 초대작가로 〈신황新篁〉을 출품했다.

1970(59세)

1월 21일, 해마다 말썽을 일으키던 「국전」의 제도적 결함을 연구, 개선해 나가기 위해 발족한 '국전제도연구위원회'의 위원으로 위촉되었다.

5월 1일, 국립현대미술관에서 개최된 동양화전에 김은호, 변관식卞寬植, 박노수, 서세옥, 허백련, 장운상張雲祥, 나상목羅相沐, 권영우權寧禹, 조방원趙邦元 등과 함께 초대되어 출품했다.

6월 10일, 서울예고에서 열린 예술원 총회에서 예술원 회원으로 선출되었다.

8월 1일, 사진, 공예, 건축 등의 「국전」 분리 문제를 비롯하여 개혁된 「국전」 운영의 중추적인 역할을 하게 될 '국전운영위원'으로 위촉되었다.

9월 7일부터 12일까지 신세계화랑에서 열린, 한국의 중견 동양화가 일곱 명이 초대되는 「한국현대동양화전」에 김화경金華慶, 박생광, 서세옥, 박노수, 이유태, 천경자와 함께 참가하여 〈포도〉를 출품했다.

10월 중순, 권율權慄 장군의 영정을 제작하여 행주산성幸州山城 충장사忠壯祠에 봉안했다.

10월 17일부터 신세계화랑에서「장우성 동양화전」이 열렸다.

10월, 국립현대미술관에서 열린 제19회「국전」에 〈가을〉을 출품했다.

11월 5일, 제2회 문화예술상 미술 부문 심사위원으로 위촉되었다.

이 해에, 화실 백수로석실白洙老石室을 인사동으로 옮겼다.

1971(60세)

3월 24일부터 30일까지 현대화랑에서 개인전「월전 장우성 작품전」을 갖고, 〈가을〉 〈노묘怒猫〉 〈아침〉 등 삼십 점을 선보였다.

7월 1일, 삼선동에서 수유리로 이사했다.

7월 17일, 그 동안의 예술활동에 대한 공로를 인정받아 제16회 예술원상(미술 부문)을 수상했다.

10월, 국립현대미술관에서 열린 제20회「국전」에 〈이어鯉魚〉를 출품했다.

홍익대학교 미술학부 교수로 취임했다.

그 밖에 현대화랑 개관 일 주년 기념전(4월), 제2회「애장愛藏 부채전」(신세계화랑, 6. 29-7. 11),「부채전」(현대화랑, 7. 1-5),「한국화단 50인 소품전」(현대화랑, 12. 13-20) 등에 출품했다.

1972(61세)

3월, 홍익대학교 미술학부장으로 취임했다.

4월, 서울 미국문화센터 강당에서 화가 열일곱 명을 초대하여 개최한「미국의 인상」전에 출품했다.

6월 27일부터 국립현대미술관 기획으로 열린「한국근대미술 육십 년」전에 〈화실〉을 출품했다.

12월, 신세계화랑에서「장우성·안동오安東五 도화전陶畵展」을 가졌다.

그 밖에「현대 동양화 명작전」(신세계화랑, 3월), 현대화랑 개관 이 주년 기념전(4. 20-30) 등에 출품했다.

1973(62세)

3월 9일부터 14일까지 일본 도쿄 긴자마쓰야銀座松屋 화랑에서 개인전「장

우성 동양화전」을 갖고 〈매梅〉〈노묘怒猫〉 등을 선보였다.

6월, 세종대왕기념관에 〈집현전학사도集賢殿學士圖〉를 제작하여 봉안했다.

9월 25일부터 26일까지 아카데미회관에서 열린 예술원 주최 제2회「아시아 예술 심포지엄」에서 '예술의 전통과 현대'라는 주제에 관하여 한국 대표로 발표했다.

10월 10일부터 11월 15일까지 덕수궁미술관에서 열린 제22회「국전」의 운영위원으로 위촉되었다.

10월 30일, 1953년 제작한 충무공 이순신의 영정이 표준영정으로 지정되었다.

12월 5일부터 11일까지 현대화랑에서 초대 개인전을 가졌다.

그 밖에「한국현역화가 100인전」(국립현대미술관, 7월), 한화랑韓畵廊 개관 기념전(7월),「도화명작전陶畵名作展」(신세계화랑, 8. 7-12) 등에 출품했다.

1974(63세)

3월 22일, 문예중흥 오 개년 계획의 일환으로 안국동 로터리에 개관한 '미술회관'의 운영위원으로 위촉되었다.

6월 10일, 강감찬姜邯贊 장군의 출생지를 성역으로 보호하기 위해 서울시가 관악구 봉천동에 준공한 낙성대落星垈 안국사安國祠에 강감찬 장군 영정을 제작하여 봉안했다.

9월 24일부터 26일까지 아카데미하우스에서 '동서예술의 특징'이라는 주제로 열린 예술원 개원 이십 주년 기념「아시아 예술 심포지엄」에 참가하여 미술 부문 사회를 맡았다.

다산茶山 정약용丁若鏞 선생의 영정을 제작, 한국은행에 수장했다.

홍익대학교 교수직을 사임했다.

예술원 미술분과장으로 선출되었다.

대한민국 홍조근정훈장紅條勤政勳章을 수훈했다.

그 밖에「한국현대미술수작전韓國現代美術秀作展」(신세계화랑, 3. 19-24),

「국회서도회전國會書道會展」(국립공보관, 7. 1-7), 「동양화 7인 초대전」(진화랑, 12. 10-20) 등에 출품했다.

1975(64세)

7월 22일부터 27일까지 신세계미술관에서 열린 「명가휘호난분전名家揮毫蘭盆展」에, 도예가 안동오安東五가 제작한 번천요백자樊川窯白磁에 그린 작품을 출품했다.

9월 1일, 새로 지어진 국회의사당 로비에 〈백두산 천지도〉를 제작하여 걸었다. 이 그림은 가로 칠 미터, 세로 이 미터의 동양 최대 규모의 그림으로, 육 개월에 걸쳐 제작되었다.

9월 17일, 미도파화랑에서 열린 「치마 휘호전揮毫展」에 〈장미도薔薇圖〉를 출품했다.

10월 중순, 한 달여 동안 영국, 독일, 프랑스, 이탈리아, 스위스, 벨기에, 그리스 등 유럽 일곱 개 나라를 여행했다.

12월 13일부터 18일까지 국립중앙공보관에서 열린, 전북미술회관 건립 기금 마련을 위한 원로·중진작가 전람회에 출품했다.

그 밖에 현대화랑 개관 오 주년 기념전(3. 22-30), 부산현대화랑 개관기념 초청전(3. 25-31), 「성 라자로 마을 미감아未感兒를 위한 그림 바자회」(조선호텔 화랑, 3. 28-30), 부채 전시(문헌화랑文軒畵廊, 6. 11-21) 등에 출품했다.

1976(65세)

6월 15일부터 7월 14일까지 국립현대미술관 기획으로 열린 「현대동양화대전」의 추진위원으로 위촉되었으며, 초대작가로 선정되어 출품했다.

6월 21일부터 27일까지 현대화랑에서 개인전을 갖고 〈도원桃園〉〈비상飛翔〉〈한향寒香〉 등 삼십여 점을 선보였다.

9월, 제24회 「국전」 심사위원으로 위촉되었으나, 신병을 이유로 심사에는 불참했다.

10월 20일, 우리나라 문화발전에 기여한 공로를 인정받아 대한민국 문화훈장 은관장銀冠章을 수훈했다.

11월 5일, 김유신金庾信 장군의 사당 성역화공사로 진행되어 충북 진천에 준공된 길상사吉祥祠 홍무전興武殿에 김유신 장군의 영정을 제작하여 봉안했다.

「한·중 예술연합전」을 참관하기 위해 대만을 방문했다.

그 밖에 「동양화 16인 초대전」(변화랑邊畵廊 개관기념전, 7. 26-8. 1), 「동양화 중진 10인 초대전」(조형화랑 개관기념전, 10. 21-30), 「동양화 11인 구작전舊作展」(화랑 남경, 12월) 등에 출품했다.

1977(66세)

6월 8일부터 14일까지 미술회관에서 한국교육서예가협회 창립 십오 주년 기념으로 열린 「아시아 현대서화명가전現代書畵名家展」에 출품했다.

9월 7일, 김유신 장군의 영정을 제작하여 경주 남산의 통일전統一殿에 봉안했다.

9월 14일부터 21일까지 선화랑에서 열린 동양화가 오인전五人展에 김은호, 김기창, 서세옥, 박노수와 함께 출품했다.

12월 9일부터 15일까지 미화랑渼畵廊에서 개관기념전으로 열린 「동양화 6인 초대전」에 김기창, 이유태, 조중현, 박노수, 장운상과 함께 출품했다.

예술원에서 발행하는 『예술지藝術誌』의 편집위원이 되었다.

그 밖에 신세계미술관 개축이전기념 동양화 초대전(2월), 「조형화랑 동양화 기획전」(조형화랑, 4. 7-13), 「현대동양화명작전」(미도파화랑, 11월), 「동양화 30인 초대전」(동산방東山房, 12. 7-13), 제9회 「후소회전」(선화랑, 12. 17-23), 「동양화·서양화·조각 47인전」(진화랑, 12. 14-20) 등에 출품했다.

1978(67세)

4월 14일부터 20일까지 서울신문사 주최로 신문회관에서 열린 「10인 초대

동양화전」에 출품했다.

11월, 당시 세종문화회관에서 열린 「중국역대서화전」을 위해 내한한 서화가 황군벽黃君璧과 중국역사박물관장 하호천何浩天, 그리고 서예가 김충현金忠顯과 함께 동양화의 세계와 중국화단에 관한 좌담회를 가졌다. 이 좌담 내용은 『경향신문』 11월 7일자에 실렸다.

11월 14일, 세종문화회관 전시실에서 15일 개막될 중국의 세계적인 동양화가 장대천張大千의 특별초대전을 앞두고 동아일보사 주최로 프라자호텔 귀빈실에서 장대천과 대담을 가졌다. 이 대담 내용은 『동아일보』 11월 15일자에 실렸다.

일본, 필리핀, 태국, 인도, 대만 등 동남아 일곱 개 나라의 예술원 및 예술단체를 공식 방문했다.

고려대학교 도서관에 벽화〈군록도群鹿圖〉를 제작했다.

윤봉길尹奉吉 의사의 영정을 제작하여 충남 예산 충의사忠義祠에 봉안했다.

그 밖에 「원로 · 중진작가 도화전」(신세계미술관, 1. 25-29), 「동양화 14인전」(예총화랑, 1. 27-31), 현대화랑 개관 팔 주년 기념전(3. 27-4. 1), 「현대동양화명품전」(엘칸토미술관 개관기념전, 7. 17-20), 「동양화 25인 작품전」(미도파화랑, 10. 28-31) 등에 출품했다.

1979(68세)

2월 2일부터 11일까지 해송화랑海松畫廊 개관기념전으로 열린 「한국화 원로 · 중진 17인 초대전」에 출품했다.

1980(69세)

5월 1일부터 8일까지 현대화랑에서 「도불渡佛 기념전」을 갖고〈오염지대〉〈고향의 오월〉등 삼십여 점을 선보였다.

6월 3일부터 18일까지 덕수궁 국립현대미술관에서 열린 「한국현대미술─1950년대 동양화전」에 출품했다.

6월 12일, 한국미술협회 고문으로 선출되었다.

6월 20일부터 7월 20일까지 프랑스 정부 초청으로 파리의 세르누치 미술관 Musée Cernuschi에서 초대 개인전을 갖고 〈지평선〉〈숲 속의 사슴〉〈노송老松〉 등 전통적 소재의 동양화 쉰여덟 점을 선보였다. 〈홍매紅梅〉〈돌〉 등의 작품을 프랑스 문화성이, 〈명추鳴秋〉를 파리 시가 수장했다. 프랑스의 유력 일간지인 『르 피가로Le Figaro』는 월전의 '지저귀는 까마귀' 그림을 크게 싣고, "시는 시집 속에만 있는 것이 아니고, 무지개와 자두남꽃의 우아함 속에도 있는 것으로 여겨진다. …우리는 장미 꽃잎의 품위, 목장의 적막, 스치는 바람과 구름 속에서도 시를 읽을 수 있다. …장우성은 추상으로 향하는 길을 택하기 위해 가끔 선대先代의 교훈마저 거부한다. 유색乳色의 길과 백설白雪은 그리자유grisaille 기법에 골몰하고 있다. 모든 것이 뉘앙스에 넘치고 암시적이며 명상하기에 좋은 작품이다"라며 월전의 작품들을 높이 평가했다. 전시회를 마치고 스페인, 튀니지, 독일 등을 여행했다.

10월 22일부터 27일까지 한국미술연구소가 후원하고 롯데미술관이 개최하는 「한국화 원로 · 중진작가 선전選展」에 한국화 육대가六大家인 김은호, 노수현, 박승무朴勝武, 변관식, 이상범, 허백련, 그리고 현존 중진작가인 김기창, 김옥진金玉振, 김정현, 민경갑閔庚甲, 박노수, 서세옥, 이유태, 정홍거, 허건 등과 함께 출품했다.

11월 1일, 대한교육보험 신용호愼鏞虎 회장의 주선으로 광화문 교보빌딩 오층(506호)의 사십 평짜리 방으로 화실을 옮겼다.

예술원의 『한국예술사전』 편찬위원으로 위촉되었다.

그 밖에 「동서양화 12인전」(『선미술』 창간 일 주년 기념전, 선화랑, 4월), 현대화랑 개관 십 주년 기념전(4. 10-15), 「한 · 중 동양화 교류전」(미도파 화랑, 7. 3-8) 등에 출품했다.

1981(70세)

2월, 지난해 파리 세르누치 미술관에서 선보였던 장우성의 작품을 중심으로 프랑스의 평론가 로베르 브리나가 미술잡지 『비종』에 평론을 발표했다.

그는 "장우성은 오랜 세월을 거치는 동안 섬세히 다듬어진 미학과 기법에의 완성에 경주하고 있으며 그것을 자기 시대의 표현과 자신의 풍부한 개성에 맞춰 받아들이고 있다. …문인화의 테마를 차용, 시적인 주제의 분위기를 묘사하는 외에 서예로써 그 화제畵題를 대위적으로 써 보이고 있다. …작품이 낯설긴 하나 단순히 바라보는 것만으로도 고결한 문명의 조형에 의한 특징적 품격을 이해할 수 있다. …장화백은 우리에게 즐거움과 동시에 긴 역사와 고귀한 문명의 가르침으로 세련되고 현 시대에도 개방된 예술가의 영혼의 풍요한 표적을 제시한다"라고 평했다.

3월, 포은圃隱 정몽주鄭夢周 선생의 영정을 제작, 한국은행에 수장했다.

6월, 『선미술』 10호(여름호)에 월전의 회화세계, 인간상, 작품정신 등이 권두 특집으로 실렸다.

11월 17일부터 23일까지 장우성의 고희를 기념하기 위해 서울대 미대 출신 제자 동양화가들이 현대화랑에서 동문전을 열었고, 제자 서른한 명이 모여 월전화집발간추진위원회를 꾸려 이 전시에 맞추어 화집 『월전 장우성』을 지식산업사에서 출간했다.

11월 27일, 광화문 교보빌딩 오층 강당에서 화집 『월전 장우성』의 출판기념회를 가졌다.

12월 7일, 이때부터 이듬해까지 오 개월에 걸쳐 「화맥인맥─남기고 싶은 이야기」를 『중앙일보』에 101회에 걸쳐 연재했다.

그 밖에 「서울신문 초대 81년전」(롯데화랑, 4. 22-27), 「한국미술 '81」전(국립현대미술관, 4월), 「한국서화전」(고려미술관 개관 일 주년 기념전, 5. 9-13), 「동양화 중진 작가전」(정림화랑, 5. 15-24), 「동양화─전통과 창작」전(송원화랑, 6. 5-11), 「KBS 자선미술전」(세종문화회관 전시실, 6. 15-23), 「한국원로중진 12인전」(백송화랑白松畵廊, 10. 5-12), 「대한민국예술원 미술전」(현대화랑, 12. 9-13), 「동서양화 명가작품 특선전」(롯데쇼핑화랑 개관 이 주년 기념전, 12. 16-23), 「6대작가 수작전秀作展」(동원방東苑房 화랑 개관 칠 주년 기념전, 12. 15-21) 등에 출품했다.

1982(71세)

2월 9일, 일본 미술계 시찰과 초대전 협의 등을 위해 일본으로 건너갔다가 16일에 귀국했다.

6월 26일부터 8월 8일까지 서독 정부 초청으로 쾰른시립미술관에서 개인전을 갖고, 오십여 점의 작품을 선보였다. 이때 작품〈회고懷古〉를 쾰른 시립 동아시아 박물관이 수장했다. 이어서 베를린, 스웨덴, 덴마크, 네덜란드를 여행했다.

9월, 회고록『화맥인맥畵脈人脈』을 중앙일보사에서 출간했다.

10월 23일, 이듬해 3월 국립현대미술관에서 개최 예정인「'83 현대미술 초대전」의 초대작가선정위원으로 위촉되었으며, 더불어 초대작가로 선정되었다.

그 밖에 한국화 전시회(여의도화랑 주관, 세종문화회관 제1전시실, 2. 14-21),「원로 동양화 11인 수작전秀作展」(출판문화회관, 3. 22-26),「새 봄 동서양화 12인전」(선화랑, 4. 23-30),「'82 현대미술초대전」(국립현대미술관, 7월),「6대가 및 중진작가 동양화전」(가든호텔 전시장, 8. 14-23), 제4회「대한민국예술원 미술전」(현대화랑, 11. 12-18), 독립기념관 건립기금 조성을 위한 미술전(문예진흥원 미술회관, 12. 24-29) 등에 출품했다.

1983(72세)

3월 1일부터 30일까지 국립현대미술관에서 열린「'83 현대미술 초대전」에 출품했다.

3월말,『계간미술』봄호에「한국미술의 일제 식민지 잔재를 청산하는 길」이라는 특집이 실려 문화예술계에 큰 파문이 일었다. 이 특집 글 중에 김은호를 위시한 후소회의 백윤문, 김기창, 장우성, 이유태 등이 일본적 양식을 추종했다는 내용이 실렸는데, 이에 대해 장우성은 3월 26일자『동아일보』와의 인터뷰에서 "한국의 일부 작가들이 일본화의 영향을 받았다고 하는 것은 개인의 조형적 체험으로, 혹은 당시 식민치하植民治下라고 하는 타의적

인 배경으로 영향을 받은 것은 사실이지만, 그러나 해방과 함께 일본 색채에서 벗어나 우리의 것을 찾자는 노력은 대단한 것이어서, 작가 자신들이 부단한 노력을 했고 후세들에게 가르칠 때도 일본화가 북화北畵의 영향을 받은 밝은 채색화이기 때문에 우리는 남화적南畵的 전통을 살린 수묵화를 우선으로 교육했다. 따라서 그 후 서울 미대 출신들의 작품이 수묵을 중심으로 대별된 것이 그 예이며, 종전의 영향을 받았다고 해서 최근 일부 작가들이 일본화 영향을 그대로 답습한다는 점과 연결시켜 전체가 그러한 양 운운하는 것은 상식에서 벗어난다"라고 말했다.

4월 15일, 미협 회장으로 추대되었다.

8월 18일, 예술원 정회원에서 원로회원으로 추대되었다.

평화통일정책 자문위원으로 위촉되었다.

그 밖에 「동양화 6대가·중진작가전」(여의도화랑 기획, 뉴코아 미술관, 3. 2-8), 「양화·한국화 중진작가 23인 신작전」(미화랑 이전개관기념전, 3. 25-4. 13), 『화랑』 창간 십 주년 기념전(현대화랑, 9. 1-3), 「수묵대전水墨大展」(여의도미술관, 9. 6-13), 국회 개원 삼십오 주년 기념 초대전(국회의사당 중앙홀, 9. 10-19), 「대한민국예술원 미술전」(현대화랑, 9. 23-29) 등에 출품했다.

1984(73세)

3월 17일부터 19일까지 신라호텔에서 열린 개관 오 주년 기념전에 출품했다.

5월 16일, 오일륙 민족상(예술 부문)을 수상했다.

5월 18일부터 6월 17일까지 국립현대미술관에서 열린 「'84 현대미술초대전」의 추진위원으로 위촉되었고, 초대작가로 출품했다.

11월 24일부터 30일까지 예술원 개원 삼십 주년을 기념하여 백악미술관에서 열린 「대한민국예술원 미술전」에 출품했다.

사명대사四溟大師, 문익점文益漸 선생, 김종직金宗直 선생, 조식曺植 선생, 정기룡鄭起龍 장군, 전제全霽 장군의 영정을 제작, 경상남도청이 수장했다.

1985(74세)

1월 26일부터 31일까지, 성 라자로 마을 이경재李庚宰 신부가 주최하여 롯데호텔 이층 로비에서 열린 「노약자 · 불구자 · 나환자 양로원 건립기금마련 도서화전陶書畫展」에 출품했다.

2월 26일, 서울시 주최로 8월 26일부터 9월 9일까지 덕수궁 현대미술관에서 열릴 제1회 「서울미술대전」의 추진위원장으로 위촉되었다.

5월, 국립현대미술관에서 열린 「'85 현대미술초대전」에 출품했다.

6월 22일부터 7월 10일까지 국립현대미술관에서 열린 「원로작가 4인 초대전」에 출품했다.

9월, 덕수궁 내 국립현대미술관에서 열린 「'85 서울미술대전」에 초대 출품했다.

10월, 국립현대미술관이 주최한 광복 사십 주년 기념전인 「현대미술 40주년전」에 출품했다.

〈그리스도상〉을 63빌딩이, 〈기독부활상基督復活像〉을 햇불선교회가, 〈한매寒梅〉를 캐나다 토론토 왕립박물관이 각각 수장했다.

그 밖에 동원화랑 개관기념전(3. 5–11), 「한국화 9인 초대전」(현대미술관, 12. 1–15) 등에 출품했다.

1986(75세)

8월, 국립현대미술관에서 열린 「한국현대미술의 어제와 오늘」전에 출품했다.

8월 14일, 지난 5월부터 고증위원들의 자문을 받아 제작하기 시작한 유관순柳寬順 열사의 영정을 완성하여, 새로 확장 건립된 충남 천원군 병천면 탑원리의 유관순 열사 추모각에 봉안했다.

8월 23일부터 9월 11일까지 '86 서울아시안게임' 문화예술축전으로 마련되어 문예진흥원 미술회관에서 열린 「아시아 현대채묵화전」에 한국, 일본, 홍콩, 말레이시아, 싱가포르 등 오 개국 동양화가들과 함께 출품했다.

9월 10일부터 한 달간 잠실올림픽주경기장 옆에 설치된 86문화종합전시관에서 열린 「86 현대한국미술상황전」에 출품했다.

9월 17일부터 10월 11일까지 덕수궁 국립현대미술관에서 열린 「86 서울미술대전」에 출품했다.

11월 14일부터 20일까지 백악미술관에서 열린 제8회 「대한민국예술원 미술전」에 출품했다.

호암갤러리가 기획한 「한국화 백 년」전에 출품했다.

1987(76세)

4월 29일부터 5월 4일까지 세종문화회관 전시실에서 열린, 윤봉길 의사 숭모회관 건립기금 조성을 위한 미술대전美術大展에 출품했다.

5월, 국립현대미술관의 「87 현대미술 초대전」에 출품했다.

6월, 그 동안 수집해 온 국내 희귀 인장印章 삼백육십여 개의 인보印譜와 인형印形 사진을 곁들인 인보집印譜集 『반룡헌진장인보盤龍軒珍藏印譜』를 홍일문화사에서 출간했다.

8월 25일부터 9월 13일까지 국립현대미술관에서 열린 「87 서울미술대전」에 초대 출품했다.

10월 16일부터 22일까지 예술원 미술관에서 열린 제9회 「대한민국예술원 미술전」에 출품했다.

1988(77세)

3월 25일부터 4월 23일까지 뉴욕에서 한국인이 처음으로 경영하는 화랑인 알파인 갤러리에서 열린 초대전에 출품했다.

8월 19일부터 30일까지 일본 세이부西武 미술관과 아사히朝日 신문사 초청으로 도쿄 세이부 미술관 분관인 유라쿠초 아트포럼에서 「한국화의 거장, 장우성」 개인전을 가졌다. 이 전시를 관람한 일본의 미술평론가 가와키타 린메이河北倫明는 "월전의 화풍은 초기에 정밀묘사의 채색화를 주로 했으나 후에 문인화 방향으로 전환, 전통적인 문인화가 갖는 높은 품격을 현대적 조

형기법에 의해 우아하고 격조높은 월전 양식으로 창출했다"라고 평했다.

8월 20일부터 9월 20일까지 서울시립미술관에서 열린 제4회「서울미술대전」에 초대 출품했다.

11월 28일부터 12월 7일까지 동산방화랑에서 개인전을 가졌다. 8월에 일본 세이부 미술관 초대전에서 선보였던 작품을 포함하여 〈춤추는 유인원〉〈금단禁斷의 벽〉〈낙화암의 가을〉 등 이십여 점을 선보였다.

그 밖에 롯데쇼핑 확장개관기념전(롯데백화점 신관, 2월),「원로대가 11인 회화전」(백송화랑, 4월),「대한민국예술원 미술전」(예술원 미술관, 10. 25-31) 등에 출품했다.

1989(78세)

8월 2일부터 31일까지 국립현대미술관에서 열린「현대미술초대전」에 초대 출품했다.

12월, 사재私財를 희사하여 월전미술문화재단을 설립하고, 종로구 팔판동에 월전미술관의 신축 기공식을 가졌다.

중국인민대외우호협회中國人民對外友好協會의 초청으로 중국을 공식 방문, 북경에서 우쩌런嗚作人, 리커란李可染 등을 만났다.

그 밖에『선미술』창간 십 주년 기념 특집작가전(선화랑, 3월),「대한민국 예술원 미술전」(예술원 미술관, 10. 27-11. 2),『월간 미술세계』창간 오 주년 기념 표지작가 초대전(경인미술관, 11. 24-30) 등에 출품했다.

1990(79세)

4월 10일부터 21일까지 이목화랑二木畵廊에서 이전개관기념전으로 열린「원로작가 8인 초대전」에 출품했다.

5월, 탑갤러리에서 열린「한국화와 양화의 만남」전에 출품했다.

10월 8일, 장보고張保皐 장군의 영정을 제작하여 중국 산동성山東省 적산赤山 법화원法華院에 봉안했다.

10월 23일부터 11월 5일까지 미호화랑美湖畵廊에서 개관기념으로 열린「원

로작가 6인전」에 초대 출품했다.

10월, 로스앤젤레스 호虎 화랑에서 초대 소품전을 가졌다.

11월, 월전미술관이 준공되었다.

11월, 예술원 미술관에서 열린「대한민국예술원 미술전」에 출품했다.

1991(80세)

2월, 월전미술관 한벽원寒碧園을 개관하고, 부설 동방예술연구회를 개설했다. 한벽원이라는 이름은 "竹色淸寒 水光澄碧(대나무같이 맑고 차며, 물빛처럼 투명하고 푸르다)"이라는 시구에서 따온 것이다.

6월, 월전미술관이 중국 정부 산하기관인 북경문화교류재단과 매년 정기교환전을 갖기로 합의했다.

9월 4일부터 14일까지 갤러리 나드에서 열린「작고 및 원로작가 작품전」에 초대 출품했다.

10월, 예술원 미술관에서 열린 제13회「대한민국예술원 미술전」에 출품했다.

12월 13일, 월전 장우성의 예술세계를 기리기 위해 제정된 월전미술상의 제1회 수상자로 오용길吳龍吉이 선정되어 국립중앙박물관에서 시상식을 가졌다.

1992(81세)

1월, 호암갤러리에서 열린「한국근대미술명품전」에 출품했다.

4월, 월전미술문화재단 부설 동방예술연구회에서 지난 일 년간의 전통예술 강좌 내용을 중심으로 한 연간지年刊誌『한벽문총寒碧文叢』창간호를 발간했다.(이후 2010년 제18호까지 발행되었다)

4월 30일부터 5월 7일까지 한·중미술 교류 협의차 중국 북경에 다녀왔다.

9월, 국립현대미술관 주최로 대구와 강릉에서 열린「소장작가 작품전」에 출품했다.

10월 8일부터 25일까지 예술원 미술관에서 열린 제14회「대한민국예술원 미술전」에 출품했다.

11월 19일부터 26일까지, 지난해 6월 북경문화교류재단과 정기교환전을 열기로 한 결과에 따른 첫 전시로 중국 원로화가 「청스파程十髮 초대전」을 월전미술관에서 가졌다.

그 밖에 「92 세모화랑 기획전」(세모화랑, 1. 15-17), 「한국현대미술의 한국성 모색」전(한원갤러리, 3. 16-4. 18), 「십대 작가 부채 명화전」(아주화랑, 7. 8-16), 「오늘의 작가 11인전」(진화랑, 11. 19-30) 등에 출품했다.

1993(82세)

5월 8일부터 16일까지 갤러리 스타에서 열린 「한국화 8인전」에 출품했다.

10월 15일부터 28일까지 예술원 미술관에서 열린 제15회 「대한민국예술원 미술전」에 출품했다.

10월 26일, 제2회 월전미술상에 김보희金寶喜를 선정하여 월전미술관에서 시상식을 갖고, 제1회 월전미술상 수상작가 「오용길 초대전」을 열었다.

1994(83세)

2월 16일부터 3월 6일까지 동아일보사와 예술의전당이 기획하여 예술의전당 한가람미술관에서 열린 「음악과 무용의 미술」전에 출품했다.

7월 6일부터 12일까지, 월전미술문화재단 부설 동방예술연구회에서 동양사상과 예술론을 공부한 중견작가들을 초청하여 갤러리 터에서 「한벽동인전寒碧同人展」 창립전을 가졌다.(동방예술연구회에서 진행되는 강좌의 내용은 해마다 『한벽문총』으로 출판되고, 이 년 과정을 수료하면 정회원이 되어 이듬해에 「한벽동인전」을 열어 준다)

9월 22일부터 10월 1일까지 예술원 개원 사십 주년을 맞아 예술원 미술관에서 열린 「대한민국예술원 미술전」에 출품했다.

10월 21일부터 11월 15일까지 화업畵業 육십 년을 결산하는 「월전 회고 팔십 년」전을 호암미술관에서 갖고 대표작 칠십여 점을 선보였다.

12월 16일부터 이듬해 1월 14일까지 서울 정도定都 육백 년을 기념하여 한국미술협회 주최로 국립현대미술관에서 열린 「서울국제현대미술제」에 출

품했다.

12월, 〈새안塞雁〉을 대영박물관이 수장했다.

1995(84세)

3월, 원광대학교에서 명예철학박사학위를 받았다.

3월 18일, 한국애서가협회가 수여하는 제5회 애서가상을 수상했다.

6월, 광주시립미술관에서 주관하는 제1회 의재毅齋 허백련 미술상을 수상했다.

6월 24일부터 9월 10일까지 서울미술관에서 열린 「한국, 백 개의 자화상」전에 출품했다.

9월, 신축된 대법원장실大法院長室에 벽화 〈산山〉과 〈해海〉를 제작했다.

10월 10일부터 19일까지 예술원 미술관에서 열린 제17회 「대한민국예술원 미술전」에 출품했다.

10월 26일, 제3회 월전미술상에 김대원金大源을 선정하여 월전미술관에서 시상식을 갖고, 11월 1일까지 제2회 월전미술상 수상 작가 「김보희전」을 열었다.

12월, 제9회 춘강예술상春江藝術賞을 수상했다.

1996(85세)

3월 15일부터 9월 30일까지 예술원 미술관에서 열린 「예술원 원로화가 작품전」에 출품했다.

5월 17일부터 25일까지 예술의전당 미술관에서 열린 후소회 창립 육십 주년 기념 「후소회의 조망과 그 미래」전에 출품했다.

10월 7일부터 21일까지 예술원 미술관에서 열린 제18회 「대한민국예술원 미술전」에 출품했다.

11월 7일부터 20일까지 서울시립미술관에서 열린 「96 서울 베세토 국제서화전」에 출품했다.

11월 20일부터 12월 20일까지 갤러리 우석에서 열린 「송년특집 원로작가 6

인전」에 출품했다.

1997(86세)

5월 6일부터 11일까지 서울갤러리에서 제2회「한벽동인전」을 가졌다.

6월 12일부터 30일까지 갤러리 우덕에서 열린「한국미술의 지평을 열면서」
전에 출품했다.

10월 2일부터 15일까지 예술원 미술관에서 열린「대한민국예술원 미술전」
에 출품했다.

10월 21일부터 26일까지 서울갤러리에서 제3회 월전미술상 수상 작가인
「김대원 개인전」이 열렸다.

11월, 삼성그룹 호암湖巖 이병철李秉喆 회장의 영정을 제작, 호암미술관에
수장했다.

12월, 갤러리 우석에서 열린「근대 및 현대 유명작가 초대전」에 출품했다.

1998(87세)

3월 25일부터 29일까지 노화랑에서 열린「동양화 7인의 격조와 아취」전에
출품했다.

3월, 충무공 김시민金時敏 장군의 영정을 제작, 괴산 충민사忠愍祠에 수장했
다.

9월 4일부터 11월 4일까지 국립현대미술관에서 열린「한국근대미술 수
묵·채색화―근대를 보는 눈」전에 출품했다.

10월 12일부터 31일까지 예술원 미술관에서 열린 제20회「대한민국예술원
미술전」에 출품했다.

12월 16일, 동덕여대 설립자 춘강 조동식 선생 탄신 백 주년을 맞아 제정된
제9회 춘강상春江賞(예술 부문)을 수상했다.

12월, 덕수궁미술관에서 열린「다시 찾은 근대미술」전에 출품했다.

1999(88세)

6월 4일부터 18일까지, 미수米壽를 맞아 학고재화랑에서「월전노사미수화

연月田老師米壽畵宴」이라는 이름의 개인전을 제자들로부터 봉정받았다.

10월 11일부터 30일까지 예술원 미술관에서 열린 제21회 「대한민국예술원미술전」에 출품했다.

10월 14일, 프레스센터에서 월전미술문화재단 설립 십 주년 기념 축하연을 열고, 제4회 월전미술상 시상식(수상자 조환)과 예서원에서 발간한 화집 『장우성張遇聖』과 수필집 『화실수상畵室隨想』의 출판기념회를 함께 가졌다.

11월 10일부터 21일까지 갤러리 현대에서 열린 「한국미술 오십 년, 1950-1999」전에 출품했다.

2000(89세)

10월, 예술원 미술관에서 열린 제22회 「대한민국예술원 미술전」에 출품했다.

2001(90세)

2월 14일부터 20일까지 동덕아트갤러리에서 제3회 「한벽동인전」을 가졌다.

9월 13일부터 26일까지 가진화랑에서 열린 「구순九旬 기념전」을 봉정받았다.

10월, 예술원 미술관에서 열린 제23회 「대한민국예술원 미술전」에 출품했다.

대한민국 문화훈장 금관장金冠章을 수훈했다.

제5회 월전미술상에 이왈종을 선정했다.

2002(91세)

11월, 덕수궁미술관에서 열린 「근대미술의 산책」전에 출품했다.

2003(92세)

2월 12일부터 18일까지 동덕아트갤러리에서 제4회 「한벽동인전」을 가졌다.

10월, 두번째 회고록 『화단풍상 칠십 년』을 미술문화에서 발간했다.

11월, 덕수궁 국립현대미술관에서 열린 「한중대가: 장우성 · 리커란李可染」전에 초대 출품했다.

2005(94세)

예술원 원로회원 및 경기도민회 고문이 되었다.

2월 2일부터 15일까지 공평아트센터에서 제5회「한벽동인전」을 가졌다.

2월 28일, 향년 구십사 세로 작고했다. 이후 3월 2일 한벽원에서 노제를 지내고, 혜화동성당에서 김수환 추기경의 집전으로 영결미사를 치렀다. 묘지는 경기도 양평에 있다.

12월,『한벽문총』14호가 '고故 월전 장우성 선생 추모 특집호'로 발행되었다.

2007

8월 14일, 경기도 이천시 설봉공원 내에 월전 장우성을 기리기 위한 기념관적 성격의 이천시립월전미술관이 개관되었다.(월전은 생전에 모든 사재私財를 사회에 환원하기 위해 작품과 소장품 천오백서른두 점을 고향인 이천시에 기증했다) 개관기념전으로 8월 14일부터 9월 26일까지「월전, 그 격조의 울림」전이 열렸다.

2008

3월 7일부터 5월 4일까지 이천시립월전미술관에서「월전의 꽃: 봄을 품다」전이 열렸다.

2009

5월 1일부터 6월 30일까지 이천시립월전미술관에서「월전, 달 아래 홀로 붓을 들다」전이 열렸다. 이 전시에 맞추어 도록『월전 장우성 1912-2005』가 출간되었다.

12월 1일부터 18일까지 중국 심천의 관산웨關山月 미술관에서「한국예술대가: 월전 장우성」전이 열렸다.

2010

9월 10일부터 10월 17일까지, 월전 소장 탁본 중〈울산 대곡리 반구대 암각화〉와〈광개토왕비〉를 포함하여 한국 고대 탁본 마흔 점으로「옛 글씨의 아름다움—그 속에서 역사를 보다」전을 이천시립월전미술관에서 가졌다.

9월, 월전 장우성의 시서화詩書畵에 관한, 국문과 영문이 함께 수록된『월전

장우성Chang Woo-Soung』이 이천시립월전미술관에서 출간되었다.

10월 22일부터 11월 28일까지 대만 국립역사박물관과 공동 주최로 이천시립월전미술관에서 「당대 수묵대가: 한국 장우성, 대만 푸쥐안푸傅狷夫」이인전이 열렸다.

2011

4월 9일부터 25일까지 한벽원갤러리에서 제6회 「한벽동인전」이 열렸다.

4월 23일부터 7월 10일까지 이천시립월전미술관에서 「한국수묵대가: 장우성 · 박노수 사제동행」전이 열렸다.

6월, 장우성의 미술 관련 글 대부분을 모아 소묘와 함께 편집한 수필집 『월전수상月田隨想』이 열화당에서 출간되었다.

찾아보기

ㄱ

가와키타 린메이河北倫明 349, 350

가와이 센노河井筌廬 22

가톨릭대학 106

간송澗松 → 전형필

간송미술관澗松美術館 277, 286

강진희姜璡熙 297

겸재謙齋 → 정선

「겸재謙齋 산수화전」 277, 286

경미문화사庚美文化社 96

경복궁미술관 298

고갱P. Gauguin 143

고고유사묘高古遊絲描 87

고상高翔 82

고암顧菴 324-326, 328-331, 333

고희동高羲東 297, 313

곽남배郭南培 285

괴퍼R. Göpper 117, 348

구자무具滋武 379, 381

국대안國大案 반대운동 315, 318, 319

국립공보관國立公報館 272, 277

국립도서관 298

국립현대미술관 277

「국전國展」 170, 172, 174, 175, 198, 236, 238, 240-242, 252, 255-257, 260, 277, 283, 285, 301, 305, 306, 315, 337, 341

국회의사당 123

권영우權寧禹 174

권율權慄 장군 영정 58

권철현權哲鉉 359

근원近園 → 김용준

『근원수필近園隨筆』 323

「금동원琴東媛전」 240

길진섭吉鎭燮 315, 342, 343

김규진金圭鎭 328

김규택金奎澤 318

김기창金基昶 71, 299, 301, 361

「김기창金基昶 개인전」 251

김농金農 82, 83

김돈희金敦熙 336

김동리金東里 26

김명제金明濟 374, 375

김봉은金奉殷 359

김석준金奭準 81

김성란金聖蘭 322

「김영기金永基 개인전」 251

김옥진金玉振 279

김용준金瑢俊 71, 313, 315, 316, 318-320, 323, 342, 343

김원용金元龍 361

김은호金殷鎬 163, 280, 341
「김은호金殷鎬 회고전」 250
김인득金仁得 360
김인승金仁承 301
김일성金日成 319
「김정현金正炫 개인전」 251
「김정현金正炫전」 240
김정희金正喜 76, 78-80, 95, 291,
　292, 294, 364, 381
김종영金鍾瑛 315, 342, 343
김준성金埈成 359
김진만金振晩 359
「김진찬金振瓚 개인전」 251
김충현金忠顯 360, 362, 364, 365,
　381
김홍도金弘道 95, 152, 208, 376
김환기金煥基 315, 342, 343, 346
김흥종金興鍾 285

ㄴ

나빙羅聘 82
나상목羅相沐 172
나카무라 란다이中村蘭台 22
낙청헌絡靑軒 163
난죽도蘭竹圖 83
남궁훈 278
남종문인화南宗文人畵 95
남종사의화南宗寫意畵 289
남종화南宗畵 226
남화南畵 219, 232, 289, 291

낭세녕郎世寧 208
노수현盧壽鉉 283, 337
노자老子 151, 224
노장사상老莊思想 257
노트르담 성당 134
『뉴욕 타임스The New York Times』 180

ㄷ

다 빈치Leonardo da Vinci 133, 134,
　136
다카하시 하마요시高橋濱吉 297
단원檀園 → 김홍도
당미인도唐美人圖 210
당송팔대가唐宋八大家 100
대영박물관 123, 132
대원군大院君 102
대한미협大韓美協 195, 196
덕수궁德壽宮 79, 195
덕수궁미술관 273
도미오카 뎃사이富岡鐵齋 181
도석나한화道釋羅漢畵 93
도석인물화道釋人物畵 92
도화서圖畵署 290
동기창董其昌 294
동방예술연구회 360
동백림東伯林 사건 324, 333
「동아국제미전」 240
동양예술학원 224
「동양화 여섯 분 전람회」 277, 280
두공부杜工部 → 두보

두보杜甫 100, 229
드가E. De Gas 143
라파엘로Raffaello S. 134, 136

ㄹ

로댕박물관 145
루브르박물관 143
루오G. Rouault 112, 146
릴케R. M. Rilke 42

ㅁ

마네E. Manet 143
마츠우라 히로시松浦洋 22
마티스H. Matisse 112, 121, 146,
　355
맹호연孟浩然 229
명동화랑 277
모네C. Monet 143
모윤숙毛允淑 346
목계牧谿 89, 188, 208
목불木佛 → 장운상
몬드리안P. Mondrian 278
몰골법沒骨法 82
문예진흥원 미술관 343
문인화文人畵 289, 379, 381, 290-
　292, 294, 295
『문장文章』 318
미국 국무부 갤러리 106, 112, 355
미도파백화점화랑 251
미술건설본부 195

미술동맹 195
미술문화협회 195
미술협회 195
미인도 238
미인화 93, 376
미즈노 렌타로水野鍊太郎 296
미켈란젤로Michelangelo B. 133, 134
미협美協 379

ㅂ

바오로성당 135
바젤미술관 139
바티칸박물관 134
박노수朴魯壽 175, 360
「박노수朴魯壽 개인전」 251
「박노수朴魯壽 소품전」 240
박승무朴勝武 280
박인경朴仁景 172
박인경朴仁京 329
박정희朴正熙 324
박제가朴齊家 229
박종화朴鍾和 337, 345, 346
「박지홍朴智弘 개인전」 251
박태원朴泰元 359
반 다이크A. Van Dyck 136
배렴裵濂 246, 301, 324, 326
「배렴裵濂 유작전」 251
백양회白陽會 241, 277
「백양회白陽會 공모전」 240, 277
「백양회전」 252, 277, 280

백윤문白潤文 372, 373

백향산白香山 100, 229

베네딕트성당 135

베르니니G. L. Bernini 136

변관식卞寬植 283

보르게세박물관 136

보티첼리S. Botticelli 136

북화北畵 232, 289

브라크G. Braque 146

브뤼셀 공보관 전시장 121

ㅅ

사군자四君子 38, 95, 289, 328

『사기史記』 74

사의화조도寫意花鳥圖 89

산수화 238, 328

『삼희당법첩三希堂法帖』 104

상서회尙書會 336

상파울루 비엔날레 285

서세옥徐世鈺 174

서울은행 화랑 276

서울화랑 251

서화협회書畵協會 195, 298, 302, 315

「서화협회전書畵協會展」 296, 297, 301, 315

서희徐熙 208

석굴암石窟庵 152

석도石濤 188, 208, 294

「석정石丁 남궁훈南宮勳 동양화전」

276

「선전鮮展」 → 「조선미술전람회」

설초雪蕉 → 이종우

성베드로대성당 134, 136

「성전미술전람회聖戰美術展覽會」 303

세르누치미술관 325

세이부미술관 349, 350

세잔P. Cézanne 143

소당小棠 → 김석준

소림小琳 → 조석진

소전素荃 → 손재형

『소학小學』 47, 338

손원일孫元一 330

손재형孫在馨 324, 325, 331, 336, 346

송인상宋仁相 359

수묵산수화水墨山水畵 89, 220

수사재壽斯齋 100

수요회 359

『순화각첩淳化閣帖』 104

시바타 젠자부로柴田善三郎 297

시스티나성당 벽화 134

신남화新南畵 172

「신명범辛明範 도미전渡美展」 251

신문회관화랑新聞會館畵廊 251, 276, 277, 373

신선도 238

신세계화랑 252, 276, 277

신수회新樹會 241

「신수회新樹會 10회전」 277

「신수회전新樹會展」 252, 240
신영복辛永卜 174
신용호愼鏞虎 358
신윤복申潤福 376
「신인 예술전」 240
신일본화新日本畵 178, 186
신현확申鉉碻 359
심산心汕 → 노수현
심전心田 → 안중식
심형구沈亨求 301
쌍구법雙鉤法 82

ㅇ

안중식安中植 283, 297
안희경安喜慶 360
앤스테드H. B. Ansted 342
양해梁楷 92
여산폭포도廬山瀑布圖 210
연민淵民 → 이가원
「연합군 환영 겸 해방 기념전」 195
예술원 337, 338, 345, 346, 348,
 361
예운림倪雲林 208
예총화랑藝總畵廊 251, 277
오도현吳道玄 87, 88
오세창吳世昌 297
오원吾園 → 장승업
오창석吳昌碩 96, 185, 294
와다 이치로和田一郎 297
완당阮堂 → 김정희

왕립미술관 120
왕사신汪士愼 82
왕우승王右丞 100
『왕우승집王右丞集』 226
왕유王維 188, 208, 226-229, 232,
 233
왕일정王一亭 185
우재국禹載國 368
우키요에浮世繪 185
운수평惲壽平 96
위싱턴 아트 클럽 갤러리 106
월당月堂 → 홍진표
월전月田 → 장우성
월전미술관 71, 360
월전미술문화재단 360
월전미술상 360
「월전月田 장우성張遇聖 작품전」 276
월탄月灘 → 박종화
위소주韋蘇州 229
유득공柳得恭 229
유창순劉彰順 360
육요六要 84
윤승욱尹承旭 315, 342, 343
윤희순尹喜淳 318
을유문화사 318, 323
의재毅齋 → 허백련
이가원李家源 381
이당以堂 → 김은호
이덕무李德懋 229
이도영李道榮 297

이방응李方膺 82

이범석李範錫 350, 351, 353, 354

이병철李秉喆 358

이병현李秉賢 315, 343

이상범李象範 283, 334, 346

이선李鱓 82

이순석李順石 315, 343

이열모李烈模 360

이영찬李永燦 285, 360

이완수李浣洙 285

이왈종李曰鍾 279

「이왈종李曰鍾 동양화 개인전」 277

이용면李龍眠 93

「이용자李龍子 개인전」 251

이유태李惟台 301

이윤영李允永 370

이응노미술관李應魯美術館 333

이인성李仁星 301

이종우李鍾禹 337, 346

이진실 279

「이춘성李春成전」 240

이태준李泰俊 318

이헌구李軒求 346

이헌재李憲梓 366, 367

이현옥李賢玉 175

「이현옥李賢玉 개인전」 251

이회림李會林 359

인물화 376

인상파미술관 142, 143

일본화 299

일사一史 → 구자무

일중一中 → 김충현

임백년任伯年 96, 185

임창호任昌鎬 359

ㅈ

「자유중국 대표작가 십인전」 272, 278

장발張勃 315, 342, 343

「장선백張善栢전」 240

장승업張承業 84, 86, 95, 208, 291, 292

장우성 43, 301, 314, 328

「장우성 작품전」 278

장운상張雲祥 172, 376, 378

장자莊子 151, 224

장춘회長春會 359, 360

「전만시田曼詩전」 240

전형필全鎣弼 277, 288

절창사가시絶唱四家詩 100

정대유丁大有 297

정말조鄭末朝 299, 301

정선鄭敾 95, 152

정섭鄭燮 82

「정숙향鄭琡香 개인전」 251

정인보鄭寅普 47, 102, 340

정진숙鄭鎭肅 360

정현웅鄭玄雄 318

제백석齊白石 96

조석진趙錫晉 283

『조선미술사朝鮮美術史』 313

「조선미술전람회」 57, 198,
 296-299, 301-304, 315, 326,
 328, 331, 341, 372

조선미술협회朝鮮美術協會 195

조연현趙演鉉 97

조지겸趙之謙 96

조형미술동맹 195

주민숙朱敏淑 285

죽림칠현도竹林七賢圖 210

준법皴法 92

『중국회화대관中國繪畫大觀』 95, 96

중앙공보관화랑中央公報館畵廊 251,
 252

중앙문화협의회 195

ㅊ

「창전蒼田 이진실李鎭實 동양화전」
 276

채용신蔡龍臣 376

「천경자千鏡子 남태평양 풍물風物
 시리즈전」 251

『천자문千字文』 46, 100, 338

철선묘鐵線描 87

청당靑堂 → 김명제

청사회淸士會 241

「청사회전淸士會展」 240, 277, 279

청전靑田 → 이상범

청토회靑土會 234

초상화 93

최규남崔奎南 359

최북崔北 291, 292

최종익崔鍾益 123

추사秋史 → 김정희

「추사 서거 백 주년 기념전」 79

충무공忠武公 영정 58

ㅋ

쾰른대학 116

쾰른돔 116, 134

쾰른시립미술관 348

ㅌ

토인비Arnold J. Toynbee 258

ㅍ

파리 비엔날레 286

팔기八忌 84

팔대산인八大山人 208, 253, 294

페리클레스Perikles 127, 129

풍경화 328

풍속화 376

피셔 갤러리 112, 354, 355

피카소P. R. Picasso 33, 112, 146, 355

ㅎ

「하태진河泰瑨, 강재순姜在順 부부전」
 251

「하태진河泰瑨 미술전」 276, 278

『학풍學風』 318

「한국동양화 십인전」 240, 241
「한국미술 대상전」 252, 277
한국미술가협회 201
한국애서가클럽 104
한국화회韓國畵會 241
「한국화회전韓國畵會展」 240, 252, 277, 279
한벽원寒碧園 338, 345
향당香塘 → 백윤문
허건許楗 324, 331
허백련許百鍊 280, 337
헤르츠 329, 330
『현대문학現代文學』 97
현대미술관 27, 145, 146
「현대작가 초대전」 240

현대화랑現代畵廊 62, 251, 276
「협전協展」 → 「서화협회전」
「홍대 동양화과 동문전」 277
「홍석창洪石蒼 도중전渡中展」 251
홍진표洪震豹 381
『화맥인맥畵脈人脈』 324
화조도花鳥圖 208
화조화花鳥畵 89, 93
화훼화花卉畵 82, 95, 220
「황군벽黃君璧 개인전」 272, 273, 278
황신黃愼 82
황전黃筌 208
회사후소繪事後素 71, 72
후경後卿 189
후소회後素會 163~165, 168
「후소회전後素會展」 163, 372

月田隨想

월전 장우성의 수필과 소묘

초판1쇄 발행 2011년 6월 1일 **발행인** 李起雄 **발행처** 悅話堂
경기도 파주시 교하읍 문발리 520-10 파주출판도시 전화 031-955-7000
팩스 031-955-7010 www.youlhwadang.co.kr yhdp@youlhwadang.co.kr

등록번호 제10-74호 **등록일자** 1971년 7월 2일
편집 조윤형 이수정 박미 **북디자인** 공미경 황윤경 **인쇄·제책** (주)상지사피앤비

* 값은 뒤표지에 있습니다.

Chang Woosoung's Essays on Art © 2011 by Chang Woosoung.
Published by Youlhwadang Publishers. Printed in Korea.

ISBN 978-89-301-0397-8

이 도서의 국립중앙도서관 출판시도서목록(CIP)은 e-CIP 홈페이지(www.nl.go.kr/ecip)와
국가자료공동목록시스템(http://www.nl.go.kr/kolisnet)에서 이용하실 수 있습니다.
(CIP제어번호: CIP2011001966)

*이 책은 이천시로부터 출판비의 일부를 지원받아 제작되었습니다.